Conserver cette couverture

EXPOSITION UNIVERSELLE DE 1889

CATALOGUE ILLUSTRÉ

DES BEAUX-ARTS

1789-1889

PUBLIÉ SOUS LA DIRECTION DE
F.-G. DUMAS

PUBLIÉ PAR L. DANEL,	EN VENTE CHEZ BASCHET,
IMPRIMEUR-ÉDITEUR,	*LIBRAIRIE D'ART,*
CONCESSIONNAIRE DU CATALOGUE	12, RUE DE L'ABBAYE, 12,
LILLE.	PARIS.

EXPOSITION UNIVERSELLE DE 1889

CATALOGUE ILLUSTRÉ 278

Exposition Universelle de 1889

CATALOGUE ILLUSTRÉ

DES BEAUX-ARTS

1789-1889

PUBLIÉ SOUS LA DIRECTION DE

F.-G. DUMAS

Publié par L. DANEL,
IMPRIMEUR-ÉDITEUR,
Concessionnaire du Catalogue
LILLE.

En vente chez BASCHET,
LIBRAIRIE D'ART,
12, rue de l'Abbaye, 12,
PARIS

GALERIE RAPP

SCULPTURE FRANÇAISE — SCULPTURE ÉTRANGÈRE

SCULPTURE FRANÇAISE — SCULPTURE FRANÇAISE

15	14
2 / FRANCE / 3	13 / FRANCE / 12
4 / 16	11 / FRANCE
5 / FRANCE / 6	10 / FRANCE / 9
7 / 17	8

EXPOSITION Centennale Sculpture et architecture

SCULPTURE ÉTRANGÈRE — SCULPTURE ÉTRANGÈRE

RUSSIE — FINLANDE — AUTRICHE HONGRIE
ALLEMAGNE — RUSSIE — AUTRICHE / AUTRICHE HONGRIE / HONGRIE

ITALIE — ESPAGNE — GRANDE BRETAGNE

ENSEIGNEMENT DU DESSIN

CATALOGUE DES OUVRAGES
DE
PEINTURE ET DE SCULPTURE

FRANCE.

PEINTURES.

1. ADAN (L.-E.) *Soir d'automne.*
2. — *Faneuse.*
3. AGACHE (A.-P.) *Les Parques.*
4. — *Fortuna.*
5. — *Jeune fille ; — étude.*
6. — *Enigme.*
7. ALLÈGRE (R.) *En Provence.*
8. ANSELMA (Mme M. LACROIX). *Junon.*
9. APPIAN (A.). *Un matin brumeux ; — au Brure.*
10. ARGENCE (E. d'). *Nuit calme.*
11. ARMAND-DUMARESQ (Ch.-E.). *Alignes ; —* charge de dragons.
12. AUBERT (E -J.). *Une conference aux Amours.*
13. — *Les voisins de campagne.*
14. AUBERT (J. J.-F). Diptyque. — 1. *Saint François Regis secourant les pauvres ; —*
15. AUBLET (A.). *L'enfant blanc.* · [2. *Saint François Regis consolant les infirmes.*
16. — *Salle d'inhalation au Mont-Dore.*
17. — *Sur les galets ; — Le Tréport*
18. — *Autour d'une partition.*
19. — *Portrait de Mme J ...*
20. — *L'Enfant rose.*
21. — *Portrait de Mme de M...*
22. AUGUIN (L.-A). *Un jour d'été à la Grande-Côte.*
23. AVIAT (C -J.) *Graziella.*
24. BADIN (J.-J.). *Portrait de Mme M.*
25. BAIL (A.-B.). « *Benitier* » *chez lui.*
26. BAIL (J.) *Le Marmiton.*
27. — *Le Poltron.*
28. BAILLET (E). *Matinée d'avril à Segre.*
29. BARAU (E.). *Le ruisseau des Rouages.*
30. — *L'étang de Semide (Marne) ; — jour de pluie*
31. — *Fin de septembre.*
32. — *Jardinage d'automne.*
33. BARILLOT (L.). *Le bac des heritiers ; — Normandie.*
34. — *Matinée d'octobre, à Luc-sur-Mer.*

35. BARILLOT (L.). *Les étangs de Saint-Paul de Varax (Aisne).*
36. — *A la barrière.*
37. — *Matinée d'été.*
38. BARRIAS (J.-F.). * *La Fée aux Perles*
39. — *Le Mont-Dore au temps d'Auguste.*
40. — * *Mort de Chopin.*
41. — * *Triomphe de Vénus.*
42. — *Camille Desmoulins au Palais-Royal ; — 12 juillet 1789.*
43. — * *La mort du pèlerin ; —* campagne de Rome, l'hiver.
44. BAUDOUIN (E). *Le dernier voyage.*
45. BEAUMETZ (H.-Ch.-E DUJARDIN) « *Les voilà !* »
46. BEAURY-SAUREL (Mlle A.) *Portrait de Mme ****
47. — *Portrait de M Barthélemy Saint-Hilaire.*
48. BEAUVAIS (A.). *Sur les hauteurs d'Omonville (Manche).*
49. — *A travers la lande ; —* Berry.
50. BEAUVAIS (Mme). *Le liseur.*
51. BEAUVERIE (Ch -J.) *Vallée d'Amby.*
52. — *La cueillette des pois*
53. — *La récolte des pommes de terre.*
54. BELLANGÉ (A.-E.). *La maison du sabotier ; —* Village des Petites-Dalles.
55. BELLÉE (L de). *Effet de givre*
56. BELLEL (J) *Le ravin de Constantine (Algérie) ; —* l'Improvisateur.
57. — *Vue prise a La Roche, pres Chat ldon (Puy-de-Dôme).*
58. BELLENGER (G.). *Portrait.*
59. BENJAMIN CONSTANT (J J.) *Le passe temps d'un Kalife ; —* a Séville (Espagne
60. — *Les Chérifas.* [mauresque, XIVe siècle.
61. — *La justice du Chérif ; —* Espagne mauresque, XIVe siècle.
62. — *Portrait de Mme D..*
63. — *Portrait de Mme P P. .*
64. — *La soif ; —* prisonniers marocains.
65. — *Le lendemain d'une victoire à l'Alhambra ; —* (Espagne mauresque,
66. — *Les Lettres.*) [XIVe siècle.
67. — *L'Académie de Paris* } Panneaux décoratifs
68. — *Les Sciences.*)
69. BENNER (E). *Le repos.*
70. — *Magdeleine*
71. — *Au bord de l'eau.*
72. BENNER (J). *Roses.*
73. — *Une rue à Capri.*
74. — *Pavots rouges.*
75. BENOUVILLE (J -A.). *Torre dei Schiavi, via Nomentana ; —* campagne de Rome.
76. — *Les bords de l'Aumance (Allier).*
77. BERAUD (J.) *La Brasserie.*
78. — *La sortie de l'Opéra.*
79. — *A la salle Graffard.*
80. — *Les avocats.*
81. BERGERET (P -D.) *Panneau décoratif pour une salle à manger.*
82. — *Raisins.*
83. — *Nèfles.*
84. — *Perdrix*
85. BERNE-BELLECOUR (E). *Un poste avancé.*

86. BERNE BELLECOURT (E.). *Manœuvre d'embarquement.*
87. — *Un prisonnier*
88. — *Abdication de Napoléon 1er au château de Fontainebleau en 1814.*
89. — *Attaque imprévue.*
90. BERNIER (C) *L'étang*
91. — *Le vallon.*
92. *Bords de l'Isole.*
93. — *Le matin.*
94. BÉROUD (L.). *Une copie au Louvre.*
95. — *La salle des Etats, au musée du Louvre.*
96. BERTEAUX (H -D) « *Ce fut là !* » — *Souvenirs de la grande guerre*
97. — *Tentative d'assassinat sur le général Hoche.*
98. BERTHAULT (L). *Innocence.*
99. *Propos d'amour.*
100. BERTHÉLEMY (P.-E). *L'ouragan du 11 Octobre 1886, à Bernières-sur-Mer* (Cal-
101. BERTHELON (E). *L'Eglise et le château d'Eu ; — vue prise de la vallée.* |va los
102. — *La Tempête ; — au Tréport.*
103. BERTIN (A.). *Portrait de M. A. Chalamet, sénateur.*
104. — *Portrait de M. J Roche, député.*
105. BERTON (A.). *Eve.*
106. — *Brumaire.*
107. BERTON (P -E). *Effet du soir en automne ; — forêt de Fontainebleau.*
108. — *Bouleaux, — forêt de Fontainebleau.*
109. BESNARD (P A) *La ville de Paris ; — fragment d'une décoration.*
110. — *Portrait de Mme G D..*
111. *Portrait de Mme R. J...*
112. — *Une femme nue qui se chauffe.*
113. — *Quatre panneaux décoratifs pour l'Ecole de Pharmacie.*
114. BEYLE (P -M.). *Un sauvetage ; — Dieppe*
115. BIESSY (G) « *L'enfant dort* »
116. BILHAUT (E) *La Fidélité anxieuse.*
117. BILLET (P.). *Pecheuses de crevettes*
118. — *Une bergère.*
119. — *Ramasseuse d'herbes.*
120. — *L'Attente.*
121. BILLOTTE (R). *La fin du jour a Bernay*
122 — *Coucher du soleil en Hollande.*
123. BINET (G -A). *L'heure de la soupe.*
124. BINET (J -B.-V.) *La plaine ; — St-Aubin-sur-Quillebeuf.*
125. — *La Bièvre, près Arcueil.*
126. — *Soir d'hiver, à Vauharlin (Seine-et-Marne)*
127. BISSON (E. L -F.). *Portrait de Mme ***.*
128. BLAYN (F) *Un enterrement de jeune fille ; — Picardie.*
129. — *Une barque de sauvetage*
130. BLOCH (A.). *Défense de Rochefort-en Terre*
131. — *La chapelle de la Madeleine, à Malestroit.*
132. — *Mort du général Beaupuy.*
133. BOCQUET (P -L.). *Saint Simon, martyr.*
134. BOMPARD (M.) *Le repos du modèle.*
135. — *Un début à l'atelier.*
136. BONNAT (L.). *Portrait de S. E. le cardinal Lavigerie.*

137. BONNAT (L.). *Portrait de M. Pasteur et de sa petite-fille, M^{lle} Vallery-Radol.*
138. — *Victor Hugo.*
139. — *Portrait de M. Alexandre Dumas.*
140. — *Portrait de M. Jules Ferry.*
141. — *Portrait de M^{me} la comtesse Potocka.*
142. — *Scheiks arabes.*
143. — *Portrait de M^{me} ****
144. — *Portrait de M. Puvis de Chavannes.*
145. — *Portrait.*
146. BONNEFOY (H.). *Matinée de septembre.*
147. — *Fin Mai.*
148. BORGHARD (E.). *Serre de près.*
149. BORDES (E.). « *Le concierge est tailleur.* »
150. — *St-Julien l'Hospitalier.*
151. — *Mort de l'Evéque Prætextatus.*
152. BOUCHER (A.-J.). *Octobre au Long Rocher;* — forêt de Fontainebleau.
153. BOUCHOR (J.-F.). *Le Printemps, au Val-Freneuse (Normandie).*
154. BOUDIN (E.). *Un coucher de soleil;* — marine.
155. — *Les Lamaneurs.*
156. BOUDOT (L.). *Octobre, en Franche-Comte.*
157. BOUGUEREAU (A.-W.). *Premier deuil.*
158. — *Jeunesse de Bacchus.*
159. — *Baigneuse.*
160. — *Portrait de M. W. B...*
161. — *Chanson du printemps.*
162. — *L'Amour vainqueur.*
163. — *Vierge aux anges.*
164. — *Jésus-Christ rencontre sa mère.*
165. — *L'Annonciation.*
166. — *Petite boudeuse.*
167. BOULARD (A.-E.). *Un graveur.*
168. BOURGAIN (G.). *A bord de l'Austerlitz.*
169. BOURGEOIS (V.-E.). *Juin;* — *Villerville (Calvados)*
170. BOURGEOIS (U.). *L'Innocence.*
171. — *Portrait de M^{me} B...*
172. BOURGOGNE (P.). *Une cueillette;* — fleurs.
173. BOURGONNIER (C.). *Le ferronnier.*
174. BOUTIGNY (E.). *La Confrontation.*
175. — *Le lendemain de Champigny, à Bry-sur-Marne*
176. BRAMTOT (H.-A.). *Tobie.*
177. — *Les amis de Job.*
178. — *Leda*
179. BREST (F.). *D barcadère, à Scutari, sur le Bosphore.*
180. — *Tour de Galata à Constantinople.*
181. BRETEGNIER (G.). *Portrait de M^{me} C. M...*
182. — *Une audience du Pacha à Tanger*
183. — *Une partie à Sidi Zarzour;* — *Biskra.*
184. BRETON (A.-E.). * *Un soir, après la tempête.*
185. — * *Soleil couchant, en mer.*
186. — *Noel,* — paysage.
187. — * *Matinée d'hiver.*

188. BRETON (A.-E.). *L'Hiver.*
189. — *Effet de lune.*
190. BRETON (A.-J.). *Le matin.*
191. — *Jeunes filles allant à la procession.*
192. — *L'appel du soir.*
193. — *L'Étoile du berger.*
194. — *Le soir, dans les hameaux du Finistère ; —* esquisse du tableau.
195. — *Portrait de M^{me} J. B...*
196. — *Paysan fuyant l'orage , —* esquisse.
197. — *La fille du mineur.*
198. — *Femme de Douarnenez.*
199. — *Paysans courant à un incendie ; —* esquisse.
200. BRIELMAN (J.-A.). *Sous les grands chênes ; —* forêt de Tronçay (Allier).
201. — *Les premiers rayons ; —* gué de l'Oyard, à Urçay (Allier).
202. BRILLOUIN (G.). *Le guet-apens.*
203. BRISPOT (H.) *En province.*
204. BRISSOT DE WARVILLE (S.-F.). *Intérieur de bergerie.*
205. — *La rentrée du troupeau.*
206. — *La lande.*
207. — *La mare.*
208. BROUILLET (P.-A.). *La Tania, —* noce juive à Constantine.
209. — *Le Paysan blessé.*
210. — *Portrait de M. Galand.*
211. — *Une leçon de clinique à la Salpêtrière.*
212. — *Portrait de M. de Fourcaud.*
213. — *Portrait de M. P. Mantz.*
214. BROWN (J.-L.). *« Before the Steeple-chase. »*
215. — *La rencontre.*
216. — *Rendez-vous de chasse à courre.*
217. — *« Hereford's shire Huntsmann. »*
218. BRUN (Ch.) *Visite de la Sainte-Vierge à Sainte Elisabeth*
219. BRUNEL (J.-B) *Sous les aubes ; —* soir d'automne, environs d'Avignon
220. BRUNET (J.). *La Barque à Caron.*
221. — *Les Gibets du Golgotha.*
222. — *La famille du peintre.*
223. BULAND (E.). *Les Héritiers.*
224. BURGKAN (M^{lle} B.). *Portrait de M^{me} B...*
225. BUSSON (Ch.). *L'abreuvoir du Vieux-Pont.*
226. — * *Château de Lavardin (Loir-et-Cher).*
227. — * *Après l'orage ; —* plaine de Montoire (Loir-et-Cher).
228. — *Dernière journée d'été.*
229. — * *Place de Lavardin.*
230. — *Vieille ferme normande*
231. BUSSON (G.). *Un retour de chasse.*
232. — *Lunch après la chasse.*
233. CABANE (E.). *Portraits de mes Parents.*
234. — *Portrait de M. L. de C...*
235. — *Portrait de mon ami Pomes.*
236. — *Portrait de M. de Foville.*
237. CABAT (L.-N.). *Chemin montant à Bercenay-en-Othe.*
238. — *Un rivage.*

239. CABAT (L.-N.). *Le moulin à vent de Bercenay-en-Othe.*
240. — *Chemin ombreux.*
241. — *Les bois de Bercenay-en-Othe.*
242. CABRIT (J.). *Le bois de Captieux*
243. CAGNIART (E.). *Le soleil et la neige*
244. CAIN (G. J.-A). *Portrait de M^{me} J. de M..*
245. — *Le buste de Marat, aux Piliers-des-Halles.*
246. — *Pajou faisant le buste de M^{me} Du Barry.*
247. CAIN (H.) *Le Viatique dans les Champs.*
248. — *Au Louvre,* — salle de la sculpture de la Renaissance
249. CALLOT (G.). *Le crépuscule.*
250. — *La mort de la Cigale*
251. CARAUD (J.) *La Pie.*
252. — *Le déjeûner*
253. — *Toilette de la Mariée.*
254. CAROLUS-DURAN (E.-A.). *Portrait de M^{me} la comtesse V...*
255. — ** Andromède.*
256. — *Portrait de M. Z .*
257. — *Portrait de M^{lle} Lee-Robbins.*
258. — *L'eveil.*
259. — *Portrait de ma fille*
260. — *Portrait de Louis Français*
261. — *Portrait de M. Pasteur.*
262. — *Portrait de la fille de M. Louis S .*
263. — *Portraits de M^{lles} de T ..*
264. CARRIÈRE (E.). *Marcel ;* — portrait
265. — *Jean Dolent ,* — portrait.
266. — *L'enfant malade.*
267. — *Premier voile.*
268. — *Louis-Henri Devillez ,* — portrait
269. CARTERON (E) *Le Rebouteux.*
270. CARTIER (K). *Un coin de Boulogne-sur-Mer.*
271. CASTAGNARY (M^{me} A). *Pivoines en arbre.*
272. CAVÉ (J.). *La Martyre, aux Catacombes de Rome*
273. CAZIN (J. C.). *Tobie.*
274. — *Souvenir de Fête.*
275. — *Judith ,* — le départ.
276. — *L'Orage.*
277. — *Une Ville morte ,* — M. -S -M. .
278. — *Lonely place*
279. — *Un village.*
280. — *La Marne.*
281. CAZIN (M^{me} M). *Anes au pâturage*
282. CESBRON (A.). *Metempsycose.*
283. — *Fleur du Sommeil.*
284. — *Les pommes de terre.*
285. CHAIGNEAU (F.). *Le dernier rayon.*
286. — *La sortie de la ferme.*
287 — *Lisière de bois.*
288. CHALON (L.). *Circé.*
289. CHANET (H.). *Portrait de la mère de l'auteur*

290. CHAPERON (E.). *La douche au régiment.*
291. CHARNAY (A.). *La terrasse aux chrysanthèmes.*
292. — *Soir d'automne ; — parc de Sansac.*
293. CHARTRAN (T.). *Le Cierge.*
294. — *Portrait de Mme Weldon.*
295. — *Portrait de M. Ch. Lefebvre.*
296. — *Portrait de M. Mounet-Sully ; — rôle d'Hamlet.*
297. — *Portrait de M. J. Story.*
298. — *Portrait de M. le marquis de Reverseaux.*
299. — *Portrait de Mme Lambert.*
300. — *Portrait de Mlle Réjane.*
301. — *Portrait de Mme la baronne G. de Rothschild.*
302. CHICOTOT (G.). *Les grands chênes.*
303. CHIGOT (H.-A.-E.). *La pêche interrompue.*
304. CHOCARNE-MOREAU (Ch.). *Portrait du sculpteur Mathurin Moreau, dans son*
305. CHOQUET (J). *Dessert rustique.* [*atelier.*
306. CLAIRIN (G.). *Les brûleuses de varech ; — pointe du Raz (Bretagne).*
307. — *Portrait d'une danseuse.*
308. — *Portrait de Mme P. de B...*
309. — *Portrait de M. Mounet-Sully.*
310. CLARY (E.). *La Seine, aux Andelys (Eure).*
311. — *Paysage à Champigny.*
312. CLAUDE (E.). *« Ah ! bottes d'asperges. »*
313. — *Pour les confitures — prunes.*
314. — *Chez la crémière ; — les fromages blancs.*
315. CLAUDE (V.-G.). *Adoration de la Croix, le Vendredi Saint, au Mont-Cassin ; —*
316. — *Portrait de M. A. Civiale.* [*Italie.*
317. CLAUDE (J.-M.). *Au printemps.*
318. — *A la mer.*
319. COËSSIN DE LA FOSSE (A. Ch.). *La Messe des Morts dans le Morbihan.*
320. COËYLAS (H.), *Intérieur de l'église Saint-Étienne-du-Mont, à Paris.*
321. COLIN (G.). *Les Lamaneurs basques ; — rade de St-Jean-de-Luz.*
322. — *La messe du matin en Navarre.*
323. COLIN (P.). *La mare de Criquebœuf.*
324. — *La mare de Guéville.*
325. — *L'entrée de la ferme de maître Émile.*
326. — *Le fossé de la ferme Loysel.*
327. COLIN-LIBOUR (Mme U.). *Charité.*
328. COLLIN (R.). *Portrait de mon père.*
329. — *Portrait de M. G...*
330. — *Portrait de Mlle ***
331. — *Portrait de Mlle B...*
332. — *Portrait de la jeune G...*
333. — *Portrait de Mme P...*
334. — *Le Matin.*
335. COMBE-VELLUET (A.). *L'étang de la Fontaine-aux-Loups.*
336. COMERRE (L.). *Silène et les Bacchantes.*
337. — *Portrait de Mlle A. Fould.*
338. — *Portrait de Mlle C. F...*
339. — *Portrait de M. Raphaël Duflos ; — rôle de Don Carlos, dans Hernani.*
340. — *Portrait de M. Gustave Larroumet, professeur à la Sorbonne, actuelle-* [*ment Directeur des Beaux-Arts.*

341. CORMON (F.). *Etude de fleurs.*
342. — *L'âge de pierre.*
343. — *Déjeûner d'amis*
344. — *Portrait de M. Marcel Deprez.*
345. — *Portrait de M. le Professeur Hayem.*
346. — *Portrait de M. Henry Maret.*
347. — *Portrait de M^{me} F...*
348. CORNELLIER (E.). *La Joliette; — Marseille.*
349. COURANT (A.-F.-M.). *Au port.*
350. — *Le calme.*
351. — *La barque à Godebi.*
352. — *A l'ouvert du port.*
353. — *Le Vieux-Bassin au crépuscule.*
354. COURTAT (L.). *Baigneuse.*
355. COURTOIS (G.) *Portrait de M^{me} D..*
356. — *Une bienheureuse.*
357. — *Dante et Virgile aux Enfers.*
358. — *« Un glaive transpercera ton âme. »*
359. — *Sous les noisetiers*
360. — *Portrait de M^{me} de R...*
361. — *Portrait de petite fille.*
362. COUTURIER (L.) *Le Récit, — guerre de 1870-71*
363. CURZON (P. A. de). *Acropole d'Athènes en 1852.*
364. — *Bord du Gardon, près le pont du Gard.*
365. — *Campagne et acropole d'Athènes en 1852.*
366. — *Dans la Forêt-Noire, près de Badenweiler*
367. — *La source du Lion.*
368. — *Campagne de Rome, près des ruines de Gabies*
369. DAGNAN-BOUVERET (P.-A.-J.). *La Bénédiction.*
370. — *Le Pardon.*
371. — *Portrait de M. Henry Pereire.*
372. — *Portrait de mon grand-père.*
373. — *Vaccination.*
374. DAMERON (É.-Ch.). *Les bords de l'Aven.*
375. — *La nuée qui monte.*
376. — *Le petit bras de la Seine, à Villennes.*
377. — *Les bords de la Sarthe.*
378. DAMOYE (P.-E.) *L'Ile Saint-Denis en hiver.*
379. — *La plaine de Gennevilliers.*
380. — *Le soleil couchant dans les marais d'Arleux.*
381. — *La mer a Quiberon, — Bretagne*
382. — *L'Étang de Villiers; — Sologne*
383. DANTAN (E.). *Intérieur normand.*
384. — *Un atelier de moulage.*
385. — *Un moulage sur nature.*
386. — *Le veuf.*
387. — *Intérieur de pêcheur.*
388. — *La consultation.*
389. DARDOIZE (E.). *La Brèche-au-Diable, près Falaise.*
390. — *La source.*
391. DARGENT (A.) *Portrait de M^{me} A D...*

392. DASTUGUE (M.). *Portrait de M*me ***
393. — *Portrait de M. G...*
394. DAUPHIN (E.). *Escadre de la Méditerranée en rade de Toulon;* — effet de matin.
395. DAVID DE SAUZÉA (J.). *La bonne ménagère.*
396. — *Retour de chasse.*
397. DAWANT (A.-P). *La barque de Saint-Julien l'Hospitalier.*
398. — *Une maîtrise d'enfants;* — souvenir d'Italie.
399. DEBAT-PONSAN (E.-B.). *Maternité rustique*
400. — *Portrait de M*me *Pouquet*
401. — *Portrait de M*me *Debat-Ponsan.*
402. — *Portrait de M. Constans, ministre de l'Intérieur.*
403. — *Portrait de M*me ***.
404. DE CONINCK (P.-L.-J). *Portrait de feu Mgr Bouche.*
405. — *Le Trappiste.*
406. — *En Flandre,* — paysanne flamande conduisant un taureau (type du [pays)
407. — *Portrait de M*lle *F...*
408. — *Portrait de M. Chapu, statuaire, membre de l'Institut.*
409. DEFAUX (A.). *Entrée des anciennes carrières de Montmartre.*
410. DELACROIX (H.-E.). *La chûte des Titans.*
411. DELAHAYE (E.-J.). *L'Usine à gaz*
412. — *Sedan;* — charge héroïque commandée par le général de Galliffet
413. DELANCE (P.-L) *La Légende de Saint Denis.*
414. DELANCE FEURGARD (M*me* J.). *La Crèche.*
415. DELANOY (H P.). *Le Coran.*
416. — *La table du citoyen Carnot*
417. — *Chez Don Quichotte.*
418. DELAUNAY (E.). *Portrait de M*lle *G...*
419. — *Portrait du Général Mellinet.*
420. — *Portrait de M. Ch...*
421. — *Portrait de M*me *Barboue.*
422. — *Portrait de M H de B...*
423. — *Portrait de M*me *T...*
424. — *Portrait de M R...*
425. — *Portrait de M*me *M...*
426. — *Portrait de M. l'Abbé***
427. — *Portrait de M*me *D...*
428. DELHUMEAU (G.-H.-E.). *Portrait du général Février*
429. — *Portrait de M*me *Mendon.*
430. DELOBBE (F-A). *La fin du jour, à Penmarch.*
431. — *Les premières avances.*
432. — *Nymphe surprise*
433. DELPY (H.-C.). *Crépuscule après l'orage.*
434. — *Les bords de la Seine, à Rangiport,* — temps de pluie.
435. DEMONT (A.-L) *Le blé qui mûrit*
436. — *Village de pêcheurs*
437. — *Vieux paysan.*
438. — *Les œillettes*
439. — *L'hiver en Flandre*
440. — *Fiançailles*
441. — *L'approche du gros temps.*
442. DEMONT-BRETON (M*me* V. E). *La vague*

443. DEMONT-BRETON (M^me V.-E) *Les loups de mer.*
444. — *Le pain.*
445. — *Le bain.*
446. — *La danse enfantine.*
447. DESBORDES (M^lle L A). *Les libellules.*
448. DESBROSSES (J) *Les fonds de la Bourboule.*
449. — *La vallée du Mont-Dore*
450. — *La montée du Petit Saint-Bernard.*
451. — *La Roche-Beranger.*
452. — *Les fonds de la Limagne*
453. DESCHAMPS (L.) *Consolatrice des affligés.*
454. — *Vu un jour de printemps.*
455. — *Folle.*
456. — *Sommeil de Jésus.*
457. DESGOFFE (B.). *Armes et armures anciennes*
458. — *Bijoux, roses et étoffes.*
459. — *Faïences italiennes, dahlias et étoffe.*
460. — *Vases et fruits.*
461. — *Cristal de roche et tapis*
462. — *Vase et tapis.*
463. DESGOFFE (J -A.-E). *Armes et armures anciennes*
464. DESMARQUAIS (Ch.-H.). *Bords de la Seine.*
465. DESTREM (C.). *Suth et Booz.*
466. DETAILLE (E.) *Le Rêve*
467. — *Cosaques de l'Ataman ; — garde impériale russe.*
468. — *Bivac du bataillon des tirailleurs de la famille impériale.*
469. — *Son ancien régiment.*
470. — *La Revue.*
471. — *Officiers du 5^e régiment de hussards ; — 1806*
472. DEYROLLE (T.-L) *Joueurs de boules*
473. DIDIER (J) *Entre Rome et Civita Vecchia.*
474. — *Le Gue-Champagne ; — environs d'Autun*
475. — *Un char de blé.*
476. — *Une bagarre ; — scène de la campagne romaine*
477. DIÉTERLE (M^m M., née Van Marke) *Cour de ferme.*
478. — *Un coin d'herbage ; — Normandie*
479. — *Les soules de Fontaines.*
480. DIÉTERLE (P.-G.) *La talleuse de Criquebeuf (Seine-Inférieure)*
481. — *La fin d'une tempête.*
482. DIEUDONNÉ (E. de) *Consacrée à Venus.*
483. DOUCET (L.). *Portrait de M^me Galli Marie*
484. — *Portrait de M. R. de M*
485. — *Portrait de M. F. de D*
486. — *« Five o'clock tea. »*
487. — *Portrait de M^lle M du M*
488. — *Soirée d'automne.*
489. — *Portrait de M Ch. D...*
490. — *Portrait de M. R Julian*
491. DOYEN (G.) *La Vieille.*
492. — *Portrait de M^lle Jeanne R.*
493 DUBOIS (P.) *Portrait du D^r Jules Parrot*

494. DUBOIS (P.) *Portrait de Mlle ***....*
495. — *Portrait de M.****.*
496. — *Etude.*
497. DUBOUCHET (G.-J.). *Aiglefin et rougets.*
498. DUBUFE (E.-M.-G.). *Musique sacrée et Musique profane ; — diptyque*
499. — *Un nid.*
500. — *Portrait.*
501. DUEZ (E.-A.), *Portrait d'Ulysse Butin.*
502. — *Le soir, à Villerville.*
503. — *Autour de la lampe.*
504. — *Portrait rouge ; — Mme D...*
505. — *En famille ; — dans le pré.*
506. — *Le soir ; — coucher de soleil avec animaux.*
507. — *Les mousses.*
508. — *Le Pont-Neuf.*
509. — *Paysage.*
510. DUFFAUD (J.-B.). *Quiétude.*
511. DUFOUR (C.) *Épisy (Seine-et-Marne).*
512. — *Avignon en décembre.*
513. DUMAS (P.-P.). *L'oie aux marrons.*
514. DUPAIN (E.-L.) *Les Girondins Petion et Buzot, le soir du 30 prairial.*
515. — *Portrait de l'amiral Mouchez, directeur de l'Observatoire de Paris.*
516. DUPRÉ (J.-L.). *Le Marais.*
517. — *Le ravin.*
518. — *Clair de lune ; — marine.*
519. — *Le ruisseau ; — vue prise à Coussac (Haute-Vienne).*
520. DUPRÉ (J). *L'heure de la traite.*
521. — *La Fenaison.*
522. — *Les faucheurs de luzerne.*
523. DUPUIS (P.). *La femme au bain.*
524. — *Le Christ au tombeau.*
525. DURANGEL (L.). *Portrait de Mlle C. D...*
526. — *« Pour mon pays. »*
527. DURST (A.). *Dindons.*
528. — *La sieste ; — poules.*
529. — *Les filles du fermier.*
530. DUTZSCHHOLD (H.). * *La Marne ; — une ondée sur les côteaux de Chenne-*
[*vières, à La Varenne-Saint-Hilaire.*
531. DUVERGER (T.-E.). * *La bénédiction du pain dans l'église d'Ecouen.*
532. — * *Un lunch à Ecouen.*
533. EDOUARD (A.-J.). *Kiomara, femme gauloise, apportant à son époux la tête de*
534. — *Briséis et ses compagnes pleurant sur le corps de Patrocle.* [*son ennemi.*
535. — *Portrait de M. A. de L...*
536. EHRMANN (F.-E.). *Les Lettres, les Arts et les Sciences dans l'antiquité.*
537. ÉLIOT (M.). *Portrait de Mme B...*
538. — *Le jour des prix.*
539. — *Enterrement de jeune fille.*
540. — *Portrait de M. André Saglier.*
541. ENAULT (Mme A.). *L'Abbesse de Jouarre.*
542. FAIVRE (M.). *L'envahisseur ; — scène de l'âge de pierre.*
543. — *Les deux mères.*

544. FAIVRE (M.) *Portrait de M^{me} F...*
545. FANTIN-LATOUR (H.-J.-T.). *Scène finale du « Rheingold ».*
546. — *Nuit de printemps.*
547. — *Tannhauser.*
548. — *Tentation*
549. — *Siegfried et les filles du Rhin.*
550. FATH (R.-M.). *Le hallier.*
551. — *Le chemin creux.*
552. FERRIER (G.). *Portrait de M. Claretie, de l'Académie française.*
553. — *Portrait de M. Betolaud.*
554. — * *Portrait de M. Pourcelt, Président de la Chambre des Notaires.*
555. — *Sainte Agnès, martyre.*
556. — *Printemps ; — panneau décoratif.*
557. — *Salammbo*
558. FERRY (J.). *Diane au bain.*
559. FEYEN (E.). *Curage d'un parc aux huîtres*
560. — * *Avant l'orage.*
561. — *Le lavoir de la Houle.*
562. FICHEL (E.-B.). *Chanteurs ambulants.*
563. — *Après la recette.*
564. — *Rapport au général.*
565. — *Le jour des fermages.*
566. — *Plan de campagne.*
567. FLAHAUT (L.). *Le retour à la ferme.*
568. FLAMENG (F.). *Les joueurs de boules.*
569. FLAMENG (M.-A.). *Marée basse à Cancale.*
570. — *Marine.*
571. — *Bateau de pêche, à La Rochelle.*
572. — *Embarquement d'huîtres à Cancale.*
573. FLANDRIN (J.-P). *En automne.*
574. — *Un groupe d'arbres.*
575. FLEURY (M^{me}). *L'abri de varech.*
576. FLICK (E) *A la porte Maillot, par un temps de neige.*
577. FONVIELLE (Ulric de). *L'Eclipse de lune en 1887.*
578. FOUACE (G.-R). *Coin d'office.*
579. — *Les confitures.*
580. FOUBERT (L.-E.). *Tentation.*
581. — *Portrait de M^{me} B...*
582. — *Le Satyre et le Passant.*
583. FOURIÉ (A) *La mort de M^{me} Bovary*
584. — *Un repas de noce, à Yport.*
585. — *La dernière gerbe ; — Yport*
586. FOURNIER (L.-E). *Le fils du Gaulois.*
587. — *Velleda.*
588. FOURNIER (H.) *La Femme du lévite d'Ephraïm*
589. FRANÇAIS (F. L.) *Vue du château d'Ollwiller.*
590. — *Le Printemps, au ravin du Neuf-Pré.*
591. — * *Un coin de villa, à Nice.*
592. — *La Grand'Route, à Combes-la-Ville*
593. — *Vue prise dans la vallée de Rossillon.*
594. — * *Les bains de Diane ; — garenne Lemot, à Clisson*

595. FRANÇAIS (F.-L.) *Château Lemot, à Clisson* ; — vue prise à travers un bois de
596. — * *Repos sous bois, au bord de la Sèvre, à Clisson.* [pins.
597. — * *Les premières feuilles ;* — ravin du Neuf-Pré, environs de Plombières.
598. — *Villa Félipa, au-dessus de Villefranche.*
599. FRAPPA (J.). *Portrait de M^{me} M...*
600. FRÈRE (Ch.-E.). *La plâtrière.*
601. — *Une maréchalerie.*
602. FRIANT (E.) *Soir d'automne.*
603. — *Portrait de M^{me} de M. de D...*
604. — *Portrait de M^{me} G...*
605. — *Intérieur d'atelier.*
606. — *Le coin favori.*
607. — *Portrait de M^{me} P...*
608. — *Portrait de M. et M^{me} C...*
609. — *Portrait de M. J. Claretie, de l'Académie française.*
610. — *Portrait de M. Coquelin, dans le rôle de Crispin.*
611. — *Portrait de M^{me} C...*
612. FRITEL (P.). *Un Martyr.*
613. — « *Solum Patriæ.* »
614. — *Portrait de M^{me} F..*
615. GAGLIARDINI (J.-G.). *Cour de la ferme du père Bustel, à Béthencourt (Somme).*
616. — *Midi au village.*
617. — *Au pays des ocres ;* — Roussillon (Vaucluse).
618. — *Une rue à Fréville (Somme).*
619. — *La Grand'Rue à Circourt (Vosges).*
620. — *Un coin à Chatel-Guyon (Auvergne).*
621. GALERNE (P.) *Bords de la Sedelle, à Crozant (Creuse).*
622. GARAUD (C.) G.. *Bords de la Viosne.*
623. — *Le Matin ;* — vallée de Valmondois.
624. — *L'écluse ;* — bords de la Sarthe.
625. GARDETTE (L) *Remise du corps du général Guilhem aux avant-postes français.*
626. GARNIER (A. J.) *Le libérateur du territoire.*
627. — *La distribution des drapeaux ;* — 14 Juillet 1880.
628. — *Cigales et fourmis.*
629. — *Pavane.* — (*La Princesse de Clèves*).
630. GAUDEFROY (A.) *La cueillette du Pâqueret, à Noisy-le-Roi (Seine-et-Oise.)*
631. GELHAY (E) *Un bibliophile.*
632. — *Aux Enfants-Assistés ;* — l'abandon.
633. — *Laboratoire d'anatomie comparée, au Muséum.*
634. GÉLIBERT (B. J.) *Sanglier au ferme.*
635. GEOFFROY (J). *L'heure du goûter.*
636. — *L'heure de la rentrée.*
637. — *Le collier de misère.*
638. — *La sortie de classe.*
639. — *En classe ;* — le travail des petits
640. GEORGES-SAUVAGE (A.-A.) *François Villon subissant la question de l'eau au*
641. — *Portrait de M. H. L...* [Châtelet.
642. GERVEX (H) *Rolla.*
643. — *Portrait de M^{me} Valtesse.*
644. — *Portrait de M^{me} Blerzy.*
645. — *Portrait de M. Alfred Stevens.*

646. CERVEX (H.). *La femme au masque.*
647. — *Le docteur Péan.*
648. — *Les membres du Jury du Salon de Peinture.*
649. — *Portrait de M^{lle} de Beyens.*
650. — *Portrait de M. Hauch ; — étude en plein air.*
651. GIACOMOTTI (H.-F.). *Le Centaure et la Nymphe.*
652. — *Portrait de M. le D^r Charcot.*
653. — *L'Innocence.*
654. — *Femme se mirant dans l'eau.*
655. — *Lady Macbeth.*
656. — *Portrait de M. G. Dugué de la Fauconnerie.*
657. GIDE (Th.). *Le cavalier et la servante.*
658. — *« Goûtez-moi ça. »*
659. GIGOUX (F.-J.). *Le dernier jour de Jeanne d'Arc, à Domremy.*
660. — *Portrait de M^{lle} ...*
661. — *Tête de jeune fille ; — étude.*
662. GILBERT (G.-V.). *Portrait de M. le D^r Th. Anger.*
663. — *Une marchande de soupe ; — le matin, à la Halle.*
664. — *Porteur de viande, à la Halle.*
665. — *Une rue de Paris, le matin.*
666. — *Marche d'automne.*
667. GILBERT (R.). *Pêcheur à la ligne.*
668. — *L'atelier de teinture à la manufacture des Gobelins.*
669. GIRARD (A.). *La première heure.*
670. GIRARD (F.). *Le dimanche au Bas-Meudon.*
671. — *Bœuf charolais au ferrage.*
672. — *Le cantonnier.*
673. — *Première communion.*
674. — *Sur la terrasse.*
675. — *Grande marée à Onnival-sur-Mer (Somme).*
676. — *Flambage d'un porc dans le Charolais.*
677. GIRARDOT (L.-A.). *Ruth et Booz.*
678. GLAIZE (A.-B.). *Les premiers pas.*
679. — *Chœur de Déistes.*
680. GLAIZE (L.-P.-P.). *Portrait de M. Auguste Glaize.*
681. — *Le réveil.*
682. — *Victor Hugo ; — 22 mai 1885.*
683. — *Allégorie du mariage ; — panneau.*
684. GŒNEUTTE (N.). *La Descente des ouvriers dans Paris, le matin.*
685. — *La fin du jour.*
686. — *La soupe du matin.*
687. — *Le dernier salut.*
688. GORGUET (F.-A.). *Portrait de ma mère.*
689. GOSSELIN (Ch.). *Le château d'Arques.*
690. — *Le Grand-Berneval.*
691. GOUBIE (R.-J.). *Sur la route de la foire.*
692. — *L'Equipage de Chamant, au poteau de la Belle-Croix ; — forêt d'Halatte.*
693. GRANDSIRE (E.). *Effet de lune dans le Kattendyck, à Anvers.*
694. — *Soleil couchant dans le bassin de la Campine, à Anvers.*
695. — *L'avant-port, à Dieppe.*
696. — *Soleil couchant dans un bassin du Nord, à Anvers.*

697. GRIDEL (E.-J.). *Prise d'un sanglier par un équipage de mâtins.*
698. GROLLERON (P.). *Janville ; — 1870.*
699. GROS (L.-A.). *Clairière.*
700. — *Abreuvoir de Poissy.*
701. — *Halte de cavaliers en haut d'une côte.*
702. — *Cavaliers passant une rivière.*
703. — *Une cour.*
704. GUAY (G.). *Le Lévite d'Ephraïm.*
705. — *Cosette.*
706. — *La mort de Jézabel.*
707. GUELDRY (F.-J.). *Une fonderie ; — les mouleurs.*
708. — *Le décapage des métaux.*
709. — *Le Laboratoire municipal.*
710. GUETAL (L.). *Le Lac de l'Eychauda (Hautes-Alpes).*
711. — *Effet de neige aux environs de Grenoble.*
712. GUIGNARD (G.). *Au verger.*
713. GUILLEMET (A.-J.-B.). *Le Vieux-Bercy.*
714. — *Saint-Suliac (Ille-et-Vilaine).*
715. — *Paris, vu de Meudon.*
716. — *Le Hameau de Landemer.*
717. — *La Baie de Morsaline.*
718. — *La Hougue.*
719. — *La Chapelle des Marins, à Saint-Waast-la-Hougue.*
720. GUILLON (A.-J.). *Vezelay au XVIe siècle ; —* panneau décoratif.
721. — *Menton, au clair de lune.*
722. GUILLON (A.-E.). *Portrait de M. ****
723. GUILLOU (A.). *Le dernier marin du « Vengeur ».*
724. — *Arrivée du Pardon de Sainte-Anne-de-Fouesnant, à Concarneau.*
725. — *Une promenade ; —* soir de première Communion.
726. GUYON (Mlle M.). *La Violoniste.*
727. HANOTEAU (H.). *En automne.*
728. — *Les prés du Bocage.*
729. — *Les Nénuphars.*
730. — *Le déversoir.*
731. HAREUX (E.). *Potager normand ; —* effet de nuit.
732. — *Lever de lune après la pluie, à Saint-Aubin, près Quillebeuf.*
733. HARPIGNIES (H.). *Victime de l'hiver.*
734. — *Les bords du Loing.*
735. — *La Loire à Briare (Loiret).*
736. — ** Saules et aulnes.*
737. — *Solitude.*
738. — ** Etude ; —* effet de soleil.
739. — *Antibes.*
740. — *Le Loing ; —* vue prise dans le bois de la Trémellerie (Yonne).
741. HAVET (C.-J.-H.). *Les ruines de Mansourah (Algérie).*
742. HÉBERT (E). *La Muse du Nord.*
743. — *Aux Heros sans gloire.*
744. HEILBUTH (F.). *Jour d'été.*
745. — *Rencontre.*
746. — *Promenade.*
747. — *Le goûter.*

748. HEILBUTH (F.). *Souvenir de la Tamise.*
749. HENNER (J.-J.). *Femme qui lit.*
750. — *Andromède.*
751. — *Fabiola.*
752. — *Christ en croix*
753. — *Portrait de M^{me} D. F...*
754. — *Saint Sébastien.*
755. — *Portrait de mon frere.*
756. — *Portrait de M^{me} ****
757. HERMANN-LÉON (Ch.). *Chien de berger.*
758. — * *L'etoile du berger.*
759. — * « *Attendant le maître.* »
760. — * *La fin de la journee.*
761. HIRSCH (A.-A.). *Portrait de M. J H...*
762. HUMBERT (F.) *Portrait de M^{me} S...*
763. — *Portrait de M^{lle} M...*
764. — *Portrait de M. P Lagarde.*
765. — *Maternité ;* — triptyque
766. ISENBART (E). *Avril en Franche-Comte.*
767. — *Prairie à Montferrand.*
768. IWILL (M -J). *Octobre ;* — la Meuse à Dordrecht.
769. JACOB (S) *Portrait de M^{me} J...*
770. — *A l'eglise*
771. JACOMIN (M -F.). *Herbage au desert de Retz ;* — forêt de Marly.
772. — *Chemin du pacage ;* — forêt de Marly.
773. JACQUE (E.) *Chevaux de halage.*
774. JACQUE (E.-Ch) *Un interieur de bergerie*
775. — *Le retour du troupeau (clair de lune).*
776. — *Une ancienne ferme en Brie.*
777. JACQUET (L.G). *La petite loge.*
778. JAMIN (J.-P.) *Le mammouth , âge de la pierre.*
779. — *Un drame a l'âge de la pierre.*
780. JAN-MONCHABLON (F.). *Les moissons.*
781. JAPY (I). *Soiree de septembre.*
782. — *Crepuscule.*
783. — *Vallon de Thulay.*
784. JEAN (E.-A.). *Paris ;* — panneau decoratif.
785. — *Portrait de M^{me} Z...*
786. — *L'affligée.*
787. JEANNIN (G). *Une caisse de roses tremières.*
788. — *Une jardinière de fleurs.*
789. JEANNIOT (G). *Flanqueurs.*
790. — « *Les Pays.* »
791. — *La ligne de feu ;* — souvenir de la bataille du 16 août 1870.
792. JOBERT (C -F -P) *Balancelles de pêche à Alger*
793. JOLYET (P) *Portrait de M^{me} L. J...*
794. — *Sur la plage d'Arcachon ;* — détroquage et preparation des tuiles des-
795. JOUBERT (L.). *Bords de l'Orne, à Clecy (Calvados)* [tinées aux parcs d'huîtres.
796. — *Vallée des Ardoisières ;* — Rochefort-en-Terre (Morbihan)
797. — *Les bords de la Seine, à Pont-de-l'Arche (Eure).*
798. JOURDAIN (R.). *Le « chaland ».*

799. JOURDAIN (R). *Le halage.*
800. — *Un nuage.*
801. — *Le four a chaux, a Villerville.*
802. JOURDAN (A) *Portrait de M. le pasteur Viguie, professeur à la Faculté de théo-*
803. JOURDEUIL (A) *Les bords de la Varenne ; — après-midi de septembre.* [logie.
804. — *Le vieux Vitré.*
805. KREUTZER (A.-F). *Sentier du plaisir a Marlotte.*
806. — *Entrée de la Croix-Cassée, à Marlotte*
807. KREYDER (A) *Branche de roses « gloire de Dijon ».*
808. — *Roses et fruits.*
809. — *Un coin de mon jardin.*
810. — *Fruits.*
811. — *Pommier en fleurs.*
812. KRUG (E.) *Saint-Denis.*
813. LA BOULAYE (Ch.-A.-P. de). *Les marchandes de volailles, en Bresse.*
814. — *La mère Auberger*
815. LACROIX (L.-J.-T.). *La Gorge-aux Loups.*
816. — *Le bois de Meudon*
817. — *La Gorge du Roitelet, a Gerardmer (Vosges).*
818. — *La Mare-aux-Fées, — forêt de Fontainebleau.*
819. LAGARDE (P.). *Les bergers.*
820. — *« Super flumina Babylonis. »*
821. — *Vision de St-Hubert.*
822. — *Les flamans.*
823. LAHAYE (M. A.) *Reverie.*
824. LAISSEMENT (A H). *Portrait de Pradeau.*
825. — *Portrait de M. P. P...*
826. LALIRE (A) *Sainte-Geneviève guérissant sa mère malade.*
827. LAMBERT (A.-E). *Un soir, sur les hauteurs de Bellerive (Suisse)*
828. LAMY (P.-F). *Pâquerette.*
829. LANDELLE (Ch) *Le Droit moderne; — 1789.*
830. — *L'aveugle de Biskra.*
831. — *Cour du tribunal du cadi, a Alger.*
832. — *Suzanne au bain.*
833. LANGLOIS (P). *Un atelier d'émailleurs.*
834. — *Un confrère.*
835. — *Au travail.*
836. LAPOSTOLET (Ch.). *Une vue de Rouen*
837. — *L'avant-port de Dunkerque.*
838. LAROCHE (A). *Portrait de Mlle Lainé, de la Comédie-Française*
839. LAROZE (G.). *Portrait de Mme B...*
840. LATENAY (J.-G. de). *Le soir, — embouchure de la Gironde*
841. LA TOUCHE (G.) *Un vœu.*
842. LAUGÉE (Fr.-D.). *Le jour des pauvres a Namor*
843. — *Serviteur des pauvres.*
844. — *La question.*
845. — *Portrait d'Henri Martin.*
846. — *Jeune mère.*
847. — *Victor Hugo sur son lit de mort*
848. LAUGÉE (G) * *La veuve*
849. — *En octobre.*

850. LAUGÉE (G.). *Enterrement d'une jeune fille, au hameau d'Étricourt.*
851. LAURENS (J.-J.-A.). *Souvenir d'Anatolie.*
852. — *Les châtaigniers de Magny.*
853. LAURENS (J.-P.). *L'agitateur du Languedoc.*
854. — *Thomas d'Aquin.*
855. — *Le Pape et l'Inquisiteur.*
856. — *Portrait de M. Mounet-Sully;* — rôle d'Hamlet.
857. — *Portrait de Mlle M. S...*
858. LAURENT (J.-E.). *Hyménée;* — Vénus mène l'épouse à l'époux
859. LAURENT-DESROUSSEAUX (A.-L.-H.). *Dernière heure.*
860. LAVIEILLE (Mme FERVILLE-SUAN, née M.). *La cour de la briqueterie de Cour-*
861. LA VILLETTE (Mme É.). *La vague.* [*palay.*
862. — * *La jetée de Dieppe;* — tempête du 11 septembre 1885.
863. — *Bateau échoué à Villerville.*
864. — * *Marée montante à Larmor (Morbihan).*
865. LAYRAUD (F.-J.). *Forges des aciéries de la marine à St-Chamond;* — présentation [de la pièce de canon sous le marteau-pilon.
866. — *Portrait de M. Madier de Montjau.*
867. — *Portrait de M. Grangeneuve.*
868. — *Portrait de Mme S...*
869. LAZERGES (J.-B.-P.). *Portrait de Mme L...*
870. — *Le défricheur;* — Algérie.
871. LÉANDRE (Ch.). *Mauvais jour!...*
872. LEBEL (E.). *L'Escalier-Saint, à San-Benedetto, près Subiaco;* — Italie.
873. LE BLANT (J.). *Le bataillon carré.*
874. — *Exécution de Charette.*
875. — *Le dîner de l'équipage.*
876. LE CAMUS (L.). *La Coupée;* — île de Sercq.
877. — *Printemps;* — environs de Paris.
878. LECOMTE (P.). *La route de Fresnay-sur-Sarthe, un jour de marche.*
879. — *Sous la tente;* — à St-Enogat (Ille-et-Vilaine).
880. LECOMTE DU NOUY (J.). *Homère;* — triptyque. — 1. Homère mendiant; —
881. — *L'esclave blanche.* [2. l'Iliade; — 3. Pénélope dans son palais d'Ithaque.
882. — *Ramsès dans son harem.*
883. LEENHARDT (M.). *Portrait de Mme J...*
884. — *Marie-Madeleine.*
885. LEFEBVRE (J.-J.). *Diane surprise.*
886. — *Psyché.*
887. — *L'Orpheline.*
888. — *La toilette de la fiancée.*
889. — *Portrait de Mme E. Trébucien.*
890. — *Portrait de Miss Lawrance.*
891. — *Portrait de Mme L. Guy.*
892. — *Portraits de M. Robert et Mary Goelet.*
893. — *Portrait du centenaire F. Pelpel.*
894. LELEUX (P.-A.). *Le quai aux fleurs.*
895. LE LIEPVRE (M.). *Une source.*
896. — *Juin;* — paysage.
897. LELOIR (A.). *Rentrés au port;* — souvenir d'Etretat.
898. LEMAIRE (L.). *Massif de pivoines.*
899. — *Pivoines et roses.*

900. LE MARIÉ DES LANDELLES (E.). *La route de Batilli.*
901. — *Les bords de la Sauldre.*
902. LEMATTE (F.-J.-F.). *Judith et Holopherne.*
903. — *Portrait de M. L...*
904. — *Portrait de M^{me} L...*
905. LÉPINE (S.). *Le Pont de l'Estacade, à Paris.*
906. — *Le Pont-Royal, à Paris.*
907. LE POITTEVIN (L.). *Le Val d'Antifer.*
908. — *Le petit Val.*
909. — *La montée de Benouville.*
910. — *Lever de lune.*
911. — *Derrière la ferme.*
912. LE ROUX (H.). *Le collège des Vestales fuyant Rome (an 390 av. J.-C.).*
913. — *Le Vésuve, vu du Pausilippe de Naples.*
914. — *Frère et sœur.*
915. — *Sacrarium.*
916. — *Pêcheurs ; — A la fontaine.*
917. LE ROUX (M.-G.-Ch.). *L'étang du Soullier.*
918. LEROY (P.-A.-A.). *Jésus chez Marthe et Marie.*
919. — *Mardochée.*
920. — *Le Vendredi, à Sidi-Abd-er-Rahmann ; — Alger.*
921. — *Portrait de mon père.*
922. — *Danse arabe.*
923. — *Samson.*
924. LE SÉNÉCHAL DE KERDRÉORET (G.-E.). *Départ des pêcheurs après la tem-*
925. — *Préparatifs de la pêche aux harengs.* [*pête.*
926. — *La rue de la Croix-de-Bois, à Mers les-Bains.*
927. — *Le « Flambard » au radoub.*
928. — *Coup de vent ; — 30 octobre 1887.*
929. — *La rentrée au port.*
930. LESREL (A.-A.). *Le cardinal de Richelieu au siège de La Rochelle.*
931. LESUR (V.-H.). *Saint Louis enfant distribuant des aumônes.*
932. — *Portrait de M. J. Sterling-Dyce.*
933. LE VILLAIN (E.-A.). *Brume d'avril, à Combes-la-Ville.*
934. LÉVY (É.). *Portrait de M. J. L. David.*
935. — *Portrait de M. Barbey d'Aurevilly.*
936. — *Maternité.*
937. — *Portrait de M. A. Nivière.*
938. — *Portraits des filles de M^{me} J. H...*
939. — *Portrait de M. le docteur Reymond.*
940. LHERMITTE (L.-A.). *La moisson.*
941. — *Le vin.*
942. LIGNIER (C.-J.). *Portrait de M^{me} L...*
943. — *Portrait de M. Francisque Sarcey.*
944. — *Portrait de M. Edmond M...*
945. LIX (Th. F.). *Au Golgotha.*
946. LOBRICHON (T.). *Portrait de M^{lle} Blanche R...*
947. — *Portrait de Jacques.*
948. — *Portrait de M^{lle} R. J...*
949. — *Portrait d'Andrée.*
950. LŒWE-MARCHAND (F.). *Bélisaire.*

951. LÆVE-MARCHAND (E.). *Supplice d'un prisonnier de guerre.*
952. LOIR (L.). *Effet de neige;* — crépuscule.
953. LOPISGICH (G.). *Les sables du Mont-Rôti;* — Cayeux-sur Mer.
954. LOUSTAUNAU (A.-L.-G.). *Aérostation militaire;* — passage d'une rivière.
955. — *Lancement de pont;* — compagnies d'ouvriers militaires des chemins de fer (1ᵉʳ régiment du génie), au polygone de Versailles.
956. LUCAS (F.-H.). *Portrait de M. le Dʳ Martin.*
957. — *La Delaissée;* — souvenir de Venise.
958. — *Portrait de Mˡˡᵉ de Villeneuve.*
959. — *L'Angelus de Jeanne.*
960. — *Le fil de la Vierge.*
961. LUMINAIS (É.-V.). * *Les Énervés de Jumièges.*
962. — *Fuite du roi Gradlon.*
963. — * *Un Possédé.*
964. MACHARD (J.). *Portrait de Mᵐᵉ C. L...*
965. — *Portrait de Mᵐᵉ A...*
966. — *Portrait de Mᵐᵉ J. M...*
967. MAIGNAN (A.). *Louis IX console un lépreux.*
968. — *Le Christ appelle à lui les affligés.*
969. — *Renaud de Bourgogne remet aux bourgeois de Belfort la charte d'affran-*
970. — *L'amiral Carlo Zeno.* [chissement.
971. — *Les derniers moments de Chlodobert.*
972. — *La répudiée.*
973. — * *Guillaume le Conquérant.*
974. — *Les voix du tocsin.*
975. MAILLART (D.-U.-N.). *Etienne Marcel, et la lecture de la Grande Ordonnance*
976. — *Mort de Corréus, héros bellovaque.* [de 1357.
977. — *Portrait de Mᵐᵉ la comtesse C...*
978. — *Madone.*
979. — *Portrait de Mˡˡᵉ Jeanne N...*
980. MAILLARD (E.). *Les derniers secours.*
981. MAINCENT (G.). *Décembre aux environs de Paris.*
982. MAISIAT (J.). *Sous bois au premier printemps.*
983. MANGEANT (P.-É.). *Portrait d'Antoine Etex, statuaire.*
984. MARCOTTE DE QUIVIÈRES (A.-M.-P.) *Novembre.*
985. MARAIS (A.). *Le gué.*
986. MAREC (V.) *Le petit malade.*
987. — *Un lendemain de paye.*
988. — *Retour de l'enterrement.*
989. MARTIN (E.). *La place Gassendi, à Digne.*
990. — *La Moisson.*
991. — *Une écurie provençale.*
992. MARTIN (H.-G.). *Paolo di Malatesta et Francesca di Rimini aux enfers.*
993. — *Caïn*
994. — *Etude;* — effet de lampe.
995. — *Rêverie.*
996. MARTY (A). *La pêche.*
997. MASURE (J). *Soir.*
998. MATHEY (P.). *Portrait de M. G. Clairin.*
999. — *Portrait de M. F. Rops.*
1000. — *Portrait de Mᵐᵉ A...*

1001. MAURIN (C.) *Portrait de M. R. Julian*
1002. — *Portrait de ma mère.*
1003. MEGRET (M^{lle} F.). *Portrait de M. le D^r Puel.*
1004. — *Portrait de M. G..*
1005. MEISSONIER (Ch.-J.) *Pêcheur à l'échiquier ; — Poissy.*
1006. — *L'été.*
1007. — *Le printemps.*
1008. MEISSONIER (J.-L.-E.). *Le Guide ; — armée de Rhin-et-Moselle (1797).*
1009. — *Iéna.*
1010. — *Le voyageur.*
1011. — *Eglise Saint-Marc (Madonna del Baccio).*
1012. — *Venise.*
1013. — *Portrait de M^{lle} J.-M..*
1014. — *Portrait de Meissonier*
1015. — *Postillon revenant haut le pied.*
1016. — *Auberge au pont de Poissy.*
1017. — *Pasquale.*
1018. MÉLINGUE (G). *Le général Daumesnil à Vincennes, 1815*
1019. MENGIN (A). *Danae.*
1020. — *Portrait de M^{me} G..*
1021 MERSON (L.-O.). *Saint Isidore, laboureur.*
1022. — *l'Amour au jugement de Pâris*
1023. MERWART (P.). *Portrait d'Armand Silvestre.*
1024. — *Portrait de M^{me} Ackermann.*
1025. MÉRY (A. E.). *« L'Union fait la force »*
1026 — *La chaîne sans fin, — étude sur l'osteologie de l'oiseau.*
1027 — *Les œufs à surprise.*
1028. MESLÉ (J.-P.) *Portrait d'une sœur.*
1029. METTLING (V.-L.). *Tête de vieille femme.*
1030. METZMACHER (E). *La leçon de peinture.*
1031. — *Le Lion amoureux.*
1032. MICHEL (E.). *L'heureuse mère.*
1033. MICHEL (Fr -E). *Un torrent à Cerveyrieux (Ain)*
1034 — *Matinée d'été dans le Bugey.*
1035. MICHEL (M.) *La photographie de la Momie*
1036. — *Le portrait de la Communiante.*
1037. MICHEL-LÉVY (H.). *Un géographe*
1038. MONCHABLON (A) *Portrait de M. Buffet.*
1039. MONGINOT (Ch). *Singe à la fontaine*
1040. — *Une plumeuse*
1041. *Petits oiseaux*
1042. MONTENARD (F) *Le village de Six-Fours, près Toulon*
1043. — *Embarquement de troupes à bord d'un transport de guerre, rade de*
1044. — *Sur les hauteurs de la Garde ; — Provence* [Toulon.
1045. *Le transport de guerre « l'Orne » gagnant son port d'amarrage ;—*
1046 MONVEL (M. BOUTET DE). *Portraits d'enfants* [rade de Toulon.
1047. — *Dans les Grâces.*
1048. MOREAU (A.). *Le soir.*
1049. — *Dans le parc*
1050. — *Noces d'argent.*
1051. MOREAU DE TOURS (G.). *La vision*

1052. MOREAU de TOURS (G.). *La mort de Pichegru.*
1053. — *Portraits de Mme et de Mlle ****
1054. — *Le Drapeau.*
1055. MORLON (A.-P.-E.). *Canot de sauvetage allant au secours d'un navire incendié.*
1056. MORLOT (A.-A.). *Après la moisson.*
1057. MOROT (A.). *Reischoffen ; — 8e et 9e cuirassiers.*
1058. — *Le bon Samaritain.*
1059. — *Dryade.*
1060. — *Portrait de Mlle A...*
1061. — *« Toro colante. »*
1062. MOTTE (H.-P.). *Les oies du Capitole.*
1063. — *Richelieu sur la digue de La Rochelle.*
1064. — *« César s'ennuie. »*
1065. MOUTTE (A.). *La plage du Prado ; — Marseille.*
1066. — *Le déjeûner des pêcheurs ; — Marseille.*
1067. — *La partie de boules aux Lecques de Saint-Cyr ; — Provence.*
1068. MOYSE (E.). *Hymne.*
1069. — *Une discussion théologique.*
1070. — *L'arrivée au Synode.*
1071. MURATON (Mme E.). *Banc de jardin.*
1072. — *Chrysanthèmes.*
1073. — *Minie.*
1074. NEMOZ (J.-B.). *Les affligés.*
1075. NICOLAS (Mme Marie-J.). *Portrait de L. G...*
1076. NOBILLET (M.-A.). *Les chardons.*
1077. NONCLERCQ (E.). *Chactas et Atala.*
1078. NOZAL (A.). *Ruines du Château-Gaillard ; — Petit-Andelys (Eure).*
1079. — *Étang de l'Ilotte, à Mortefontaine (Seine-et-Oise).*
1080. — *Un matin d'automne en Brenne (Berry) ; — Étang de la Mer-Rouge.*
1081. OLIVE (J.-B.). *Entrée du vieux port de Marseille.*
1082. — *Un coup de mistral dans l'anse du Prado ; — Marseille.*
1083. — *Épave de « La Navarre » aux Fourques de Carri, près Marseille.*
1084. — *Marseille, soleil couchant.*
1085. OTÉMAR (E. d'). *« A resouder ; » — nature morte.*
1086. OUTIN (P.). *Piété filiale.*
1087. PARIS (C.). *La Nuit ; — campagne de Rome.*
1088. — *Combat de taureaux ; — campagne de Rome.*
1089. — *Ancienne Porte de Tibur à Rome.*
1090. PELEZ (F.). *Grimaces et misère ; — les saltimbanques.*
1091. — *A l'Opéra.*
1092. — *Victime.*
1093. — *Un nid de misère.*
1094. — *Sans asile.*
1095. PELOUSE (L.-G). *Les premières feuilles.*
1096. — *Le soir, près de la ferme.*
1097. — *A Saint-Jean-le-Thomas.*
1098. — *Grandcamp à marée basse.*
1099. — *L'Ilot aux oies.*
1100. — *La Source Bergerette à Arcier (Doubs).*
1101. — *Charbonniers au bord du Doubs.*
1102. — *Le matin sous bois en Franche-Comté.*

1103. PELOUSE (L.-G.). *Le ruisseau du Tourneur à Arcier (Doubs).*
1104. — *Avanne, près Besançon;* — matinée de septembre.
1105. PENNE (Ch. O. de). *Chevreuil forcé.*
1106. — *Le lancé.*
1107. PÉRAIRE (E.-P.). *Le Château-Gaillard, aux Andelys.*
1108. PERRANDEAU (Ch.). *Misère.*
1109. — *Un banc d'attente à la Clinique.*
1110. PERRAULT (L.). *L'Été;* — panneau décoratif.
1111. — *La première lutte;* — Caïn et Abel.
1112. — *Une rivale.*
1113. — *Portrait de M. A. M...*
1114. — *Portrait de Mlle M...*
1115. — *Portrait de mes enfants.*
1116. PERRET (A.). *La cinquantaine.*
1117. — *Bal champêtre;* — Bourgogne. XVIIIe siècle.
1118. PETITJEAN (E.). *Les remparts de Flessingue.*
1119. — *Voray (Haute-Saône).*
1120. — *Un hameau;* — *Franche-Comté.*
1121. — *Le Kattendyck à Anvers;* — marine.
1122. — *Liverdun;* — Lorraine.
1123. PEYROL-BONHEUR (Mme J.). *Moutons;* — effet du matin.
1124. — *Sur la falaise.*
1125. PEZANT (A.). *A la Villette.*
1126. PICARD (E.). *Un marché.*
1127. PILLE (Ch. H.). « *L'ami Vayson.* »
1128. — « *L'ami Benjamin-Constant.* »
1129. — *Corps de garde*
1130. PINEL (G). *Méditation.*
1131. PLASSAN (E.-A.). « *Il dort.* »
1132. — *Le matin.*
1133. POINTELIN (E.-A. * *La Combe-Verte (Jura).*
1134. — *Le soir dans les Pins.*
1135. — *Prairie dans la Côte-d'Or.*
1136. — *Côteau jurassien.*
1137. — *Chêne à la nuit tombante.*
1138. POMEY (L.). *Portrait de Mlle T. P...*
1139. POPELIN (G.). *Portrait de M. C. P...*
1140. PORCHER (Ch.-A.). *Un étang du Forez (Loire).*
1141. — *Etang de Billonay;* — vallée d'Optevoz.
1142. PORGÈS (Mlle V.-H.). *Fleur de pervenche;* — étude.
1143. POZIER (J.). *La côte Lézard, à Valherme.*
1144. PRÉVOST-ROQUEPLAN (Mme C). *Vase de faïence rempli de fleurs.*
1145. PREVOT (Mlle). *Portrait de Mme A. L...*
1146. BRIOU (L.). *Portrait de M. le baron de S. H...*
1147. PROUVÉ (V.) *Madeleine.*
1148. — *Charité.*
1149. QUIGNON (F.-J.). *Les Moyettes.*
1150. QUINSAC (P.). *Portrait de M. G. D...*
1151. — *Portrait de M. R. D...*
1152. QUOST (E.). *Fleurs paysannes.*
1153. — *La Ruine en Fleurs.*

1154. QUOST (E). *Coteau de Velferdin ;* — Lorraine.
1155. — *Lauriers fleuris.*
1156. — *Les dernières fleurs.*
1157. RACHOU (H.). *Tricoteuses.*
1158. — *Portrait de M. E. Boch.*
1159. — *Portrait de M^{me} ****
1160. RAFFAELLI (J.-F.). *Midi ;* — effet de givre.
1161. — *La belle matinée.*
1162. — *Portrait de M. Edmond de Goncourt.*
1163. — « *Paris 4 K. 1.* »
1164. — « *Nous vous donnerons 25 fr. pour commencer.* »
1165. — *Vieux ménage sans enfants.*
1166. — *Le paysage de St-Ouen ;* — effet de givre.
1167. RAPIN (A.). *Le matin dans le Valbois (Doubs).*
1168. — *L'averse.*
1169. — *Novembre ;* — à Digulleville (Manche).
1170. — * *L'été de la Saint-Martin.*
1171. — *Le soir, à Druillat (Ain).*
1172. — *La neige.*
1173. RAVANNE (L.-G.). *Le grand pont de Meulan, le soir.*
1174. RAVAUT (H.-R.). *Résurrection d'un enfant par Saint Benoit.*
1175. — *St-Colomban.*
1176. RÉAL DEL SARTE (M^{me} M.). « *Ma bonne.* »
1177. RÉALIER-DUMAS (M.). *Bonaparte aux Tuileries, le 10 août 1792.*
1178. — *Le vieux portique.*
1179. RENARD (E.). *Le dimanche des Rameaux.*
1180. — *Portrait de M. C. R...*
1181. — *La mort du lieutenant-colonel Froidevaux.*
1182. RENOUF (E.). *Portrait de M^{me} P...*
1183. — *L'épave.*
1184. — *Le Pilote.*
1185. — *Portrait de M. Ibels.*
1186. — *La veuve.*
1187. — *Clair de lune.*
1188. — *Les Guetteurs.*
1189. — *Le coup de main.*
1190. REYNAUD (F.). *Femmes de San-Remo.*
1191. — *La partie de cartes ;* — Naples.
1192. RICHEMONT (P.-M.-A. de). *Légende de Ste-Marie de Brabant.*
1193. — *Sainte Cécile ;* — martyre.
1194. RIVEY (H.-A.). *Napolitaine.*
1195. — *Un buveur*
1196. RIXENS (J.-A.). * *Mort d'Agrippine.*
1197. — *Coquetterie.*
1198. — *Portrait de M. J. Delsart.*
1199. — « *Mon portrait.* »
1200. — *Don Juan.*
1201. — *Dame à la fourrure.*
1202. ROBERT-FLEURY (T.). *Portrait de M. Robert Fleury, membre de l'Institut.*
1203. — *Portrait de M^{me} B...*
1204. ROBERT (P.). *La forge.*

1205. ROBERT (P.). *Andromède.*
1206. ROBINET (P.). *La baie des hérons, près de Vitznau (lac des Quatre-Cantons).*
1207. — *Le Pont-aux-Mousses, à Gersau.*
1208. — *Un matin près de Treib (soleil levant)* ; — lac des Quatre-Cantons.
1209. — *Gorge de Montier, canton de Berne.*
1210. ROCHEGROSSE (G.). *Vitellius traîné dans les rues de Rome.*
1211. — *Andromaque.*
1212. — *La Curée.*
1213. ROLL (A.). *La fête de Silène.*
1214. — *La grève des Mineurs.*
1215. — *En Normandie.*
1216. — * *Le Travail* ; — chantier de Suresnes.
1217. — * *Femme et taureau.*
1218. — *Portrait de Damoye, paysagiste.*
1219. — *Maüda Lamétrie, fermière.*
1220. — *Portrait de Mme G...*
1221. — *Portrait de M. Alphand.*
1222. — * *Femme assise.*
1223. RONOT (Ch.). *Les aumônes de Ste-Élisabeth de Hongrie.*
1224. ROSIER (A.). *L'eglise Santa-Maria-della-Salute* ; — le soir, à Venise.
1225. ROSSET-GRANGER (É.). *Les Hiérodules.*
1226. ROTH (Mme C.). *Portrait de Mme F...*
1227. — *Antoinette.*
1228. — *Portrait de Mme H...*
1229. — *Portrait de M. le professeur Peter.*
1230. ROUFFIO (P.). *Jeune fille arrosant des fleurs.*
1231. ROUSSEAU (J.-J.). *Portrait de ma mère.*
1232. ROUSSEL (F.-G.). *Mort de la Vierge.*
1233. ROUSSELIN (J.A-.). *Portrait de Mlle ***
1234. ROY (M.). *Dans le manège* ; — avant le duel.
1235. ROZIER (D.). *Sous la tonnelle.*
1236. — *La soupe aux choux.*
1237. — *Volailles.*
1238. RUEL (L.). *Hommage à l'amiral Courbet.*
1239. SAIN (A.-É.). *La bénédiction paternelle avant le mariage* ; — Capri.
1240. — *Mimi.*
1241. — *Portrait de Mlle Th. Vaillant.*
1242. — *Pensierosa* ; — Capri.
1243. — *Portrait de Mme G. de W...*
1244. — *Portrait de Mme P...*
1245. SAÏN (P.). « *Lou camin de la Cournicho* » ; — le matin, environs d'Avignon.
1246. — *Fin d'automne*
1247. — *Le Rhône, en face de Villeneuve-lez-Avignon.*
1248. SAINT-GERMIER (J.). *Départ pour la procession* ; — Venise.
1249. SAINTIN (H.). *Gelée blanche en octobre.*
1250. — * *Rosée d'automne.*
1251. — *Soir d'automne.*
1252. — * *Matinée d'avril.*
1253. SAINTIN (J.-É.). *Fleurs de Nice.*
1254. — *Rêverie.*
1255. — *Dernière prière.*

1256. SAINTOIN (J.-E.). *A l'Opéra.*
1257. SAINT-PIERRE (C.-G.). * *Saâdia, l'heureuse.*
1258. — *Portrait de M^{lle} E. de Bornier.*
1259. — * *L'Aurore ;* — panneau décoratif.
1260. — * *Zina.*
1261. — * *La femme au tambour.*
1262. — *Portrait de M^{lle} J. G...*
1263. SALZEDO (P.). *Le témoin.*
1264. SAUNIER (N.). *Le tambour du village.*
1265. SAUTAI (P. E.). *Saint Bonaventure.*
1266. — *Sainte Elisabeth de Hongrie.*
1267. — *Fra Angelico da Fiesole.*
1268. — *L'entrée à l'église.*
1269. — *Prière.*
1270. — * *L'Office chez les Capucins.*
1271. SAUZAY (J.-A.). *Un étang aux environs de Paris*
1272. SCHERRER (J.-J.). *Jeanne d'Arc.*
1273. SCHMITT (P.). *Le vieux chemin des Moulineaux, près Meudon.*
1274. SCHOMMER (F.). *Portrait de M. L. O. Merson.*
1275. — *Portrait de M. L...*
1276. — *Portrait de M. H. H...*
1277. — *Portrait de M. H. H...*
1278. — *Portrait de M. F. Mathias.*
1279. SCHRYVER (L. de). *Un deuil.*
1280. SCHULLER (J.-Ch.). *Fleurs d'été.*
1281. SEBILLEAU (P.). *Matinée d'avril à Biscarosse (Landes)*
1282. SÉON. (A.). *Soir d'été.*
1283. SICARD (N.). *Après le duel.*
1284. SIMONNET (L.). *Lever de soleil, à Garches.*
1285. SINIBALDI (J.-R.-P.). *La fille des Rajahs.*
1286. SMITH (A.). *Printemps.*
1287. — *Soirée d'avril.*
1288. — *Sous bois.*
1289. SOYER (P.). « *La grève des Forgerons.* »
1290. — *Au logis.*
1291. STEINHEIL (Ch.-E.-A.). *Un sénateur vénitien.*
1292. SURAND (G.). *Les mercenaires de Carthage ;* — lions crucifiés.
1293. — « *Entre amis.* »
1294. TANOUX (H.-A.). *Portrait de M. Aug. Paris.*
1295. TANZI (L.). *Une mare à Valvin.*
1296. — *La mare de Courtbuisson.*
1297. TATTEGRAIN (F.). *Les Deuillants ;* — Étaples.
1298. — *Les Casselois à merci, devant Philippe-le-Bon : —* 10 janvier 1430.
1299. — *Les débris du trois-mâts « Majestas ».*
1300. THIOLLET (A.). « *La mer se retire.* »
1301. — *La côte normande.*
1302. THIRION (E.-R.). *La muse Euterpe.*
1303. — *Le Poète et la Source.*
1304. — *La Nuit d'octobre.*
1305. — *Portrait de M. J. T...*
1306. THOLER (R.). *Fruits ;* — nature morte.

1307. THOMAS (A.-Ch.). *Fleurs d'automne.*
1308. THURMER (G.). *Dans le cellier ;* — fruits.
1309. TISSOT (J.). *Portrait du R. P. B...*
1310. — *L'Enfant Prodigue ;* — le départ.
1311. — *L'Enfant Prodigue ;* — en pays lointains.
1312. — *L'Enfant Prodigue,* — le retour.
1313. — *L'Enfant Prodigue ;* — le veau gras.
1314. TOUDOUZE (E.). *Portrait de M. P. de N...*
1315. — *Portrait de Mlle M. B...*
1316. — *Étude de femme.*
1317. TOULMOUCHE (A.). *La sultane parisienne.*
1318. — *Envoi de fleurs.*
1319. — *Portrait de Mlle Réjane.*
1320. — *Le baiser.*
1321. TOURNÈS (E.). *Femme faisant chauffer un fer à friser.*
1322. TRAYER (J.-B.-J.). *Le marché aux chiffons ;* — Finistère.
1323. — *Sur le quai neuf à Concarneau ;* — Finistère.
1324. — *La Seine au quai Bourbon.*
1325. TRUPHÈME (A.). *Une leçon de chant dans une école communale du XIVe arron-*
1326. — *La dictée, à l'école communale.* [*dissement.*
1327. — *« En retenue. »*
1328. UMBRICHT (H.). *Au bois ;* — en Lorraine.
1329. VALADON (E.-J.). *Le puits mitoyen.*
1330. — *Portrait de M. Etienne Arago.*
1331. — *Rêverie.*
1332. — *Portrait de Mme J. L...*
1333. VAUTHIER (L.-L.-P.). *Crue de la Seine au pont de Tolbiac.*
1334. VAYSON (P.). *Moutons dans la combe de Beçaure (Provence).*
1335. — *Troupeau nomade.*
1336. — *La foire de St-Trinit, en Provence.*
1337. — *Le printemps.*
1338. — *Les chercheurs de truffes.*
1339. — *L'Angelus.*
1340. — *Gardeuse de moutons ;* — Provence.
1341. — *Vaches à l'étable.*
1342. — *Bœuf ;* — l'herbage.
1343. — *Le berger et la mer ;* — lever de lune.
1344. VEYRASSAT (J.-J.). *Têtes de chevaux.*
1345. — *Relais de chevaux de rivière.*
1346. — *Les premiers blés.*
1347. — *En Normandie.*
1348. VILLA (E.). *L'automne.*
1349. — *Les favoris.*
1350. VILLEBESSEYX (Mme J.). *Chrysanthèmes.*
1351. VIMONT (É.). *Saint-Colomban.*
1352. — *Vitellius.*
1353. VOLLON (A.). *Le Pont-Neuf.*
1354. — *Potiche de Chine et accessoires.*
1355. — *Oiseaux du Midi.*
1356. — *Potiron.*
1357. — *Vue du Tréport.*

1358. VOLLON (A.). *Les produits de la chasse.*
1359. — *Cour de ferme ;* — Seine-et-Oise.
1360. — *Poterie.*
1361. — *Espagnol.*
1362. — *Une cour ;* — effet de soleil.
1363. VUILLEFROY (F. de). *Chevaux dans une mare.*
1364. — *Sur le champ de foire.*
1365. — *La vente des poulains.*
1366. — *Journée d'automne.*
1367. — *La « Coliche » et la « Brune » ;* — vaches.
1368. — *Sortie de l'herbage.*
1369. — *L'herbage ;* — l'hiver.
1370. WATTELIN (V.-L.). *Rosée de septembre.*
1371. — *Le marais de Boves (Somme).*
1372. WEBER (Th.). *Remorqueur ;* — Boulogne.
1373. WEERTS (J.-J -). *Portrait de Gustave Nadaud.*
1374. — *Saint François d'Assise étant près de rendre l'esprit, se fait transporter*
1375. — *Portrait de M Ed. Duffaud.* [*à Sainte-Marie-de-Portiuncule.*
1376. — *Exorcisme.*
1377. WEISZ (A.). *Nymphe trouvant la tête et la lyre d'Orphée.*
1378. — *Rene et Bob.*
1379. WENCKER (J.). *Pose de la première pierre de la Nouvelle Sorbonne.*
1380. — *Portrait de M. le comte Durrieu.*
1381. — *Prédication de Saint-Jean Chrysostôme contre l'impératrice Eudoxie.*
1382. — *Portrait de S. A. Mme la Psse Gortschakoff.*
1383. — *Portrait de M. Engel-Dollfus.*
1384. — *Portrait de Mme Engel-Dollfus.*
1385. — *Portrait de Mme Dumont.*
1386. — *Portrait de Mme E. Hentsch.*
1387. — *Portrait de Mme la Psse Brocovan.*
1388. WINTER (Ph. de). *Dans les champs.*
1389. — *Au couvent.*
1390. — *Au dispensaire.*
1391. — *En Flandre.*
1392. WISLIN (Ch.). *Journée d'août sur les falaises d'Etretat.*
1393. WORMS (J.). *Un prétendant.*
1394. — *Portrait.*
1395. — *Sous le charme.*
1396. YARZ (E.). *Les bords du Gardon.*
1397. — *Le bris de St-Prival.*
1398. — *La statue du Colleone.*
1399. YON (Ch.-Ed.). *L'embouchure de la Dives.*
1400. — *Les roseaux à Sainte-Aulde-sur-Marne.*
1401. — *La rafale.*
1402. — *La Meuse à Dordrecht.*
1403. — *Le trou aux Carpes.*
1404. — *La Seine, près de Vernon.*
1405. YVON (A.). *Portrait de feu Gatineau.*
1406. — *Portrait du Dr Péan.*
1407. — *Portrait de Henri Martin.*
1408. — *Portrait de Paul Bert.*

1409. YVON (A.). *Portrait du D' Fauvel.*
1410. — *Portrait du D' Germain See.*
1411. — *Portrait de M. Rouvier.*
1412. — *Portrait de M. Carnot, Président de la République.*
1413. ZILLHARDT (Mlle J.) *Portrait de Mme Z...*
1414. ZUBER (J.-H.). *Septembre au pâturage.*
1415. — *La forêt en hiver.*
1416. — *Sous les hêtres ;* — Fontainebleau.
1417. — *Marée montante (Arcachon).*
1418. — *Dans la dune.*

SCULPTURES

ET

GRAVURES EN MÉDAILLES.

1633. AIZELIN (E.). *Marguerite ;* — statue, marbre.
1634. — *Mignon ;* statue, bronze.
1635. — *Japon ;* — statue, marbre.
1636. — *Vestale ;* — statue, plâtre
1637. — *Agar et Ismaël ;* — groupe, plâtre.
1638. ALBERT-LEFEUVRE (L.-E.). *Après le travail ;* — groupe, plâtre.
1639. — *Pour la Patrie ;* — groupe, plâtre.
1640. — *Bara ;* — statue, plâtre.
1641. — *Le Pain ;* — groupe, marbre.
1642. — *Portrait de M. Louis Ulbach ;* — buste, bronze
1643. — *L'Age d'or ;* — groupe, plâtre.
1644. ALLASSEUR (J.-J.). *Rameau ;* — statue, marbre.
1645. ALLOUARD (H.-E.). *Molière mourant ;* — marbre.
1646. — *Héloïse au Paraclet ;* — marbre.
1647. — *Lutinerie ;* — groupe, marbre.
1648. — *Faustin Helie ;* — buste, marbre.
1649. — *Mes enfants ;* — médaillon, marbre.
1650. — *Beaumarchais ;* — buste, marbre.
1651. — *Mme Buloz ;* — buste, marbre.
1652. — *M. Buloz ;* — buste, marbre.
1653. AMY (J.). *Frédéric Mistral ;* — buste, marbre.
1654. — *A. F. Clement ;* — médaillon, marbre.
1655. ASTANIÈRES (Comte C. d'). *L'espiègle ;* — statue marbre.
1656. ASTRUC (Z.). *Le roi Midas ;* — statue, bronze.
1657. — *Hamlet (scène des Comédiens) ;* — statue, plâtre.
1658. AUBÉ (P.). *Bailly ;* — statue, bronze.
1659. — *Groupe principal du monument élevé à la mémoire de Gambetta ;* — |plâtre.
1660. — *La Liberté ;* — statue, marbre.
1661. BAFFIER (J.). *La Marielle, fille du Berry ;* — buste, marbre.

1662. BARBAROUX (F.). *La Nuit ;* — statue, plâtre.
1663. BARBET (A.). *Tête de la République.* — *Serment des Horaces,* d'après David;
1664. BARRAU (T.). *Matho et Salammbô ;* — groupe plâtre. [— pierres fines.
1665. — *Hosanna ;* — statue, plâtre.
1666. BARRIAS (E.). *Dufaure ;* — buste, marbre.
1667. — *Le D^r Dechambre ;* — buste, marbre.
1668. — *M^{me} Colin ;* — buste, marbre.
1669. — *Marmontel ;* — buste, marbre.
1670. BARTHELEMY (R.) *Pastourelle du Faune ;* — groupe, marbre.
1671. BARTHOLDI (A.). *Monument de la Liberté éclairant le Monde, érigé à New-*
1672. BASSET (U.). *Isis jeune ;* — statue, plâtre. [*York en 1886 ;* — terre cuite.
1673. BAUJAULT (B.). *Primitiæ ;* — groupe, marbre.
1674. BECQUET (J.). *Faune jouant avec une panthère ;* — groupe, marbre.
1675. — *La vieille, (Franche-Comté) ;* — buste, marbre.
1676. BÉGUINE (M.). *David vainqueur ;* — statue, bronze.
1677. — *Charmeuse ;* — statue, plâtre.
1678. — *Portrait du D^r Henri Picard ;* — buste, bronze.
1679. BÉNET (E.). *Portrait de M. Fromont ;* — buste, bronze.
1680. — *Portrait de Jehan Ango, armateur dieppois (XVI^e siècle) ;* buste, br.
1681. BERTAUX (M^{me} L.). * *Jeune fille au bain ;* — statue, bronze.
1682. — *Psyché sous l'empire du mystère ;* — statue, plâtre.
1683. BERTHET (P.). *Jean-Jacques Rousseau ;* — statue, plâtre.
1684. BESNARD (M^{me} Ch.). *Jeune fille ;* — marbre.
1685. BIANCHI (M^{me} M.). *Enfant ;* — buste, bronze.
1686. BLANCHARD (J.). *Une découverte ;* — statue, marbre.
1687. BLOCH (M^{me} E.). *Virginius immolant sa fille pour l'arracher au déshonneur ;*
1688. BOISSEAU (E.). *Le Génie du mal ;* — statue, marbre. [groupe, bronze.
1689. — *Le Crépuscule ;* — groupe, marbre.
1690. BONHEUR (I.). *Cavalier Louis XV ;* — bronze,
1691. — *Jockey caressant son cheval ;* — bronze.
1692. — * *Le saut de la haie ;* — bronze.
1693. — *Cavalier romain ;* — bronze.
1694. BORREL (A.). *Médailles et médaillons.*
1695. BOTTÉE (L.-A.). *Médailles et modèles de médailles.*
1696. — *Saint-Sébastien ;* — haut-relief, marbre.
1697. — *Médailles.*
1698. BOUCHER (A.). *Laënnec découvrant l'auscultation ;* — groupe, plâtre.
1699. — *L'Amour filial ;* — groupe, bronze.
1700. — *Au but ;* — groupe bronze.
1701. — *Léda ;* — statue, plâtre.
1702. BOUILLOT (J.-E.). *Portrait de l'abbé Corblet ;* — buste, marbre.
1703. BOURDELLE (E.). *Portrait de M. Marais ;* — buste, bronze et marbre.
1704. — *Portrait de M. Ruef ;* — buste, bronze.
1705. BOURGEOIS (L.-M.). *Le commandant Beaurepaire ;* — statue, plâtre.
1706. — *Portrait de M. le M^{is} de B... ;* — buste, marbre.
1707. — *Quatre portraits ;* — médaillons, bronze.
1708. — *Médailles.*
1709. BOUTELLIER (E.). *Avant le combat ;* — statue, plâtre.
1710. CADOUX (M.-E.). * *L'esclave ;* — groupe, pierre.
1711. CAIN (A.). *Rhinocéros attaqué par des tigres ;* — groupe, bronze
1712. — *Lion terrassant un crocodile ;* — groupe, bronze.

1713. CAMBOS (J..). *La Guimard ;* — buste, marbre.
1714. — *Le retour du Printemps ;* — statue, marbre.
1715. — *Louis XIV ;* — buste, marbre.
1716. CANA (F.). *Portrait de M. E.-C. X...;* — buste, marbre.
1717. CAPTIER (F.). *Timon le Misanthrope ;* — statue, bronze.
1718. CARLÈS (A.). *Abel ;* — statue, marbre.
1719. — *Retour de la chasse,* — groupe, bronze.
1720. — *Portrait de M^{me} la marquise de J...;* — buste, marbre.
1721. — *Portrait de M^{me} la comtesse de L. R...;* — buste, marbre.
1722. — *La Cigale ;* — statue, marbre.
1723. — *Candide, étude de jeune vénitienne ;* — buste, marbre.
1724. — *M. Gerard de G...;* — buste, bronze.
1725. — *M^{lle} Françoise de J...;* — buste, marbre.
1726. — *La Jeunesse.*
1727. CARLIER (J.). *Gilliatt aux prises avec la pieuvre ;* — statue, marbre.
1728. — *Fraternité: l'Aveugle et le Paralytique ;* — groupe, bronze.
1729. — *La Famille ;* — groupe, plâtre.
1730. CAVELIER (J.). *Gluck ;* — statue, plâtre.
1731. CARLUS (J.). *Molière et sa servante ;* — groupe, plâtre.
1732. — *Portrait de M^{me} T. D...;* — médaillon, marbre.
1733. — *Portrait de M^{me} R. M...;* — buste, marbre.
1734. — *La Sculpture ;* — statue, plâtre.
1735. CAZIN (M.). *Un cadre ;* — médailles.
1736. CAZIN (M^{me} M.). *Jeune garçon ;* — buste, bronze.
1737. CHAPLAIN (J.-C.), *Médailles ;* — bronze.
1738. CHAPU (H.). *La Peinture ;* — statue, marbre.
1739. — *Statue du jeune Desmarres ;* — marbre.
1740. — *Statue de Mgr Dupanloup ;* — fragment du tombeau.
1741. — *Les frères Galignani ;* — modèle, plâtre.
1742. — *Portrait de M^{lle} Tollu ;* — buste, marbre.
1743. — *Barbedienne ;* — buste, marbre.
1744. — *Alexandre Dumas ;* — buste, marbre.
1745. — *Duc, membre de l'Institut ;* — buste, marbre.
1746. — *Derville ;* — buste.
1747. CHARPENTIER (F.). *Improvisateur ;* — statue, bronze.
1748. CHÉREAU (J.-E.). *Un cadre, camées.*
1749. CHEVALIER (H.). *Le Sommeil ;* — groupe, plâtre.
1750. CHOPPIN (P.). *Un volontaire de 1792 ;* — statue, bronze.
1751. CHRÉTIEN (E.). *Le Printemps ;* — groupe, marbre.
1752. COLLET (Ch.) *L'esquisse ;* — statue, plâtre.
1753. COLOMBIER (M^{lle} A.). *Le général Pittié ;* — buste, marbre.
1754. CORDIER (H.). *Cuirassier ;* — statue équestre, bronze.
1755. — *Portrait de ma mère ;* — buste, marbre.
1756. — *Les frères Montgolfier ;* — modèle en plâtre du bronze érigé à An-
1757. CORDONNIER (A). *Abel allant au sacrifice ;* — statue, marbre [nonay.
1758. CORNU (V.). *Camille Desmoulins ;* — statue, plâtre.
1759. — *Belles vendanges ;* — groupe, bronze.
1760. COUDRAY (L.). *Portrait de M^{lle} M. B...;* — médaillon, bronze argenté.
1761. — *Portrait de M. G. C. ;* — médaillon, bronze argenté.
1762. COULON (J.). *Flore et Zéphir ;* — groupe, plâtre.
1763. — *Hebé Cœlestis ;* — statue, marbre.

1764. CROISY (A.). *L'armée de la Loire;* — groupe, plâtre
1765. CROS (H). *Les Druidesses;* — bas relief, marbre.
1766. — *La Verrerie antique;* — bas-relief, verre
1767. — *Europe;* — bas-relief, verre.
1768. — *Portrait de M. D. L. M .;* — bas-relief, verre.
1769. — *La peinture;* — bas-relief, verre.
1770. — *Un cadre, masques et médaillon;* — verre.
1771. — *La source gelée;* — pâte de verre
1772. CUGNOT (L.). *Messager d'amour;* — groupe, bronze.
1773. DAGONET (E.) *Chevrette prise au collet;* — groupe, bronze.
1774. — *Portrait de M. L. D...;* — buste; bronze.
1775. DAILLION (H.). *Joies de la famille;* — groupe, marbre.
1776. — *Graziosa;* — buste, marbre.
1777. — *Jeune florentine du XVe siècle;* — buste, marbre.
1778. DALOU (J.). *Etats Généraux, séance du 23 juin 1789;* — bas-relief, plâtre.
1779. — *La République;* — bas-relief, plâtre.
1780. — *Blanqui;* — statue, plâtre.
1781. — *Auguste Vacquerie;* — buste, bronze,
1782. — *Henri Rochefort;* — buste, bronze
1783. DAMÉ (E.). *Diane et Endymion;* — groupe, plâtre.
1784. DAMPT (J). *Diane;* — statue, marbre.
1785. — *Mignon;* — statue, marbre.
1786. DAVID (A.). *Distribution de drapeaux en 1880;* — sardonyx
1787. — *Victor Hugo;* — calcédoine.
1788. DEBRIE (G.). *Ch. Normand;* — buste, marbre.
1789. DELAPLANCHE (E.). *Vierge au lys;* — statue, marbre
1790. — *Circé;* — statue, marbre.
1791. — *La Danse;* — statue, marbre.
1792. — *Portrait de Mme Delaplanche;* — buste, marbre
1793. — *Portrait de Mme L..;* — buste, marbre.
1794. — *Portrait de Mme D..;* — buste, marbre.
1795. — *La Sécurité;* — statue, plâtre.
1796. — *Notre-Dame de Brebière;* — groupe, plâtre.
1797. DELORME (J.-A.). *La Vérité;* — statue, plâtre.
1798. — *Pifferaro;* — statue, plâtre.
1799. — *Sainte Madeleine;* — statue, plâtre.
1800. DELOYE (G.). *Sainte-Agnès;* — buste, marbre.
1801. — *Cadre, médailles bronze et argent*
1802. DEMAILLE (L.. *La Protection;* — groupe, plâtre.
1803. DESBOIS (J.) *Acis changé en flûte;* — statue, marbre.
1804. DESCA (E). *« On veille! »;* — groupe, marbre.
1805. — *« Revanche! »;* — statue, bronze.
1806. DESCAT (Mme H.). *Innocence;* — statue, marbre.
1807. DOUBLEMARD (A-D). *Béranger,* — statue, plâtre
1808. — *M. Laroche, de la Comédie Française;* — buste, terre cuite.
1809. — *M. Coquelin cadet, de la Comédie Française;* — buste, terre cuite.
1810. — *Camille Desmoulins,* — statue, plâtre.
1811. DROPSY (E.). *Deux médailles.*
1812. DUBOIS (A.). *Médailles et médaillons.*
1813. DUBOIS (H). *Médailles et médaillons.*
1814. DUBOIS (P.). *Ch. Gounod, membre de l'Institut,* — buste, bronze

1815. DUBOIS (P.). *Paul Baudry, membre de l'Institut ;* — buste.
1816. — *M*** ;* — buste.
1817. DUMILATRE (A.-J.). *Jeune vendangeur ;* — statue, bronze.
1818. — *Monument à La Fontaine.*
1819. — *Monument funèbre de Crocé-Spinelli et Sivel ;* — groupe, bronze.
1820. DUPUIS (D.). *Médailles, médaillons et plaquettes.*
1821. — *Médailles, médaillons et plaquettes.*
1822. DURAND (L.). *Cléopâtre ;* — statue, plâtre.
1823. ENDERLIN (L.-J.). *Joueur de billes ;* — statue, marbre.
1824. — *Poverina ;* — buste, plâtre.
1825. — *Roubaud, statuaire ;* — buste, plâtre.
1826. ENGRAND (G.). *Ménade traînant la tête d'Orphée ;* — statue, plâtre.
1827. ESCOULA (J.). *Le Sommeil ;* — statue, marbre.
1828. — *Jeunes baigneuses ;* — groupe, marbre.
1829. — *Jeune fille au lierre ;* — buste, marbre.
1830. EUDE (L.-A.). *Charmeuses d'oiseaux ;* — statue, bronze.
1831. — *Un mauvais conseiller ;* — groupe, marbre.
1832. FAGEL (L.). *Abel ;* — statue, marbre.
1833. — *Saint-Denis ;* — statue, plâtre.
1834. — *La Jeunesse artistique ;* — statue, plâtre.
1835. — *Poète mourant ;* — bas-relief, plâtre.
1836. — *Chevreul ;* — buste, bronze.
1837. — *Capriote ;* — buste, bronze.
1838. FERRARY (M.). *Mercure et l'Amour ;* — groupe, plâtre.
1839. — *Décollation de Saint-Jean-Baptiste ;* — groupe, plâtre.
1840. FOSSÉ (A.). *Souvenir de la nuit du 4 ;* — groupe, pierre.
1841. — *Le berger Jupille luttant contre un chien enragé.*
1842. FOUQUES (A.-H.). *Fox, chien d'arrêt ;* — plâtre.
1843. — *Trop tard, chien et chat ;* — plâtre.
1844. — *Un drame au désert, lion et arabe ;* — groupe, plâtre.
1845. FRANÇOIS (H.-L.). *Andromède ;* — camée sardoine à trois couches.
1846. — *Amour filial ;* — camée agate.
1847. — *Céphale et Procris ;* — camée onyx rose.
1848. — *Pan jouant avec une bacchante ;* — camée sardoine à trois couches.
1849. — *Sapho sur le rocher de Leucade ;* — camée sardoine à trois couches.
1850. — *Portrait de M. Léon Bonnat, membre de l'Institut ;* — camée onyx.
1851. FREMIET (E.). *Gorille « Troglodytes Gorilla, » Gabon ;* — groupe, plâtre.
1852. — *Capture d'un jeune éléphant par un nègre ;* — groupe, plâtre.
1853. — *Monument funéraire de « Miss Jenny ; »* — bronze.
1854. — *Ourse et homme de l'âge de pierre ;* — plâtre.
1855. — *Bassets et chatte ;* — bronze.
1856. — *Chevaux de course ;* — bronze.
1857. — *L'aïeul ;* — statuette équestre, bronze.
1858. — *« Credo ; »* — statuette, bronze.
1859. — *Saint-Louis ;* — statuette, bronze.
1860. FRÈRE (J.). *Chanteur oriental ;* — statue, marbre.
1861. — *Les deux pigeons ;* — groupe, bronze.
1862. GARDET (G.). *Ours ;* — marbre.
1863. GATÉ (C.). *Chiens de relai ;* — groupe, fonte de fer.
1864. GAUDEZ (A.). *La Nymphe Écho ;* — statue, plâtre.
1865. — *Parmentier ;* — statue, plâtre.

1866. GAULARD (F.-É.). — Dans un cadre : 1 *Phœbus*, camée sur opaline ; — 2. * *Hebe*, camée agate à quatre teintes ; — 3. * *Hippolyte*, camée agate six couches ; — 4. * *Ève*, camée agate orientale.
1867. GAUQUIÉ (H.-D.). *Persée vainqueur de Méduse ;* — groupe, plâtre.
1868. GAUTHERIN (J.). *Le travail ;* — statue, bronze.
1869. — *Portrait de M Levasseur ;* — buste, marbre
1870. — *Pierre Lafenestre ;* — buste, marbre
1871. — *La République ;* — buste, marbre
1872. — *M. Martinet, membre de l'Institut ,* — buste, marbre.
1873. — *La Lumière électrique ;* — statue, plâtre.
1874. — *M. le baron de Courcel ;* — buste, marbre.
1875. — *M. Carl Jacobsen ;* — buste, marbre.
1876. GAUTHIER (Ch.) *Jouffroy d'Arbans ;* — statue, plâtre.
1877. GERMAIN (G.). *L'Amour s'endort ;* — statue, marbre
1878. GODEBSKI (C.). *La Force étouffant le Génie ;* — groupe, marbre.
1879. GOSSIN (L.). *Charité ;* — groupe, bronze.
1880. GRANET (P.). *La République française,* — statue, plâtre ; — au monument
1881. — *Jeunesse et chimère ;* — groupe, plâtre. [de la Constituante.
1882. GRAVILLON (A. de). *Peau d'âne ;* — statue, marbre.
1883. GRÉGOIRE (Mlle A.). *Portraits ;* — médaillons, cire.
1884. GUGLIELMO (L.) *Jeune mère consolant son enfant ;* — groupe, marbre.
1885. — *Giotto révélant sa vocation ;* — statue, marbre.
1886. — *Tête d'étude ;* — buste, marbre.
1887. — *Pêcheur raccommodant son filet ,* — statue, bronze.
1888. GUILBERT (E -Ch -D). *Thiers ;* — statue, plâtre.
1889. — *Le général Billot ;* — buste, marbre.
1890. — *Mme la Comtesse de Beaumarchais ;* — buste, marbre.
1891. GUILLAUME (Cl.-J.-B.-E). *Mariage romain ;* — groupe, marbre.
1892. — *Andromaque ;* — groupe, marbre.
1893. — *Monument élevé à la mémoire de Duban ;* — bronze et marbre.
1894. — *Marc Seguin ;* — buste, marbre
1895. — *Le prince Napoléon ;* — buste, marbre.
1896. — *François Buloz ,* — buste, marbre.
1897. — *M. Jules Ferry ;* — buste, marbre
1898. — *M. Thiers ;* — buste, plâtre, teinté.
1899. — *J -B Dumas, membre de l'Académie française ;* — buste, marbre
1900. — *M. Germain, membre de l'Institut ;* — buste, marbre.
1901. GUILLON (A.) *Le dernier ennemi ,* — groupe, plâtre.
1902. GU LLOUX (A.). *Orphée expirant ;* — statue, marbre
1903. HALLER (G). *La Comédie moderne ;* — buste, marbre.
1904. HELLER (A.). *Médaillons et Médailles.*
1905. HERCULE (L.-B.) *Au Drapeau !* — statue, bronze.
1906. HEXAMER (F.). *Gazouillis ;* — fig. marbre.
1907. HIOLIN (A.). *Abel offre au Seigneur le premier-né de son troupeau ;* — groupe,
1908. HIROU (M.-E.). *L'Amiral Courbet ,* — buste, plâtre. [plâtre.
1909. — *Femme ;* — buste, plâtre.
1910. — *Chattes ;* — groupe, plâtre.
1911. HOLWECK (L.). *Le Vin ;* — groupe, plâtre.
1912. HOUSSIN (E.). *Léda ;* — statue, plâtre.
1913. — *Phaéton ;* — statue, plâtre.
1914 — *Esmeralda ;* — statue, fonte de fer

1915. HUET (V.). *Le potier;* — statue, plâtre.
1916. HUGUES (J.). *Tentation;* — figure, plâtre.
1917. — *Œdipe à Colone;* — groupe, marbre
1918. INJALBERT (J.). *Renommée;* — haut-relief, bronze.
1919. — *Amour incitant des colombes,* — statue, marbre.
1920. ISELIN (H.-F.). *Claude Bernard;* — buste, marbre.
1921. ITASSE (A.). *Hilaire Belloc, peintre,* — buste, marbre.
1922. — *Henri Penon;* — buste, terre cuite.
1923. — *L'Amour victorieux;* — statue, bronze.
1924. ITASSE (Mlle J.). *Portrait de mon père;* — buste, plâtre.
1925. JACQUOT (C.), *Prière aux champs;* — statue, plâtre
1926. — *Nymphe et satyre;* — groupe, plâtre.
1927. JAMAIN (E.-Th.). — Deux camées : 1. *Marie de Médicis;* — 2. *Milon de Cro-*
1928. KINSBURGER (S.). *En péril!* — groupe, plâtre. [*tone;* — sur sardoine.
1929. LABATUT (J.-J.). *Roland;* — groupe, marbre.
1930. — *La pomme de la Discorde;* bas relief.
1931. — *Moïse;* — groupe, plâtre.
1932. LAGRANGE (J.). *Médailles.*
1933. LAMBERT (E.). *Portrait de M. A. Lacan.*
1934. LAMI (S.). *L'épave;* — statue, marbre.
1935. LANCELOT (M.). *Un cadre de portraits;* — médaillons, plâtre.
1936. LANSON (A). *Judith;* — groupe, marbre.
1937. — *La Resurrection;* — haut-relief, plâtre.
1938. — *La Geographie;* — terme, pierre.
1939. — *M. Eudoxe Marcille;* — buste, bronze.
1940. — *M. le vicomte H. Delaborde, secrétaire perpétuel de l'Académie des*
1941. — *L'Age de fer;* — groupe, plâtre. [*Beaux-Arts;* — buste, terre cuite.
1942. LAOUST (A.-L.-A.). *Lully;* — statue, marbre.
1943. — *Un pierrot;* — statue, plâtre.
1944. LAPORTE (É) *Bélisaire;* — groupe, bronze.
1945. — *L'Anniversaire;* — statue, pierre
1946. — *Le réveil de la Jeunesse;* — groupe, plâtre.
1947. LARROUX (A.). *Vengeance de Judith;* — statue, plâtre.
1948. — *Les vendanges;* — statue, plâtre. [bronze.
1949. LE BOSSÉ-CASCIANI (Mme L). *Portraits de mes neveux,* — médaillon,
1950. LECHEVREL (A.-E) — Dans le même cadre : *Nymphe et jeune faune dansant;* esquisse bronze. — *Nymphe et jeune faune dansant;* intaille sur sardoine et épreuve, plâtre — *L'Aurore;* intaille sur sardoine, épreuve plâtre. — *Portrait de ma fille;* camée sur sardonyx. — *La Nuit distribue ses pavots;* intaille sur sardoine, épreuve argent — *Portrait de M F Desportes de la Fosse;* plaquette bronze.
1951. LE COINTE (A.-J.-L.). *Un après-dîner chez Mme Geoffrin;* — bas relief, plâtre.
1952. LE DUC (A.-J.). *Centaure et Bacchante;* — groupe, bronze
1953. — *La Piete filiale;* — bas-relief, plâtre.
1954. — *Portrait de M Carolus-Duran fils, à cheval,* — groupe, plâtre.
1955. — *Harde de cerfs;* — groupe, bronze.
1956. — *Le millième cerf;* — groupe, bronze.
1957. LEFEVRE (C.). *La visionnaire;* — groupe, plâtre
1958. LEFÈVRE-DESLONCHAMPS (L.). *Marguerite à l'église;* — statue, fonte.
1959. — *Premières joies;* — groupe, marbre.
1960. LEGUEULT (E.). *Le Juif errant;* — statue, plâtre.

1961. LEGUEULT (E). Un cadre contenant cinq portraits : quatre en bronze et un
1962. LEMAIRE (G.-H.). *Corneille ;* — buste, jaspe rouge. [en marbre.
1963. — *Idylle ;* — camée cornaline.
1964. — *Flore et Zéphyr ;* — camée sardonyx.
1965. — Dans un cadre : 1. *Victor Gille,* camée. — 2. *Raphaël Boudrot,* camée ; — 3. *La Fortune et le jeune enfant,* camée ;— 4. *L'Aurore,* camée.
1966. LEMAIRE (H.). *L'Immortalité ;* — groupe, plâtre.
1967. — *Bambini ;* — groupe, bronze.
1968. — *Le Matin ;* — statue, marbre.
1969. — *Jeune mère ;* — groupe, plâtre.
1970. — *Samson trahi par Dalila ;* — groupe, plâtre.
1971. — *Rêve d'amour.*
1972. — *Mariage romain ;* — bas-relief, plâtre.
1973. LEMAITRE (M^me E., née ROBERT-HOUDIN). *Bien-Aller ;* — panneau déco-
1974. — *Pataud, chien basset ;* — plâtre. [ratif, plâtre.
1975. LENOIR (A.). *Saint-Jean ;* — buste, bronze.
1976. — *Hector Berlioz ;* — statue, bronze.
1977. — *Auguste Couder, membre de l'Institut ;* — buste, marbre.
1978. — *Stanislas Laugier ;* — buste, marbre.
1979. LÉONARD (A.). *Après l'Annonciation ;* — buste, marbre.
1980. — *Béatrix ;* — buste, marbre.
1981. — *Sainte-Cécile ;* — bas-relief, bronze.
1982. LEROUX (E.). *La Tragédie française, Rachel ;* — statue, marbre ;
1983. — *Démosthène au bord de la mer ;* — statue, marbre.
1984. — *Jeune fileuse ;* — statue, marbre.
1985. — *M. de Marcère ;* — statue, marbre.
1986. — *M. Renan ;* — buste, marbre.
1987. — *Portrait de M. Christophle, gouverneur du Crédit foncier ;* — buste
1988. LEVASSEUR (H.-L.). *La Nuit de mai ;* — groupe, plâtre. [plâtre.
1989. — *Le Réveil du Printemps ;* — statue, marbre,
1990. — *Après le combat ;* — groupe, plâtre.
1991. LEVILLAIN (F.). Dans un cadre : *Mort d'Argus,* bas-relief, bronze ; — *La Terre,* bas-relief, bois ; — *L'Air,* bas-relief, bois ; *Portrait de l'abbé Beau,* méd., bronze ; — *Marque de la manufacture de Sèvres,* porcelaine ; — *Ganymède ;* méd., br.
1992. — *Petit vase ;* — bronze argenté.
1993. LOISEAU (G.). *La Veuve ;* — groupe, plâtre.
1994. — *Jersey et Guernesey ;* — groupe, plâtre.
1995. LOMBARD (H.). *Sainte Cécile ;* — bas-relief, marbre.
1996. — *Judith ;* — statue, bronze.
1997. — *Diane ;* — statue, plâtre.
1998. LORMIER (E.). *G. Duprez ;* — buste, marbre.
1999. LOUIS-NOËL (H.). *Le cardinal Régnier ;* — statue, plâtre.
2000. MABILLE (J.). *Méléagre ;* — statue, plâtre.
2001. MANIGLIER (H.-C.). *Armurier du XVe siècle ;* — statue, bronze.
2002. MARAMBAT (J.-M.). *Le Songe ;* — statuette, plâtre.
2003. MARIOTON (C.). *L'Amour fait, à son gré, tourner le monde ;* — stat., plâtre.
2004. — * *Benvenuto Cellini ;* — statue, plâtre.
2005. — * *Diogène ;* — statue, bronze.
2006. — *Ondine ;* — statuette, argent et or émaillé.
2007. — *Musique champêtre ;* — statue plâtre.

2008. MARIOTON (C.). *Refrain de printemps;* — statuette, argent.
2009. — Quatre pièces; argent repoussé : 1. *Retour du printemps*, médaillon; 2. *Portrait de M. C...;* — 3. *Portrait de M^{me} R...;* — 4. *La Jeunesse entraînée par la Débauche.*
2010. MARIOTON (E). *Frères d'armes:* — groupe, plâtre.
2011. — *Chactas;* — statue, marbre.
2012. MARQUESTE (L.-H.). *Cupidon;* — statue, bronze.
2013. MARTIN (F.). *Portrait de M. M...;* — buste, marbre.
2014. MARTIN (L). *L'Age d'or;* — groupe, marbre.
2015. — *Enfance de Bacchus;* — statuette, bronze.
2016. MASSOULLE (A.-P.-A.). *Premier miroir.*
2017. — *La Douleur;* — marbre, plâtre.
2018. MATHIEU-MEUSNIER. *La jeune fille à la tortue;* — statue, marbre.
2019. MATHET (L). *Hésitation;* — statue, marbre.
2020. MÉGRET (A.). *La naissance du Jour;* — groupe, marbre
2021. MENGUE (J.-M.). *Icare;* — statue, marbre.
2022. — *Source des Pyrénées;* — statue, plâtre.
2023. MERCIÉ (A.). *Quand même;* — groupe, marbre.
2024. — *Le Souvenir, pour un tombeau;* — figure, marbre.
2025. — *Génie pleurant;* — figure, plâtre.
2026. — *Marie-Antoinette;* — buste, marbre.
2027. — *M^{lle} G...;* — buste, marbre.
2028. MICHEL (G.-F.). *La Paix;* — statue, plâtre.
2029. — *La Fortune enlevant son bandeau;* — statue, plâtre.
2030. — *Portrait de M^{lle} de N...;* — buste, marbre.
2031. — *L'Amour vainqueur;* — statuette, marbre.
2032. MILLET (A.). *Edgard Quinet;* — statue, bronze.
2033. — *Phidias;* — statue, pierre.
2034. — *George Sand;* — statue, pierre.
2035. — *Portrait du jeune H...;* — statue, marbre.
2036. — *Lemercier, imprimeur-lithographe;* — buste, bronze.
2037. — *Portrait de M. Chabouillet, conservateur du cabinet des médailles à la [Bibliothèque nationale;* buste, marbre.
2038. — *Portrait de M^{lle} Sylvie E...;* — buste, marbre.
2039. — *Denis Papin;* — modèle, plâtre de la statue en bronze érigée à [Blois et aux Arts-et-Métiers, à Paris.
2040. MOMBUR (J.-O.). *Hébé;* — groupe plâtre.
2041. MONTAGNY (E.). *Le Révérend de La Salle;* — groupe, marbre.
2042. MOREAU (M.). *Exilés;* — groupe, marbre.
2043. — *M. Gramme;* buste, marbre.
2044. MOREAU (L.) *Sylvain lutinant un ours;* — groupe, plâtre.
2045. — *Psyché;* — statue, plâtre.
2046. — *Giotto;* — statue, plâtre.
2047. — *Le défi;* — statue, plâtre.
2048. MOREAU-VAUTHIER (A.-J.). *La Fortune;* — statue, marbre.
2049. — *Jeune Faune;* — statue, bronze.
2050. — *Figure décorative destinée à un tombeau;* — statue, bronze.
2051. — *Pascal enfant;* — statue, bronze.
2052. — *Un prévôt des marchands (XV^e siècle);* — buste, marbre.
2053. — *La Peinture;* — statuette, ivoire, orfèvrerie et matières précieuses.
2054. — *Jeune orientale;* — buste, ivoire, onyx et orfèvrerie.

2055. MOREAU-VAUTHIER (A.-J.). *Gavroche ;* — statue, bronze.
2056. MORICE (L.). *Jeune châtelaine dansant ;* — statuette, marbre.
2057. — *Rose de Mai ;* — statue, marbre.
2058. — *Chant d'exil ;* — statue, marbre.
2059. — *Suzanne ;* — bas-relief, marbre.
2060. MOUCHON (L.-E.). *Médaillons et médailles*
2061. NELSON (H.-A.). *Portrait d'enfant ;* — buste, marbre.
2062. NOEL (T.).). *Orphée ;* — statue, cire dure.
2063. OLIVA (J.-A.). *S. E. le Cardinal Lavigerie ;* — buste, marbre.
2064. — *Mac Mahon ;* — buste marbre.
2065. — *Ferdinand de Lesseps ;* — buste, bronze.
2066. — *Amiral Pâris ;* — buste, marbre
2067. OSBACH (J.) *Caïn ;* — statue, plâtre
2068. — *Titan foudroyé ,* — statue, plâtre.
2069. OTTIN (A.-L.-M.). *Marche triomphale de la République ;* — bas-relief, plâtre.
2070. PALLEZ (L.). *La Vérité ;* — statue, marbre.
2071. — *Suzanne et les vieillards ;* — groupe, plâtre.
2072. — *Apothéose de Victor Hugo ;* — bas-relief, plâtre.
2073. — *L'ivresse d'Anacréon ;* — groupe, plâtre.
2074. PARIGOT (E). *Mars ;* — gravure sur onyx.
2075. PARIS (A.). *Bara ;* — buste, marbre.
2076. — *M^{me} Beaumetz ;* — buste, marbre.
2077. — *Le sergent Bobillot ;* — statue, plâtre.
2078. — *M. Soleau ;* — buste, bronze et marbre.
2079. PATEY (H. A.). Dans le même cadre: *Médaille pour la direction des ballons,* face et revers, bronzes ; *Scène pastorale,* plaquette, bronze ; — *Médaillons.*
2080. — Dans le même cadre: *Médaille pour M. Pasteur,* face et revers ; — *La Peinture,* modèle et épreuve, bronze ; — *Médaillons.*
2081. — *Médaille pour la Société nationale des architectes de France,* modèle [et épreuves.
2082. PECH (Ed.-B.-G.). *Gui d'Arezzo ;* — statue, marbre
2083. — *J.-B.-Dumas :* — statue, plâtre.
2084. PÉCHINÉ (A.-M.). *Philippe Lebon ;* — statue, plâtre.
2085. PÉCOU (H.-J.-V.). *Portrait de M. Paul Mounet ;* — buste plâtre.
2086. *Cinq médaillons ;* — terre cuite.
2087. — *Cinq médaillons ;* — plâtre.
2088. PEINTE (H.). *Orphée endormant Cerbère ,* — statue, bronze.
2089. — *Sarpedon ;* — statue, bronze.
2090. PÉPIN (E.) *Salomé ;* — statue.
2091. — *Pandore ;* — statue, plâtre
2092. PERREY (A.-L.). *Charmeuse de pigeons ;* — groupe, plâtre.
2093. — *L'Amour ;* — groupe, plâtre.
2094. — *Jesabel ;* — groupe, marbre.
2095. — *Jeune moulière (Souvenir de Villerville) ;* — statue, marbre.
2096. PERRIN (J.). « *Pro patriâ* » ; — groupe, plâtre.
2097. PÉTER (V.). *L'Age heureux ;* — bas-relief, marbre.
2098. PEYNOT (E.-E.). *La Proie ;* — groupe, marbre.
2099. — *Portrait de M^{me} M. de L...;* — buste, marbre.
2100. — « *Pro patriâ* » ; — statue, marbre.
2101. PEYROL (H.). * *Protection ;* — groupe, bronze
2102. PILET (L.). *Un coup de vent ;* — statue, marbre
2103. — *Bethsabée ;* — statue, marbre.

2104. PLÉ (H.-H.). *Le premier pas ;* — groupe, plâtre.
2105. POMPON (F). *Cosette ;* — statue, plâtre.
2106. — *Martyre ;* — statue, marbre.
2107. — *Sainte Catherine ;* — buste, marbre.
2108. PRINTEMPS (J.). *Baudin ;* — statue, plâtre.
2109. — *Hercule brisant sa lyre ;* — statue, plâtre.
2110. QUINTON (E.) *L'Etoile du berger ;* — statue, plâtre
2111. — *Jeune chasseur à la source ;* statue, plâtre.
2112. RAINOT (A). *Sanglier,* — bronze.
2113. RAMBAUD (P.). *Le Pâtre ;* — statue, plâtre
2114. RÉCIPON (G.). *L'Aube,* — haut-relief décoratif, plâtre.
2115. RINGEL D'ILLZACH. *La marche de Rakoczy ;* — statue, bronze.
2116. — *Parisienne ;* — statue, terre cuite.
2117. — *La Saga ;* — statue, marbre.
2118. — Vases en bronze.
2119. — Douze medaillons ; — bronze
2120. — Six médaillons ; — bronze.
2121. ROBERT (E) *Braccio di Montone ;* — buste, marbre.
2122. — *Sainte Geneviève, enfant ;* — buste, marbre.
2123. RODIN (A.). *Un des bourgeois de Calais,* — plâtre.
2124. — *Portrait de M Antonin Proust ;* — buste, bronze.
2125. — *Portrait de M. Dalou,* — buste, bronze.
2126. — Buste ; — marbre.
2127. — *L'Age d'airain ;* — bronze.
2128. ROGER (F.). *Le Temps découvre la Vérité.*
2129. ROTY (L.-O) Médailles, medaillons et plaquettes.
2130. — Médailles et plaquettes.
2131. ROUBAUD (L.-A.) *Portrait de M. Beaumont ;* — buste, marbre.
2132. — *La Vocation ;* — statue, bronze.
2133. — *Le pape Urbain IV ;* — statue, plâtre.
2134. ROUGELET (B.) *Le fil rompu ;* — statuette, marbre.
2135. ROULLEAU (J.-P.) *Le grand Carnot,* — statue, plâtre.
2136. — *Hebe ;* — statue, marbre.
2137. ROZET (R) *Portrait de M. L J...;* — buste, marbre.
2138. SAINT-MARCEAUX (R. de). *Faneuse ;* — buste, terre cuite.
2139. — *Portrait de M. Meissonier ;* — buste, bronze.
2140. — *Arlequin ;* — statue, bronze.
2141. — *Danseuse arabe ;* — statue, pierre.
2142. SAINT-VIDAL (F. de) *Carpeaux ;* — buste, marbre.
2143. SALMSON (J.-J.) *Les Titans ;* — boucher, plâtre.
2144. SANSON (J.-C.). *Un vainqueur ;* — statue, plâtre.
2145. SAURIN (D.-P.). *Portrait de M^{me} Pommier-Verdier ;* — medaillon, marbre.
2146. SCHRŒDER (L.). *Œdipe et Antigone,* — groupe, marbre.
2147. — *Science et Mystere ;* — statue, marbre.
2148. SIGNORET-LEDIEU (M^{me} L.). *Fileuse du Berri ;* — statue, plâtre.
2149. SOBRE (H). *L'Écrin ;* — bas-relief, marbre.
2150. SOLDI (É.). *Gallia ;* — médaillon, haut-relief, marbre.
2151. SOLLIER (E.-L.-P.). *La musique ;* — statue, plâtre.
2152. — *Portrait de M. le President A. M. .;* — statuette, terre cuite.
2153. STEINER (L.-C.). *Berger et Sylvain ;* — statue, plâtre.
2154. — *Le Pere nourricier ;* — groupe, bronze.

2155. SUCHETET (E.-A.). *Aux Vendanges ;* — groupe, marbre.
2156. SUCHETET (E.-A.). *Claude C...;* — buste, marbre.
2157. — *Byblis ;* — statue, marbre.
2158. SUL-ABADIE (J.). *Idylle ;* — groupe, marbre.
2159. SYAMOUR. *Portrait de M. Schœlcher, sénateur ;* — buste, bronze.
2160. TALUET (F.). — *Charlotte Corday ;* — statue, plâtre.
2161. TASSET (E.-P.). Un cadre ; médailles.
2162. THABARD (A.-M.). *L'Enfant au cygne ;* — groupe, marbre.
2163. — *Le Vainqueur ;* — statue, plâtre.
2164. THOMAS (G.-J.). *Mgr Landriot ;* — statue, plâtre.
2165. — *La Bruyère ;* — statue, plâtre.
2166. — *L'Architecture* ; — statue, marbre.
2167. — *P. Abadie, membre de l'Institut ;* — buste, marbre·
2168. — *Portrait de M. Bouguereau, membre de l'Institut ;* — buste, marbre.
2169. — *A. Dumont, membre de l'Institut ;* — buste, marbre.
2170. — *Guain, membre de l'Institut ;* — buste, bronze.
2171. THOMAS-SOYER (M"" M.). *Poursuite (cerf et lévrier) ;* — groupe, plâtre.
2172. — « *A bout de force* », *étude d'âne ;* — plâtre.
2173. TONNELLIER (G.). Un camée.
2174. TOURNOIS (J.). *Un joueur de palet ;* — statue, plâtre.
2175. — *Rude ;* — maquette de la statue exécutée en bronze.
2176. — *Portrait de M. O...;* — buste, plâtre, teinté.
2177. TRUFFOT (E.-L.). *Esméralda ;* — statue, bronze.
2178. VALTON (Ch.). *Tigre et tigresse ;* — groupe, bronze.
2179. — *Lion d'Algérie ;* — statue, plâtre. [— buste, marbre.
2180. VASSELOT (A. MARQUET de). *Portrait de M. Boutmy, membre de l'Institut ;*
2181. VAUDET (A.-A.). — Dans un cadre : *Tête Egyptienne* sur sardonyx. — *Timidité ;* sardonyx et modèle cire. — *Charmeuse ;* sardonyx et modèle cire. — *Méduse ;* sardonyx.
2182. — « *Je la tiens* » ; — statuette, sardoine.
2183. — *Ajax ;* — buste.
2184. — *Le centenaire de la Révolution Française ;* — bas-relief, cire.
2185. — *La République Française ;* — médaillon, cire.
2186. VAURÉAL (H. de). *Persée ;* — statue, marbre.
2187. VERLET (C.-R.). *Portrait de M*me *C...;* — buste, marbre.
2188. VERNAZ (Ch.). *L'Agriculture ;* — médaille, argent.
2189. — *La Victoire ;* — *Triomphe de Vénus ;* — *Psyché et les Amours ;* —
2190. VERNIER (É.-S.). Médaillons, médailles et jetons. [vases, cire.
2191. VERNON (F.-Ch.-V.). Un cadre, médailles.
2192. VOISIN-DELACROIX (A.). *Saint-Antoine ;* — statue, plâtre.
2193. WEYL (Mme J.). *Quinze ans !* — buste, marbre.

COLONIES.

Esplanade des Invalides.

PALAIS DE L'ALGÉRIE.

PEINTURES.

1. BIDERMANN. *Ancienne Mosquée (hôpital militaire) de Colea.*
2. — *Vue de la rue des Zouaves, a Colea.*
3. BOUCHER (J.-F.). *Le Port d'Alger.*
4. BOUSSAC (G). *Une rue de la Casbah, à Alger.*
5. CHABASSIÈRE (J.-A.). *Mosaïques romaines trouvées a l'Oued-Athmenia et à Tebessa.*
6. CHAPE (J.). *Vue d'Oran.*
7. — *Vue de Tlemcen.*
8. GEILLE DE SAINT-LÉGER (L.) *Marabout de la Bouzarea.*
9. — *La Casbah, le matin.*
10. — *Retour du marché.*
11. — *Intérieur de mosquée.*
12. — *Israélite d'Alger.*
13. GILSOE (Mme M.) *Fantaisie;* — *fleurs et accessoires*
14. GUÉRIN (E.). *Le mirage de Sfissifa.*
15. — *La mer d'Alfa.*
16. JAMMES (J.). *Portrait arabe.*
17. — *Sujet arabe.*
18. LANDELLE (Ch.). *Types indigènes de Boghar et de Tlemcen.*
19. LANDELLE (G.) *Tête d'Arabe.*
20. — *Étude de paysage;* — *environs d'Alger*
21. LESTRADE (A) *Deux paysages d'Algérie.*
22. MARZOCCHI. *L'Oued-el-Kebir.*
23. — *Passage du gué.*
24. — *Une rue de la Casbah, à Alger.*
25. — *Tipaza*
26. — *Campement indigène.*
27. — *Rivière de Bou Sâada*
28. MUNOZ (F.). *Tableaux représentant deux salles romaines découvertes à l'Oued-Athmenia et à Tebessa.*
29. OTT (G.). *Fleurs.*
30. — *Fruits.*
31. — *Paysage.*
32. REYNAUD (M). *L'Amirauté, à Alger.*
33. SINTÈS (J.). *Femme de Boussâada*
34. SINTÈS (Melle M.). *Nature morte*
35. VOISIN (Melle P.). *Femme kabyle.*

SCULPTURES.

46. BERTRAND & C¹ᵉ *Porte mauresque.*
47. CLARO (A.). *Bustes divers*
48. FOURQUET (L). *Bustes*
49. — *Médaillon.*
50. — *Statuettes.*
51. MAILLOT (M^me) *Docteur Maillot;* — buste, bronze.
52. VAGUÉ (J.). *Femme kakyle portant son enfant.*
53. VARNIER (M^me F). *Bustes;* — plâtre.
54. VARNIER (H.). *Statue;* — plâtre.

PALAIS DES COLONIES.

RÉUNION.

PEINTURES.

VINSON (A.). *Passage du Mont-Saint-Bernard par Napoléon I^er.*

SCULPTURES.

DINTROUX. *Victor Hugo;* — buste.

EXPOSITION CENTENNALE.

Palais du Champ de Mars (Galerie des Beaux Arts).

PEINTURES.

1. AMAURY-DUVAL (E. E.). *Portrait de M. Amaury Duval père, membre de l'Ins-*
2. ANTIGNA (J.-A.). *Scène d'incendie.* [*titut.*
3. BACHELIER (J.-J.). *Chat angora guettant un oiseau.*
4. BALLEROY (A. de) *Portrait de M. le baron d'Ivry.*
5. — *Une chasse au sanglier en Espagne.*
6. BARGUE (C.). *La Sentinelle turque.*
7. BASTIEN-LEPAGE (J.). « *Portrait de mon grand'père.* »
8. — *L'Annonciation aux Bergers.*
9. — *La Communiante.*
10. — « *Mes Parents.* »
11. — *Les Foins.*
12. — *Portrait de M. E Bastien-Lepage.*
13. — *Portrait de M^{me} Juliette Drouet.*
14. — *Portrait de M. André Theuriet.*
15. — *Portrait de M^{me} Sarah Bernhardt.*
16. — *Portrait de S A. R. le Prince de Galles.*
17. — *Première recherche pour le portrait de S. A. R. le Prince de Galles.*
18. — *Jeanne d'Arc écoutant les voix*
19. — *Portrait de M. Albert Wolff.*
20. — *Les ramasseuses de pommes de terre.*
21. — *Le petit Ramoneur.*
22. — *Chambre mortuaire de Gambetta.*
23. — *La forge.*
24. — *Les blés mûrs.*
25. — *Portrait de M^{me} K...*
26. BAUDRY (P.-J.). *Portrait de M. le baron Jard-Panvillier ;* — Rome, 1855.
27. — *Le petit Saint-Jean.*
28. — *La Vague et la Perle.*
29. — *Portrait du général Cousin Montauban, comte de Palikao*
30. — *Parisina.*
31. — *Portrait de* « *Cri-Cri.* »
32. — *Portrait de M. Henri Schneider.*
33. — *Portrait de M^{me} Louise Stern.*
34. — *Portrait de M^{lle} Juliette Dreyfus.*
35. — *Portrait de Paul Jurjewicz.*
36. — *Portrait de M^{me} B...*
37. BEAUMONT (C -E. de) *La dernière chanson.*
38. BELLANGE (H) *Combat d'Anderlecht ;* — 13 novembre 1792.
39. — « *La Garde meurt...* » ; — 18 juin 1815

40. BELLANGÉ (H.). *Charge de cavalerie fournie par le général Kellermann, à la bataille*
41. BELLY (L.). *Fête religieuse au Caire.* [*de Marengo ; —* 14 juin 1800.
42. — *La pêche des dorades* (Calvados).
43. — *Femmes fellahs au bord du Nil.*
44. — *Mare et palmiers ; —* Dgiseh.
45. — *Troupeau dans une lande.*
46. BENOUVILLE (F.-L.). *Jeanne d'Arc écoutant les voix.*
47. BÉRAUD (J.). *Le retour de l'enterrement.*
48. BERCHÈRE (N.). *Les plaines du Delta.*
49. BERNE-BELLECOUR (E.). *Le Coup de canon.*
50. BERNIER (C.). *D'Anndour-Baunalec* (Finistère).
51. BERTRAND (J.). *Mignon.*
52. — *Sainte-Cécile.*
53. — *Tentation.*
54. BIARD (A.-F.). *Le roi Louis-Philippe, au milieu de la garde nationale, sur la place*
55. BLANC (J.). *Roger et Angélique.* [*du Carrousel, dans la nuit du 5 juin 1832.*
56. BOILLY (L.). *Le général Lafayette, 1788-1789.*
57. — *Portrait de Lucile Desmoulins.*
58. — *Portrait.*
59. — *Portrait de femme en robe grise.*
60. — *Trois des enfants de l'artiste jouant « au soldat ».*
61. — *Houdon dans son atelier.*
62. — *La prison des Madelonnettes.*
63. — *Les Marionnettes au Jardin Turc.*
64. — *Le petit Marchand de journaux.*
65. — *Un coin du café Foy.*
66. — *Les petits Savoyards.*
67. — *L'Effroi.*
68. — *La Main chaude.*
69. BONHEUR (Mlle R.). *Le labourage nivernais.*
70. BONNAT (L.). *Pèlerins aux pieds de la statue de Saint-Pierre, dans l'église Saint-*
71. — *Saint-Vincent-de-Paul prenant la place d'un galérien.* [*Pierre, à Rome.*
72. — *Paysans napolitains devant le Palais Farnèse.*
73. — *Le Christ.*
74. — *Portrait de Mme F. B...*
75. — *Portrait de Mlles D..., en turques.*
76. — *Barbier turc.*
77. BONVIN (F.). *Les Sœurs de charité.*
78. — *L'École des Frères.*
79. — *Religieuse.*
80. — *Religieuse faisant de la tapisserie.*
81. — *L'Alambic.*
82. — *Alto et partition* (1885).
83. — *Les Moines au travail.*
84. — *Religieuse.*
85. — *Religieuses faisant des confitures.*
86. — *Cuisinière prenant son café.*
87. BOUCHOT (F.). *Le dix huit Brumaire.*
88. BOUDIN (E.). *Panorama d'Anvers en 1871 ; —* vue prise de la Tête de Flandre.
89. — *Les quais d'Anvers en 1871 avant l'établissement des docks.*
90. — *Vue du port de Brest.*

91. BOUGUEREAU (W.). *Bacchante.*
92. — *Portrait de M. A. Boucicaut.*
93. — *Portrait de M^me A. Boucicaut.*
94. — *La Jeunesse et l'Amour.*
95. BOULANGER (C.). *La procession de la Gargouille.*
96. BRASCASSAT (J.-R.). *Fieschi.*
97. — *Animaux au repos dans un pâturage.*
98. — *Jeune romaine.*
99. BRETON (J.). *Plantation d'un calvaire.*
100. — *Les sarcleuses.*
101. — *La Souchée.*
102. — *Une bretonne;* — étude
103. — *Étude pour « le Pardon ».*
104. BRION (G.). *Les Pelerins de Sainte-Odile* (Alsace).
105. BROWN (J.-L). *Épisode de la vie du Marechal de Conflans*
106. — *Interieur d'ecurie.*
107. BRUANDET (L.). *Paysage.*
108. — *Paysage.*
109. BUSSON (C.). *Apres la pluie.*
110. BUTIN (U.). *La Peche.*
111. CABANEL (A.). *Portrait de M^me la duchesse de Luynes.*
112. — *Portrait de M. Armand.*
113. — *Portrait de M^me la duchesse de Vallombrosa.*
114. CABAT (L.). *Le Jardin Beaujon.*
115. — *Le Buisson.*
116. CALS (A.-F.). *La Veillée.*
117. — *La Fileuse.*
118. CAPET (M.-G.). *Portrait de femme*
119. CAROLUS-DURAN. *Portrait de M^me F.*
120. — *Fin d'ete.*
121. CAZIN (J.-C.). *Madeleine.*
122. — *La Fuite en Égypte.*
123. — *Nativite.*
124. CÉZANNE. *La maison du pendu.*
125. CHAMPMARTIN (C.-E. CALLANDE de). *Portrait de M^me de Mirbel.*
126. — *Portrait d'Eugène Delacroix.*
127. CHABAL-DUSSURGEY (P.-A.). *Le Printemps.*
128. CHAPLIN (C.). *Portrait de M^me la Comtesse A. de la R...*
129. — *Portrait de M^me la Comtesse F...*
130. CHARLET (N.-T.). *Épisode de la retraite de Russie.*
131. — *General republicain passant au galop à la tete de ses troupes.*
132. — *Waterloo;* — Marche de l'armée française après l'affaire des Quatre-
133. — *Le premier coup de feu.* [Bras.
134. CHASSÉRIAU (T.). *Defense des Gaules par Vercingetorix.*
135. — *Cavaliers arabes enlevant leurs morts apres une affaire contre des spahis.*
136. CHENAVARD (P.). *Seance de nuit de la Convention nationale.*— 20 janvier 1793.
137. CHINTREUIL (A.) *Paysage.*
138. — *La pluie.*
139. — *Effet de soleil a travers le brouillard.*
140. — *La mer au soleil couchant.*
141. COGNIET (L.). *La Garde nationale de Paris part pour l'armee.*— septembre 1792.

142. COGNIET (L) *Le Tintoret peignant sa fille morte.*
143. — *Saint Étienne portant des secours à une famille pauvre.*
144. — *Portrait de M^me veuve Clicquot, née Ponsardin.*
145. COLIN (G.-H.). *La sortie de l'église, à Ciboure.*
146. — *La chasse de Diane.*
147. — *Le chemin montant de Bordagani.*
148. COROT (J. B.-C.). *Etudes de chenes à Fontainebleau (1830).*
149. — *La Femme à la Perle.*
150. — *Joueuse de mandoline.*
151. — *Paysage ; le bac.*
152. — *Paysage ; — gardeuse de vaches*
153. — *Ronde de Nymphes.*
154. — *Paysage ; — vue de Mantes.*
155. — *Vue de La Rochelle.*
156. — *Vue du pont et du château Saint-Ange.*
157. — *Intérieur de cuisine à Mantes ; étude*
158. — *Terrasse du palais Doria à Gênes ; — étude.*
159. — *Jeune fille en promenade.*
160. — *Ile San Bartolomeo.*
161. — *La Pastorale.*
162. — *Chemin creux avec un cavalier*
163. — *L'Atelier.*
164. — *La Charrette.*
165. — *Chemin montant.*
166. — *Genzano, près du lac Nemi.*
167. — *Le Concert, 1857.*
168. — *Paysage avec figures, 1871.*
169. — *La Sablière.*
170. — *Plage au Tréport.*
171. — *Ville et lac de Côme.*
172. — *Eurydice blessée.*
173. — *La Forêt de Fontainebleau.*
174. — *Le Bain de Diane.*
175. — *Femme assise.*
176. — *Le Passage du gué.*
177. — *L'Étang*
178. — *La Toilette.*
179. — *Paysage.*
180. — *Le Lac, — Italie.*
181. — *Le Lac de Garde.*
182. — *Paysage d'Artois.*
183. — *Le Matin.*
184. — *Le Soir.*
185. — *Danse des Nymphes.*
186. — *Nymphes et Faunes.*
187. — *Les Baigneuses.*
188. — *Vue du Colysée.*
189. — *Vue de Naples ; — femme assise.*
190. — *Biblis.*
191. — *Femme en rouge, jouant de la guitare.*
192. COT (P.-A.) *Portrait de M^me Vaucorbeil.*

193. COT (P.-A.). *Portrait d'enfant (1881).*
194. — *Portrait de M^me B... (1883).*
195. — *Portrait (1879).*
196. — *Jeune fille en bleu (1882).*
197. — *Portrait de N... (1881).*
198. — *Portrait de M^me *** (1881).*
199. COUDER (L.-C.-A.) *Bataille de Lawfeld ; — 2 juillet 1847.*
200. COURBET (G.). *La Fileuse endormie.*
201. — *Les Casseurs de pierres.*
202. — *Les Bords de la Loue.*
203. — *Le Château d'Ornans.*
204. — *Portrait de Berlioz.*
205. — *La Vague (1870).*
206. — *Marée montante.*
207. — *Les Demoiselles des bords de la Seine.*
208. — *Les Braconniers.*
209. — *Biche forcée sur la neige, 1867.*
210. — *La Femme au Perroquet.*
211. — *Le Reveil.*
212. COUTURE (T.). *La soif de l'Or.*
213. — *Les Romains de la décadence.*
214. — *Portrait du docteur Ricord.*
215. CURZON (P.-A. de). *Le Temple de Jupiter, près d'Athènes*
216. — *« Ecco fiori ! »*
217. DAUBIGNY (C.-F.). *Ecluse dans la vallée d'Optevoz.*
218. — *Les Graves au bord de la mer, à Villerville.*
219. — *Bords de l'Oise.*
220. — *Bords de la Cure ; — Morvan.*
221. — *Bords de l'Oise.*
222. — *Marine.*
223. — *Solitude.*
224. — *Bords de l'Oise.*
225. — *Paysage.*
226. — *Marine.*
227. — *Bords de l'Oise.*
228. DAUBIGNY (C.-P., dit Karl). *Les environs de la ferme Saint-Siméon*
229. DAUMIER (H). *L'Amateur d'estampes*
230. — *Le wagon de 3^e classe.*
231. — *Le Liseur.*
232. — *Sancho et Don Quichotte.*
233. — *Les Avocats.*
234. DAVID (J.-L.). *Portrait de Lavoisier et de sa femme.*
235. — *Portrait de l'artiste.*
236. — *Portrait de M^me Recamier.*
237. — *Sacre de l'Empereur Napoleon I^er et couronnement de l'Imperatrice [Josephine, dans l'eglise Notre-Dame-de-Paris (2 décembre 1804).*
238. — *Michel Gerard, membre de l'Assemblée nationale et sa famille.*
239. — *Barrere (1790) ; étude pour le « Serment du Jeu de Paume ».*
240. — *Jean Debry.*
241. — *Portrait d'une dame âgée.*
242. — *Portraits de M^me Bataillard et de ses deux filles.*

243. DECAMPS (A.-G.). *Bûcheronne portant un fagot.*
244. — *Une cour de ferme.*
245. — *Le Garde-chasse.*
246. — *Job et ses amis.*
247. — *Samson combattant les Philistins.*
248. — *Berger italien et son chien dans une cuisine* (1850).
249. — *La Sortie de l'école turque.*
250. DELACROIX (E.). *Bataille de Taillebourg; — 21 juin 1242.*
251. — *Medée.*
252. — *Mirabeau et M. de Dreux-Brezé* (1831).
253. — *Côtes du Maroc* (1858)
254. — *Chasse au tigre.*
255. — *Lion devorant un arabe.*
256. — *Aveugle mendiant; — etude.*
257. — *Mort de Sardanapale; —* réduction du tableau exposé en 1844.
258. — *Le 28 juillet 1830; —* La Liberté guidant le peuple.
259. — *La leçon d'Achille* (1867).
260. — *Boissy-d'Anglas à la Convention nationale* (1831).
261. — *Les Convulsionnaires de Tanger* (1830).
262. — *La Fiancée d'Abydos.*
263. — *Lady Macbeth.*
264. — *Hamlet tue Polonius.*
265. — *Guillaume de la Marck, surnommé le Sanglier des Ardennes fait egorger l'evêque de Liege dans son château.*
266. — *Esquisse du tableau « Attila envahissant l'Italie ».*
267. — *Tigre assis*
268. — *Le Christ endormi pendant la tempête.*
269. — *Le roi Jean à la bataille de Poitiers; —* esquisse du tableau exposé [en 1841.
270. — *Lelia devant le cadavre de son amant.*
271. DELAROCHE (H. dit Paul). *Cromwell ouvrant le cercueil de Charles I*er*.*
272. DELAUNAY (J.-E.), membre de l'Institut. *Portrait de M*me *L...*
273. — *Portrait de M*me *D...*
274. — *Portrait de M. Guieux.*
275. — *Trois portraits d'enfants.*
276. — *Portrait de M. B...*
277. — *Ixion.*
278. — *Mort du Centaure Nessus.*
279. — *David vainqueur.*
280. — *Portrait de M*lle *L...*
281. DEMARNE (J.-L.). *Goûter de faneurs dans une prairie*
282. DEROY (E.). *Portrait de Baudelaire* (1844).
283. DESBOUTIN (M.-G.). *Portrait de Leon Leclaire.*
284. DESGOFFE (B.). *Flambeau de cristal de roche, enrichi d'or, de perles et de rubis.*
285. DESGOFFE (A.). *Souvenir de la vallée de Montmorency*
286. — *Les gorges d'Apremont; —* forêt de Fontainebleau.
287. DETAILLE (E.). *Le Parlementaire.*
288. — *L'Alerte.*
289. — *En reconnaissance.*
290. — *Le Regiment qui passe.*
291. DEVERIA (E). *La Naissance de Henri IV; —* esquisse.
292. — *Épisode du bal du Palais Royal; —* esquisse.

293. DIAZ de la PENA (N.-V.). *Causerie d'amour.*
294. — *Meute dans la forêt de Fontainebleau*
295. — *Chiens dans une forêt* (1847).
296. — *L'Orage*
297. — *Route en forêt.*
298. — *Nymphe et Amours.*
299. — *Soleil couchant.*
300. — *Forêt de Fontainebleau.*
301. — *Portrait de M^{me} Arsène Houssaye.*
302. — *Le parc aux bœufs.*
303. DIDIER (J.). *Troupeau de bœufs romains.*
304. DRÖLLING (M.-M.). *Portrait de Baptiste aîné.*
305. — *Portrait de M. Belot*
306. — *Portrait de M^{me} Vincent.*
307. DUBOIS (P.). *Portrait de mes enfants.*
308. — *Portrait de M^{me} A. D ..*
309. — *Portrait de M^{me} C. J. .*
310. — *Portrait de M^{lle} P. M...*
311. DUBUFE (C.-M.). *Portrait de l'artiste.*
312. — *Portrait de M^{me} Dubufe.*
313. — *Une famille en 1820.*
314. — *Portrait de M. Dubufe, maître de pension en 1829.*
315. — *Portrait de M^{me} Dubufe, femme du précédent.*
316. DUBUFE (E.). *Portrait de M. Charles Gounod.*
317. — *Portrait de M^{me} H. C...*
318. — *Portrait de Philippe Rousseau.*
319. DUEZ (E. A.). *Splendeur.*
320. — *Les Pivoines.*
321. DUPRÉ (J.). *Mendiante.*
322. — *Vue prise dans les pacages du Limousin.*
323. — *Environs de Southampton.*
324. — *Coucher de soleil.*
325. — *L'Écurie.*
326. — *Les Landes.*
327. — *La Saulaie.*
328. — *Marine.*
329. — *Allée d'arbres dans le parc de Stors.*
330. — *Orage en mer.*
331. — *Barques échouées ; — clair de lune.*
332. — *Mare dans la forêt de Compiègne ; — soleil couchant.*
333. DUTILLEUX (H.-J.-C.). *Jeune garçon.*
334. — *Vue prise dans les dunes près de Dunkerque.*
335. EHRMANN (F.). *La Fontaine de Jouvence.*
336. FALGUIÈRE (A.). *Lutteurs.*
337. FANTIN-LATOUR. *Hommage à Delacroix.*
338. — *Portrait de M. et M^{me} Edwin Edwards.*
339. — *Portrait de Manet.*
340. — *La Lecture.*
341. FLANDRIN (J.-H.). *Portrait de M^{me} de la H...J...*
342. — *Le Dante aux Enfers* (1835).
343. — *Jésus Christ bénissant les petits enfants.*

344. FLERS (C.). *Bords de l'Allier.*
345. FRAGONARD (J.-H.). *Le Pacha.*
346. — *Les Guignols*
347. — *Portrait de l'artiste.*
348. FRANÇAIS (F.-L). *Une belle journée d'hiver ; — vallée de Munster*
349. — *Vue prise à Bougival.*
350. — *Un bois sacré.*
351. — *Les nouvelles fouilles à Pompéï.*
352. FRANÇAIS (F.-L) et MEISSONIER (J.-L.) *Le grand Jet ; — parc de Saint-*
353. FROMENTIN (E.). *Audience chez un Kalife.* [Cloud.
354. — *Les Arabes à l'abreuvoir.*
355. — *Berger arabe*
356. — *Arabes chassant au faucon.*
357. — *Famille arabe en voyage.*
358. — *Fantassin.*
359. GAILLARD (C.-F.). *L'homme à la guitare.*
360. — *Tête de jeune fille.*
361. — *Portrait de l'abbé Rogerson.*
362. GARBET (F.-E.) *La Foire de Saint-Germain.*
363. GÉRARD (Mlle M.). *Le Triomphe de Raton.*
364. GÉRARD (baron F.-P.-S.). *Jean-Baptiste Isabey et sa fille* (1796)
365. — *Le comte et la comtesse de Frise avec leurs enfants* (1804).
366. — *Lannes (Jean), duc de Montebello, maréchal de France* (1810).
367. — *La duchesse de Bassano* (1812).
368. — *Egerton (Francis-Henri), comte de Bridgerwater* (1822).
369. — *La maréchale Lannes et ses cinq enfants* (1818).
370. — *M^{me} Recamier* (1805).
371. — *La comtesse Zamoiska et ses deux enfants* (1805)
372. — *Talleyrand Perigord (Charles-Maurice duc de), prince de Benevent*
373. — *M^{me} Visconti* (1810). [1807.
374. — *Portrait de M^{me} Recamier.*
375. — *L'enseigne du « Cheval blanc ».*
376. GÉRICAULT (J.-L.-A-T.). *Portrait de l'artiste.*
377. — *Officier de Chasseurs à cheval de la garde impériale chargeant.* —
378. — *Tête de Chasseur à cheval.* [portrait de M. Dieudonné
379. — *Une Charge d'artillerie.*
380. — *Les Croupes.*
381. — *Tête de dogue.*
382. — *Le Trompette.*
383. — *Etude.*
384. GERVEX (H.). *La Communion a l'église de la Trinité.*
385. GIGOUX (J.-F.). *Les derniers moments de Léonard de Vinci.*
386. — *Portrait du lieutenant-général Joseph Dwernicki*
387. — *Le Forgeron.*
388. GIRAUD (P.-F.-E.). *Le Voyage en Espagne.*
389. GIRODET (A. L. de ROUCY-TRIOSON.). *Portrait de Benjamin Thomson,*
390. — *Portrait de M Bourgeon.* [comte de Rumford.
391. GLAIZE (P.-P.-L.) *« Lucia l'italienne. »*
392. GOENEUTTE (N.). *L'Appel des balayeurs.*
393. GOSSELIN (C.). *Forêt de l'Isle-Adam.*
394. GRANET (F.-M.). *Chapelle dans un couvent.*

395. GROS (baron A -J.). *Portrait de l'auteur à vingt ans.*
396. — *Le général comte Fournier Sarlovèze.*
397. — *Le général Bonaparte à cheval.*
398. — *Louis XVIII quitte le palais des Tuileries dans la nuit du 20 mars*
399. — *Portrait du modèle Dubosc.* [*1815.*
400. — *Jeune femme et son enfant.*
401. GREUZE (J -B.) *Portrait de Dumouriez.*
402. GUILLAUMET (G.-A.). *La Seguia, près de Biskra* (Algérie)
403. — *Les Fileuses de laine à Bou-Sâada* (Algérie).
404. — *Intérieur arabe a Bou-Sâada.*
405. — *Tisseuses Kabyles.*
406. HAMON (J.-L.). *Idylle ; — « ma sœur n'y est pas ».*
407. — *Les Muses à Pompei.*
408. HANOTEAU (H.). *Le Paradis des oies.*
409. HARPIGNIES (H.). *Les chênes de Château-Renard* (Allier)
410. — *Vallée de l'Aumance.*
411. — *Effet d'automne.*
412. HÉBERT (A.-A -E.). *Le Matin et le Soir de la vie*
413. — *La Vierge de la Délivrance.*
414. HEILBUTH (F.) *Promenade des Cardinaux sur le Monte-Pincio, à Rome.*
415. — *Cardinal romain montant dans son carrosse, devant l'Église St-Jean* [*de Latran.*
416. HEIM (F.-J.). *La Chambre des Députés présente au duc d'Orléans l'acte qui* [*l'appelle au trône et la Charte de 1830 (7 août 1830).*
417. — *La Chambre des Pairs présente au duc d'Orléans une déclaration sem-* [*blable à celle de la Chambre des Députés (7 août 1830).*
418. — *Andrieux faisant une lecture à la Comédie Française.*
419. HENNER (J.-J.). *Portrait de M. Joyan.*
420. — *Biblis changée en source.*
421. — *M*^me *Karakehia.*
422. — *Le général Chanzy.*
423. HÉREAU (J.). *Une batterie pendant le siège.*
424. HERPIN (L). *Les marais salants au Pouliguen.*
425. — *Paysage.*
426. HERSENT (L). *Portrait de l'artiste.*
427. — *La duchesse d'Orléans, depuis reine Marie-Amélie, et les ducs de* [*Nemours et d'Aumale*
428. HIRSCH (A). *Portrait de M. Eugène Manuel.*
429. HUET (P.). *Vue générale de Rouen*
430. — *Vue de la campagne de Naples.*
431. — *Palais des Papes, à Avignon*
432. — *Marais en Picardie.*
433. — *Vallée de Gilos (Tarn).*
434. — *Chasse au renard près Fontainebleau.*
435. — *Effet de pluie a Bellevue.*
436. INCONNU. *Portrait de Mlle Dulhé.*
437. — *Portrait de M*^me *Desvaisnes.*
438. — *Portrait.*
439. INGRES (J.-A.-D.). *Jupiter et Thétis.*
440. — *Napoléon 1*^er *sur son trône.*
441. — *St-Symphorien.*
442. — *La belle Zélie (1806).*

443. INGRES (J.). *L'Iliade.*
444. — *L'Odyssée.*
445. — *Portrait de M. Bartolini.*
446. ISABEY (E.). *Le port de Boulogne ; — vue prise de la mer.*
447. — *La Pêche royale.*
448. — *Chez l'armurier.*
449. — *Épisode du mariage de Henri IV.*
450. — *La Peste de Marseille.*
451. JACQUE (C.-É.). *Une Pastorale.*
452. — *Chevaux de halage.*
453. JACQUET (G.). *Portrait.*
454. JADIN (L.-G.). *La Retraite prise.*
455. JEANRON (P.-A.). *Portrait d'homme.*
456. LA BERGE (C.-A. de). *Paysage.*
457. LAMBERT (L.-E.). *La Rôtissoire.*
458. LAMI (E.-L.). *M^{me} la baronne N. de R...., en costume de l'époque Louis XV*
459. LANEUVILLE (J.-L.) *Portrait du citoyen Paré, ex-ministre.*
460. LAURENS (J.-P.) *Portrait de mon père.*
461. — *Mort du duc d'Enghien.*
462. — *L'Interdit.*
463. — *François de Borgia devant le cercueil d'Isabelle de Portugal.*
464. — *St-Bruno refusant les offrandes de Roger comte de Calabre*
465. LAVIEILLE (E.-A.-S.). *La nuit ; — La Celle sous Moret-sur Loing.*
466. — *Le repos de la terre.*
467. — *Soir d'hiver.*
468. LEBRUN (M^{me} L.-E., dite VIGÉE-LEBRUN) *Portrait de Carle Vernet.*
469. — *Jeune mère et son enfant.*
470. LEFEBVRE (J.-J.) *Jeune fille endormie.*
471. — *Femme couchée.*
472. LEFÈVRE (R.). *Portrait de femme.*
473. LEFORTIER (J.-H.) *Saules au bord d'un étang.*
474. LEHMANN (C.-E.-R.-H.-SALEM). *Portrait de M^{me} A. H...*
475. — *Les Océanides.*
476. LELOIR (A.-L.). *Les Fiançailles.*
477. LEMATTE (J.-F.-F.) *Nymphe surprise par un faune*
478. LE ROUX (H.). *Un miracle chez la Bonne Déesse.*
479. LEVY (É.). *Portrait de M^{me} L....*
480. — *Les Écus (1866).*
481. LOUBON (É.). *Vue de Marseille, prise des Aygalades.*
482. LUMINAIS (É.-V.). *Les deux rivaux.*
483. — *Pillards gaulois.*
484. MAILLOT (T.). *Tambours aux Gardes.*
485. MANET (É.). *Le Fifre.*
486. — *Espagnol jouant de la guitare.*
487. — *Olympia.*
488. — *Toréador tué.*
489. — *Le bon Bock.*
490. — *Argenteuil.*
491. — *Femme en blanc.*
492. — *Portrait de M. Antonin Proust.*
493. — *Les asperges.*

494. MANET (É). *Mon Jardin.*
495. — *Le Printemps; — Jeanne.*
496. — *Le Port de Boulogne;* — effet de nuit.
497. — *Le Liseur.*
498. — *En Bateau.*
499. MARCHAL (C.-F.). *La foire aux servantes à Bouxwiller.*
500. MARILHAT (P.). *Le Café turc*
501. MEISSONIER (J.-L.-E.), membre de l'Institut. *M. Delahante.*
502. — « *1814* ».
503. — *L'Attente.*
504. — *Le Graveur à l'eau-forte.*
505. — *L'Empereur à Solferino.*
506. — *Paris;* — 1870-1871.
207. *M. Thiers sur son lit de mort.*
508. — *Portrait du Dr Lefebvre.*
509. — *Portrait de Mme ***.*
510. MERSON (L.-O.) *Le loup d'Agubbio.*
511. MICHEL (G.). *La Plaine.*
512. — *Le Moulin.*
513. MILLET (J.-F.) *Nymphe et Satyre.*
514. — *Œdipe detache de l'arbre*
515. — *Une tondeuse de moutons*
516. — *Le Hameau Cousin.*
517. — *Pacage.*
518. — *Les glaneuses.*
519. — *Fileuse.*
520. — *Les tueurs de cochons.*
521. — *Les Meules.*
522. — *Marine.*
523. — *Un paysan se reposant sur sa houe.*
524. — *Des paysans rapportent à leur habitation un veau né dans les champs.*
525. — *Un parc à moutons;* — clair de lune.
526. MONET (C.). *L'église de Vernon.*
527. — *Les Tuileries.*
528. — *Vétheuil.*
529. MONTICELLI (A.) *Tentation de St-Antoine.*
530. MOREAU (L.-G.) dit MOREAU l'aîné). *Vue de Meudon.*
531. MOREAU (G.), membre de l'Institut. *Le Jeune homme et la Mort.*
532. — *Galathée.*
533. MULLER (C-L), membre de l'Institut *Lady Macbeth.*
534. NEUVILLE (A.-M. de). *La Batterie d'artillerie dans la neige;* — (inachevé).
535. — *Le Parlementaire;* — (inachevé).
536. — *Le grenier de Champigny.*
537. — *Les dernières cartouches.*
538. PAGNEST (A.-L.-C.). *Portrait de dame âgée.*
539. — *Portrait de femme.*
540. PAJOU (J-A.-C). *Portrait du général Championnet.*
541. PISSARO (C.). *Soleil d'hiver.*
542. — *La Route.*
543. PROTAIS (P.-A.). *En Marche.*
544. — *La Séparation;* armée de Metz (29 octobre 1870).

— 54 —

545. PRUD'HON (P.). *Portrait de M. de Talleyrand.*
546. — *Portrait de femme.*
547. — *Andromaque;* — esquisse du tableau exposé en 1824.
548. — *Triomphe de Bonaparte*
549. — *M^me Copia.*
550. — *Innocence.*
551. — *Georges Antony.*
552. — *Minerve conduisant le Génie de la Peinture au séjour de l'Immortalité.*
553. — *Christ.*
554. — *L'Amour refusant les richesses.*
555. — *Un dîner chez le premier Consul,* — esquisse.
556. — *Portrait.*
557. PUVIS DE CHAVANNES (P.). *L'Automne.*
558. — *Décollation de Saint-Jean-Baptiste.*
559. — *L'Enfant prodigue.*
560. — *Jeunes filles au bord de la mer.*
561. — *Vie de Sainte-Geneviève.*
562. QUOST (E). *Corbeille de fleurs.*
563. RAFFAELLI (J.-F.). *Bonhomme venant de peindre sa barrière.*
564. — *Hommes venant de couper des arbres.*
565. — *La famille de Jean-le-Boiteux;* paysans de Plougasnou (Finistère).
566. — *Deux anciens.*
567. — *Maire et conseiller municipal*
568. RAFFET (D.-A.-M.). *Grenadier de la République.*
569. — *Canonnier de la République.*
570. REGAMEY (G.). *Cuirassiers au cabaret.*
571. — *Campagne de Crimée, cuirassiers du 9^e*
572. REGNAULT (A.-G.-H). *Juan Prim, 8 octobre 1868.*
573. RIBOT (T.). *L'Huître et les Plaideurs.*
574. — *Les Philosophes*
575. — *Musiciens.*
576. — *Portrait de M. Luquet.*
577. RICARD (L.-G.). *Portrait de M. Chaplin.*
578. — *Nature morte.*
579. — *Petite fille au chat.*
580. — *Portrait de M^me Sabatier.*
581. — *Portrait de M^lle Louise Baignères.*
582. — *Portrait de M^me de Calonne.*
583. — *Portrait d'enfant.*
584. RIESENER (H.-F.). *Portrait de femme.*
585. RIESENER (L.-A.-L.). *Une bacchante.*
586. — *Leda.*
587. ROBERT (H.). *Restauration de sculptures rassemblées dans un hangar pratiqué*
588. — *Vue d'un canal.* [*sous les ruines d'un monument antique.*
589. — *Galerie du Louvre;* — projet.
590. — *Monuments et ruines.*
591. — *Vue du Pont-au-Change et de la Tour de l'Horloge, à Paris, vers 1789.*
592. ROBERT-FLEURY (J.-N.). *Galilée.*
593. ROLL (A.-P.). *L'Inondation dans la banlieue de Toulouse en juin 1875.*
594. — *Le vieux carrier.*
595. ROQUEPLAN (C.-J.-E.). *Bataille de Raucoux.*
596. — *Le Gué.*

597. ROUSSEAU (P.). *Les Confitures.*
598. — *L'Office.*
599. — *L'Ombrelle.*
600. ROUSSEAU (T.). *Maison de garde dans la forêt de Fontainebleau.*
601. — *Allée de village.*
602. — *Bords de l'Oise.*
603. — *Le petit Pont.*
604. — *Bords de l'Oise.*
605. — *La Chaumière.*
606. — *Le Matin.*
607. — *Le Soir.*
608. — *La Barque.*
609. — *Mare dans les Landes* (1866)
610. — *Les Chênes.*
611. — *La Ferme dans les Landes.*
612. — *Le Pêcheur à la ligne*
613. — *Vue de Broglie.*
614. — *Coucher du soleil.*
615. — *Fin d'Été à Fontainebleau ;* — effet d'orage.
616. SCHEFFER (A.). *Portrait de Lafayette.*
617. SÉGÉ (A). *La Beauce.*
618. — *En pays Chartrain.*
619. SERVIN (A.-E.). *Le Puits de mon Charcutier.*
620. — *Le Jube*
621. — *Le Vin piqué.*
622. TASSAERT (N -F.-O.) *Saint-Hilarion.*
623. — *David et Betsabée.*
624. — *Le Retour du Bal.*
625. TAUNAY (N A.). *Le général Bonaparte reçoit des prisonniers sur le champ de*
626. TISSOT (J.). *Marguerite à l'office.* [bataille (1797.)
627. TROYON (C.). *Vache blanche.*
628. — *Bœufs à la charrue.*
629. — *Le Matin ;* — départ pour le marché.
630. — *Chiens écossais.*
631. — *Vallée de la Touque*
632. — *Vache blanche au pré*
633. — *Pâturage en Normandie.*
634. — *Bœuf dans une prairie.*
635. — *Berger et son troupeau.*
636. — *Bœufs au labour.*
637. ULMANN (B.). *Le « Libérateur du territoire ».*
638. VALLIN (J.-A.). *Portrait d'homme.*
639. VERNET (A.-C -H., dit Carle). *Attributs de chasse.*
640. VERNET (H.) *Portrait du Curé de Saint Louis-des-Français.*
641. — *Bivouac du colonel Moncey.*
642. — *Siège de Constantine ;* — prise de la ville (13 octobre 1837).
643. — *Portrait d'enfant*
644. VOLLON (A.). *Pêcheurs à Hendaye.*
645. — *Femme du Pollet à Dieppe.*
646. — *Armures.*
647. — *Le vieux Bercy.*

648. VUILLEFROY (D.-F. de). *Troupeau de bœufs dans la rue d'Allemagne, à la*
649. — *Bœufs dans un marécage.* [*Villette.*
650. YVON (A.) *Le maréchal Ney soutient l'arrière-garde de la grande armée ;* —
[retraite de Russie (décembre 1812).
651. ZIEM (F.) *Bords de l'Amstel (Hollande) ;* — effet de soleil couchant.
652. — *Stamboul.*

SCULPTURES.

1. BARRE (J.-A.) *Marie Taglioni ;* — statuette bronze (1837).
2. — *Fanny Essler ;* — statuette bronze (1837).
3. — *Amany ;* — statuette bronze (1838).
4. — *Rachel ;* — statuette bronze (1847).
5. BARYE (A.-L.). *Lion étouffant un boa,* — moulage
6. — *Jaguar et Lievre ;* — moulage.
7. — *Jaguar dévorant un lievre,* — bronze.
8. — *Panthère saisissant un cerf ;* — bronze.
9. — *Tigre surprenant un cerf,* — bronze.
10. — *Thesée combattant le Minotaure ;* — bronze.
11. — *Thesée combattant le centaure Biennor,* — bronze.
12. — *Le Général Bonaparte ;* — statue équestre, bronze.
13. — *La Guerre.*
14. — *La Paix.*
15. — *La Force protégeant le Travail.*
16. — *L'Ordre.*
17. — *Grand lion des Tuileries,* - modèle en bronze
18. — *Lion des Tuileries (reduction) ;* — bronze.
19. BAUJAULT (J.-B). — *Le premier miroir ;* — statue, marbre.
20. BECQUET (J.) *Ismael, figure couchée,* — moulage.
21. BONNASSIEUX (J.), membre de l'Institut. *Un amour se coupant les ailes,* —
22. BOSIO (F.-J.). *Henri IV, enfant,* — statue, marbre. [statue en bronze
23. — *La Nymphe Salmacis ;* — moulage.
24. — *Le duc d'Enghien ;* — statue, marbre.
25. BRIAN (J.-L.). *Mercure ;* — statue inachevée en bronze.
26. CAMBOS (J.). *La femme a lutterc ;* — statue, plâtre.
27. CARPEAUX (J-B.). *Mme la princesse Mathilde,* — buste, marbre.
28. — *Mme Sipierre ;* — buste, marbre.
29. — *Mme la duchesse de Mouchy ;* — buste, marbre.
30. — *M. Charles Garnier ;* — buste, marbre.
31. — *Les quatre parties du Monde soutenant la sphère,* — groupe, plâtre.
32. — *Daphnis et Chloé ;* — groupe, plâtre.
33. — *La Danse ;* — groupe, plâtre.
34. — *Flore ;* — moulage du fronton du pavillon de Flore.
35. — *Portrait de Mme la marquise de la Valette ;* — buste, marbre
36. CARRIER-BELLEUSE (A.-E.). *Alexandre Dumas père ;* — modèle, plâtre.
37. — *Jean-Jacques Rousseau ;* — modèle, plâtre.
38. — *Monument de Jean-Jacques Rousseau ;* — modèle, plâtre.
39. — *Bacchante ;* — statuette, plâtre.
40. — *M. Grévy ;* — buste original, plâtre.
41. — *M. Thiers ;* — buste original, plâtre.
42. — *Molière assis ;* — modèle, plâtre.

43. CARTELLIER (P.) et PETITOT (L.-M.-L. LEBON). *Louis XIV;*—statue équestre,
44. CAVELIER (P.-J.), membre de l'Institut. *L'Odyssée;* — statue, marbre. [bronze.
45. CHAPU (H.-M.-A.), membre de l'Institut. *Jeanne d'Arc à Domremy ;* — statue,
46. CHATROUSSE (E.-F.). *Portalis;* — statue, marbre. [marbre.
47. — *Héloïse et Abélard (dernier adieu, le Paraclet, 1132);* — groupe, bronze.
48. — *Héloïse et Abélard (la séduction);* — groupe, terre cuite.
49. CAUDRON (T.). *Archimède traçant des figures de géométrie;* — statue, bronze.
50. — *Les Arènes d'Arles;* — bas-relief, bronze.
51. CHAUDET (A.-D.). *L'Amour prenant un papillon ;* — moulage.
52. CLÉSINGER (J.-B.-A). *Constitution ;* — statue, terre cuite.
53. — *Taureaux romains ;* — terre cuite.
54. — *Femme piquée par un serpent;* — figure couchée, marbre.
55. — *Phryné;* — statue, terre cuite.
56. — *Cléopâtre;* — statue, marbre et orfèvrerie.
57. — *Portrait de Mme S...;* — buste, marbre.
58. — *La femme au serpent ;* — figure couchée, terre cuite.
59. CORDIER (C.). *Nègre du Soudan ;* — buste, bronze et marbre onyx.
60. — *Négresse du Soudan ;* — buste, bronze et marbre onyx.
61. — *Joueuse de harpe égyptienne;*—statue, bronze, ornée d'émaux cloisonnés.
62. CLODION (C., dit MICHEL). *Bacchante portant sur son épaule droite un petit*
63. — *Bacchanale;* — bas-relief, cire. [*satyre;* — moulage.
64. — *Bacchanale;* — bas-relief, cire.
65. DAVID (P.-J., dit DAVID D'ANGERS). *Un œil-de-bœuf du Louvre;* — modèle
66. DIEBOLT (G.). *Sapho sur le rocher de Leucade;* — statue marbre. [plâtre.
67. DUBOIS (P.), membre de l'Institut. *Chanteur florentin au XVe siècle;* —statue,
68. — *Le Courage militaire.* [bronze.
69. — *La Charité.*
70. — *La Foi.*
71. — *L'Étude.*
72. — *Ève naissante;* — statue plâtre.
73. DUBRAY (V.-G.). *L'Impératrice Joséphine.*
74. DUMONT (J.-E.). *Marceau ;* — moulage.
75. — *Un Sapeur ;* — moulage.
76. DURET (F.-J.). *Chactas en méditation sur la tombe d'Atala;* — statue en plâtre.
77. — *Danseur napolitain;* — statue bronze.
78. FALGUIÈRE (J.-A.-J.). membre de l'Institut. *Tarcisius, martyr chrétien ;* —
79. — *Un Vainqueur au combat de coqs ;* statue bronze. [figure marbre.
80. FAUVEAU (Mlle F. de). *Paolo Malatesta et Francesca de Rimini;*—groupe marbre.
81. FOYATIER (D.). *Spartacus;* — statue bronze. [sur fond d'architecture.
82. — *La Sieste;* — figure couchée, marbre.
83. FREMIET. *Le Chien blessé ;* — moulage.
84. — *Homme de l'âge de la pierre reconstitué sur des fragments humains de*
85. GÉRICAULT (J.-L.-A.-T.). *Cheval écorché ;* — cire. [*l'époque;* — statue bronze.
86. GIRAUD (P.-F.-G.)· *Un chien;* — moulage.
87. — *Ethra pleure sur la tête de Phalante, son mari ;* moulage, bas-relief.
88. GUILLAUME (C.-J.-B.-E), membre de l'Institut. *Le tombeau des Gracques (1848) ;*
[bustes en marbre.
89. — *La légende de Saint-Valère (1855);* — bas-relief et figure.
90. — *Colbert (1856);* statue plâtre métallisé (modèle de la statue érigée à Reims.
91. — *L'Art couronnant la beauté (1860);* — bas-relief, plâtre (modèle d'un
[œil-de-bœuf du Louvre, pavillon Sully).

92. GUILLAUME (C.-J.-B.-E.). *Napoléon I*ʳ ; — statue, plâtre (modèle de la statue [qui a figuré dans la maison pompéïenne en 1861.
93. — *M. Darboy* ; — buste, marbre.
94. — *Sapho* ; — terme plâtre. (Le marbre app. à la Ville de Paris).
95. — *Portrait de M*ᵐᵉ *L. G...*; — buste, marbre.
96. — *Thiers* ; — buste, terre cuite.
97. GUMERY (C.-A.) *Faune jouant avec un chevreau* ; — statue bronze.
98. HOUDON (J.-A.) *Napoléon I*ᵉʳ ; — buste, terre cuite 1806).
99. — *Louis XVI* ; statue, bronze (1790), moulage.
100. — *Apollon* ; statue, bronze (1790).
101. — *Portrait de Pajou* ; — buste, terre cuite.
102. — *Buste d'enfant* ; — marbre.
103. — *Diane* ; — moulage.
104. — *La Fayette* (1790) ; — buste, marbre.
105. — *Portrait de femme* ; — buste, terre cuite (attribué à Houdon).
106. — *Buste, terre cuite.*
107. INCONNU. *Lepelletier de Saint-Fargeau* ; buste, faïence.
108. INJALBERT (J.-A.). *La Tentation* ; — haut relief, plâtre.
109. JALEY (J.-L.-N.). *Louis XI* ; — statue, marbre.
110. JULIEN (P.). *La Nymphe Amalthée* ; — moulage.
111. LEMAIRE (P.-J.-H.). *Portrait de Louis de Douville-Maillefeu* ; — buste, bronze.
112. LE PÈRE (A.-A.-É.) *Diogène le Cynique* ; — statue, marbre.
113. LONGEPIED (L.-E.) *Fiocinière* ; — statue, bronze.
114. MARCELLIN (J.-E.). *Cypris allaitant l'Amour* ; — groupe, plâtre.
115. MÈNE (P.-J.). *Hallali sur pied* ; — groupe, cire.
116. — *La prise du renard ; chasse en Écosse* ; — groupe, cire.
117. — *Chasse au Faucon* ; — groupe cire.
118. — *Chiens bassets fouillant un terrier.*
119. MERCIÉ (M.-J.-A.) *David* ; — statue marbre (1875).
120. — *Gambetta* ; — buste, plâtre.
121. MILLET (A.). *Ariane* ; — statue, galvanoplastie argentée.
122. MOINE (A.). *Cheval s'abattant* ; — bas-relief, bronze.
123. MOREAU-VAUTHIER (A.-J.) — *Néréide* ; — statue plâtre.
124. OLIVA (A.-J.). *L'abbé Deguerry* ; — buste, marbre.
125. *La Révérendissime mère Javouhey, fondatrice et supérieure générale de l'ordre de [St-Joseph de Cluny* ; — buste, marbre.
126. PAJOU (A.). *Psyché abandonnée* ; — moulage.
127. PASCAL (F.-M.) *Chartreux et prière* ; — statuette, marbre.
128. PRADIER (J.). *Louis-Charles d'Orléans, comte de Beaujolais* ; — figure, marbre.
129. — *La toilette d'Atalante* ; — moulage.
130. PRÉAULT (A.). *Jacques Cœur* ; — buste bronze.
131. RODIN (A.). *L'Homme au nez cassé* ; — masque, bronze.
132. ROLAND (P.-L.). *Tronchet* ; — statue, marbre.
133. RUDE (F.). *L'amour dominateur* ; — statue marbre.
134. — *La Pérouse* ; — buste moulage.
135. — *Godefroy-Cavaignac* ; — figure couchée, moulage.
136. — *Jeune Pêcheur napolitain jouant avec une tortue.*
137. SAINT-MARCEAUX (R. de). *L'Abbé Miroy, curé de Cuchery* ; figure couchée, [bronze.
138. SANSON (J.-C.). *Le danseur de Saltarelle* ; — statue plâtre.
139. THOMAS (G.-J.) *Virgile* ; — statue plâtre.
140. VIGNON (Mᵐᵉ C.). *Pêcheur à l'épervier* ; — statue plâtre.

PAYS ETRANGERS.

ALLEMAGNE.

Palais du Champ de Mars (Galerie des Beaux-Arts).

PEINTURES.

1. ALBERTS (J.) *Fileuse du Schleswig.*
2. BEGAS-PARMENTIER (Mad.). *Pergola*, — Capri.
3. BOCHMANN (Gregor von). *Le vieux marché aux poissons, à Reval.*
4. — *La plage de Scheveningue.*
5. FIRLÉ (W.). *A la maison mortuaire.*
6. FLAD. *Paysage.*
7. GLEICHEN-RUSSWURM (L., baron de). *Au printemps.*
8. HEFFNER (K.) *Le matin*, — Italie méridionale.
9. — *Via Appia ;* — Italie.
10. — *Printemps ;* — Italie.
11. HOECKER (P.). *Intérieur hollandais.*
12. — *A bord d'un vaisseau de guerre.*
13. KALCKREUTH (L., comte de). *Portrait de M^{me} la comtesse de K..*
14. KELLER (A.). *Portrait de M^{me} A. K..*
15. — *Étude de nu.*
16. KUEHL (G.). *Les joueurs de cartes.*
17. — *Avant la fête.*
18. — *Orphelines.*
19. — *Voiliers.*
20. — *Le maître de chapelle.*
21. — *Tête-à-tête.*

22. LEIBL (W.). *Femmes de Dachau (Bavière)*.
23. — *Vieux paysan de Dachau et jeune fille.*
24. — *Paysanne du Vorarlberg et enfant.*
25. — *Portrait de M. von P...*
26. — *Portrait de M. T...*
27. — *Paysage avec chasseurs ;* — (*Portraits de l'artiste et de M. S...*).
28. LIEBERMANN (M.). *Femmes raccommodant les filets ;* — à Katwyck (Hollande).
29. — *Cour de la maison des Invalides à Amsterdam.*
30. — *Vieille femme auprès d'une fenêtre.*
31. — *Échoppe de savetier hollandais.*
32. — *Cour de la maison des orphelines à Amsterdam.*
33. — *Rue de village en Hollande.*
34. LINDENSCHMIT (W.). *Vénus et Adonis.*
35. MEYER (C.). *Le fumeur.*
36. — *Le conte mystérieux.*
37. — *Les époux.*
38. MEYERHEIM (P.). *La lionne amoureuse.*
39. — *Après le déjeûner.*
40. — *Corwatsch, près Saint-Maurice (Engadin*
41. — *Portraits de chiens.*
42. MUELLER (P. P.). *Forêt de hêtres.*
43. OLDE (H.). *Allant à l'église.*
44. — *Le matin.*
45. SCHLITTGEN (H.). *Les souffleurs de verre.*
46. SPERL. *Jardinage.*
47. SPRING (A.). *Intérieur de pêcheur.*
48. STAUFFER (K.). *Portrait de M. Klein, sculpteur.*
49. STETTEN (K. von). *Italiens à Paris.*
50. — *Portrait de Mme C...*
51. — *Portrait de M. C...*
52. — *Le soir ;* — étude de nu.
53. STREMEL (M. A.). *La laveuse ;* — intérieur hollandais.
54. — *L'apprenti menuisier.*
55. THÉDY (M.). *Religieuses en prière.*
56. TOURNIER-CUNO (Mme P.). *Fleurs et Fruits.*
57. TRUEBNER (W.). *Au lac de Wessling.*
58. — *Étude de bouleaux.*
59. — *Étude de nu.*
60. UHDÉ (F.-K von). *La Cène.*
61. — *Une procession surprise par la pluie.*
62. — *La petite Émilie.*
63. URY (L.). *Effet de soleil.*
64. ZUEGEL (H.). *Moutons au pâturage.*

SCULPTURES.

89. HAYN (E.). *Taureau ;* — plâtre.
90. — *Bœuf ;* — plâtre.
91. MARCINKOWSKI (L.). *Bergère,* — statuette, bronze.
92. WAEGENER (E.). *Jeune homme ;* — buste, plâtre.

AUTRICHE-HONGRIE.

Palais du Champ de Mars (Galerie des Beaux-Arts).

PEINTURES.

1. ABRANYI (L.). *Portrait de M. François de Pulszky.*
2. AGGHAZY (J) *Une question; — scène de la vie populaire en Hongrie.*
3. AXENTOWICZ (T.). *Portrait.*
4. BASCH (J.). *Portrait de M. X***.*
5. BERNATZIK (G). *L'automne.*
6. BLAU (M^me T.). *Une grandeur déchue.*
7. — *Rothenburg-an der-Tauber; — paysage.*
8. BLITZ (J.). *Lecture interrompue.*
9. BRAUNEROA (M^lle Z.). *Paysage.*
10. BROZIK (V.). *La Défenestration de Prague.*
11. — *La gardeuse d'oies.*
12. — *Le Mousquetaire.*
13. — *La rentrée des champs.*
14. — *Jeune femme; — étude.*
15. BRUCK-LAJOS (L.). *Le Quatuor,* — portraits de MM. Joachin, Riess, Strauss,
16. BUKOVAC (B.) *Portrait de M. F..., médecin principal.* [Piatti.
17. — *Le printemps de la vie.*
18. — *Souvenir de Fontainebleau.*
19. — *Portrait de mon père.*
20. — *La Nymphe des bois.*
21. — *Paysanne dalmate.*
22. CHARLEMONT (E). *Les pages.*
23. — *Hollandaise.*
24. — *Enfant et bateaux.*
25. — *Jeu d'échecs.*
26. — *Danseuse.*
27. — *Portrait de M. de M...*
28. — *Portrait de M. de Munkacsy.*
29. — *Portrait de M^lle de M...*
30. — *Un gardien du sérail.*
31. — *Marabout.*
32. — *Hollandaise épluchant des pommes de terre.*
33. — *Petite Arabe.*
34. — *La rue Tabanine, à Tunis.*
35. CSOK (E.). *Jeunes filles épluchant des pommes de terre.*
36. DULEMBA (M^lle M.). *En pénitence.*

37. EBENER (L). *Une noce en Hongrie.*
38. ERNST (R.). *Un gardien au Caire.*
39. — *Portrait de M. C. B.., aide-de-camp et garde du corps de S. M. l'Empe-*
40. FEPRARIS (A). *Portrait de M^{lle} Nina Pack.* |reur des Ottomans.
41. GOLZ (A.). « *Bocaccio* ».
42. GUYOT-KAUFMANN (I. L.). *Moutons en repos.*
43. HIRSCHEL (A.). *Ahasverus;* — la Rédemption.
44. — *La peste à Rome (590 ans après J.-C.).*
45. HOERMANN (Th. de). *L'incendie au village.*
46. — *Clair de lune.*
47. HOFER (G.). *Pecheurs dans les lagunes de Venise.*
48. HOFFMANN (J.) *Paysage.*
49. HYNAIS (A.). *La Poesie.*
50. — *La Musique.*
51. — *Le Printemps.*
52. — *Projet de rideau pour le Théâtre national tchèque, à Prague.*
53. — *Projet de decoration pour les voussures du plafond du Hofburgtheater,*
54. — *Portrait de M^{lle} H...* [a Vienne.
55. HYNAIS (A.). *Portrait de M^{me} L.*
56. IVANOVITS (S.). *Tableau de genre;* — type oriental.
57. JETTEL (E) *Vue en Hollande.*
58. — *La route de Cayeux.*
59. — *Troupeau de moutons.*
60. — *Pâturage.*
61. — *La Chaumière.*
62. — *La route de la Meulière;* — Cayeux
63. KNUPFER (B.). *Sur les ecueils de Charybde.*
64. KOROKNYAI (O.) *Portrait de M. de L..*
65. — *Portrait d'homme.*
66. KUNZ (A.). *Fleurs et fruits.*
67. LERCH (L.). *Le reveil.*
68. — *Etude de vieille femme.*
69. LETSCH (L.). *Le petit curieux.*
70. LONZA (A.). *Les jongleurs de couteaux*
71. MAKART (H.). *Une Walkyrie et le heros mourant*
72. MARGITAY (T.). *La lune de miel.*
73. MATEJKO (Ian). *Kosciusko apres la bataille de Raclavice.*
74. MELNIK (C.). *Portraits des enfants de M^{me} S...*
75. — *Portrait des deux enfants de M^{me} la baronne de H..*
76. MUNKACSY (M. de). *Le Christ devant Pilate.*
77. — *Le Christ au Calvaire.*
78. — *Projet de plafond pour le grand escalier du Musée de l'Histoire de l'Art*
79. OBERMULLNER (A.). *Vue prise à Dachau;* — Baviere [a Vienne.
80. — *Vue prise a Chiemsee;* — Bavière
81. PAYER (J. de). *Mort de John Franklin a bord de son bateau, le 11 juin 1847.*
82. — *La baie de la Mort où les derniers hommes de l'equipage succombèrent*
83. PETTENKOFEN (A. de). *La marchande de volailles.* [de froid et de faim
84. — *Le marche aux chevaux;* — Hongrie.
85. — *Marche à Szolnok,* — Hongrie.
86. — *Chevaux à l'abreuvoir.*
87. PIDOLL (C. de). *Portrait d'une famille.*

88. PIDOLL (C. de). *Portrait du Grand-Maître de l'ordre de Malte.*
89. REJCHAN (S.). *Portrait de M^{me} d'O...*
90. RÉVÉSZ (F.) *En fuite.*
91. RIBARZ (R.). *Thiers (Auvergne) en septembre.*
92. — *Cour en Auvergne.*
93. — *Le crépuscule à Cayeux;* — Picardie.
94. — *Environs de Cayeux.*
95. — *Cour de ferme;* — Picardie.
96. — *Le jardin du concierge*
97. — *Overschie;* — Hollande.
98. — *Une cour à Dordrecht;* — Hollande.
99. — *Souvenirs des bords de la mer;* — panneau décoratif
100. — *La pêche des anguilles en Hollande;* — panneau decoratif.
101. RIPPEL-RONAI (J.). *La lecture;* — intérieur d'un salon.
102. — *Étude;* — interieur.
103. ROTA (G.). *Une transleverine.*
104. RUSS (F.). *Haute école par M^{lle} Lenka.*
105. SCHLOMKA (A.). *La veuve du pécheur.*
106. SOCHOR (V.). *Procession de la Fête-Dieu en Bohême.*
107. — *Portrait de M. le lieutenant-colonel Dally.*
108. SCHMIDT (M.) *Un acte de complaisance (Ein Liebes dienst).*
109. SPANYI BELA (de). *Les adieux des cigognes*
110. — *Les deux dernières cigognes.*
111. THOREN (O. de). *Le labour*
112. — *Pendant le grain*
113. — *La herse.*
114. — *Cour de ferme.*
115. — *Le père Nicole et sa vache.*
116. — *Le soir.*
117. — *Le matin;* — en septembre
118. UNTERBERGER (F. R.). *Route de Monreale à Palerme.*
119. WEISSE (R.). *Après la guerre;* — scène orientale.
120. — *Portrait de femme.*
121. WERTHEIMER (G.). *La chasse infernale.*
122. — *La mort de Cesar.*
123. — *Persepolis.*
124. — *Le baiser de la Vague.*

SCULPTURES.

140. BEER (F). *M Frédéric Spitzer;* — buste, marbre
141. — *M^{me} Braun-Potter;* — buste, terre cuite.
142. — *Deux groupes d'enfants;* — portraits bronze, cire perdue.
143. — *Tête d'étude;* — bronze, cire perdue.
144. — *Albert Durer enfant;* — en Beerit.
145. ENGEL (J.). *La naissance d'Eve.*
146. — *L'Innocence;* — chasseresse.
147. — *L'Innocence perdue;* — chasseresse.
148. — *La Nymphe et l'Amour.*
149. — *L'Amour enchaîné par Psyche*
150. KALLOS (E.). *Buste;* — plâtre.

151. PELCZARSKI. *Jeanne-d'Arc ;* — buste, plâtre.
152. — *Portrait de M. Zdzitowiecki ;* — buste, plâtre.
153. — *Portrait de M. Duch ;* — buste, terre cuite.
154. STROBEL (A). *Portrait de M. François de Pulszky, inspecteur général des musées et des bibliothèques royales de la Hongrie ;* — buste, bronze.
155. SZARNOWSKI (F.). *Portrait de M^{me} *** ;* — buste, plâtre.
156. WAGNER (A.). *La Musique religieuse ;* — esquisse, plâtre.
157. — *La Musique mondaine ;* — esquisse, plâtre.

BELGIQUE.

Palais du Champ de Mars (Galerie des Beaux-Arts)

PEINTURES.

1. ABRY (L.). *En tirailleur.*
2. — *Batterie gravissant une côte.*
3. AGNEESSENS (É.). *Portrait de M^{me} de Pachtere.*
4. — *Portrait de M. V. De Smeth.*
5. ANTHONISSEN (L.). *L'Intrus.*
6. ARTAN (L.). *Les dunes de Nieuport.*
7. — *Ouragan*
8. — *Mon atelier à la Panne.*
9. ASSELBERGHS (A.). *Ferme en Flandre, soir d'hiver.*
10. — *La vallée d'Houffalize (Ardennes).*
11. — *Village Ardennais.*
12. — *La route de Mabompré en Ardennes.*
13. — *Ravin au long rocher près Marlotte.*
14. BAERTSOEN (A.). *Un canal (matinée de mars).*
15. BEERNAERT (M^{elle} E.). *Plage de St-Helier (Jersey).*
16. — *Le Ruisseau (automne).*
17. — *A Wolphesen (Gueldre).*
18. BELLIS (H.). *Fleurs.*
19. — *Huîtres.*
20. BOGAERT (T.). *Fin d'octobre (paysage).*
21. BOUDRY (A.). *Entre chien et loup.*
22. BOURCE (H.). *Hercule et Omphale.*
23. — *Le Retour.*
24. BOUVIER (A). *Retour de barques de pêche d'Heyst.*
25. — *Le soir.*
26. — *Mer calme.*
27. BROERMAN (E.). *Dante Alighieri.*
28. — *Portrait de M. A. D.*
29. CAP (C.). *Jan Klaas (guignol).*

30. CHAPPEL (É.). *Pour la mi-carême (poissons)*.
31. CHARLET (J.-J.-É.) *La Forge*.
32. CLAUS (É.). *Pique-nique*.
33. — *Passage d'eau*.
34. — *Vieille Lys, octobre après midi*.
35. COENRAETS (C.) *Pensée*.
36. COLLART (Mme M). *Les sources de Schavaes (effet de soir)*.
37. — *Un matin*.
38. — *Une mare après l'orage*.
39. — *Scènes d'hiver (semaine de Noel)*.
40. COURTENS (F) *Barque à moules*.
41. — *La pluie d'or*.
42. — *Midi; village hollandais*.
43. — *Ex voto*.
44. — *Le retour de l'office*.
45. CRABEELS (F.). *La Campine*.
46. — *Rentrée tardive*.
47. DANDOY (A.) *La Meuse à Anseremme, près Dinant*.
48. D'ANETHAN (Melle A.). *Les premières communiantes*.
49. — *Quatuor*.
50. DE BEUL (F.). *La fin d'une belle journée*.
51. DE BEUL (H). *Troupeau de moutons entre les chardons (septembre)*.
52. DE GREEF (J) *Sous bois (fin d'automne)*.
53. — *Les choux*.
54. DE GRONCKEL (V.-J.). *Portrait de Madame A.*
55. DE HEM (Melle L.). *Le plat de Palissy*.
56. — *Crustacés et mollusques*.
57. DE JANS (É) *La fille du pêcheur*.
58. DE KEGHEL (D.). *Pour le marché aux fleurs*.
59. — *Fleurs et fruits*.
60. DE LA HOESE (J.). *Portrait de M. Van den D.*
61. — *Portrait de Mme A. D.*
62. — *Portrait de M. V. A.*
63. DE LATHOUWÈRE (A.). *Devant la ferme*.
64. — *Sous le cerisier*.
65. DELPÉRÉE (É.). *Martin Luther à la diète de Worms*.
66. — *Portrait de M. Charles S.*
67. DEN DUYTS (G.). *L'étoile du soir*.
68. — *Le dégel*.
69. — *L'hiver*.
70. — *Rhododendrons*.
71. DERICKX (L.). *Orage*.
72. DE SMETH (H.). *La Toilette*.
73. — *Un locataire du sixième*.
74. DE VIGNE (Mlle E). *Chrysanthèmes*.
75. DE VILLERMONT (Mlle la Comtesse M.). *Vers le soir, dans le parc*.
76. DE WINNE. *Portrait de M. Pierson, ancien gouverneur de la Banque Nationale*.
77. *Portrait de Mme L Hymans*.
78. DIERICKX (O). *Portrait*.
79. DONNET PURAYE (Mme M). *Cadre contenant trois miniatures : Portrait de la marquise X...; Portrait de Mme de J...; Portrait de l'auteur*.

80. ERMEL. A. *Vers le soir (en Campine)*.
81. FARASYN (E). *La criée aux poissons à Anvers.*
82. — *École buissonnière.*
83. FLORIN (J.). *Le quai du Commerce à Bruxelles.*
84. FRANCK (L.). *Soleil couchant.*
85. FREDERIC (L.). *Les Ages du paysan.*
86. GAILLIARD (F.). *Le Parc de Bruxelles par un temps de neige.*
87. GERARD (J.). *Les hommes des cités Lacustres.*
88. GODDING (E.). *Gilde d'archers en Flandre.*
89. GOETHALS (J.). *Plage de Hollande.*
90. — *Marée basse.*
91. HALKETT (F.). *Les trieuses de sucre candi.*
92. — *Le dimanche de juin.*
93. — *Dans la sapinière (triptyque).*
94. HAMESSE (A.). *Coin d'étang.*
95. HANNON (T.). *L'ombrelle japonaise.*
96. HENNEBICQ (A.). *La translation du corps du bourguemestre Van der Leyen à*
97. HERBO (L.). *Salomé.* [*Louvain en 1379.*
98. — *Psyché.*
99. — *Portrait du chimiste agronome George Ville.*
100. HEINS (A.). *L'ancienne boucherie, à Gand.*
101. HOORICKX (H.-.E). *Le soir.*
102. IMPENS (J.) *Le vieux paysan.*
103. — *Le repos.*
104. — *Les apprêts du soir.*
105. — *Étable.*
106. KHNOPFF (F.). *Une sphinge.*
107. — *Mlle Marguerite K.*
108. — *Mlle Loulou V. D. H.*
109. — *A. Fossel : un soir.*
110. — *« a Beguiling »* (pastel).
111. LAMORINIÈRE (J.-P.). *Avenue de chênes (automne).*
112. — *La sapinière (l'été).*
113. — *L'hiver (près d'Anvers).*
114. LAUMANS (Mlle). *Pendant l'absence de l'artiste.*
115. LEFEBVRE (Ch.). *Un matin au désert.*
116. LE MAYEUR (A.). *Chaloupe de pêche à l'ancre.*
117. — *Départ pour la pêche.*
118. LOOYMANS (R.). *Dans le cellier.*
119. — *Chez le brossier.*
120. MARCETTE (A.). *Canal à Gand.*
121. — *Le Tibre près de Rome.*
122. — *La campagne romaine en mars.*
123. MARCETTE (H.). *Sous bois (Automne).*
124. MAYNÉ (J.). *Une procession.*
125. MERTENS (J.). *Le cours de peinture.*
126. — *Le savetier.*
127. MEUNIER (C.). *Le pays noir.*
128. — *Hiercheuses (l'accrochage).*
129. — *Retour de la fosse (soir).*
130. MEUNIER (Mlle G.). *La vie des fleurs (triptyque).*

131. MEUNIER M^{lle} (G.) *Souvenirs de mariée.*
132. — *L'épée.*
133. MOLS (R.). *Rade d'Anvers.*
133 a. — *Le dôme des Invalides (Paris).*
134. MONTIGNY (J.). *Bœufs en prairie.*
135. MUSIN (A.). *Journée d'automne (Escaut).*
136. NYS (C.). *A l'atelier.*
137. — *Portrait de mon père.*
138. PION (L.). *Concours de sculpture.*
139. PLASKY (E.). *Un verger après l'hiver.*
140. — *Après l'hiver (Brabant).*
141. ROBBE (H.). *Fleurs.*
142. ROBERT (A.). *Portrait de M. le docteur Burggraeve.*
143. ROBIE (J.). *Un buisson de roses.*
144. ROFFIAEN (F.). *Le village de Zermatt et le mont Orvin (Haut-Valais), le matin.*
145. RONNER (A.). *Nature morte.*
146. RUL (H.). *Hêtres (paysage).*
147. SAINT-CYR (G.). *Sur la terrasse.*
148. SIMONS (F.). *Artillerie belge au polygone de Brasschaet.*
149. SMITS (E.). *Diane.*
150. — *Le Bonheur est une jeune femme qui vous sourit en passant, mais le Malheur est une vieille femme qui s'assied à votre chevet et se met à tricoter (Henri Heine).*
151. — *Fuite en Egypte.*
152. — *Portrait.*
153. — *La mandoline.*
154. — *Tête de femme.*
155. — *Tête de femme.*
156. — *Mandolinata.*
157. STALLAERT (J.). *Polixène immolée sur le bûcher d'Achille.*
159. STOBBAERTS (J.). *Etable de la vieille ferme seigneuriale de Cruynhingens.*
160. — *Sortie de l'étable.*
161. — *Coin d'une étable dans le Brabant.*
162. — *Vaches à l'étable du château d'Osseghem.*
163. — *Etable d'un maraîcher de Woluwe.*
164. — *Etable d'une vieille ferme du Heyssel.*
165. STEVENS (A.). *La bête à Bon Dieu.*
166. — *Fedora.*
167. — *Madeleine.*
168. — *Lady Macbeth.*
169. — *Le sourire.*
170. — *Devant la mer orageuse*
171. — *La visite.*
172. — *Printemps.*
173. — *Automne.*
174. — *Chez soi.*
175. — *Portrait du fils Monstrosier.*
176. — *Pensive.*
177. — *Un salon.*
178. — *Dans l'atelier.*
179. — *Une violoniste (pastel).*

179 a STEVENS (A.). *Vue de Sainte-Adresse.*
179 bis. — *Marine, effet de nuit, Phare de Sainte-Adresse.*
180. STROOBANT (F.). *Le lac d'amour à Bruges.*
181. — *Intérieur du palais d'Othon Henry (sculptures de Colins, de Malines, artiste flamand du XVIe siècle).*
182. STRUYS (A.). *Le gagne-pain.*
183. — *Mort.*
184. TER LINDEN (F.). *La Charmeuse.*
185. TOEFAERT (A.). *L'hiver.*
186. TYTGADT (L.). *Au béguinage de Gand.*
187. VANAISE (G.) *Bonheur !*
188. — *Portrait.*
189. VAN AKEN (L.). *L'étude.*
190. VAN BEERS (J.). *La Sirène.*
191. — *Soir d'été.*
192. — *Embarqués.*
193. — *Portrait de M^{lle} Worth.*
194. — *Pieter Benoît.*
195. — *Le soir.*
196. — *Pierrette.*
197. — *Paresse.*
198. — *Insouciante.*
199. — *Portrait.*
200. — *Mélancolie.*
201. — *Portrait.*
202. — *Amazone.*
203. — *Paysage.*
204. VAN BIESBROECK (J.). *La colombe et la fourmi.*
205. VANDENBUSSCHE (E.). *Mademoiselle de la Vallière aux Carmelites.*
206. VANDEN EYCKEN (C.). *La lice et sa compagne.*
207. VANDEN PEEREBOOM (E.) *Le sentier de Bauche.*
208. VANDERHECHT (H.). *Le moulin de Wesembeek.*
209. — *Un verger.*
210. — *La neige.*
211. — *En Hollande.*
212. VAN GELDER (E.). *Types de rues (Bruxelles et banlieue).*
213. VAN HAVERMAET (P.). *Portrait de M. A.-A.*
214. VAN HOVE (E.). *Alchimie, Sorcellerie et Scholastique (triptyque).*
215. — *Tête d'étude.*
216. VAN HUYCK (F.). *La moisson.*
217. VAN LUPPEN (F.). *Brouillard dans le bois (environs d'Anvers).*
218. VAN MELLE (H.). *Après le bain.*
219. VAN SEBEN (H.). *Environs de La Haye.*
220. VAN SEVERDONCK (J.). *Retour des manœuvres.*
221. VAN SNICK (J.). *Le tisserand.*
222. VELGHE (A.). *Pêches et raisins.*
223. — *Poires, pommes et raisins.*
224. VERHAEREN (A.). *Tête d'étude.*
225. — *Nature morte.*
226. — *Nature morte.*
227. VERHAERT (P.). *Le sceau du marin.*

228. VERHAS (J.). *Promenade sur la plage.*
229. — *La Revue des écoles*
230. — *Sur le brise-lame.*
231. — *L'estacade à Blankenberghe.*
232. VERHEYDEN (I.). *Portrait de M. V.*
233. VERSTRAETE (T.). *Un soir d'été.*
234. — *Lever de lune à la Bruyère.*
235. — *Soirée de novembre.*
236. — *Matinée d'avril.*
337. VERWÉE (A.). *Au beau pays de Flandre.*
238. — *Les Eupatoires.*
239. — *Embouchure de l'Escaut.*
240. — *L'Étalon.*
241. WAUTERS (E.). *Portrait de Mme Somzée.*
242. — *Portrait de M. Cosme Somzée.*
243. — *Portrait de feu le lieutenant-général baron Goffinet, aide de camp du*
244. — *Portrait de Mme la baronne Goffinet.* [Roi des Belges.
245. — *Portrait de feu M. Jamar, gouverneur de la Banque Nationale.*
246. — *Portrait de M. X. Olin, ancien ministre des travaux publics.*
247. — *Portrait de M. Daye.*
248. — *Le Caire. Au pont de Kasr-el-Nil.*
249. — *Le pont de Boulacq (Caire).*
250. — *Pêcheur marocain (Tanger).*
251. — *Jeune Napolitain en prière (pastel).*
252. — *Portrait de mon neveu (pastel).*

SCULPTURES ET GRAVURES EN MÉDAILLES.

287. BRAECKE (P.). *Buste de feu M. Cox;* bronze.
288. CHARLIER (G.). *Prière;* groupe en marbre.
289. — *Inquiétude maternelle;* groupe en marbre.
290. — *Romain;* buste, bronze.
291. DILLENS (J.). *La Justice, inspirée par le Droit et la Clémence;* groupe plâtre.
292. — *Fronton de l'hospice-orphelin t des Trois-Alices;* plâtre.
293. — *Meldepenningen, statue érigée à Gand;* plâtre.
294. — *Figure tombale;* marbre.
295. — *Tête d'homme;* buste en marbre.
296. — *Portrait de Mme Herbo;* marbre.
297. — *Portrait de M. Lucien Jubin;* bronze.
298. DE RUDDER (I.). *Le commencement et la fin* (destiné au tombeau de la famille Georges de Ro); plâtre bronzé.
299. DE TOMBAY. *Le Torturé des vallées maudites, de l'Enfer de Dante;* plâtre.
300. DE VIGNE (P.). *L'Art récompensé;* modèle de groupe en bronze, ornant la façade du Palais des Beaux-Arts de Bruxelles.
301. — *Breidel et De Coninc;* modèle du groupe en bronze érigé à Bruges à la gloire des vainqueurs de la bataille de Courtrai, 1302.
302. — *Immortalité;* statue en marbre, dédiée à la mémoire du peintre Liévin De Winne.
303. — *Tête d'homme en bronze;* étude pour le monument de Breidel et De Coninc.
304. — *Tête d'homme en bronze;* id.

305. DE VIGNE (P.). *Tête d'homme en bronze;* étude pour la statue de Marnix Sainte-Aldegonde.
306. — *Pauzerella;* statuette en marbre.
307. DEVILLEZ (L.-H.). *Les Sylvains;* groupe en plâtre.
308. — *Au sortir du bain;* groupe en plâtre.
309. DUBOIS (P.). *Souvenir de la Hulpe;* statue en bronze.
310. — *Flora;* buste en bronze.
311. GASPAR (J. M.). *Enlèvement;* plâtre bronzé.
312. GEERTS (É.-L.). *Cadre contenant les médailles suivantes :*
Face et revers de la médaille de l'exposition locale d'Ixelles;
 Id. Trasenster;
 Id. des deux médailles du cinquantenaire de la Société de la Vieille-Montagne;
 Id. de la médaille Van Beneden;
Face de la médaille Conscience;
 Id. Liszt;
 Id. Nypels;
 Id. Radoux;
 Id. d'hygiène de Londres;
Face de la médaille en projet de LL. AA. II. et RR. l'archiduc Rodolphe et l'archiduchesse Stéphanie.
313. LAGAE (J.). *Buste de M. Dupont;* bronze.
314. — *Buste de M. Lapissida;* bronze.
315. LEFEVER (É.-F.). *Cendrillon;* plâtre.
316. LE ROY (H.). *La fatalité;* groupe allégorique.
317. — *Héro;* statue en plâtre.
318. — *Rêverie;* bronze (cire perdue romaine).
319. MARTENS (J.-B.). *Psyché cherchant son origine;* statue en plâtre.
320. MEUNIER (C.). *Le grisou. Femme retrouvant son fils parmi les morts;* groupe
321. — *Puddleur;* bronze. [en plâtre.
322. MIGNON (L.). *Le dompteur de taureaux;* groupe en plâtre, érigé en bronze à Liège.
323. — *Le bœuf au repos;* groupe en plâtre, érigé en bronze à Liège.
324. — *Vieille italienne;* buste en bronze.
325. NAMUR (É.). *Cendrillon;* statue de marbre.
326. — *Angelina;* buste en marbre.
337. — *Dolora;* buste en bronze.
328. — *Jeune fille au bonnet;* buste en bronze.
329. SAMAIN (L.). *Grandeur et décadence des Romains;* statue en plâtre.
330. SAMUEL (C.). *Au soir;* statue en plâtre.
331. — *Diane;* buste en marbre.
332. VANDERSTAPPEN (P.-C.). *Saint Michel;* groupe en bronze.
333. — *Le Taciturne;* statue en marbre.
334. — *L'homme à l'épée;* statue en marbre.
335. — *Monseigneur ***, buste d'évêque;* plâtre.
336. — *Saint Georges;* buste en bronze.
337. — *Le Sphynx;* buste en marbre.
338. — *Ompdrailles;* groupe en plâtre.
339. — *Dario;* statue en plâtre.
340. WILLEMS (J.). *Buste de M. Van Beneden;* bronze.

DANEMARK.

Palais du Champ de Mars (Galerie des Beaux-Arts).

PEINTURES,

1. ACHEN (G.-N.). *Malades attendant la guérison, couchés auprès du tombeau de*
2. ANCHER (M^me A.). *Femme aveugle.* [Sainte-Hélène; — Juin 1887.
3. — *La Cuisinière.*
4. — *Vieille femme.*
5. — *Un pêcheur et sa femme plumant des mouettes.*
6. ANCHER (M.). * *Vieillard devant sa maison.*
7. — « *Se tirera-t-il d'affaire ?* »
8. — *Le Rieur.*
9. — « *Portrait de ma femme.* »
10. — *La Malade.*
11. — *Le berceau.*
12. — *Les deux Amis.*
13. — *Portrait de M. S...*
14. BACHE (O.). *Chevaux de labour.*
15. — *Portrait de M. C. Peters, statuaire.*
16. BISSEN (R.). * *Côte orientale de Jutlande ;* — Danemark
17. — * *Paysage près Meilgaard ;* — Jutlande.
18. BLACHE (C.). *Port intérieur de Copenhague.*
19. — * *Mer calme.*
20. BLOCH (C.) * *Martyre de Saint-Étienne.*
21. — *La Lettre.*
22. — * *La Poissonnière.*
23. — * *Un Juif.*
24. — *Portrait de M^le B...*
25. BRASEN (H.-O.). *Vent.*
26. BRENDEKILDE (H. A.). * « *Au secours !* »
27. — *A la campagne.*
28. — *Les deux voisins.*
29. — *La Visite.*
30. CARSTENSEN (A. C. RIIS-). *Vue d'Elseneur, en hiver;* — Danemark.
31. CHRISTIANSEN (R). « *Le train approche.* »
32. CLAUSEN (C.). *Jeune fille.*
33. — *Intérieur.*
34. DOHLMANN (M^lle A.). * *Lilas.*
35. — * *Pensées.*
36. EILERSEN (E. R.). *Soir d'été ;* — environs de Copenhague.
37. ENGELSTED (M. O.). *Jésus-Christ et Nicodème.*
38. — *L'Hombre.*
39. — *Joueurs de domino.*

40. FRIIS (H.). *Printemps.*
41. FRITZ (A.). * *Octobre.*
42. — *Ruisseau.*
43. FRÖLICH (L.). *L'œil de Dieu et Caïn ;* — La Conscience (Victor Hugo : *La Légende des Siècles*).
44. HAMMERSHÖJ (V.). * *Étude.*
45. — *Vieille femme.*
46. — *Jeune fille.*
47. — *Job.*
48. HANSEN (A. H.). * *Intérieur du château de Fredensborg ;* — Danemark.
49. HANSEN (C. SUNDT-). * *Dimanche à la campagne ;* — Norvège.
50. HANSEN (H.-N.). * *Malades auprès du tombeau de Sainte-Hélène ;* — Danemark.
51. — *Cimetière.*
52. HANSEN (J. Th.). * *La grande galerie du château de Stockholm.*
53. — * *Le baptistère de San-Marco, à Venise.*
54. HASLUND (O.). *Concert.*
55. — *Portrait d'enfant.*
56. — *Portrait d'enfant.*
57. — *Plage, près Hornbak.*
58. — * *Paysage ;* — Hornbak, Danemark.
59. HELSTED (A.). *Le Penseur.*
60. — *Père et fils.*
61. — *Mademoiselle Bébé et ses poupées.*
62. HENNINGSEN (E.). *La Parade.*
63. — « *Summum jus, summa injuria.* »
64. HOLSÖÉ (K.). *Intérieur de salon.*
65. — *Un coin de cuisine.*
66. ILSTED (P.) *Intérieur.*
67. — *Une brouillerie.*
68. IRMINGER (V.). *Enfants malades à l'hôpital de Refsnas ;* — Danemark.
69. JENSEN (I. T.). * *Ravin.*
70. JENSEN (K.). *Galerie du château de Rosenborg ;* — Copenhague.
71. JERNDORFF (A.). *Portrait de M. le conseiller d'État, L. Müller.*
72. — *Portrait de M^{me} de S...*
73. — *Portrait de M^{lle} Th. I...*
74. — *Portrait de M^{me} E. de S...*
75. JOHANSEN (V.). *La Cuisinière.*
76. — *Intérieur de cuisine.*
77. — « *Chez moi.* »
78. — *Après le dîner.*
79. — « *Bébé fait sa sieste.* »
80. — * *Grand nettoyage.*
81. KORNERUP (V.). *La Noce.*
82. KROYER (P. S.). *Le chapelier de village.*
83. — *Portrait de M. F. Meldahl, Directeur de l'Académie des Beaux-Arts de Copenhague.*
84. — *Sur la plage.*
85. — *Le départ des pêcheurs.*
86. — « *Hip, hip, hip, hurra, hurra, hurra !* »
87. — *La Frescita.*
88. — *Le Comité de l'Exposition Française à Copenhague en 1888.*
89. LOCHER (C.). * *Janvier ;* — marine.
90. — * *Sur la mer Atlantique.*

91. LOCHER (C.). *Plage, près Hornbak;* — Danemark.
92. LUND (S.). * *Chevaux.*
93. MIDDELBOE (B.). *Portrait de M^me la baronne E. G...*
94. MÖLLER (H. SLOTT-). « *Portrait de ma femme.* »
95. MÖLLER (S.). * *Soir.*
96. MOLS (N. PETERSEN-). *Attelage de bœufs.*
97. — * *Veaux.*
98. — *Jument et poulain.*
99. — *Paysage.*
100. — * « *Il pleut.* «
101. MÖNSTED (R.). * *Ruisseau.*
102. MUNDT (M^lle E.). * *Un asile.*
103. NISS (T.). *Marine.*
104. — * *Paysage.*
105. — * *La Baie-des-Horreurs;* — Jutlande, Danemark.
106. — *Au bord de la forêt.*
107. — * *La Chute des feuilles.*
108. PAULSEN (J.). * *Le repos dans l'atelier.*
109. — *La Sainte Vierge et l'Enfant.*
110. — *Portrait de M^me E. W...*
111. — * *L'Orage;* — soir d'automne.
112. — *Coucher de soleil.*
113. — *Jour d'été.*
114. — *Paysage;* — près Sjalso, Danemark.
115. — *Intérieur.*
116. — *Nuit d'été.*
117. — EDERSEN (O.). * *En septembre.*
118. — * *Intérieur d'écurie*
119. — *La Blanchisseuse.*
120. — *Paysage.*
121. — *Portrait.*
122. — *Portrait.*
123. PEDERSEN (T.) * *Retour de la pêche.*
124. — * *Frégate cuirassée russe dans le Sund;* — Danemark.
125. PEDERSEN (V.). * *Clair de lune dans le bois*
126. — * *Après-midi d'été.*
127. — * *Vent.*
128. — * *Dans le marais.*
129. — * *Clair de lune.*
130. — *Soleil de printemps;* — Sora, Italie.
131. — * *Retour du pâturage;* — Sora, Italie.
132. — * *La mère heureuse;* — effet de soleil.
133. PETERSEN (T.). *Le Sund de Svendborg;* — Danemark.
134. PHILIPSEN (T.). *Vaches ruminant.*
135. — *Vaches au pâturage.*
136. — *Veaux.*
137. — *Bétail sur la plage.*
138. — *Chemin dans la forêt.*
139. — *Chemin dans la forêt.*
140. — *Une écurie d'ânes à Tunis.*
141. RING (L. A.). *Dans le village.*

142. RING (L. A.). * *Laboureurs.*
143. — *Village.*
144. — *Paysage.*
145. SCHMIDT-PHISELDECK (C.). *Jour d'été.*
146. — * *Couchant de soleil.*
147. SELIGMANN (G.). * *Le dimanche au Musée Thorwaldsen à Copenhague.*
148. — * *Chez le curé.*
149. SKOVGAARD (J.-F.). *Marché à Sora ;* — Italie.
150. — *La Tonte.*
151. — *La route de Civita d'Antino.*
152. — *L'abside de Sta-Pudentiana ;* — Rome.
153. — *Partie du Parthénon ;* — Athènes.
154. — *Portrait.*
155. SKOVGAARD (N. K.). *Paysage ;* — côte occidentale de Jutlande, Danemark.
156. — * *Soir d'automne.*
157. THERKILDSEN (M.). *L'Abreuvoir.*
158. — *La Halte.*
159. — *Veaux.*
160. — *L'intérieur d'une étable.*
161. THOMSEN (C.). *Un Dîner au presbytère en l'honneur de l'Évêque.*
162. — *Mal-à-propos.*
163. — * *La visite à l'atelier.*
164. THORENFELD (A.). *Jour d'été ;* — Danemark.
165. THORNAM (Mlle E.). * *Lilas.*
166. TUXEN (L.). * *Rentrée des pêcheurs, au crépuscule ;* — Pas-de-Calais.
167. — * *Italienne sortant du bain.*
168. — *Portrait de Mme O. Jacobsen.*
169. — *Portrait de Mme de B...*
170. — *Vénus triomphante.*
171. OLSEN-VENTEGODT (P.). *La veille de Noël chez le grand-père.*
172. WANG (A.). * *Jour d'automne.*
173. WEGMANN (Mlle B.). *Portrait de Mme S...*
174. — *Portrait de M. M...*
175. — *Portrait de Mlle I. B...*
176. — *Portrait de M. T.*
177. WENTORF (C.). *Portrait de M. C. F. Aagaard, peintre danois.*
178. WILDENRADT (J.-P.). * *Vieux chênes ;* — Jutlande (Danemark).
179. — *Ruisseau d'Inferret ;* — Provence.
180. WILLUMSEN (I.-F.). *Chez le boucher.*
181. — *Dans le moulin ;* — après-midi.
182. — *Intérieur de ferme à Refsnas (Danemark).*
183. ZACHO (C.). *Ruisseau sous bois.*
184. — * *Effet d'hiver ;* — environs de Copenhague.
185. — * *Oliviers à Menton.*
186. — * *Sous les vieux chênes.*
187. — * *L'hiver.*
188. ZAHRTMANN (K.). *La mort de la reine Sophie-Amélie.*
189. — *Leonora-Christina Ulfeld en prison.*
190. — *Trois filles de Sora ;* — Italie.

SCULPTURES.

200. AARSLEFF (C.). * *Jeune homme;* — statuette, plâtre.
201. — *Jeunes géants ricanant.*
202. BISSEN (V.). * *Peintre de vases;* — statue, marbre.
203. — * *La Filandière;* — statue, plâtre.
204. — *Portrait de Mme B...;* — buste, terre cuite.
205. BRANDSTRUP (L.). *Portrait de mon père;* — buste, plâtre.
206. BRODERSEN (Mlle A-M.). * *Un veau;* — bronze.
207. — *Un veau;* — bronze.
208. DIDERICHSEN (Mlle H.). * *Le premier bain;* — groupe, marbre.
209. HOGH (N.). * *Le Réveil,* — statuette, terre cuite.
210. — Mlle *Bergliot-Bjornson;* — buste, terre cuite.
211. PEDERSEN-DAN (H.). * *Ismaël;* statue, bronze.
212. SAABYE (A.-W.). * *Suzanne devant le tribunal;* — statue, marbre.
213. — *Portrait de Mme H...;* — buste, plâtre.
214. — *Portrait de Mlle O...;* buste, plâtre
215. SCHULTZ (J.). * *Adam et Eve;* — groupe, plâtre.
216. SMITH (C.). * *Portrait de M. Henry George, auteur américain;* — buste, plâtre.

ESPAGNE.

Palais au Champ de Mars (Galerie des Beaux-Arts).

PEINTURES.

1. AGRASOT (J.). *Bergère de la province de Léon (Espagne).*
2. ALVAREZ (L.). *La chaise de Philippe II;* — Escurial (1597).
3. ARANDA (J.-J.). *Christ.*
4. — *Partie perdue.*
5. — *Partie d'échecs.*
6. — *Les politiciens.*
7. — *Rêverie.*
8. ARAUJO (J.). *Mauvaise affaire.*
9. AYRTON DE LOS RIOS (Mme). *Retour de chasse.*
10. — *La place est prise.*
11. — *Nature morte.*
12. BANUELOS THORNDIKE (Mlle A.). *Enfant endormi.*
13. BENLLIURE Y GIL (J.). *Un sermon en Espagne.*
14. BILBAO Y MARTINEZ (G. de). *Esclaves sur une terrasse.*
15. — *L'Hamacha saint.*
16. CARBONELL SELVA (M.). « *Pauvre Mère !* »
17. — *Cimetière.*
18. — *Gamin de la haute montagne de Catalogne.*

19. CASADO DEL ALISAL (J.). *La cloche de Huesca.*
20. CASANOVA Y ESTORACH (A.). *Arrivée de l'empereur Charles-Quint au monas-*
21. CHECA (U.). *Dans l'église.* [*tère de Saint-Just.*
22. DOMINGO MARQUES (F.). *Fernando.*
23. — *Le préféré.*
24. — *L'instinct.*
25. — *La promenade.*
26. — *La vie de cabaret.*
27. — *Portrait.*
28. — *« Mon docteur ».*
29. FALERO. *La double étoile.*
30. — *Un cauchemar.*
31. FRANCÈS Y ARRIBAS (Mlle F.). *« Lo de San-Anton ».*
32. — *Nature morte.*
33. GANDARA (A. de la). *Portrait de Mme de la Gandara.*
34. GARCIA Y RODRIGUEZ (M.). *Un jardin potager des environs de Séville.*
35. GESSA (S.). *De mon pays ; —* nature morte.
36. GISBERT (A.). *Exécution des Torrijos et de leurs compagnons ;* Malaga (1831).
37. GRANER (L.). *Retour du travail ; —* paysage.
38. GUASCH Y HOMS. *Au bord du lac.*
39. HERREROS DE TEJADA (L.). *Alphonse XI installe l'Hôtel-de-Ville de Madrid ;*
40. HIDALGO (F. R.). *L'Enfer de Dante.* [*— 6 janvier 1346.*
41. — *Rêverie.*
42. JIMENEZ (L.). *Une salle d'hôpital ; —* la visite.
43. JIMENEZ PRIETO (M.). *Après le repas.*
44. LEON Y ESCOSURA (I.). *Les amis du peintre.*
45. — *L'allée des amoureux.*
46. — *La cueillette des roses.*
47. — *Le drapeau de l'ennemi.*
48. LLANECES (J.). *L'Ivrogne.*
49. LUNA (J.). *« Hymen, oh Hyménée ! »*
50. — *Portrait de M. P. y L...*
51. — *Bacchante.*
52. — *Le modèle.*
53. — *Paysage.*
54. MADRAZO (R. de). *Portrait de la duchesse d'Albe.*
55. — *Portrait de Mme la marquise de Castrillo.*
56. — *Portrait de la duchesse de Lécera.*
57. — *Portrait de la comtesse de Crecente.*
58. — *Portrait de Mme Saly Stern.*
59. — *Portrait de la marquise d'Hervey de Saint-Denis.*
60. — *Portrait de Mlle Munroe.*
61. — *Portrait de Mme A. M...*
62. MADRAZO (R. de). *Le dernier tableau de Fortuny.*
63. MASO (F.). *L'enterrement.*
64. — *Parc de Monceau.*
65. MASRIÉRA (F.). *Portrait.*
66. — *Odalisque.*
67. — *« Ex-voto ».*
68. MASRIERA (J.). *Paysage.*
69. — *Paysage.*

70. MASRIÉRA (J.). *Paysage.*
71. MEIFREN (E.). *Port de Barcelone.*
72. MÉLIDA (E.). *Une scène de carnaval, à Rome.*
73. — *Après le Boléro.*
74. — *Une « Maja ».*
75. — *Premières feuilles d'automne.*
76. — *Portrait de M^me la comtesse de F...*
77. — *Manola.*
78. — *Étude.*
79. — *Étude.*
80. — *Étude.*
81. — *Étude.*
82. MENDEZ (M.). *Intérieur breton.*
83. MORENO CARBONERO (J.). *La conversion du duc de Gandia.*
84. MUNOS-DEGRAIN. *La conversion de Rekarède.*
85. OCHOA (R. de). *Portrait de M^me C. D...*
86. — *Vue de la Seine.*
87. OLARRIA (F.). *Fleurs.*
88. — *Fleurs.*
89. ORTIZ (A.). *Type espagnol.*
90. PANDO (J. del). *Sortie de la première communion dans un village de Picardie.*
91. PRADILLA (F.). *Reddition de Grenade.*
92. PUJOL DE GUASTANINO (C.). *Rapt et vol.*
93. — *Danse mauresque.*
94. RAMIREZ IBANEZ (M.). *Le héros du soir;* — foire de Séville.
95. RAMOS ARTAL (M.). *Environs de Pau.*
96. — *Paysage.*
97. RICO (M.). *Vue du Palais Ducal;* — Venise.
98. — *Vue de Venise.*
99. — *Vue de Paris, prise du Trocadéro.*
100. — *Une villa à Tivoli.*
101. — *S. Toma;* — Venise.
102. — *Canet.*
103. — *Cannes.*
104. RIVA (M^lle L. de la). *Raisins d'Espagne.*
105. RUMOROSO (E.). *Raisins.*
106. — *Raisins.*
107. — *Raisins.*
108. — *Raisins.*
109. RUSINOL (S.). *« Paysage de mon pays ».*
110. SALA Y ERANCÈS (E.). *Expulsion des juifs d'Espagne.*
111. — *Étude de fruits*
112. SANCHEZ PERRIER (E.). *« Guadaira ».*
113. SEIQUER (A.). *La demoiselle agaçante.*
114. — *Réunion de minets.*
115. VASCANO (A.). *Marine au crépuscule.*
116. VILLODAS (R. de). *« Victoribus gloria »;* — naumachie, au temps d'Auguste.

SCULPTURES.

157. GINES Y ORTIZ (A.). *Un coq mort;* — terre cuite.

158. NOGUÈS (A.). *Type catalan.*
159. OBIOLS (G.). *Cigale.*
160. — *Imperia.*
161. — *Portrait ;* — bas-relief.
162. PARDO DE TAVERA. *Sebastian Eleano ;* — buste.
163. — *M^{lle} Theresa.*
164. SUSILLO-SEVILLA. *Bacchanale ;* — bas-relief, terre cuite.

ÉTATS-UNIS.

Palais du Champ de Mars (Galerie des Beaux-Arts).

PEINTURES.

1. ALLEN (T.). *Bétail.*
2. ALLEN (W.-S.). *Le soir, sur le bord du lac.*
3. ANDERSON (A.-A.) *Portrait du Très-Révérend A. C. Coxe, évêque de l'Ouest de l'Etat de New-York.*
4. BACHER (O.-H) « *Richfield-Center* ». *dans l'Ohio.*
5. BACON (H.). *Égarée.*
6. BAIRD (W.) *En famille.*
7. BARNARD (E.-H). *Un passe-temps au moyen-âge.*
8. BEAUX (M^{lle}). *Portrait.*
9. BECKWITH (J.-C). *Une dame californienne.*
10. — *Portrait de William Walton.*
11. — *Portrait d'un enfant.*
12. BELL (E.-A) *Portrait.*
13. BENSON (F.-W.). *En été.*
14. BIRNEY (W.-V.). « *Dolce far niente;* » — un jeune domestique de couleur, du Sud, prenant ses aises pendant les heures de travail.
15. — *La question du travail dans le Sud ;* — un jeune garçon de couleur nettoyant de l'argenterie, sur une terrasse.
16. BISBING (H.-S.). *La sieste sur la plage.*
17. BLACKSTONE (M^{me} S.). *Senlisse ;* — Vallée de Chevreuse.
18. BLASHFIELD (E.-H.). *Inspiration.*
19. — *Portrait.*
20. BLUM (R.-F.) *Dentelières vénitiennes.*
21. BOGGS (F.-M.) *St-Germain-des-Prés.*
22. — *Vue de Dordrecht.*
23. — *Place de la Bastille ;* — Paris.
24. BOYDEN (D.-F.). *Pâturages au Cap Ann, U. S. A.*
25. BRANDEGEE (R.-B.). *Portrait.*
26. BRECK (J.-L.). *L'automne.*
27. — *La première née.*
28. BRICHER (A.-T.). *Sur la côte, bordée de rochers, de Massachussetts.*

29. BRIDGMAN (F.-A.). *Le pirate d'amour.*
30. — *Fête du Prophète à Oued-el-Kebir (Blidah).*
31. — *Fête nègre à Blidah.*
32. — *Marché aux chevaux au Caire.*
33. — *Portrait de M^me B...*
34. — *Sur les terrasses ; — Alger.*
35. BRISTOL (J.-B.). *La fenaison, près de Middlebury (Vermont).*
36. BROOKS (M^lle M.). *Prête pour une partie de cerceau.*
37. BROWN (J.-G.). *Le repos du portefaix, à midi.*
38. — *Musique des rues, à New-York.*
39. — *Journaux du matin.*
40. BROWNE (C.-F.). *Paysage.*
41. BUTLER (H.-R.). *Récoltes d'algues marines.*
42. — *Marée basse, à Saint-Yves (Cornouailles, Angleterre).*
43. — *Campagnards passant le Yantepec à gué.*
44. BUTLER (G.-B.). *Portraits de M^rs Stimson.*
45. — *Joueurs de tambourin.*
46. CARR (L.). *Bonne chance.*
47. CAULDWELL (L.-G.) *Portrait de mon maître-d'armes, M. Rougé.*
48. CHAPMAN (C-.T.). *Le matin, de bonne heure, dans un port.*
49. CHASE (W.-M.). *Un parc de ville.*
50. — *La Paix.*
51. — *Un aperçu de Long-Island.*
52. — *Chantier de pierres.*
53. — *Baie de Gowanus.*
54. — *Portraits : La mère et l'enfant.*
55. — *Portraits de M^rs C...*
56. — *Portrait de Miss Gill.*
57. COFFIN (W.-A.). *Clair de lune ; — la moisson en Pensylvanie.*
58. — *Septembre.*
59. — *Le lever de la lune.*
60. — *Après l'orage.*
61. COLE (J.-F.). *Rivière Abbajoua dans le Massachussetts.*
62. COPELAND (A.-B.). *Salle François I^er au musée de Cluny.*
63. — *Etude d'intérieur.*
64. COX (K.). *La Peinture et la Poésie.*
65. — *Jacob luttant avec l'ange.*
66. — *Portrait de Augustus Saint-Gaudens.*
67. — *Ombres fuyantes.*
68. CURTIS (R.). *Vue à Venise.*
69. DANA Wm.-P.-W.). *Le Christ marchant sur les eaux.*
70. — *Bateaux de foin sur la Tamise.*
71. — *Une soirée calme sur la Tamise.*
72. — *Une bonne brise ; — effet de clair de lune.*
73. DANNAT (W.-T.). *Un quatuor.*
74. — *Une sacristie en Aragon.*
75. — *Portrait de M^lle H...*
76. — *Mariposa.*
77. — *Un profil blond ; — étude en rouge.*
78. — *Une Saducéenne.*
79. DARLING (W.-M.). *La première visite de la grand'mère.*

80. DAVIS (Ch-H). *Une soirée d'hiver.*
81. — *La vallée ; — le soir.*
82. — *Le versant de la colline.*
83. — *Le soir après l'orage.*
84. DELACHAUX (L-.D.). *Portrait de M^{lle} H.*
85. — *Comme on engageait les servantes au temps passé.*
86. DENMAN (H). *Offrande à Aphrodite.*
87. DEWING (Thos -W.). *Femme en jaune.*
88. DODGE (W.L.) *David.*
89. DODSON (S.-P.-B.). *Les étoiles du matin.*
90. — *La Méditation de la Sainte-Vierge.*
91. DOLPH (J.-H.) « *Le rat qui s'est retiré du monde.* »
92. DONOHO (G. R). *La Marcellerie.*
93. — *Bord de forêt.*
94. DOW (A.-W). *Au soir.*
95. DYER (C -G). *Sur la Riva ; —* Venise.
96. — *San Giorgio, vu de la Giudecca ; —* Venise.
97. EAKINS (T). *Portrait du professeur Geo. H. Barker.*
98. — *La leçon de danse.*
99. — *Le Vétéran ; —* portrait de Geo. Reynolds.
100. FATON (C. H.). *Paysage.*
101. EATON (W.). *Portrait de Miss M. G. R...*
102. — *Portrait de M^{rs} R. W. G..*
103. — *Un homme et son violon.*
104. — *Ariane.*
105. FARNY (H.-F.). *Le danger.*
106. FISHER (M.). *Chère d'hiver.*
107. — *Un gué ; —* vallée de la Teste.
108. FORBES (C F.) *Portrait.*
109. — *Portrait de M^{lle} F. F...*
110. FOWLER (F.). *Au piano.*
111. FREER (F. W.). *Étude de nu.*
112. FULLER (Feu GEO). *La quarteronne.*
113. GARDNER (M^{me} E. J.). *Trop imprudent.*
114. — *La fille du fermier.*
115. GAUL (G.) *Changeant la batterie.*
116. — *L'Officier blessé.*
117. GAY (E.). *La vieille ligne de frontière.*
118. GAY (W.). *La charité.*
119. — *Le benedicite.*
120. — *La tisseuse.*
121. — *Les fileuses.*
122. — *Le bibliophile.*
123. — *Un dominicain.*
124. GIFFORD (R. S.). *Commencement de l'été.*
125. — *Près de la côte.*
126. — *Un « ranch » au Kansas.*
127. GILL (M^{elle} R. L.). *Orchidée.*
128. GRAVES (A.). *Pivoines.*
129. — *Panier de fleurs.*
130. GREATOREX (M^{elle} E.-E.). *Roses thé.*

131. GROSS (P. A). *Chemin de la source;* — Liverdun.
132. — *Vue de la Moselle;* — Liverdun.
133. GUISE (M.). *La fenaison a Ecouen.*
134. GUTHEREZ (C.). « *Lux incarnationis.* »
135. — « *Memorialis.* »
136. HAAS (M F. H de). — *A la pêcherie.*
137. HAMILTON (E W D). *Prairies sablonneuses au cap Ann.*
138. HAMILTON (Hamilton). *Journée de septembre.*
139. HARRISSON (A.). *Châteaux en Espagne.*
140. — *Les amateurs.*
141. — *Crepuscule.*
142. — *La vague.*
143. — *En Arcadie.*
144. — *Le soir.*
145. HARRISSON (B.). *Novembre.*
146. HARRISSON (B.). *Paysage.*
147. HART (J M). « *La pluie a cessé* ».
148. — *Dans les bois, en automne.*
149. HASSAM (C.). *Le crepuscule.*
150. — *La rue Lafayette, un soir d'hiver.*
151. — *Apres dejeuner.*
152. — *Lettre d'Amerique.*
153. HAYDEN (C.-H.). *Matin en plaine.*
154. HEALY (G. P. A.). *Portrait de M. C. Bigot.*
155. — *Lord Lytton.*
156. — *Le Roi de Roumanie.*
157. — *Étude à la harpe.*
158. — *Stanley.*
159. — *Portrait de M. Brownson.*
160. HENNESSY (W J.). *Les pêcheurs de crevettes en Normandie.*
161. — *Pelerinage d'expiation, Calvados.*
162. HENRY (E. L.). *Il y a cent ans.*
163. — *Le dernier scandale du village.*
164. HINCKLEY (R). *Portrait de M Clifford Richardson.*
165. HITCHCOCK (G.). *La culture des tulipes.*
166. — *L'Annonciation.*
167. — *Maternité.*
168. HOVENDEN (T.). *John Brown quittant la prison le matin de son execution.*
169. HOWE (W. H.). *Le Repos;* — septembre en Normandie.
170. — *La rentree des vaches;* — le soir en Normandie.
171. — *Le depart pour le marche;* — souvenir de Hollande.
172. HOWLAND (A C). *Une journee de juin.*
173. HUNTINGTON (D.). *Un bourgmestre de New-Amsterdam (New-York).*
174. HYDE (W. H.). « *Son premier roman* ».
175. INNES (G.). *Un raccourci.*
176. IRWIN (B.). *Un fanatique de l'art.*
177. ISHAM (S.). *Étude pour un portrait.*
178. JOHNSON (E). *Deux hommes.*
179. JONES (H. Bolton). *Le vieux pâturage.*
180. KAVANAGH (J.). *Laveuses.*
181. — *Femme de Scheveningen.*

182. KAVANAGH (J.). *Berger.*
183. KELLOGG (Melle A. D.). *Portrait de Melle G. E. K ..*
184. KING (Melle L. H.). *Les mangeurs de lotus.*
185. KLUMPKE (Melle A. E.). *Portrait.*
186. KLYN (C. F. de). *Femmes causant*
187. — *Un rayon de soleil.*
188. KNIGHT (D. R.). *Un deuil.*
189. — *L'appel au passeur.*
190. — *La rencontre.*
191. KOEHLER (R.). *La grève.*
192. LA CHAISE (E A.). *Souvenirs du Japon*
193. LASAR (C.). *Sur la côte de Bretagne.*
194. LASH (Lee). *La vallée auprès du mort.*
195. LOCKWOOD (R. W.). *Portrait de M. C.*
196. LOOMIS (E. Q.). *Vie rustique;* — en Picardie.
197. LORING (F. W.). *Automne dans la vallée de l'Arno*
198. LYMAN (J.). *Sur la plage,* — a Percé (Canada).
199. MAC ENTEE (J.). *Nuages.*
200. — *Une rivière de Kaatskill.*
201. — *Ombres d'automne.*
202. MAC EWEN (W.). *Revenant du travail.*
203. — *Une histoire de revenant.*
204. — *Stad Herberg;* — New-Amsterdam (New-York, 1650).
205. MACY (W. S.). *Le rivage du lac Meacham.*
206. MATHEWS (A. F.). *Pandore.*
207. MELCHERS (J. G.). *La communion.*
208. — *Le prêche*
209. — *Les pilotes.*
210. — *Bergère.*
211. MEZA (W. De). *Portrait de Mme ****
212. MILLET (F. D). *Une servante.*
213. — *Un duo difficile.*
214. MILLER (C. H.). *Un bouquet de chênes, près de Jamaica.*
215. MINOR (R C.). *Chute du jour*
216. MOELLER (L.). *Un placement douteux.*
217. MONKS (R H.). *Un temps gris.*
218. MOORE (H. H.). *Vues japonaises.*
219. — *Vues japonaises.*
220. — *Vues japonaises.*
221. MORAN (D.). *New-York,* — vue prise du chenal.
222. MOSLER (H.) *Les derniers sacrements*
223. — *La fête de la moisson.*
224. — *Les derniers moments.*
225. — *La leçon de biniou.*
226. — *Le matin.*
227. NETTLETON (W. E.). *Champ de vannage;* — Finistère.
228. NEWMAN (C.). *Portrait de Mme ****
229. NICOLL (J. C.). *Soleil sur la mer.*
230. O'HALLORAN (Melle A.). *Etude.*
231. — *Une chaumière sur les dunes hollandaises.*
232. PARKER (S. H.). *Père Gaspard.*

233. PARTON (A.). *Pendant le mois de mai.*
234. — *L'hiver sur l'Hudson.*
235. PATRICK (J. D.). *Brutalité.*
236. PEARCE (C. S.) *La bergère.*
237. — *Le soir.*
238. — *Portrait de M^{me} P...*
239. — *La mélancolie.*
240. PEARCE (L. C.). *Bibelots japonais.*
241. PERRY (E. Wood) Jeune). *Mère et enfant.*
242. PETERS (C.). *Portrait du docteur G. J. B...*
243. PLUMB (H. G.). *Les orphelines.*
244. PORTER (B. C.). *Portrait de M^{me} ****
245. POTTHAST (E.). *Jeune fille bretonne ; — Étude.*
246. REID (R.). *Étude.*
247. REINHART (C. S.). *Une épave.*
248. — *L'attente des absents.*
249. — *La marée montante.*
250. — *Une vieille femme.*
251. — *La mer.*
252. — *Effet de brouillard.*
253. REMINGTON (F.). *Un moment de répit pendant un combat à Llano Estacado, [en 1861.*
254. RENOUF (A. V.). *Portrait.*
255. RICE (W. M. J.). *Portrait.*
256. RICHARDS (S.). *Evangeline.*
257. RICHARDS (W. T.). *Après l'orage.*
258. ROBBINS (H. W.). *Une route dans la montagne.*
259. ROBINSON (T.). *La porteuse de pain.*
260. — *La forge.*
261. RYDER (P. P.). — *Jeu de billes.*
262. SARGENT (J. S.). *Portraits de M^{elles} B...*
263. — *Portrait de M^{me} W...*
264. — *Portraits de M^{elles} V...*
265. — *Portrait de M^{me} B...*
266. — *Portrait de M^{me} S...*
267. — *Portrait de M^{me} K...*
268. SAWYER (R. D.). *Idylle normande.*
269. SHERWOOD (R. E.). *Portrait.*
270. SHIRLAW (W.). *Rufina.*
271. SIMMONS (E. E.). *Le fermier.*
272. — *La nuit.*
273. — *Étude.*
274. SMITH (de Cost). *Croyances en conflit ; —* Iroquois tenant un masque « shamanique », symbole du paganisme. et un prêtre avec un chapelet, symbole du christianisme.
275. SONNTAG (W. L.). *Torrent de montagne, vu du pied du Mont Carter.*
276. STEWART (J. L.). *Une cour au Caire.*
277. — *La Berge à Bougival.*
278. — *« A hunt ball. »*
279. — *« A hunt super. »*
280. — *Portrait de M^{me} la Baronne B. M.*
281. — *Portrait de M^{me} la Baronne de B.*

282. STOKES (F. W.). *Les Orphelines.*
283. — *Un bon sermon.*
284. STORY (J. R.). *Le prince Noir trouvant le corps du roi de Bohême après la bataille de Crécy (1346).*
285. — *Une dame;* — époque Louis XVI.
286. STORY (J. R.) *Portrait de mon père.*
287. STRICKLAND (C. H.). *Portrait de Melle ****
288. TARBELL (E. C.) *Portrait de Mme T...*
289. THAYER (A H). *Corps ailé*
290. THERIAT (C) *Souvenir de Biskra.*
291. THOMPSON (W.) *Une ferme de New England.*
292. THROOP (F. H.). *Portrait de Miss C...*
293. TIFFANY (L C.) *Portant le bateau, à Seabright*
294. TOMPKINS (F. H) *Souvenirs)*
295. TRACY (J. M.). *Un chien de la baie de Chesapeake rapportant une oie blessée.*
296. TRUESDELL (G S). *Le berger et son troupeau*
297. TURNER (C. Y). *Les jours qui ne sont plus.*
298. TYLER (J G.). *En vue du cap Ann*
299. ULRICH (C. F.). *Dans la terre promise.*
300. VAIL (E. L). *Pare à virer.*
301. — *Port de pêche;* — Concarneau
302. — *La veuve.*
303. — *Sur la Tamise.*
304. VAN BOSKERCK (R. W.). *Une rivière de Rhode-Island.*
305. VEDDER (E.). *Les Parques se rassemblant dans les étoiles.*
306. — *Le dernier homme.*
307. — *La coupe mortelle.*
308. — *L'Amour toujours présent.*
309. VOLK (D.). *Les captifs puritains*
310. — *Après la réception.*
311. VONNOH (R W.). *Camarade d'atelier.*
312. — *Rêverie*
313. WALDEN (L.) *Le vapeur « le Shah » descendant la Tamise*
314. — *Brouillard sur la Tamise.*
315. WALKER (H) *Étable à cochons*
316. WARD (E. M.) *Les cloutiers.*
317. — *Le repos.*
318. WEBB (J. L.). *Coin d'atelier.*
319. WEEKS (E. L.). *Le dernier voyage;* — souvenir du Gange
320. — *Un mariage hindou;* — Ahmedabad.
321. *Un Rajah de Jodhpore.*
322. — *Le Lac sacré;* — étude.
323. — *La mosquée de Vazir Khan, à Lahore;* — étude.
324. WEIR (J. A.). *Préparatifs pour la Noel.*
325. — *Ombres grandissantes.*
326. — *Portrait de l'enfant d'un artiste.*
327. WHITEMAN (S. E.). — *Le lever de la lune.*
328. WHITTREDGE (W.). *Le vieux chemin conduisant a la mer*
329. — *Ruisseau dans les bois.*
330. WICKENDEN (R. J.). *Midi.*
331. WIGHT (M). *Portrait de Mme W. .*
332. WILES (L. R.). *Portrait de Mme ****

333. WITT (J. H.). *Complot rustique.* « Lors de la récolte des pommes, les jeunes gens et les jeunes filles se réunissent, le soir, et passent la veillée a couper des pommes. »
334. WOOD (O.). *Pâturage au bord de la mer.*
335. WOOD (T. W.). *Un texte difficile.*
336. WYANT (A. H.). *Paysage.*

SCULPTURES.

454. ADAMS (S. H.). *Jeune fille ;* — buste, plâtre.
455. BARTLETT (P. W.). *Bohémien ;* — bronze.
456. FRENCH (D. C). *Raph Waldo Emerson ;* — buste, bronze.
457. HELD (C.). Dans un seul cadre :
 M. le President Carnot — *Une Actrice.* — *Égyptienne.* — *Paysage d'Auvergne.* — *Chiens de chasse.* — *Fleurs Renaissance.*
458. KITSON (H. H.). *Mayor Doyle ;* — statue, plâtre.
459. — M^{elle} R.. ; — buste, marbre
460. MAC MONNIES (F.). *Médaillons,* — plâtre.
461. RUGGLES (M^{elle} T A.). *Buste d'enfant ;* — bronze.
462. — *Bords de l'Oise ;* — plâtre.
463. STORY (W). *L'Ange déchu ;* — groupe, marbre
464. STORY (W^m W.). *Salomé ;* — marbre, statue
465. WARNER (O. L) *J. Allen Weir ;* — buste, bronze
466. — *M. Daniel Cottier ;* buste, bronze
467. — *La petite Rosalie Warner,* — buste, marbre
468. — *Trois portraits ;* — médaillons bronze.
469. WUERTZ (E.). *Médaillon ;* — plâtre.

FINLANDE.

Champ de Mars (Pavillon spécial de la Finlande).

PEINTURES.

1. AHLSTEDT (Fr.). *Pendant la moisson.*
2. — *Patineurs.*
3. — *La petite boudeuse.*
4. — *Jour d'Été.*
5. ARHENBERG (M^{me} W.). *Portrait.*
6. BECKER (A. de). *Après la séance.*
7. — « *Pour le chat* »
8. — *Avant la chasse.*
9. — *Pêcheur dans sa cabane.*
10. — *Paysan d'Ostorbothnie.*
11. — *Départ pour l'école.*
12. — *Une après-midi à la campagne.*

13. BERNDTSON (G.). *Halte pendant le voyage.*
14. — *« Qui vive ! »*
15. — *Portrait.*
16 a. DANIELSON (M^lle E.). *Portrait.*
16 b. DE COCK-STIGZELINS (M^me E.). *Paysage*
17. EDELFELT (A.). *Devant l'église.*
18. — *Paysanne finlandaise.*
19. — *Portrait de la mère de l'artiste.*
20. — *Portrait du poète Fopelius.*
21. — *Portrait de M^me S..*
22. — *Portrait de M. E. Blasco.*
23. — *Portrait de M le baron Portalis.*
24. — *Au piano.*
25. — *La Vierge et l'Enfant.*
26. — *« Scherzando ».*
27. GALLEN (A.). *La vieille et le chat.*
28. — *Intérieur de paysan (Finlande).*
29. — *Portrait de M^me B. R...*
30. — *Portrait de M. de V..*
31. JARNEFELT (A.). *Chez le fermier*
32. — *Débarquement.*
33. KEINANEN (S.). *Au bord d'une rivière.*
34. KLEINEZ (O.) *Le soir ; — côtes de Norvège.*
35. — *Dans les environs d'Helsingfors.*
36. LILJELUND (A.). *Achat de costumes nationaux.*
37. — *A l'atelier.*
38. — *Chasseur de phoques.*
39. LINDHOLM (B.) *Dans le bois (Suède)*
40. — *Journée d'hiver aux environs de Gothembourg.*
41. — *Le lac de Lavene en Suède.*
42. — *Intérieur de jardin.*
43. — *Même sujet.*
44. — *Vue prise dans l'île de Hisingen.*
45. MUNSTERHJELM (H.). *Clair de lune.*
46. — *Le soir*
47. MUNKKA (E.). *Paysage.*
48. SCHJERFBECK (M^lle H.). *Le convalescent.*
49. UOTILA (A.) *L'ancien marche, — à* Nice.
50. — *Clair de lune.*
51. WESTERHOLM (V.). *Paysage d'automne a l'île d'Alande.*
52. — *Paysage d'hiver.*
53. — *Le journal.*
54. WESTERMARCH (M^lle H.). *Les repasseuses.*
55. WRIGHT (F. de). *Combat entre coqs de bruyère.*
56. — *L'aigle.*

SCULPTURES.

1 a. HALTIA (K.-F.), *Portrait de M. G...,* — buste.
1 b. FAKANEN (O.). *Rebecca ;* — statue.

1. RUNEBERG (Ed.). *Pehr Brahe* ; — statue.
2. — *L'Empereur Alexandre II;* — statue.
3. — *Au bord de la mer* ; — statue.
4. — *Portrait de M. Jonas Lie* ; — buste.
5. — *Portrait de M Anders Fryxell;* buste.
6. — *Portrait du poète J L. Runeberg* ; — buste.
7. — *Portrait de M. Bjornstjerne-Bjornson* ; — buste.
8. — *Portrait de M^{lle} E. de la Ch…* ; — buste.
9. — *Portrait de M^{lle} X…* ; — buste.
10. VALLGREN (U). « *Mariatta* » ; — statue.
11. — *L'Écho* ; — statue.
12. — *Portrait de M. Edelfeldt* ; — buste.
13. — *Portrait de M^{me} Vallgren* ; — buste.
14. — *Christ* ; — haut-relief.
15. — *Ophelie* ; — bas-relief.

GRANDE-BRETAGNE.

Palais du Champ de Mars (Galerie des Beaux-Arts).

PEINTURES.

1. ALLAN (R. W.). *Une averse.*
2. ALMA TADEMA (L.). *Les femmes d'Amphissa.*
3. — *L'attente*
4. ALMA TADEMA (Mrs. L). « *Aide-toi toi même.* »
5. AUMONIER (J.). *La Tamise à Cookham.*
6. BARCLAY (E.). « *Chut !* »
7. BARTLETT (W. H.). *Le retour de la foire.*
8. BATES (D.) *Un chemin difficile.*
9. BAYLISS (W.). *La Dame blanche de Nuremberg.*
10. BEADLE (J. P.). *Les Gardes du corps de la Reine.*
11. BELGRAVE (P.). *La rivière Artro.*
12. BIGLAND (P.). *Portrait de Lady Cairns.*
13. BROWN (F.). *Chômage.*
14. BROWNING (R. B.). *A Venise.*
15. — *Au bord de la rivière.*
16. BURGESS (J.-B.). *Une fabrique de cigarettes à Séville.*
17. BURNE-JONES (E.). *Le roi Cophetua.*
18. CALDERON (P. H.). *Aphrodite.*
19. CARTER (W.). *Portrait de Lady Millbank.*
20. CHARLES (J.). *Le Baptême.*
21. CHARLTON (J.). *Mauvaises nouvelles de l'avant-garde ;* — épisode de la guerre [du Soudan.
22. CLARK « *Bonsoir, père !* »
23. — *Trois petits chats.*

24. CLARK (J C.). *La pièce d'argent perdue.*
25. CLAUSEN (G). *Tête de jeune fille.*
26. — *Un jeune laboureur.*
27. — *Ramasseuse de pierres.*
28. COLE (V.). *Pangbourne; — sur la Tamise.*
29. — *Feuilles d'automne.*
30. COLLIER (J.). *Ménades.*
31. CORBETT (M. R.). *L'Aurore.*
32. COTMAN (F. G.) *Pêcheurs de moules.*
33. CRANE (W). *La belle dame sans merci.*
34. CROFTS (E.) *Malborough; —* après la bataille de Ramillies.
35. CROWE (E.) *Forçats construisant une caserne à Portsmouth.*
36. DILLON (F.) *Le temple de Luxor; —* Thèbes.
37. EAST (A.) *Entre les lacs, —* Écosse
38. EMSLIE (A. E). « *Et il grandissait en âge et en sagesse.* »
39. FAED (T.) « *Partis* »
40. — « *Pendant que les enfants dorment.* »
41. FAHEY (E. H). *Baume de mer; —* Oulton.
42. FARQUHARSON (D.). *Lochnagar; —* Écosse
43. FILDES (L.). *Portrait de Mme Luke Fildes.*
44. — *Retour de la pénitente.*
45. — *Vénitiennes.*
46. FISHER (M.). *Soirée de novembre.*
47. FORBES (S. A.). *Une société philharmonique de village.*
48. — *Une famille de nomades.*
49. GOODALL (F.) *Memphis.*
50. GOODALL (T. F.). *La fin de la journée.*
51. GOW (A. C.). *La garnison défilant avec les honneurs de la guerre.*
52. GRACE (J. E.). *L'Automne.*
53. GRÉGORY (E. J.). *Portrait de miss Maud Gallouay.*
54. — *Portrait de miss Mabel Galloway.*
55. — *Les cygnes de la Tamise.*
56. — *Venise.*
57. — *En Écosse.*
58. HACKER (A.). *Sainte-Pélagie et Philammon.*
59. HAGUE (J. A.). *Jeunes pêcheurs à la ligne*
60. HALSWELLE (K) *L'Automne.*
61. HARDY (H) *Portrait équestre.*
62. HAVERS (Miss A.). *L'agneau.*
63. HAYES (C.). *Le bois désert.*
64. HAYES (E.). *Bateaux de pêcheurs, —* Granton, Écosse.
65. HEMY (C.-N.). *Oporto.*
66. HERKOMER (H.) *Extase.*
67. — *Miss Catherine Grant.*
68. HOLL (F.), décédé. *Portrait de Sir A. Rawlinson.*
69. HOLLOWAY (C E). *L'embouchure de l'Yare.*
70. HOOD (G -P.-J.). *La cocarde tricolore.*
71. — *Portrait de ma sœur.*
72. HOOK (J.-C.). *Le départ pour le phare*
73. — « *A quelque chose malheur est bon* »
74. — *A la tombée du jour.*

75. HUNTER (C). *Leur part du travail.*
76. JOHNSON (C.-E.). *Paysage en Ecosse*
77. JOPLING-ROWE (Mrs.). *La belle Rosamonde.*
78. KENNINGTON (T -B.). *La bataille de la vie.*
79. KING (Y.). *Vieux pont à Newbury.*
80. KNIGHT (J). *La brume s'eleve.*
81. KNIGHT (J.-B). *Bêcheurs de Tourbe*
82. LAVERY (J.). *Le pont de Gretz.*
83. LEADER (B -W) « *Sur le soir il y aura de la lumiere.* »
84. LEHMANN (R) *Portrait de Sir Spencer Wells, Bart.*
85. LEIGHTON (Sir Frederic). *Andromaque captive.*
86. — *Simœta, la sorciere*
87. — *Portrait de Lady Coleridge.*
88. LESLIE (G -D.) *Sur les bord de la Tamise*
89. — *Le dernier jour des vacances.*
90. LINDNER (M -P.). *Lune d'automne.*
91. LINTON (Sir J D.). *La benediction.*
92. LINTZ (E.). *Misere*
93. LOGSDAIL (W) *Preparations pour la Festa di San-Giovanni-Batista.*
94. LORIMER (J.-H.). *Les amis.*
95. MACBETH (R.-W.) *Marecages.*
96. MAC WHIRTER (J.) *Loch Hourn ;* — Écosse
97. — *Édimbourg, vu des Salisbury Crags,*
98. MATTHEWES (Miss B.). *Un coin en Picardie.*
99. MERRITT (Mrs. A L) *Camilla*
100. MILLAIS (Sir J. E. B.). *Le Tres-Honorable W. E. Gladstone, M. P*
101. — *M. J. C. Hook, membre de l'Academie Royale.*
102. — *Les Cerises.*
103. — *Bulles de savon.*
104. — *La derniere rose de l'ete.*
105. — *Cendrillon.*
106. MILLET (F.-D.). *En temps de paix.*
107. MONTALBA (Miss C) *L'Eglise de Saint-Marc, Venise ;* — la Piazza inondée.
108. MOORE (H.) « *Apres la pluie, le beau temps.* »
109. — *La Malle de Newhaven.*
110. MORRIS (P.-R) *Fiancees et epouses.*
111. MURRAY (D.) *Le « Britannia » a l'ancre.*
112. — *Dans le Devonshire*
113. NOBLE (R) *La fete des fleurs.*
114. ORCHARDSON (W.-Q.) *Tout seul.*
115. — *Sa premiere danse.*
116. — *Maître Bebe.*
117. OULESS (W -W). *Portrait du Cardinal Manning.*
118. — *Portrait de feu Samuel Morley, M. P.*
119. OVEREND (W. H) & SMYTHE (L. P.). *Le jeu du Foot-Ball ;* — Anglais contre [Ecossais.
120. PAGET (H M) *Le professeur Gudbrand Vigfusson*
121. PARSONS (A.) *Aux bords du Shannon.*
122. — *Etude d'hiver.*
123. PARTON (E). *Crepuscule.*
124. PEPPERCORN (A D.). *L'etang.*
125. PERUGINI (Mrs Kate). *La petite Peggy.*

126. PETTIE (John). *Le musicien.*
127. — *Monmouth et Jacques II.*
128. PICKERING (J. L.). *Nuit de Noel.*
129. PRINSEP (V. C.). *« Kali Moli »(perle noire)*
130. — *La Porte d'Or.*
131. RAE (Miss H). *Eurydice.*
132. RATTRAY (W.). *Une rivière en Écosse.*
133. — *Le bac ; — loch Ranza, île d'Arran, Écosse*
134. REID (J. R.). *Rivalité entre grands-pères.*
135. — *Sans toit.*
136. RIVIÈRE (B). *« N'éveillez pas le chien qui dort. »*
137. — *Chez le magicien.*
138. SANT (J.). *Une épine parmi les roses.*
139. — *Le réveil d'une âme.*
140. SCHMALZ (H.). *Les voix.*
141. SHANNON (J J.). *Portrait de M. Henri Vigne.*
142. SICKERT (W.). *Le soleil d'octobre.*
143. SMYTHE (L. P.). *L'heure qui précède l'aube.*
144. SOLOMON (S. J.). *Samson.*
145. STARR (S.). *La station de Paddington.*
146. STEER (P. W.). *Les bavardes.*
147. STOKES (A). *Sur les dunes en Cornouailles.*
148. STONE (M) *La femme du joueur.*
149. STOREY (G. A.). *Le Padre.*
150. STOTT (W.). *La Nymphe.*
151. STRUDWICK (J M.). *Circé et Scylla.*
152. SWAN (J. M.). *Lionne défendant ses petits.*
153. TAYLER (A. C.). *La dernière nouveauté de Londres.*
154. WALKER (J. H.). *Portrait de Mme Edward Majolier.*
155. WATERHOUSE (J. W.). *Marianne.*
156. WATSON (J. D.). *Portrait de M. E. Seton, en costume de cavalier*
157. WATTS (G. F.). *Diane et Endymion.*
158. — *Le jugement de Pâris.*
159. — *L'Amour et la Vie.*
160. — *Portrait de M. C. A. Ionides.*
161. — *Uldra.*
162. — *Portrait de Sir F. Leighton, Bart, Président de l'Académie Royale.*
163. — *« Hope! »*
164. — *Mammon.*
165. WHISTLER (J. M. C. Neil). *Portrait de Lady Archibald Campbell.*
166. — *Le Balcon.*
167. WHITE (John). *Le ramoneur.*
168. WOODS (H.). *Boutique à Venise.*
169. WYLLIE (C. W.). *Littlehampton.*
170. — *La fin d'un jour d'été.*
171. WYLLIE (W. L.). *Les sables de Goodwin.*
172. — *Travail et richesses sur un flot étincelant.*

SCULPTURES.

297. BIRCH (C.-B.). *Le dernier appel.*
298. BROCK (T.). *Un moment dangereux.*
299. — *Professeur John Marshall, F. R. S.*
300. BROWNING (R.-B.). *Dryope.*
301. — *L'Esperance.*
302. CALDECOTT (R.). *Les veaux.*
303. — « *Les trois Joyeux Chasseurs* ».
304. — « *La fille que j'ai quittee* ».
305. — *Voiture de brasserie.*
306. — *Le marche aux chevaux.*
307. FORD (E.-O.). *La paix.*
308. — « *Ma mere* ».
309. — *Une etude.*
310. — *Le tres honorable James Whitehead, Lord-Maire de Londres.*
311. GILBERT (A). *Icare.*
312. — *Persee.*
313. — *Une offrande à Venus.*
314. — *Tete de vieillard.*
315. — *Tête de jeune fille.*
316. HÉBERT (P). *Une famille d'Abenaquis ;* — *la halte dans la forêt.*
317. JEFFREYS (Miss E.-Gwyn). *Medee fascinant le dragon.*
318. JOY (A.-B.). *M. W. G Ferguson.*
329. — *Miss Mary Anderson.*
320. — *Le marquis de Salisbury.*
321. LEE (T.-S). *Jeunesse.*
322. — *Cain.*
323. — *Un bas-relief.*
324. — *Un bas-relief.*
325. LEIGHTON (Sir F. Bart.) *Reveil.*
326. — *Fausse alarme.*
327. MAC LEAN (T.-N). *Fete de printemps.*
328. MULLINS (E-R.). *Conquerants.*
329. — *Souvenir.*
330. PEGRAM (H.). *La Mort et le Prisonnier.*
331. SIMONDS (G.). *Meduse.*
332. SWAN (J.-M.) *Jeune tigre de l'Himalaya.*
333. THORNYCROFT (H) *Teucer.*
334. — *Medee.*
335. — *Le faucheur*

GRECE.

Palais du Champ de Mars (Galerie des Beaux-Arts).

PEINTURES.

1. ANTONIADI (A.) *Au Musée du Luxembourg.*
2. BROUNZOS (A.). *Le reve.*
3. — *Octobre.*
4. — *La source.*
5. — *La toilette.*
6. — *Le Nid.*
7. GENNADIUS (Mlle C.) *Portrait de femme.*
8. GEORGANTAS (D) *Nature morte.*
9. — *Portrait.*
10. GILLIERON (E.). *Le Parthenon*
11. — *Temple de Minerve au Sunium.*
12. — *Eglise de Daphnis.*
13. — *Le Phalere ; — paysage*
14. GYSIS (N). *Sur le chemin du pelerinage.*
15. — *Nature morte.*
16. JACOBIDÈS (G.). *Une lecture agreable.*
17. LAMBAKIS (E). *Portrait.*
18. — *Nature morte.*
19. — *Conversation.*
20. LYTRAS (N). *Le petit-fils recalcitrant.*
21. — *Portrait.*
22. — *Après la piraterie.*
23. RALLI (T.) *Vestale chretienne.*
24. — *Ceremonie religieuse.*
25. — *L'Iconographe ; — Mont Athos.*
26. — *La fièvre en Grece.*
27. — *L'Eunuque.*
28. — *L'ennui au sérail.*
29. — *La prière.*
30. — *Portrait du Dr Zographos.*
31. — *Une vision ; — Mont Athos*
32. — *Le refectoire*
33. ROILOS. *Portrait*
34. SIGALAS *Portrait*
35. TSIRIGOTIS (J.). *Le secret.*
36. — « *Toute pensive* »
37. — *Un avis.*
38. VOUROS (A). *En plein air.*
39. — *Boudeuse.*

40. XYDIAS (N.). *Portrait de l'archevêque Antoine Cariatis.*
41. — *Portrait de feu Braïla.*
42. — *Portrait de M****
43. — *Portrait de M^{lle} ****
44. — *Les Océanides.*
45. — *Les Heures.*
46. ZARA (H.). *Quatre paysages.*

SCULPTURES.

57. BOUNANOS (G.). *Canaris* ; plâtre.
58. — *Pâris ;* — plâtre.
59. — *Le Grec esclave ;* — statue, plâtre.
60. — *Buste ;* — marbre.
61. — *Buste ;* — plâtre.
62. CASSARETTI-ZAMBACO (M^{me}). *Tentation ;* — statue, plâtre bronzé.
63. — *Médailles.*
64. GENNADIUS (M^{lle} C.). *Buste de Canning.*
65. MARATOS (A.). *Buste ;* — plâtre.
66. PLATIS (J.). *L'Annonciation ;* — sculpture sur bois.
67. — *La Mise en Croix ;* — sculpture sur bois.
68. RICHOS. *Statuettes ;* — terre cuite.
69. SOCHOS (L.). *Un vieux pope :* — buste, terre cuite.
70. — *Buste d'enfant ;* marbre.
71. — *Captive de Chio ;* — statue, plâtre
72. — *Buste de M^{me} K...;* — terre cuite.
73. — *Médaillon de M. Z...*
74. VROUTOS (G.). *Les Dieux de l'Olympe ;* — quatre bas-reliefs.
75. — *La Religion ;* — statue, plâtre.
76. — *La Science ;* — statue, plâtre.
77. VITSARIS (J.). *L'Ange ;* — statue, plâtre.
78. — *La Morte ;* — plâtre.
79. — *Buste ;* — plâtre.
80. — *Buste ;* — plâtre.
81. XÉNAKIS (G.). *Buste ;* — plâtre.

ITALIE.

Palais du Champ de Mars (Galerie des Beaux-Arts).

PEINTURES.

1. AGAZZI (R.). *Paysage.*
2. ANCILLOTTI (T.). *Environs de Rouen.*
3. — *Saint-Germain de Paris.*

4. ANCILLOTTI (T.). *Etude de Salon oriental.*
5. — *Rêverie*
6. — *Forêt à Marlotte.*
7. — *Place du Carrousel, à Paris.*
8. — *Dans un seul cadre: Grand route de la côte au Havre ; — Pêche aux crabes ; — Bas Meudon ; — Près du Havre.*
9. ANDREUCCI (A.). *Neige d'octobre.*
10. ARMENISE (R) *Sagra.*
11. BACCANI (A.). *Les Fleurs.*
12. BARBAGLIA (G.). *Jeu de tarocle.*
13. BARZACCO (L.). *Chioggia.*
14. — *Couvent.*
15. BELLONI. *Le Jardin du couvent.*
16. BERNARDELLI (E.). *Le Bandolero.*
17. BERTOLOTTI. *Récolte des olives.*
18. BEZZI (B). *Les bords d'une rivière.*
19. BOCHARD (F.). *Portrait.*
20. BOLDINI (J.). *Chevaux de relai.*
21. — *Portrait.*
22. — *Portrait.*
23. — *Intérieur d'eglise.*
24. — *L'Eglise Saint-Marc, à Venise.*
25. BORDIGNONS (N). *Berta.*
26. — *Les Emigrants.*
27. BOTTERO (G.). « *Pauvre mère !* ».
28. BORSA (E.). *Bois du parc de Monza.*
29. BOUVIER (P.) *Cadeau artistique.*
30. CALDERINI (M.). *A 1600 mètres.*
31. CANNICCI (N.). *Vie tranquille.*
32. — *Retour de la fête*
33. CAPRILE *Maria-Rosa.*
34. CARCANO (F.). *Lac d'Iseo*
35. — *Le coucher du soleil.*
36. — *La plaine lombarde.*
37. — (F). *Sur les monts.*
38. — *L'Abandonne*
39. — *Depouillement du mais.*
40. CIANI (C). *Paysage*
41. — *Portrait de femme*
42. CIARDI (G) *Torrent, — vallée de Primiero*
43. — *En chasse; — lagune de Venise.*
44. — *Octobre.*
45. — *Etudes d'après nature*
46. CONCONI (L.). *Sujet de Moyen-Age.*
47. CORELLI (A.). « *Ave Maria* ».
48. CORODI (A). *Le retour de la chasse.*
49. CORODI (E.). *Jerusalem*
50. — *Cyprès.*
51. — *Capri.*
52. — *Etude.*
53. CORTAZZO (O.). *Portrait de Mme O. A...*

54. CORTAZZO (O.). *Portrait de M^me P. V...*
55. — *La rue Denis-Papin, à Blois.*
56. — *L'escalier, dit de François I^er, au château de Blois.*
57. COSOLA (Prof. D.). *La petite Mère.*
58. CREMONA (T.). *Harmonie.*
59. — *Portrait.*
60. — *Portrait.*
61. — *Portrait.*
62. — *« Ecoutant ».*
63. DALL'OCA BIANCA (A.). *Avant-gardes.*
64. DAMOLIN (O.). *Antiquité.*
65. DELL'ORTO (A.). *Les Alpes.*
66. DETTI (C.). *L'Aurore ; — plafond.*
67. — *Un mariage ; — époque Henri III.*
68. — *Trois bons amis.*
69. — *Temps heureux.*
70. FACCIOLI (R.). *Un tableau.*
71. — *Souvenir de Venise.*
72. — *Lac.*
73. — *Faucheur.*
74. FALCO (De). *En campagne.*
75. FALDI (A.). *La Bergère.*
76. — *A la Madone de l'Impruneta.*
77. FARINA (I.). *Gênes.*
78. FATTORI (G.). *Repos.*
79. — *Le saut-de-mouton.*
80. — *Après la manœuvre.*
81. — *Le trompette.*
82. — *Après la vendange.*
83. FAUSTINI (M.). *Portrait de femme.*
84. — *Trois études de peinture sacrée: La Visitation. — L'Annonciation. — [Gloria.*
85. FAVRETTO (G.). *En campagne.*
86. FERRARINI (G.). *Pontemolle.*
87. FERRONI (E.). *La mère.*
88. — *Le bûcheron.*
89. FILIPINI (F.). *Retour du pâturage.*
90. FOCARDI (R.). *Les Joueurs de boules.*
91. FONTANO (R.). *Déjeûner de bébé.*
92. FRAGIACOMO (P.). *Le vent du midi.*
93. GALLI (L.). *La Galatea.*
94. GASTALDI (Comm. A.). *La baigneuse ; — peinture à l'huile.*
95. — *Printemps ; — peinture à la cire.*
96. — *Portrait de l'auteur ; peinture à la cire.*
97. — *Les amours célèbres ; — peinture à la cire.*
98. GIGNONS (E.). *Automne.*
99. — *Lac Majeur.*
100. — *Promenades sur les coteaux.*
101. GILLI (Comm. A.). *Entreprise militaire du XVIII^e siècle.*
102. GIOLI (F.). *Sur la plage.*
103. — *Jeune mère.*
104. — *Aux champs.*

105. GIOLI (L.). *Maremme Pisane.*
106. — *Retour de Pâturage ;* — campagne de Pise.
107. GIULIANO (B.). *Marine.*
108. GOLA (E.). *Paysage.*
109. — *Portrait d'une dame.*
110. — *Les bords d'une rivière.*
111. GORDIGIANI (E.). *Portrait.*
112. GORDIGIANI (M.). *Portrait.*
113. GOTA (E.). *Portrait de Manzoni.*
114. — *Portrait du peintre Mariani.*
115. HOFFMANN-REDESCO. *Médea.*
116. INNOCENTI. *L'Union latine.*
117. — *Le joueur d'orgue.*
118. LANCEROTTO (E.). *Les pigeons de Saint-Marc.*
119. — *La rose.*
120. — *Sur le balcon.*
121. — *Déclaration d'amour.*
122. LEGAT (R.). *La visite des autorités. ;* retour d'Afrique.
123. LEGA (S.). *Paysage.*
124. — *Les Gabbrigiane.*
125. LIARDO (F.). *Portrait.*
126. — *Etude.*
127. — (F.). *Portrait de Benito Juarez.*
128. — *Bacante.*
129. MARCHETTI (L.). *Un mariage au XVe siècle.*
130. — *Militaires italiens.*
131. — *Cour d'honneur du château de Blois.*
132. — *Colonnade Louis XII, au château de Blois.*
133. — *Arquebusier.*
134. — *L'Exposition.*
135. MARIANI (P.). *Printemps.*
136. — *Les bords d'une rivière.*
137. MARTINETTI (M.). *Malaria.*
138. MILESI (A.). *A Venise.*
139. MORBELLI (A.). *Les derniers jours.*
140. MULER (T.). *Portrait.*
141. MUZIOTI (G.). *Bacanale.*
142. NOMELLINI (P.). *Le foin.*
143. NONO (L.). *Fruitier.*
144. NANI (N.). *Le Vice.*
145. ORIGO (C.). *Tête de cheval.*
146. — *En explorateur.*
147. OLIVETTI (S.). *Coin de cuisine.*
148. — *Coin d'atelier.*
149. PANERAI (R.). *Mazeppa.*
150. PESENTI (D.). *Chœur de S.-M. Novelle, à Florence.*
151. PILLINI (M.). *Autrefois et aujourd'hui.*
152. — *» Les voilà qui passent ! »*
153. PISA (A.). *Dans l'église.*
154. PITTARA (C.). *Sur la Seine.*
155. — *Bateaux.*

156. PITTARA (C.). *L'Automne.*
157. — *La Cathedrale de Poissy.*
158. — *En villegiature.*
159. PREVIATI (G.). *Paolo et Francesca.*
160. QUERCIA (F.). *Souvenir des environs de Naples.*
161. RAPETTI (C.). *Portrait d'enfant.*
162. — *Portrait de M. Carlo Pozzi.*
163. REY (A.). *Septembre.*
164. REYCEND (E.). *Le Lungo-Po, a Turin.*
165. — *Le port de Gênes*
166. RIBUSTINI (U.). *Interieur du Salon des audiences*
167. — *Chapelle de Saint-Jean.*
168. ROMANI. *Étude.*
169. — *Etude.*
170. ROSSANO (J.). *Hiver.*
171. — *Environs de Soissons.*
172. — *Bords de l'Oise.*
173. — *Un coin du bois de Boulogne.*
174. — *Effet de neige.*
175. — *Environs de Naples*
176. ROSSI (L.). *La Polenta.*
177. — *Retour d'Amerique.*
178. SARTORI. *Sur les Zattere.*
179. SARTORIO (G. A.). *Les enfants de Cain.*
180. — *Eglise byzantine.*
181. SARTORIO (A.) *Eglise Byzantine.*
183. SAVINI (A.). *Quatre tableaux.*
184. SEGANTINI (G.). *Chevaux.*
185. — *Vaches.*
186. SEGANTINI (G.). *Brebis.*
187. SEGANTINI (G.). *Une Fleur des Alpes.*
188. — *Etude à Savoguin.*
189. — *Abreuvoir.*
190. — *Champignons.*
191. SERENA (I.). *Ecurie.*
192. SERRA (E.). « *Maman s'amuse* »
193. — « *Nedi.* »
194. SIGNORINI (T.). *Ile d'Elbe,* — vent du Midi.
195. — *Soleil d'août.*
196. SIMONI (G.). *Alexandre, à Persepolis.*
197. SPIRIDON (L.). *Portrait de M^me Z.*
198. — *Portrait de M^lle Z...*
199. — *Portrait de S. E. C. Z...*
200. — *Troubadour venitien.*
201. — *Le favori.*
202. TALLONE. *Portrait.*
203. TARENGHI (E.). *La religieuse.*
204. TEDESCO (M.). *Les Pythagoriciens de Sibari.*
205. TIRATELLI (A.). *L'aube.*
206. — *Taureaux en bataille.*
207. TIVOLI (S. de). *Laveuses de la Seine.*

208. TIVOLI . de). *Les bords de la Seine à Bougival.*
209. — *Un quai à Venise.*
210. TOMASI (A). *Sur la mer*
211. TOMMASI (A). *Bords de la mer ;* — en Toscane, près de la Maremme.
212. — *Après la gelée.*
213. TORCHI (A) *Le maraîcher.*
214. — *Sur l'Arno.*
215. — *Le Gabbro.*
216. ULVI (L). *Près de Florence.*
217. — *Le Soir*
218. VEZZANI (F.) *Un tableau.*
219. VIANELLI (A). *Portrait.*
220. — *Intérieur nomade.*
221. VIGHI (C.). *Paysage.*
222. *Paysage.*
223. VINETTI (A.). *Portrait de S. M. don Pedro, empereur du Brésil*
224. VISCONTI. *Armes et Objets d'art.*
225. ZANDOMENEGHI (F.). *Cinq tableaux.*
226. ZANETTI (G.). *Clair de lune.*
227. ZEZZOS (A.). *Portrait de M. A T. D...*
228. — *Une fille du peuple, a Venise.*
229. ZONARO (F.). *Les fruits des champs.*

SCULPTURES.

260. ABATE (C). *Femelle.*
261. ALFANI (V.). *Dans le salon ;* — bronze.
262. ALLEGRETTI (A.). *Eva ;* — marbre.
263. AMBROGI (L.) *La Sortie du bal ;* — marbre.
264. ANCILLOTTI (T.). *L'Amour blessant la Force ;* — plâtre.
265. — *Chef de bande ,* — statue, bronze.
266. — *Soldat du XVI° siècle ;* — buste, bronze.
267. — *Spahi mourant ;* — buste, terre cuite.
268. — *Portrait de M. le marquis de Laujieres ,* — plâtre
269. ANDREONI (O). *Baigneuse ;* — statue, marbre.
270. — *Victoria d'Angleterre ;* — buste, marbre.
271. — *Vase ,* — marbre.
272. — *Petit enfant voilé ;* — marbre.
273. ARGENTI (A.) *Enfant qui dort ;* — marbre
274. — *La pluie ;* — groupe, marbre.
275. ASTORRI. *Dalla padella alla bragia » ;* — groupe, marbre.
276. AUTENZIO (S.). *Buste ;* — plâtre.
277. AVELLA (A.). *Buste bronze.*
278. BARBELLA (C.). *Le chant d'Amour ;* — bronze.
279. — *Départ du conscrit ,* — bronze.
280. — *Retour du soldat ;* — bronze.
281. — *« Crois à moi » ;* — bronze
282. — *Tout seuls ;* — bronze.
283. — *Les jeunes bergers ;* — bronze.
284. — *Idylle ;* — bronze.

285. BARBELLA (C.) *Cantatrice ;* — terre cuite.
286. — « *Su ! Su ! »* ; — bronze.
287. — *Amoureux ;* — bronze.
288. — *L'epouse ;* — terre cuite.
289. BARCAGLIA (D). *Les joies du grand père;* — groupe, marbre.
290. BAZZARO (E.). *La veuve ,* — groupe, marbre.
291. BÉATI. *Les deux associés ;* — groupe, marbre
292. BELLIAZZI (R.). *L'approche de l'orage ;* — groupe, bronze.
293. — *Mars rigoureux ;* — bronze.
294. — *L'Hiver dans le bois ;* — terre cuite.
295. BELTSAMI (L) *Buste de M. Sivori ;* — marbre.
296. BEZZOLA (A). *Repos*
297. — *Monument funeraire ;* — plâtre.
298. BIGGI (A) *Le Temps ;* — marbre
299. — *Monument funeraire ;* — marbre.
300. BORDIGA (A) *Le Genie de l'Électricité ;* — statue, marbre
301. BOTTINELLI (A.) *L'esclave ,* — statue, marbre.
302. — *Les pigeons ;* — groupe, marbre
303. BRANCA. *Rosmunda ;* — statue, marbre.
304. BUTTI (E.). *Le Mineur ;* — plâtre
305. CALVI (P) *Ia Calomnie (Don Basile) ;* — terre cuite
306. — *Pierrot.*
307. — *Portrait,* — marbre.
308. CARONI (E). *Benvenuto Cellini ,* — statuette, marbre.
309. — *Message d'amour,* — statuette, marbre.
310. CASINI (A.). *Buste ;* — plâtre
311. — *La priere ;* — statue, plâtre.
312. — *Le bonnet du petit frere ,* — terre cuite
313. CECIONE (A). *Trois statuettes ;* — terre cuite.
314. CERINI. *Portrait ,* — marbre.
315 CINISELLI. *Suzanne ,* — statue, marbre.
316. COCCHI (V). *Buste ;* — plâtre.
317. — *Portrait de G -B. Noveno del Christo ;* —marbre
318. COLAROSSI. *La vengeance ,* — buste, bronze.
319. — *La Barcarola ;* — plâtre.
320. CRESPI (F.). *Vedette ;* — bronze.
321. — *Amazone ;* — bronze.
322. — *Abbeveraggio ;* — bronze.
323. DANIELLI (B.). *Le soleil couchant ;* — statue, marbre.
324. DIES (E.). *Une femme de l'Ancien Testament ,* — statue, marbre.
325. DONATI. *Buste ;* marbre.
326. FELICI (A.). *Buste ;* — piédestal en bronze.
327. FERRARI (E.). *Ovidio ;* — statue, plâtre.
328. — *Giordano Bruno ;* — statue, plâtre.
329. FOCARDI (G) *Swet Rest ,* — plâtre.
330. — *Portrait ;* — plâtre
331. — *Joyeuse ;* — terre cuite.
332. FONTANA (G.) *Jephtah and his daugther ,* — marbre
333. — *Mon fidèle ;* marbre.
334. FRANZONI (F.). *Portrait ;* — buste, marbre.
335. GALMUZZI (A.) *Premier voyage ;* — marbre.

336. GARIBALDI (G.). *Une cheminée en marbre.*
337. GEMITO. *Buste;* — bronze.
338. — *Le Pêcheur à la ligne;* — bronze.
339. GINOTTI. *L'aveugle;* — statue, marbre.
340. GUNELLA. *La nourrice.*
341. KRIEGER. *Statuette.*
342. LAURENTI (A.). *Sénateur romain;* — buste, terre cuite.
343. LAZZARINI (P.). *Amour fraternel;* — marbre.
344. — *Buste;* — plâtre.
345. — *Baigneuse;* — plâtre.
346. LORENZETTI. *Chioggiotto;* — bronze.
347. MACCAGNANI (E.). *Les Gladiateurs;* — groupe, plâtre.
348. — *Cinq bustes;* — bronze.
349. — (E.). *Buste;* — marbre.
350. MALFATTI (A.). *Déposition;* — groupe, plâtre.
351. MALTONI (A.). *Quousque tandem;* — plâtre.
352. MANGIONELLO. *Sacerdote;* — bronze.
353. MARSILI (E.). *Premier essai;* — bronze.
354. — *Musique;* — bronze.
355. — *Le bain;* — bronze.
356. MAZUCCHELLI (A.). *Arrivée de papa;* — marbre.
357. NONO (U.). *Latro;* — plâtre.
358. NORFINI (G.). *Gais moments;* — buste, bronze.
359. PAGANO (D.). *Nègres;* — deux bustes, terre cuite.
360. PAGLIACCETTI (R.). *Une Parisienne;* — buste, marbre.
361. PANDIANI. *Une chèvre;* — bronze.
362. — *Fontaine avec statue;* — marbre.
363. PEREDA (R.). *Fontaine;* — bronze.
364. PESSINA. *La grappe de raisin.*
365. POERMIO (D.). *Un Christ sur la croix;* — marbre.
366. QUADRELLI (E.). *Jeune homme;* — bronze.
367. — *L'endormi;* — bronze.
368. RAMAZZATTI. *Buste;* — plâtre
369. — *Portrait;* — plâtre.
370. — *Portrait;* — marbre.
371. RAPETTI (G.). *Buste;* — plâtre.
372. RIPAMONTI. « *Dies iræ* ».
373. — *Figurine;* — bronze.
374. ROMANELLI (R.). *Le Génie de la Sculpture;* — statue, plâtre.
375. — *Jacob et Rachel;* — groupe, marbre.
376. RONDONI (A.). *Sira;* — statue, marbre.
377. ROSSO (M.). *Cinq bronzes.*
378. RUTELLI (Ch. M.). *Hamlet;* — statue, marbre.
379. SALVINI (S.). *Plusieurs œuvres de sculpture.*
380. — *Portrait de Rossini.*
381. — *La Fille de Sion.*
382. SODINI (D.). *Foi;* — statue, plâtre.
383. SPAGOLLA (G.). *Verdi;* — buste, marbre.
384. TRENTANOVE (G.). *Victor Hugo;* — statue, plâtre.
385. TROILI (E.). *Portrait de M^lle ***;* — buste, marbre.
386. — *La petite fille et le perroquet.*

387. TROUBETZKOY (P.).
388. TUA (G.). *Médaille en argent ;* — Imitation de l'antique.
389. VILLA (Q. F.). *Matilda ;* — statue, marbre.
390. VILLANI (E.). *La souricière ;* — statue, plâtre.
391. VRONBETZKOY (P.). *Petite tête ;* — marbre.
392. — *Portrait ;* — plâtre.
393. — *Chien ;* — bronze.

NORWÈGE.

Palais du Champ de Mars (Galerie des Beaux-Arts).).

PEINTURES.

1. ARBO (P. N.). *Chevaux libres sur le haut plateau de la Norvège.*
2. BACKER (Mlle H.). « *Chez moi.* »
3. — *Intérieur d'Eggedal.*
4. BARTH (C. W.). *Marine.*
5. BERG (Mlle B.). *Temps orageux.*
6. BERG (G.). *Port de Lofoten.*
7. — *Motif de Lofonten.*
8. BLOCH (A.). *Portrait de M. Bjoern Bjoernson.*
9. BOELLING (Mlle S.). *Intérieur d'atelier.*
10. — *En Bretagne.*
11. BORGEN (F.). *Soir.*
12. BRATLAND (J.). *Après une nuit d'angoisses.*
13. COLLET (Fr.). *Temps neigeux.*
14. — *Une écluse.*
15. DAHL (H.). *Arrivée à l'église d'Ullensvang ;* — Hardanger (Norvège).
16. — *Genre.*
17. — *Paysage.*
18. DAHL (Mlle I.). *Portrait.*
19. DIESEN (A. E.). *Iotunheimen.*
20. DIRIKS (E.). *Côte norvégienne.*
21. EGGEN (Ch.). *Vieux pêcheurs.*
22. GLOERSEN (J.). *Au bois ;* — mois de mai.
23. GRIMELUND (J.). *Port d'Anvers.*
24. — *Dans le Kattendyck.*
25. — *A Fjellbacka ;* — Bohuslen, Suède.
26. — *Nuit d'été ;* — fjord de Christiania, Norvège.
27. GROENNEBERG (Mme H.). *Paysage de Sanne, préfecture de Jarlsberg.*
28. GROENVOLD (B.). *Sorcière de village.*
29. — *Crépuscule.*
30. GUDE (N.). *Portrait.*
31. HANSTEEN (N.). « *En passant* » ; — marine.
32. — *Pluie et calme ;* — marine.
33. — *Retour du bateau-pilote.*

34. HEYERDAHL (H.). *L'ouvrier mourant.*
35. — *Soir d'été.*
36. — *Deux sœurs*
37. HJERLOW (R. A.). *Genre.*
38. — *Genre.*
39. HIERSING (A.). *Paysage d'automne au sud de la Norvège.*
40. HOLMBOE (T.). *Paysage d'hiver.*
41. JOERGENSEN (S.). *Chômage.*
42. JOHNSSEN (H.). *Apres la pluie ;* — port de Fredriksvaern.
43. — *Paysage.*
44. KAULUM (H. J.). *Soir a l'epoque de Saint-Jean.*
45. — *Etang dans les bois ;* — soir (Norvège).
46. KIELLAND (Mlle K.). *Nuit d'été.*
47. — *Apres la pluie.*
48. — *Interieur d'atelier.*
49. — *Après le coucher du soleil.*
50. KITTELSEN (T.). *Écho.*
51. KOLSTOE (F.). *Pécheur norvegien.*
52. KROHG (C.). *Trois generations.*
53. — *Genre.*
54. — *Genre.*
55. LARSEN (J.). *Port de pêche en Norvege.*
56. LERCHE (V. St.) *Les hôtes du capitaine*
57. MEHL (E.) *Lapins.*
58. MUELLER (J). *Paysage d'hiver.*
59. MUNCH (E.). *Matin.*
60. MUNTHE (G.). *Paysage.*
61. — *Jour d'eté.*
62. — *Soir à Eggedal. Norvège.*
63. NIELSEN (A). *Brise de soir.*
64. — *Cabanes de pecheurs.*
65. — *Nuit d'été.*
66. NIELSEN (C. A). *Odde à Hardanger*
67. NOERREGAARD (Melle A). *Nuit de Noel chez les sœurs de l'Assomption*
68. — *En Normandie.*
69. — *Genre.*
70. NORMANN (A.). *Port de pécheurs ;* — Lofoten (Norvège)
71. — *Steene,* — Lofoten (Norvège).
72. — *Nuit d'été ;* — Lofoten (Norvège).
73. OSA (L.). *Le père.*
74. PETERSSEN (E.). *Attente du saumon.*
75. — *La mere Utne.*
76. — *Nuit d'ete.*
77. RASMUSSEN (A.). *Paysage de Gudvangen (Norvege).*
78. SCHJELDERUP (Melle L.). *Portrait.*
79. — *Portrait.*
80. SCHULTZ (H.). *Portrait de Mme Daniel P...*
81. — *Portrait de M. le professeur T...*
82. SINDING (O). *Printemps ;* — Hardanger (Norvège).
83. — *Ete ;* — Hardanger (Norvege).
84. SINGDAHLSEN (A). *Soir d'ete en Norvège.*

85. SINGDAHLSEN (A). *Paysage.*
86. SKRAMSTAD (L.). *Hiver.*
87. — *Matin d'hiver.*
88. — *Soir de printemps en Norvège.*
89. SKREDSVIG (C.). *Le soir de Saint-Jean en Norvège.*
90. — *Monte Aventino.*
91. — *Une ferme à Venoix.*
92. SMITH-HALD (F.). *Soir.*
93. — *Solitude.*
94. SOEMME (J. K.). *Repos.*
95. — *Père et mère.*
96. SOERENSEN (J.). *Jour d'hiver en Norvège.*
97. — *En novembre.*
98. — *Un vieux pavillon de jardin.*
99. SOOT (E.). « *La noce passe.* »
100. — *Bohémiens.*
101. — *Portrait de M. et M^me Jonas Lie.*
102. STENERSEN (G.). *Coin d'un village norvégien.*
103. — *En octobre.*
104. STEINEGER (M^elle A.). *Violette.*
105. — *Portrait.*
106. STROEM (H. F.). *Atelier de cordonnier.*
107. — *Genre.*
108. STROEMDAL (G. N.) *Matin de dimanche; — paysage.*
109. TANNAES (M^elle M.) *Jour de printemps.*
110. TANNAES (M^elle M.) *Paysage.*
111. — *Paysage.*
112. THAULOW (F.). *L'Attente.*
113. — *Hiver en Norvège.*
114. — *Un dimanche; —* après le service.
115. TORGERSEN (T.). *Un mendiant.*
116. WANG (J. W.). *Derniers jours d'été.*
117. WENTZEL (N G.). *Vieux paysans norvégiens.*
118. — *Festin de première communion.*
119. — *Matin.*
120. WERENSKIOLD (E.). *Deux frères.*
121. — *Grande mère.*
122. — *Paysage.*
123. — *Enterrement à la campagne.*
124. WERGELAND (O.). *Pêcheurs en détresse*
125. — *Pêcheurs de maquereau.*

SCULPTURES.

132. BRUUN (H. R). *Quatre camées*
133. HARMENS (M^elle A.). *Portrait.*
134. — *Portrait.*
135. HERTZBERG (H.) *Un gamin, —* terre cuite.
136. — *Un gamin; —* terre cuite.

137. KIELLAND (V A) *Portrait*, — buste
138. SINDING (S. A.). *Mere captive.*
139. SKEIBROK (M.). *Hors la loi;* — plâtre
140. — *Buste;* — plâtre.
141. VISDAL (Jo.). *Buste.*

PAYS-BAS.

Palais du Champ de Mars (Galerie des Beaux-Arts).

PEINTURES.

1. ABRAHAMS (Melle A.). *Rhododendrons.*
2. — *Pensees.*
3. APOL (L.). *Automne;* — coucher de soleil.
4. — *Sous bois;* — effet de neige.
5. — *Moulin à eau;* — effet de neige.
6. ARTZ (D. A. C.). *Depart de la flotte.*
7. — *Consolation.*
8. — *Propos d'amour.*
9. BAKHUYZEN VAN DE SANDE (J. J.). *Vaches à l'abreuvoir*
10. — *Sous bois.*
11. — *Étang.*
12. BAKHUYZEN VAN DE SANDE (Melle G.-J.). *Roses d'automne.*
13. — *Roses à la fontaine.*
14. BASTERT (N.). *Automne.*
15. — *Clair de lune.*
16. — *Degel.*
17. BERG (J.). *Le levrier.*
18. — *Une arrière-grand'tante.*
19. BILDERS VAN BOSSE (Mme M.). — *La Mare.*
20. BISSCHOP (C.). *Portrait destine à la galerie des offices, à Florence*
21. — *Nature morte.*
22. — *La Coupeuse.*
23. BLOMMERS (B. J.). *Bon voyage.*
24. — *Les petites sœurs.*
25. — *Maree fraîche.*
26. BOELEN (Melle A.). *Chinoiseries.*
27. BOKS (E. J.). « *Quand les chats sont absents, les souris dansent.* »
28. — *L'offensee.*
29. BOMBLED (C.). *Tirailleurs*
30. BOMBLED (L. C.). *Portrait du juge R...*
31. — *Belisaire.*
32. — *Une grand'garde au moulin de Monicol;* — manœuvres

33. BORSELEN (J. W.). *Paysage hollandais par un temps orageux.*
34. BOSCH REITZ (S.). *Départ pour la pêche au hareng.*
35. BREITNER (G. H.). *Rencontre.*
36. — *Cheval blanc.*
37. — *Nègre.*
38. CATE (S. J. ten). *Le Havre.*
39. — *La route de la Révolte.*
40. — *Windsor Castle.*
41. CHATTEL (F. J. du). *Soleil couchant ; — effet de neige.*
42. — *Entrée d'un parc ; — effet de neige.*
43. COMTE (A. LE). *Vue de Delft.*
44. — *Au bord du Zuyderzée.*
45. DEKKER (H. A. C.). — *Un coin du village*
46. ESSEN (J. C. van). *Tête de lion.*
47. — *Marabout.*
48. — *Dans les dunes.*
49. FRANKFORT (E.). *Une leçon du Talmud*
50. — *Talmud et Midrash.*
51. GABRIEL (P. J. C.). *Dans les polders de Vreeland*
52. — *Une tourbière en Overijssel.*
53. — *Les chaumières de Zuuk.*
54. GREIVE (J. C.). *Port hollandais ; — Ile de Texel.*
55. — *Westerkerk à Amsterdam.*
56. HAAS (J. H. L. de). *Effet du matin en Hollande.*
57. — *En Campine.*
58. — *Approche d'un orage.*
59. HART (C. van der). *Auprès du puits.*
60. — *Étude.*
61. HENKES (G.). *L'édition du matin.*
62. — *Le chroniqueur.*
63. HENKES (G.). *Cancans.*
64. HEYL (M.). *Vers le soir en Gueldre.*
65. HOGENDORP-S'JACOB (M^{me} A. van). *Chrysanthèmes*
66. — *Roses.*
67. HOORN (M^{elle} C. S. van). *Pivoines.*
68. HOYNCK VAN PAPENDRECHT (J.). *En route.*
69. ISRAELS (J.). *Les travailleurs de la mer.*
70. — *Paysans à table.*
71. — *L'enfant qui dort*
72. JOSSELIN DE JONG (P.). *Bulles de savon.*
73. KRAEMMERER (F. H.). *Calendrier républicain.*
74. — *Le Charlatan.*
75. — *La romance.*
76. — *La marchande de plaisirs.*
77. — *La bouquetière.*
78. KEVER (J. S. H.). *L'enfant malade.*
79. KLINKENBERG (K.). *Vue de ville hollandaise.*
80. KOLDEWEY (B. M.). *Le rameur sur la Meuse.*
81. DE KUYPER (P.). *Dans la vallée.*
82. LOOY (J. van). *Petites juives.*
83. LUYTEN (H.). *Déjeuner d'ouvriers.*

84. LUYTEN (H.). Une séance de « Si je puis ».
85. MAAREL (M. van der). Repos.
86. — Pâtissier.
87. MAR (D. de la). Cardeuse de laine.
88. MARIS (J.). Le moulin.
89. — Souvenir d'Amsterdam.
90. — Au bord de la mer.
91. — Canal à Rotterdam.
92. — La vieille bonne.
93. MARIS (W.). Beau jour d'été.
94. — Bord de rivière.
95. — Canards.
96. MARTENS (W. J.). Un rêve d'amour.
97. — Portrait du peintre Cabianca.
98. — En mer; — une sirène moderne.
99. MARTENS (W.). Portrait de Mme M...
100. — Portrait de M W...
101. — Le déjeuner.
102. — Rêveuse.
103. MAUVE (A.), décédé. Paysage et vaches.
104. — Labourage.
105. — Bruyère.
106. — Bûcheron.
107. — Lisière de bois.
108. MELIS (H. J.). Anniversaire d'une tante riche.
109. — Les teilleurs.
110. MESDAG (H. W.). A l'ancre.
111. — Marée montante.
112. — Nuit au bord de la mer, à Scheveningue.
113. MESDAG VAN HOUTEN (Mme S.). Bruyère en Gueldre.
114. — Soir en Gueldre.
115. — Nature morte.
116. MESDAG (T.). La rentrée à la maison.
117. — Dans les bruyères.
118. MESDAG VAN CALCAR (Mme G.). Fleurs d'automne.
119. MEULEN (F. P. ter). L'attente du berger.
120. — Troupeau dans les dunes.
121. — Charrettes.
122. MOORMANS (F.). Au cabaret.
123. NEUHUYS (A.). Le cordonnier du village.
124. — La toilette de bébé.
125. — Le prétendant.
126. — Les habits de la poupée.
127. — Moments de peine.
128. OFFERMANS (T.). Marché aux bestiaux à Leyde.
129. OLDEWELT (F. G. W.). Sur le « Dam », à Amsterdam.
130. OPPENOORTH (W.). Dans les bruyères.
131. OYENS (D.). Le modèle italien.
132. OYENS (P.). Les collègues.
133. RAPPARD (A. G. A. van). Portrait.
134. REPELIUS (Melle J E.) Le testament.

135. RIP (W. C.). *Solitude;* — matin.
136. ROELOFS (W.). *Après-midi en Hollande.*
137. — *Bords du Rhin en Hollande.*
138. — *Polder à Noorden en Hollande.*
139. RONNER (M^me H.). *Jeunesse entreprenante.*
140. SADÉE (P.). *Un naufrage.*
141. — *Pêcheur de crevettes.*
142. SCHENKEL (J. J.). *Hoog landsche kerk, à Leide.*
143. — *Broerekerk, à Bolsward.*
144. SCHERMER (C. A. J.). *La charrue.*
145. SCHIPPERUS (P. A.). *Environs de Rotterdam;* — vue d'hiver.
146. SCHWARTZE (Melle T.). — *Portrait de M. G. van Thienhoven, bourgmestre*
147. — *Portrait de l'Artiste.* [*d'Amsterdam.*
148. — *Pensive.*
149. STORM VAN S'GRAVESANDE (G.). *Bords de l'Escaut.*
150. — *Dans les dunes;* — à Katwick.
151. — *Dordrecht.*
152. STORTENBEKER (P.). *En Hollande.*
153. — *Sur la digue.*
154. THOLEN (W. B.). *Les petits bois à Scheveningue).*
155. — *Une rue à La Haye.*
156. VALKENBURG (H.). *La bienvenue.*
157. VAN DER VELDEN (P.). *Église de Noordwyck;* — effet de lune.
158. VAN DER WEELE (H.-J.). *Dans les bruyères.*
159. VERSCHUUR (W.). *L'abreuvoir de Marly.*
160. VERVEER (E.). « *Les voilà !* »
161. — *Vaine attente.*
162. — *Entre camarades.*
163. VETH (J.). *Portrait.*
164. — *Portrait de Melle Cornélie Veth.*
165. VETH (J.). *Portrait de Melle Clara Veth.*
166. VOS (H.). *Au réfectoire de l'Hospice des vieillards, à Bruxelles.*
167. — *Portrait de S. E. Mr de Staal, ambassadeur de Russie à Londres.*
168. VROLYK (J.). *Soir d'été.*
169. — *Vaches à l'abreuvoir.*
170. WOLBERS (H. G.). *Pâturage.*
171. ZILCKEN (C.-L.-P.). *Hiver.*
172. — *Au bord de l'eau.*
173. ZWART (W. H. de). *Nature morte.*
174. — *Nature morte.*

SCULPTURES.

218. LEEHNOFF (F.). *Echo.*
219. VAN HOVE (B.). *Portrait du poète W. J. Hofdyck;* — buste, marbre.

ROUMANIE.

Palais du Champ de Mars (Galerie des Beaux-Arts)

PEINTURES.

1. GHICA (E.-N.). *Chasseresse.*
2. — *Paysage Roumain.*
3. GRIGORESCO (N.) *Une foire en Moldavie*
4. — *La reine Elisabeth de Roumanie.*
5. — *Convoi de prisonniers.*
6. — *Jeunes filles conduisant des moutons.*
7. — *Femme tricotant ;* — Vitré (Bretagne).
8. — *Bohémienne de Roumanie.*
9. — *Rêveuse.*
10. — *Nymphe dormant.*
11. — *Blanchisseuses.*
12. — *Chariot et bœufs.*
13. — *Jeune fille conduisant des veaux*
14. — *Vaisselle et legumes.*
15. — *Vue de Câmpu-Lung.*
16. — *Raisins et pomme.*
17. — *Fileuse et chat.*
18. — *La Sentinelle.*
19. — *Vedettes en reconnaissance.*
20. — *L'Espion.*
21. — *Le Clairon.*
22. MIREA (G.-D.). « *Mort d'amour* » ou « *le Désir du pâtre* » ; — legende roumaine.
23. — *Portrait de Mme Bl...*
24. — *Portrait de Mme Alexandresco.*
25. — *Portrait de Mlle Boliano.*
26. — *Portraits des enfants de M Goodwin.*
27. — *Portrait de M. Halfon.*
28. — *Tête de femme.*
29. OBEDEANO (O.). *Charge de cavalerie.*
30. — *Vedettes.*
31. PASCALI (C.). * *Vieillard ;* étude.
32. — *Portrait de Mme Candiano Popesco.*
33. POPOVICI (G.). *Pâtre italien.*
34. TATARESCO (G.-M.). *Portrait de M. Al. Pencovitz.*
35. VOINESCO (E.). *Une tourmente sur la mer Noire.*

SCULPTURES.

- **40.** GEORGESCO (J.). *Portrait de M^{me} B.. ;* — buste, marbre.
- **41.** — *Portrait de M. B...;* — buste, marbre.
- **42.** — *Portrait de M^{me} C...;* — buste, terre cuite.
- **43.** — *Portrait de M^{me} K...;* — buste, terre cuite.
- **44.** — * *Portrait de l'acteur Pascali ;* — buste, bronze.
- **45.** — *Portrait de M. B. Alexandri ;* — buste, bronze.
- **46.** — *Portrait de M. Mirea, artiste peintre ;* — buste, terre cuite
- **47.** — *Portrait de M^{lle} Hajdeu ;* — buste, marbre.
- **48.** — * *Le général Davila ;* — buste, marbre.
- **49.** — *Jeune homme à la lance ;* — bronze.
- **50.** STORK (C.). * *Le Génie du Progrès ;* — plâtre.
- **51** — * *Une Bohémienne ;* — buste, plâtre.
- **52.** — * *Le Métropolitain de Roumanie ;* — buste, marbre.
- **53.** VALBUDÉA (S.-J.). * *Michel-le-Fou ;* — plâtre.
- **54.** — *Le Vainqueur ;* — plâtre.
- **55.** — *Garçon au repos ;* — plâtre.

RUSSIE.

Palais du Champ de Mars (Galerie des Beaux-Arts).

PEINTURES.

- **1.** AIVASOWSKI (J.). *Une épave.*
- **2.** — *Calme plat.*
- **3.** ALCHIMOWICZ (C.(. *Les funérailles de Gedimin, grand-duc de Lithuanie.*
- **4.** ASKNASI (J). *La veille du Sabbat.*
- **5.** BACHKIRTZEFF (Feu M^{lle} M.). *Portrait.*
- **6.** — *Sous le parapluie.*
- **7.** — *La lecture.*
- **8.** — *Etude de paysage.*
- **9.** — *Pierre et Jacques.*
- **10.** — *Rire.*
- **11.** — *Un atelier de peinture.*
- **12.** — *Le matin.*
- **13.** — *Étude.*
- **14.** — *Portrait.*
- **15.** BICADOROFF. *Troubadour soudanais.*
- **16.** BOURTZEFF (M^{lle} N.). *En carême ;* — nature morte.
- **17.** — *Portrait.*

18. BOURTZEFF (Mlle S.). *Une pintade ;* — nature morte.
19. — *Un coq ;* — nature morte.
20. CHELMONSKI (J.). *Marché aux chevaux.*
21. — *Un dimanche en Pologne.*
22. — *Les connaisseurs.*
23. — *Retour de la messe ;* — Pologne.
24. CHEREMETEFF. *Départ pour la chasse.*
25. — *Chemin difficile.*
26. COURIARD (Mme P.). *Une vue de Saint-Pétersbourg.*
27. DULEMBA Mlle M.). *Les orphelins.*
28. ENDOGOUROFF (J.). *Une nuit d'hiver en petite Russie.*
29. — *L'automne en Crimée.*
30. — *Le soir.*
31. FEDDERS (J.). *Sépulture d'un suicidé.*
32. FIELITZ (Mlle I.). *Un boyard roumain ;* — portrait.
33. GEDROYTZ (V.). *Vue générale de Biarritz ;* — mer basse.
34. — *Vue du phare de Biarritz.*
35. — *Vue de Biarritz ;* — Casino.
36. — *Une plage près Odessa.*
37. GERSON (A.). *Le roi de Pologne Casimir-le-Juste, entouré de sa cour (1178).*
38. GOLYNSKI. *Idylle champêtre.*
39. GRITZENKO. *Cuirassé russe « Amiral Corniloff », à Saint-Nazaire.*
40. HARLAMOFF (A.). *« Comment on fait un bouquet ».*
41. — *Intérieur normand.*
42. — *Portrait de Mlle L...*
43. — *Nature morte.*
44. — *Tête d'enfant.*
45. — *Tête d'enfant.*
46. — *Tête d'enfant.*
47. — *Tete d'enfant.*
48. — *Tête d'enfant.*
49. — *Tête d'enfant.*
50. — *Tête d'enfant.*
51. HIRSZENBERG (S.). *Jesrybolh.*
52. HOFFMANN (O.). *Le Matin.*
53. KAZANTZEFF (V.). *Soir d'hiver.*
54. — *Pommiers en fleurs.*
55. KHOLODOWSKI (M.). *Les horizons lointains.*
56. — *Une rue de village ;* — petite Russie.
57. — *Au bord du chemin ;* — petite Russie.
58. — *Nuit d'été.*
59. KIRÉEVSKI (Mlle). *Troika.*
60. KLEVER (J.). *Automne.*
61. — *Soir d'hiver.*
62. — *Un parc abandonné.*
63. — *A travers le bois ;* — automne.
64. KNOOP (A.). *Un fumeur.*
65. — *Une musicienne.*
66. KOCHELEFF (N.). *L'innocent.*
67. — *Le Matin.*
68. KORZOUKHINE (A.). *L'importun.*

69. KOUDACHEFF (S.). *Portrait de M...*
70. — *Portrait de Mme la baronne d'A...*
71. KOUZNETZOFF *Devant l'autorité.*
72. KOWALEWSKI (P.). *Sous la pluie.*
73. KRAMSKOI (Feu J.). *Portrait de M. W..*
74. — *Portrait du baron de G...*
75. — *Les enfants du baron de G...*
76. — *La lecture.*
77. KRIJITZKI (C.). *Dans un parc.*
78. — *Effet de neige.*
79. — *Après la pluie.*
80. LOGORIO (L.). *Goursouff en Crimée.*
81. — *En petite Russie.*
82. LEHMANN (G.). *Dame; — sous le Directoire.*
83. — *Une Parisienne.*
84. — *En villégiature.*
85. — *Portrait de Mlle L...*
86. — *Portrait du Dr J...*
87. — *Portrait de M. D...*
88. LOEVY (E.). *Portrait de M. P...*
89. LYSENKO (C.). *Calme plat; — Golfe de Finlande.*
90. — *Avant l'orage; — golfe de Finlande.*
91. MAKOWSKI (C.). *Jugement de Pâris.*
92. — *Mort d'Ivan-le-Terrible.*
93. — *« Le Démon », poème de Lermontoff.*
94. — *Campement de Tziganes.*
95. — *Portrait de M. Weimarn.*
96. MAKOWSKI (W.). *Conversation intéressante.*
97. MALICHEFF (N.). *A la mode d'autrefois.*
98. — *Une odalisque.*
99. MANKOWSKI (C.). *Auprès d'un berceau.*
100. MESTCHERSKI (A). *Les bords du Rion; — Caucase.*
101. MYRTON-MICHALSKI (V.). *Les enfants de M. K...*
102. NAOUMOFF (A). *Belinski malade.*
103. PANKIEWICZ (J.). *Marché aux légumes; — Varsovie.*
104. PASS. *Portrait de M. P.*
105. — *Etude.*
106. PAWLISZAK (V.). *Fantasia de cosaques de l'Ukraine.*
107. PIECHOWSKI (A.). *Le Calvaire.*
108. POPIEL (T.). *Retour de Moïse du Mont-Sinaï.*
109. POSPOLITAKI. *Sommet de l'Elbrouss; — Caucase.*
110. PRANISHNIKOFF (I.). *Chevaux cosaques*
111. — *En Camargue.*
112. — *« Lou pin forca ».*
113. — *Un gardien de la Camargue.*
114. — *« Cow-boys »; — Texas (E.-U.).*
115. — *La digue à la mer; — Camargue.*
116 — *Études de chevaux.*
117. — *Études de paysage; — Camargue.*
118. — *Études de paysage; — Camargue.*
119. PRZEPIORSKI (L.). *Nature morte.*

120. PRZEPIORSKI (L.). *Nature morte.*
121. — *Violoniste.*
122. — ROHMANN (R.). *Auvers-sur-Oise*
123. — *Une plage normande.*
124. — *La marée basse a Veules.*
125. — *Portrait de M P ..*
126. — *Pivoines.*
127. — *Un coin de serre ;* — chrysanthèmes.
128. ROSEN (J.). *Revue de cavalerie polonaise passee par le Grand-Duc Constantin*
129. RUBIS (M^{lle} E.). *Nature morte.* (1824).
130. SHREIDER *Un chasse-neige.*
131. SERGUÉIEFF (N.). *Un village Petit Russien.*
132. SOCHACZEWSKI (A.). *Portrait de l'auteur.*
133. SWIEDOMSKI. *Episode de la Terreur.*
134. SZYMANOWSKI (V.). *Rixe de montagnards polonais dans un cabaret.*
135. SYNDLER (P). *Jeune fille au bain.*
136. — *La tentation d'Eve.*
137. TCHOUMAKOFF *Une bonne vieille.*
138. — *Un profil.*
139. TOVSTOLOUJESKI (J.). *Un Moulin ;* — à Veules.
140. — *Dans la cressonniere ;* — à Veules.
141. TREMBACZ. *Le bon Samaritaine.*
142. — *Une convalescente.*
143. WADZINOWSKI (V.). *Scène campagnarde.*
144. WIESLIOLOWSKI. « *La dispensa dei Capuccini* ».
145. ZAREMBSKI (M.). *Avant la semaille.*
146. ZELECHOWSKI (G). — *Une expropriation en Galicie.*

SCULPTURES.

171. ADAMSON *Portrait de S. S. Leon XIII ;* — bas-relief, bois.
172. — *Portrait de M. Koeler ;* — bas-relief, bois.
173. — *La première pipe ;* statuette, bois.
174. — *Promenade de Neptune ;* — groupe, bois.
175. — *La Vague ;* — statue, plâtre.
176. BACHKIRTZEFF (Feu M^{lle} M.). *Jeune fille ;* — statuette, bronze.
177. BERNSTAMM. *Au pilori ;* — statue, plâtre.
178. — *Bourreau de Saint Jean Baptiste ;* — statue, plâtre.
179. — *Chevreul ;* — buste, plâtre.
180. — *M^{lle} Maria Legault ;* — buste, marbre.
181. — *Tete de jeune fille ;* — buste, marbre.
182. — *M^{me} Adam ;* — buste, bronze.
183. — *Eiffel ;* — buste, bronze.
184. — *Albert Wolf ;* buste, bronze.
185. — *Carolus Durand ;* — buste, bronze.
186. — *M. Bogoluboff ;* — buste, bronze
187. — *Sivori ;* — buste, bronze.
188. — *Renan ;* — buste, marbre.
189. GIEDROYC (R.). ✤ *Portrait de M^r G;* — buste, marbre
190. — *Tete de jeune femme ;* — buste, marbre.

191. KAFKA. *Ermak, le conquérant de la Sibérie ;* — statue, plâtre.
192. TOURGUÉNEFF (P.). *Pastour de la Steppe ;* — statue, plâtre.
193. — *Fille d'Eve ;* — statue, marbre.
194. — *La Nuit ;* — statue, plâtre.
195. — *Franc Archer ;* — statuette, bronze.
196. — *Veneur (moyen-âge) ;* — statuette, bronze.
197. WEIZEMBERG. *Eve ;* statue, marbre.
198. — *Agrippine rapportant les cendres de Germanicus ;* — statue, marbre
199. — « *Reale* » ; buste, marbre.
200. — « *Ideale* » ; buste, marbre.
201. — *Marousia ;* buste, marbre.
202. ZABELLO (P.). *Baigneuse ;* — statuette, marbre.

SERBIE.

Palais du Champ de Mars (Galerie des Beaux-Arts).

PEINTURES.

1. FENKOWITCH (M.). *Portrait d'homme.*
2. — *Portrait d'homme.*
3. FODOROVITCH (S.). *Portrait d'homme.*
4. — *Portrait de femme.*
5. KRSTITCH (G.). *Mort de l'empereur Lazar à Kossowo.*
6. — *Rougier Boscovitch, astronome, dans son cabinet de travail.*
7. — *Saint Nicolas.*
8. — *A la Source.*
9. — *Sous le pommier.*
10. — *Un anatomiste.*
11. OUROCH PREDITCH. *L'orphelin.*
12. — *Les Gaillards.*
13. — *« Il y aura un malheur. »*
14. — *Voyageur et jeune fille à la source.*
15. — *Le petit philosophe.*
16. — *Sous le mûrier.*
17. — *Le petit bibliothécaire.*
18. — *Les émigrants de Bosnie.*
19. SFREAD WLAHOVITCH (Mme A.). *Le retour après la guerre.*
20. — *Intérieur de harem.*

SCULPTURES.

21. IOWANOVICTH (G.). *Le Guslare ;* — musicien jouant de l'instrument national serbe.
22. — *M. Marinovicth, ministre de Serbie à Paris ;* — Buste.
23. — *Jeune Monténégrin ;* buste.
24. OUBAWKITCH (P.) *Bayadère.*
25. — *Capucin.*
26. — *Vouk, Steph. Karadjitch (écrivain serbe ;* — buste).

SUÈDE.

Palais du Champ de Mars (Galerie des Beaux-Arts).

PEINTURES.

1. ANKARCRONA (G). *Débarquement de briques.*
2. ARSÉNIUS (G.). *Retour de Longchamps.*
3. — *Le marché aux chevaux à Upsala ; — Suède.*
4. — *Vues prises à Chantilly ; — études.*
5. — *Étude.*
6. — *Soleil d'automne.*
7. BECK (Mlle J.) *La marche des saules, crépuscule d'hiver, — Normandie.*
8. — *Source d'été à Flamanville ; — Normandie.*
9. BEHM (W.) *Cabanes en Suède.*
10. BERGH (R.). « *Ma femme.* »
11. — *Portrait de M. Nils Kreuger.*
12. — *Portrait de Mlle B...*
13. — *A la tombée du soir.*
14. — *Paysages.*
15. BIRGER (H.). *La Toilette.*
16. — *Retour de la chasse.*
17. — *Les cerises.*
18. — *Rue Gabrielle.*
19. BJORCK (O.) *Portrait de M. le ministre G. Wennerberg.*
20. — *Portrait de ma femme.*
21. BONNIER (Mlle E.). *Reflet en bleu.*
22. — *Portrait d'une vieille dame.*
23. — *Musique.*
24. BREDBERG (Mme M.). *Portrait.*
25. EKSTROM (P.). *Effet de soleil sur la Seine.*
26. — *Coucher de soleil.*
27. — *Lever de soleil.*
28. — *Inondation.*
29. — *Soir.*
30. — *Soleil brumeux.*
31. — *Soir.*
32. — *Effet de soleil sur l'eau*
33. FÉRON (W.) « *Dans le jardin.* »
34. FORSBERG (N.). *La fin d'un héros ; — souvenir de 1870-71.*
35. GRAF (P.). *Matin*
36. HAGBORG (A). *Cimetière de Tourville.*
37. — *Lavoir — Dalarö, Suède.*
38. — *Retour des bateaux de pêche ; — Cayeux.*
39. — *Laveuses ; — Gif (Seine-et-Oise).*

40. HAGBORG (A.). *Matin à Bashmalla* ; — Suède.
41. — *Esquisse pour la récolte des pommes de terre.*
42. — *« Seule. »*
43. — *Grande marée.*
44. HALL (R.). *Bretonnes.*
45. HERMELIN (O.). *La fin de l'hiver.*
46. JERNBERG (A.). *L'assidue.*
47. JOHANSON (C.). *Un jour d'hiver en Suède*
48. JOSEPHSON (E.). *Portrait de M. R.*
49. — *Portrait de M^{me} R...*
50. — *Danseuse espagnole.*
51. — *Soleil d'automne.*
52. — *Paysage.*
53. — *Portrait de M^{me} S...*
54. — *Le 14 Juillet.*
55. KEYSER (M^{lle} E.). *Paysanne suédoise.*
56. — *Portrait de ma mère.*
57. — *Dans les champs.*
58. KREUGER (N.). *Le labour.*
59. — *Effet d'hiver.*
60. — *Crépuscule.*
61. — *Soir d'hiver.*
62. — *En passant.*
63. — *Hiver.*
64. — *A cinq heures du soir.*
65. — *Esquisses.*
66. KROUTHÉN (J.). *Printemps.*
67. LARSSON (C.). *Triptyque : La Renaissance ; le XVIII^e siècle ; l'Art moderne.*
68. LEMCHEM (M^{lle} L.). *Lilas.*
69. — *Pavots.*
70. LILJEFORS (B.). *Chant des Coqs de bruyère.*
71. — *Chasse aux canards.*
72. — *Chasse finie.*
73. — *Étude de Chat.*
74. LINDSTRÖM (A. M.). *Paysage d'automne.*
75. — *Matin.*
76. LINDHOLM (B. A.). *Écueils de granit près la côte de Suède ;* — vue de la mer
77. LINDMAN (A.). *L'entrée du port de Stockholm.* |Kattegat.
78. LÖWSTÆDT-CHADWICK (M^{me} E.). *Gardeuse de moutons.*
79. MONTAN (A.). *La forme.*
80. MUNTHE-NORSTEDT (M^{me} A.). *Nature morte.*
81. NORDSTRÖM (K.). *Paysage.*
82. — *Vers le soir, à Ekno ;* — environs de Stockholm.
83. — *Effet de neige ;* — mois de mars.
84. — *L'Hiver.*
85. — *Sur la côte suédoise.*
86. — *Effet de neige.*
87. — *Effet d'hiver.*
88. ÖSTERLIND (A.). *Le Baptême.*
89. — *Idylle.*
90. PAULI (G.). *Lecture du soir.*

91. PAULI (G.). *La Toilette.*
92. — *Chez le menuisier.*
93. PAULI-HIRSCH (Mme H.). *Portrait de Mlle V. S...*
94. — *L'heure du déjeûner.*
95. — *A la campagne.*
96. PERSÉUS (E.). *Portrait de M. le professeur K...*
97. — *Portrait de M. H. W...*
98. ROSENBERG (G.). *Paysage.*
99. RYDBERG (G.). *Brouillard d'hiver en Suède.*
100. RYBERG (Mlle H.). *Portrait de Mme V...*
101. SÆÆF (E.). *Paysage suédois.*
102. SALMSON (H.). *Les glaneuses.*
103. — *Fileuse.*
104. — *Fleurs de printemps.*
105. — *Une arrestation ;* — Picardie.
106. — *A la barrière ;* — Suède.
107. SALOMAN (G.). *Le nouveau modèle.*
108. SCHULTSBERG (A.). *Paysage (effet d'hiver) ;* — en Dalécarlie (Suède).
109. — *Jour d'hiver en Suède.*
110. — *Paysage (effet d'hiver) ;* — en Suède.
111. SILLÉN (H. de). *Mer houleuse.*
112. SKAANBERG (C.). *« Canale grande » ;* — Venise.
113. — *A Venise ;* — effet du soir.
114. — *A Venise.*
115. — *Bateau de pêche ;* — Venise.
116. — *Vue de la villa Volkonsky ;* — Rome.
117. — *Vue de Ponte-Molle ;* — Rome.
118. SPARRE (P.-L.). *Étude*
119. SPARRE (Mme de). *Intérieur du château de Gripsholm.*
120. STJERNSTEDT (Mlle S.). *Vue prise sur les bords de la mer Baltique*
121. SUNDBERG (Mlle C.). *La Toilette.*
122. SVENSON (C. F.). *Abandonné ;* — marine.
123. THEGERSTRÖM (R.). *Les tombeaux.*
124. — *Nuit.*
125. — *Nuit dans le désert.*
126. THORELL (Mme H.). *Portrait de Mlle C. L...*
127. — *Portrait.*
128. — *Portrait.*
129. TOLL (Mlle E.). *Méditation.*
130. TRÆGAARDH (C.-L.). *Paysage avec des vaches.*
131. VON SCHULZENHEIM (Mlle I.). *Un voleur.*
132. — *« Apporte ! »*
133. WAHLBERG (A.). *Vue de Stockholm en décembre 1887.*
134. — *Nuit d'été à Jemtland.*
135. — *Vue de Torreby à Bohuslân ;* — Suède.
136. — *Nuit orageuse.*
137. — *La lune de septembre à l'île de Vâderôn ;* — Suède.
138. — *Soir du mois d'août à Lysekil ;* — Suède.
139. — *La côte de Bohuslæn en Suède.*
140. — *Lever de lune ;* — paysage aux environs d'Haldarp (Suède).
141. WAHLSTRÖM (Mlle C.). *Intérieur de forêt.*

142. WALLÉN (G.-Th.). *Apres-midi sur la côte de Scanie.*
143. WENNERBERG (G. G.). *Fleurs.*
144. WERNER (G.). *Prure au bord du Nil.*
145. WESTMAN (E.). *Le Quai d'Orsay à Paris.*
146. — *Paysage*
147. — *A Skagen;* — Danemark.
148. ZORN (A.). *Un pecheur.*
149. — *Portrait de M. A. P...*
150. — *Portrait de M. C. C...*

SCULPTURES.

193. AAKERMAN (W.). *Nuit de givre;* — statue, plâtre.
194. AHLBORN (Mlle L., nee Lundgren). *Medailles.*
195. — *Modeles pour medailles.*
196. — *Modeles pour medailles.*
197. ARSÉNIUS (G.). « *Demandez pardon a ce maître.* » ; — statue en plâtre.
198. AROSENIUS (Mlle K...). *Buste.*
199. — *Buste.*
200. — *Buste.*
201. — *Statuette.*
202. ERICSON (Mme I ..) *Portrait de M. Arvesen;* — buste en plâtre
203. ERIKSSON (C.). *Martyr;* — statue, plâtre.
204. — *Tegner cree ses premiers vers, en enterrant un oison,* — statue, plâtre.
205. — *Colin-Maillard,* — vase en piâtre.
206. — *Charmeuse;* — vase en plâtre.
207. — *Espagnole;* — buste en plâtre.
208. HASSELBERG (P.). *Portrait de M. J...,* buste, bronze.
209. — *Aieul;* — groupe, plâtre.
210. — *Le Perce-Neige;* statue, marbre.
211. — *Attrait de la vague.* — statue, plâtre.
212. — *La petite grenouille;* — plâtre.
213. — *Souvenir de Ronneby;* — médaillon.
214. — *Souvenir de Marstrand;* — médaillons.
215. — *Le prince Eugene;* — buste, bronze.
216. LINDBERG. *Le Brouillard;* — statue.
217. — *La Coquille.*
218. — *La Vague.*
219. LUNDBERG (T.). *Freres d'armes;* groupe, plâtre.
220. ROTHMAN (E.). *Un pêcheur;* — statue plâtre
221. — *Medaillon;* plâtre.
222. SALOMAN (G.). *Restauration de la Venus de Milo,* — plâtre, executée par le [sculpteur Carl Andersson, sous la direction de M. Saloman.

SUISSE.

Palais du Champ de Mars (Galerie des Beaux-Arts).

PEINTURES.

1. ANKER (A.). *Lavater.*
2. BAUD-BOVY (A.). *Bergers de l'Oberland s'exerçant au jeu de la lutte.*
3. — *Lioba ; — berger de l'Oberland rappelant son troupeau.*
4. — *Dans l'atelier ; —* portrait de Valentin Baud-Bovy.
5. — *Nature morte.*
6. BEAUMONT (A. de) *Les rhododendrons ; —* vallée de Chamonix.
7. — *Coucher de Soleil sur l'aiguille de Tour ; —* vallée de Chamonix
8. BEAUMONT (A. de) *L'offrande.*
9. — *La garde du drapeau ;* peinture décorative.
10. — *Portrait de M^{me} ***.*
11. BIÉLER (E.). *Devant l'eglise à Savièse ; —* Valais.
12. — *Surprise.*
13. — *Portrait de M. E. V...*
14. BOCION (F.). *Mouettes du Leman.*
15. — *Bord du Leman ; —* environs de Lutry.
16. — *Vue de Venise.*
17. — *Embouchure de la Veveyse.*
18. BRESLAU (L.). *Portrait des amies.*
19. — *Portrait de M^{lle} Feurgard.*
20. — *Portrait du sculpteur Carries.*
21. — *Contrejour.*
22. BURNAND (E.) *Ferme suisse.*
23. — *Taureau dans les Alpes*
24. — *Changement de pâturage.*
25. — *Portrait de M^{me} B...*
26. CASTAN (G.). *A Artemare (Ain).*
27. — *La première neige dans les bois.*
28. CASTRES (É.). *Une ambulance suisse en 1871.*
29. — *Une messe militaire dans le canton de Fribourg*
30. DUFAUX (F.). *Pour le marché de Vevay ; —* lac Léman.
31. DURAND (S.). *Fête enfantine à Genève ;*
32. — *Un conseil de famille.*
33. — *Un apprenti.*
34. DUVAL (L.). *Souvenir des bords de l'Adriatique.*
35. — *Polyphème.*
36. — *Le Djebel Seboua ; —* Nubie.

37. FURET (F.). *Les foins;* Aeschi (canton de Berne).
38. — *Chrysantheme.*
39. — *L'Aurore;* — panneau décoratif.
40. GAUD (L.). *Le dernier char de la moisson.*
41. — *Le blé de la première gerbe.*
42. — *Aux Champs.*
43. — *Brûlage d'herbes.*
44. GIRARDET (E.) *Marchand de poules à Alger.*
45. — *L'atelier du graveur.*
46. GIRARDET (H.). *La première pipe.*
47. GIRARDET (J). *La déroute de Cholet.*
48. — *Le général de Lescure, blessé, passe la Loire avec son armée en déroute*
49. — *Partie manquée.*
50. — *Une arrestation sous la Terreur.*
51. GIRON (G.). *Les deux sœurs.*
52. — *Portrait de M. et M^me L L...*
53. — *Portrait de M^me M. de B...*
54. — *Portrait de M^me M...*
55. HODLER (F.). *Cortège de lutteurs suisses.*
56. KOLLER (R.). *A la campagne.*
57. — *Au printemps.*
58. — *Dans les Alpes.*
59. LAURENT GSELL (L.) *La vaccination de la rage.*
60. LUGARDON (A.). *La Jungfrau;* — vue prise de la petite Scheidegg (Oberland
61. MONTEVERDE (L.) « *Che significa ?* » [bernois.
62. NICOLET (G.). *Un conte des Mille et une Nuits.*
63. ODIER (J -L) *Bords de la Loire à Saint-Maurice* (Loire).
64. — *Gorges de Balledent* (Haute-Vienne).
65. PALÉZIEUX (E. de). *Retour du marché.*
66. PIGUET (R) *Parisienne de 1884.*
67. POTTER (A) *Baie de Saint-Raphael;* — crépuscule.
68. PURY (Ch E. de). *Portrait de M^me E. de P...*
69. — *Enfileuses de perles*
70. RAVEL (E) *Fête patronale dans le val d'Hérens.*
71. — *Les premiers pas.*
72. — *Le sculpteur sur bois.*
73. — *Dans le châlet;* — Valaisanne
74. RENEVIER (J.) *Convalescence.*
75. — *St-François et les oiseaux.*
76. RŒDERSTEIN (M^lle O. V). *Ismaël.*
77. — *Fin d'été.*
78. — *Portrait*
79. ROTHLISBERGER (W.). *Barquier déchargeant des pierres;* — lac de Neuchâtel.
80. SCHAEPPI (S.). *L'Automne,* — panneau décoratif
81. SCHILLIG (J.). *Nature morte.*
81. STENGELIN (A.) *Dunes en Hollande.*
82. — *Environs de Laaghalen;* — Hollande.
84. STUCKELBERG (E). *Portrait de la mère de l'artiste.*
85. — *Roses sauvages d'Anticoli.*
86. — *Études pour la décoration de la Chapelle de Guillaume Tell.*
87. — *Études pour la décoration de la chapelle de Guillaume Tell.*

88. VALLOTTON (G.-E.). *Portrait de vieillard*
89. — *Portrait de jeune homme.*
90. — *Portrait de jeune homme.*
91. VEILLON (A.). *Matinée d'avril aux environs de Chexbres*, — Lac de Genève.
92. VŒLLMY (F.). *Un village en Belgique.*

SCULPTURES.

114. BOVY (H.). *Médaillons et médailles.*
115. IGUEL. *Victoire de Morat ;* — bas-relief en plâtre.
116. — *Diète de Stantz* — bas-relief en plâtre.
117. — *Daniel-Jean Richard ;* — statue, plâtre
118. KISSLINC (R.). *Calla ;* — statue en marbre.
119. LANDRY (F.). *Albert de Meuron ;* — médaille bronze, face et revers.
120. LANZ (A). *Monument de Pestalozzi pour la ville d'Yverdon ;* — modèle pour le [bronze.
121. NIEDERHAUSERN (A. de). *Deux médaillons bronze.*
122. PEREDA (R.) *Prigionera ;* — statue, marbre.
123. REYMOND (J-M.). *L'accalmie ;* — statue, plâtre
124. — *E. Hennequin ;* — buste, terre cuite
125. — *Médaillons.*
126. — *Ruth ;* — médaillon, marbre.
127. SIEGWART (H). *Portrait de Mme F... ;* — buste, plâtre
128. TOPFFER (C.). *Aïsha ;* — buste, plâtre bronzé.
129. — *P. S. de Brazza ;* — buste, plâtre coloré.
130. — *Baigneuse ;* — marbre.
131. — *Le Réveil ;* — statuette, bronze.
132. WETHLI (J.-L.). *Bouquetière romaine ;* — statue en marbre

EXPOSITION INTERNATIONALE.

Palais du Champ de Mars (Galerie des Beaux-Arts).

PEINTURES.

1. ALEXANDER (C.). *Cueilleuse de prunes.*
2. ANDRYCHEWICZ. *Portrait.*
3. BERNARDELLI (E.). *Les explorateurs.*
4. BILINSKA (Mlle A.). *Portrait de l'auteur.*
5. BOGGIO (E.). *Lecture.*
6. — *Portrait de M. A.-L... Cann.*
7. BRITO (J. de). *Portrait de M. le vicomte de Perno, attaché militaire du Portugal.*

8. DARMESTETER (Mme H.). *Nina*
9. — *Portrait.*
10. DAWSON-WATSON. *Les gerbes de blé.*
11. ÉLIAS (A.). *La Fenaison.*
12. — *Les deux amis.*
13. FOUJI (G.) « *Envoie un baiser a grand'mere !* »
14. HARTOG. — *Portrait.*
15. — *Relieuse de livres.*
16. — *Portrait.*
17. LOÉVY (E.). *Portrait de M. Ch...*
18. MICHELENA (A.). *Charlotte Corday allant a l'echafaud.*
19. — *L'enfant malade.*
20. — *La visite electorale.*
21. — *Tete de jeune garçon.*
22. PACK (Mlle N.). *Lili ; — tete d'etude.*
23. PAPATIAN (Mme V). *Portrait d'enfant.*
24. RODRIGUEZ-ETCHART (S.) *Le depart du conscrit.*
25. SA (F.-F.). *Portrait de Mme ****.*
26. — *Portrait de M. V. M...*
27. SHENCK (A.-F.-A.). *La lutte, — souvenir d'Auvergne.*
28. — « *Des oies* » , — *souvenir d'Auvergne.*
29. — *L'orphelin ; — souvenir d'Auvergne.*
30. SCHIAFFINO (E). *Repos.*
31. SIVORI (E.). *Une petite rentiere.*
32. SOUZA-PINTO (J. J. de) *La culotte dechiree.*
33. — « *Trempe jusqu'aux os.* »
34. — *Depart pour le travail.*
35. THOMPSON. *Berger.*
36. — *Moutons.*
37. VALENZUELA-PALMA (A.). *Portrait de M. Blest-Gana, ancien ministre plenipo-[tentiaire du Chili.*
38. — *En meditation.*
39. — *Arbres en fleur au Chili.*
40. ZAKARIAN (Z.). *Fromages et Fruits*
41. — *Une table de cuisine.*
42. — *Le jambon.*
43. — *Un verre d'eau et des figues.*
44. — *Prunes et verres de vin.*
45. — *Des bonbons et des figues.*
46. — *Un panier de prunes.*
47. — *Un verre d'eau et des fruits*
48. — *Prunes de « Monsieur. »*
49. — *Figues et raisins.*

SCULPTURES.

58. ARACEJA-COSMA (T d'). *Danseur au tambourin ; —* statue, plâtre.
59. ARIAS (V). *Descente de Croix, —* groupe, plâtre.
60. — *Defenseur de la patrie ;* statue, plâtre
61. — *A l'eglise ; —* bas-relief, terre cuite
62. CASELLA (Mlle). *Buste ; —* cire.

LUXEMBOURG.

Palais du Champ de Mars.

SCULPTURES.

1. FEDERSPIEL (P.). *M. G. Capus;* — buste.
2. — *M. Th. F...;* — buste.
3. — *Buste de nègre.*

PRINCIPAUTÉ DE MONACO.

Champ de Mars (Pavillon spécial).

PEINTURES.

1. NATUREL (Mme F.). *Vue d'intérieur.*
2. — *Intérieur.*
3. — *Vue d'intérieur.*
4. POINSOT (M. H). *Entrée de la loge du Prince au Casino-Théâtre de Monaco.*
5. — *Intérieur de moulin à huile.*
6. — *Vue de la rue du Collège, à Menton.*

SCULPTURES.

8. CORDIER (C.). *Vierge du XIIe siècle destinée à la cathédrale de Monaco.*
9. STECCHI (F.). *Portrait de S. E. le Gouverneur général;* — buste, plâtre
10. — *Portrait de Mme de X...;* — buste, marbre.
11. — *« Mes enfants »;* — groupe, plâtre.

SAINT-MARIN.

Palais du Champ de Mars.

SCULPTURES.

2 FATTORI (Melle E.). *Bas-relief en terre cuite.*

HAWAI.

Exposition spéciale du Gouvernement Hawaïen.

PEINTURES.

1. GOUVERNEMENT HAWAIEN. *Peintures diverses.*

ÉTATS DE L'AMÉRIQUE CENTRALE ET MÉRIDIONALE.

RÉPUBLIQUE ARGENTINE.

Champ de Mars (Pavillon de la République Argentine).

SCULPTURES.

1. CUBELLI et Fils. — *Bas-relief en bronze*
2. GRANDE (R). *Médailles.*
3. GUMA (R). *Écusson en bois.*

BOLIVIE.

Champ de Mars (Pavillon Bolivien).

PEINTURES.

1. GARCIA-MESA (J.). *Quatre peintures :*
 a Vue générale de Sucre — b L'Alameda de La Paz — c Le marché de Potosi. — d Fête populaire a Cochabamba (Misachico)
2. — *Quatre portraits.*
3. — *Le retour des champs.*
4. — *En Roumanie.*

CHILI.

Champ de Mars (Pavillon du Chili).

PEINTURES.

1. CASTRO (M^{elle} C.). *La taille.*
2. — *Une Vieille.*
3. CORREA (R.) *La rencontre du collegue*
4. — *Scene de travaux champetres.*
5. — *Scene de travaux champetres*
6. ELGUIN (M^{elle} A.). *Revers de fortune.*
7. — *« Me demande-t-il ? »*
8. — *Tete d'homme,* — étude.
9. GONZALEZ [J.-J.). *Portrait de M^{elle} A. P C.*
10. HARRIS (J -C.). *Le jeu d'osselets.*
11. HENINNGSEN (A) *Portrait militaire*
12. — *Nature morte.*
13. JARHA (O.). *Matinee d'automne.*
14. — *Crepuscule*
15. — *Bois de palmiers d'Ocoa.*
16. LAFUENTE (A). *Type chilien.*
17. LIRA (P). *Pierre Valdivia fonde la ville de Santiago*
18. — *Paysage.*
19. SWINBURN (E). *Solitude*
20. — *Coucher de soleil.*
21. — *Sentier sous bois.*
22. VALENZUELA (A.). *Fruits.*
23. — *Portrait de M. R. G...*
24. VIDAL (C.). *Pont sur la riviere « Renegado ».*
25. — *Coucher de soleil.*

SCULPTURES.

26. ARIAS. *Descente de croix,* — plâtre.
27. — *Un ouvrier chilien ;* — plâtre
28. — *Buste ;* — marbre.
29. GONZALEZ. *Gavarino ;* — statue, plâtre.
30. HENNINGSEN (A.). *Bas-relief ;* — plâtre
31. LAGARRIGUE (C.). *Giotto ;* — groupe, plâtre.
32. PLAZA (N.). *Sculpture*

ÉQUATEUR.

Champ de Mars (Pavillon de l'Équateur).

SCULPTURES.

2. BACA (M.). *Groupe.*
3. COMMISSION COOPÉRATIVE. *Petits sujets divers.*
4. LARREA (M.). *Christ.*

GUATEMALA.

Champ de Mars (Pavillon du Guatemala)

PEINTURES.

1. BARILLAS (S.). *Peinture à l'huile.*
2. BATRES (D. C.). *Peinture à l'huile.*
3. CHAVEZ (M. A.). *Portrait du président Barios.*
4. CODINACH (M.) *Peinture à l'huile.*
5. ESPINOSA (F.). *Tableaux à l'huile.*
6. RAMIREZ (C.). *Peinture à l'huile.*
7. ROBERTS (M.). *Tableaux à l'huile.*
8. ROCHE (D.). *Peinture à l'huile.*
9. RODRIGUEZ (P.). *Une noce au bois de Boulogne;* — peinture à l'huile.
10. ROSEMBERG (Melle M.-L.). *Cinq peintures à l'huile.*
11. SAENZ DE TEJADA (M.). *Peintures à l'huile.*
12. SALVATIERRA (S.). *Peintures à l'huile.*
13. SALVATIERRA (V.). *Divers tableaux à l'huile.*
14. SARRACHAGA (A. de). *Portrait du Président Barillas.*
15. SIRION (E.). *Peinture à l'huile.*
16. SUGNER (E. M.). *Peinture à l'huile.*
17. URRUELA (F.) Hijo. *Tableaux à l'huile.*

SCULPTURES.

20. GANGERI (L.). *Le Président Barillas;* — buste, marbre.
21. LEAL Y PENA (B.). *Bustes de Colon et du Président Barillas.*
22. PEÑA (L.). *Buste de Colomb.*

SALVADOR.

Champ de Mars (Pavillon spécial du Salvador).

PEINTURES.

1. ANSOLA (I.). *Au bal.*
2. — *Sortie du bal.*
3. CISNEROS (M^{me} D.). *Portrait du général Don Francisco Morazan.*
4. — *Portrait du général Don Rafael Osorio.*
5. DESTER (J.). *Portrait de S. Exc. le Général Menendez, Président de la République [de San Salvador.*
6. GONZALES (E). *Vue du chemin de fer de Armenia à Amate-Marin.*
7. — *Vue de la lagune de Ilopango.*
8. — *Vue de la rivière Lampa, par Chalatenango.*
9. — *Vue du port de la Union.*
10. — *Entrée de l'armée libératrice (le 22 juin 1885).*
11. — *Vue de San-Salvador, à partir de l'Asile Sara*
12. — *Portrait du Général Gerardo Barrios.*
13. — *Environs de San-Salvador.*
14. — *Environs de San-Salvador.*
15. — *Environs de San-Salvador.*
16. VERNIER (P.-E.). *Vue de Santa Ana et portraits.*
17. VILANOVA (Melle G.). *Portrait de Don Luis Ojeda.*
18. VILLACORTA (M.). *Portrait de S. E. le Général F. Menendez.*
19. — *Portrait du General Morazen.*

SCULPTURES.

21. AGUILAR (A.). *Essais de sculpture sur bois.*
22. GONZALEZ (P.). *Écusson national;* — sculpture sur bois.

URUGUAY.

Champ de Mars (Pavillon de l'Uruguay).

PEINTURES.

1. LAPORTE (D.). *La prière de l'Arabe.*
2. — *Crépuscule d'automne, à Venise.*
3. — *Le Grand Canal, à Venise;* — Vue prise du pont de l'Académie
4. LORENZO (D. de). *La fille du peintre.*
5. SAMARAN (U. M.). *Portrait de Melle R. D...*
6. — *Portrait du prince V...*
7. — *Lassitude.*
8. — *« Que quieres, Zalamera? »*
9. — *Zorah.*
10. — *A Tunis.*
11. — *« En 1600 »;* — Sujet national

PEINTURE.

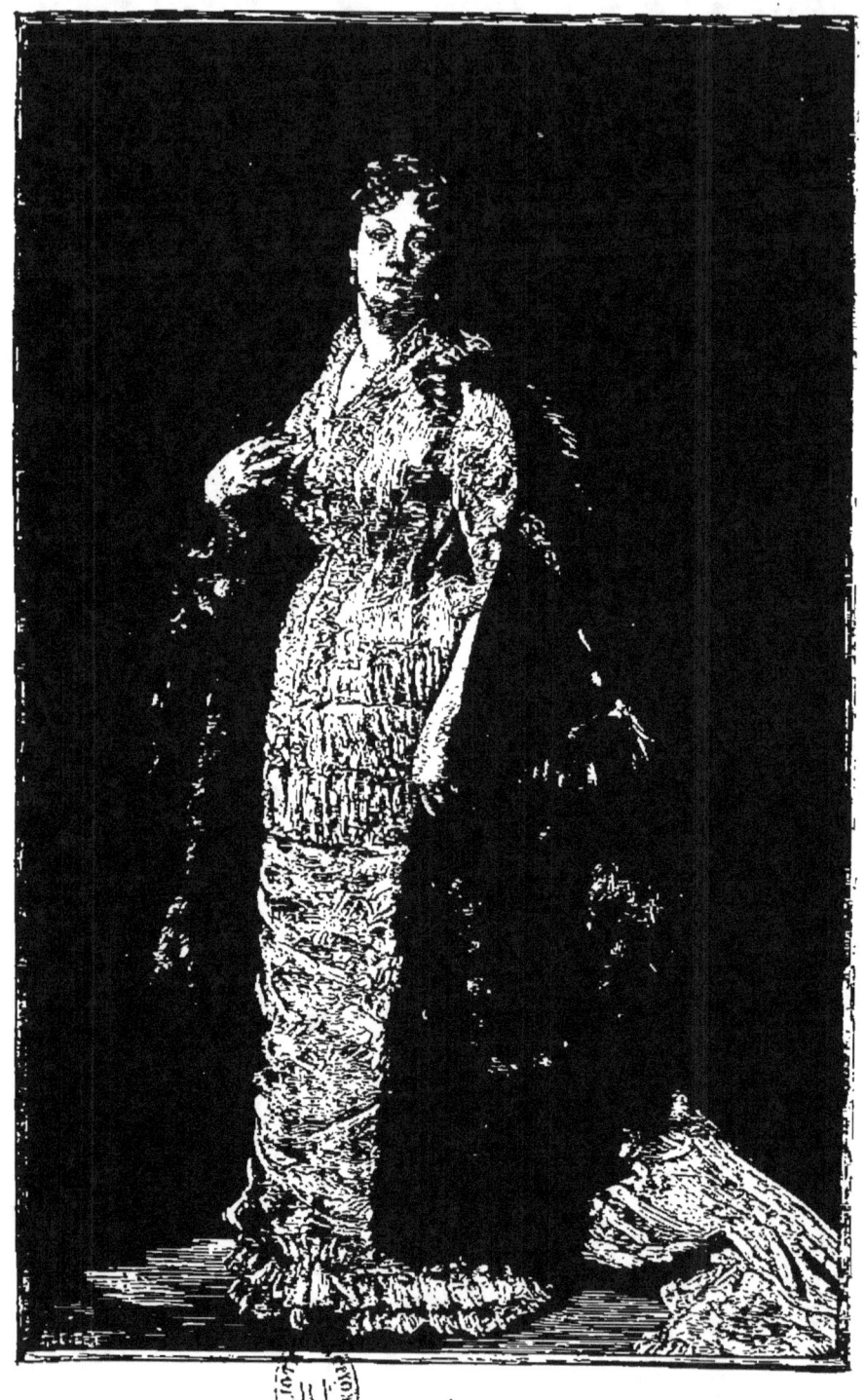

Édité par la maison Ad. Braün et Cⁱᵉ.

CAROLUS-DURAN. *Portrait de Mᵐᵉ la comtesse Vandal.*

Lévy (E.). *Maternité.*

SAUTAI (P. — Élisabeth de Hongrie.

WFERTS (J.-J.). *Saint François d'Assise étant prêt de rendre l'esprit, se fait transporter à Sainte-Marie de Portioncule.*

METZMACHER (E.). Le Lion amoureux.

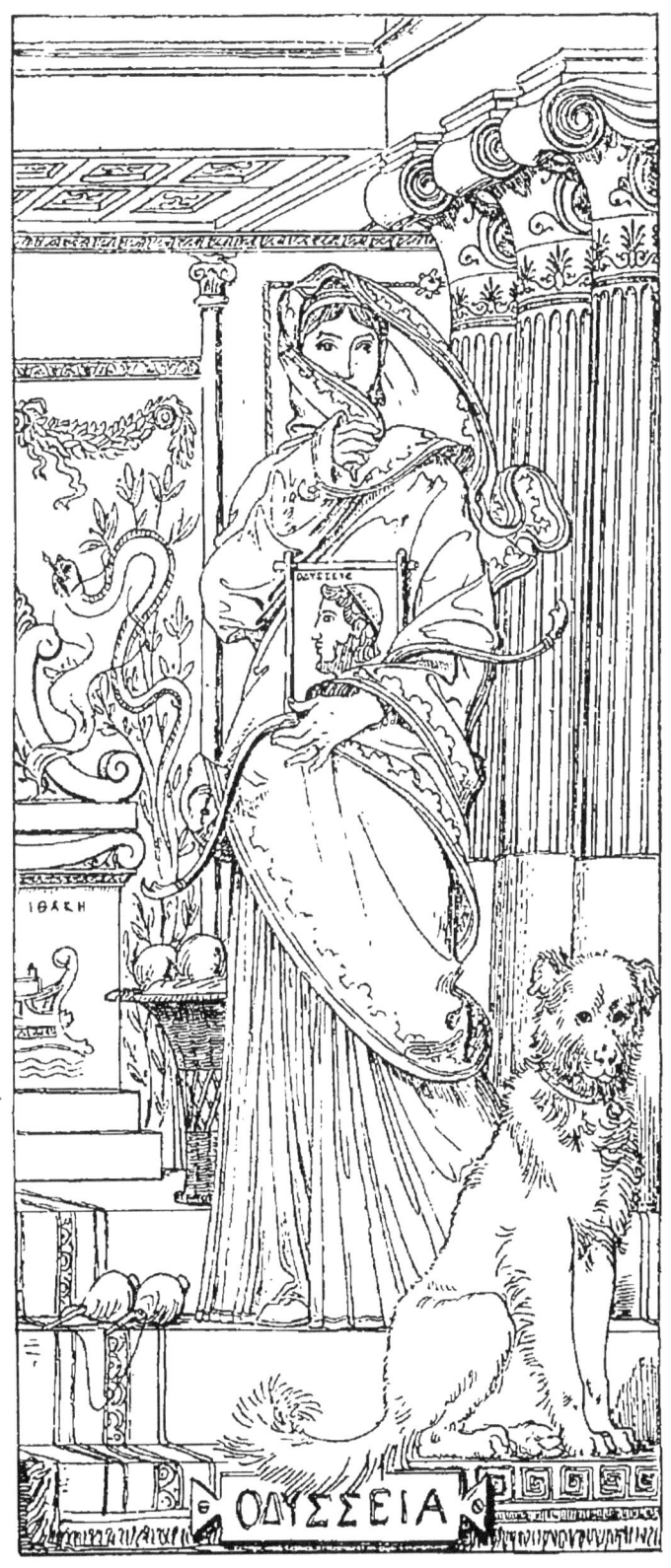

Lecomte du Nouy. *Homère* (triptyque).

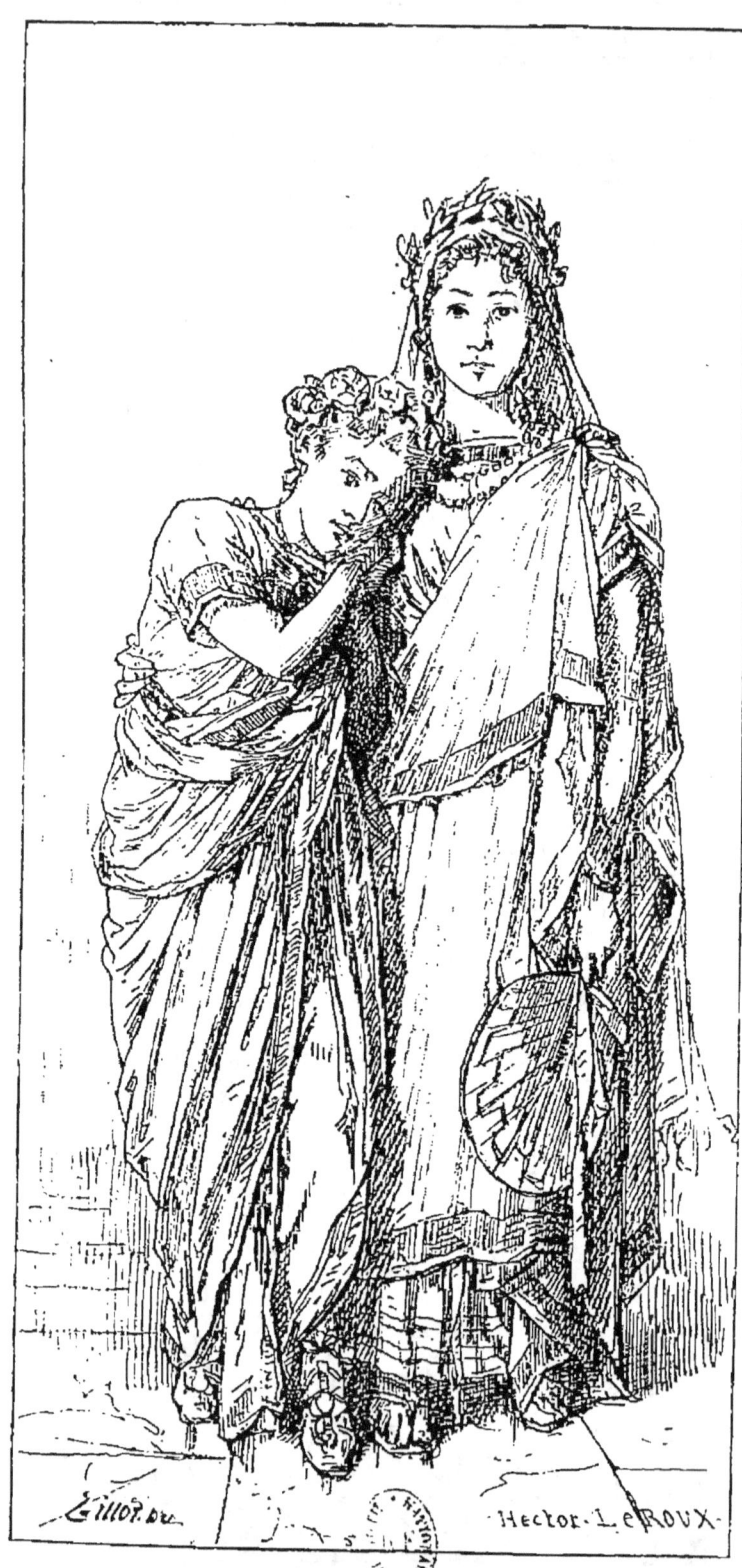

Le Roux (H.). *Frère et Sœur*.

MATHEY (P.) *Portrait de M. Félicien Rops.*

Édité par la maison Ad. Braun et C⁰.

HENNER (J.-J.). *St. Sébastien.*

FERRIER (G.). *Printemps* (panneau décoratif).

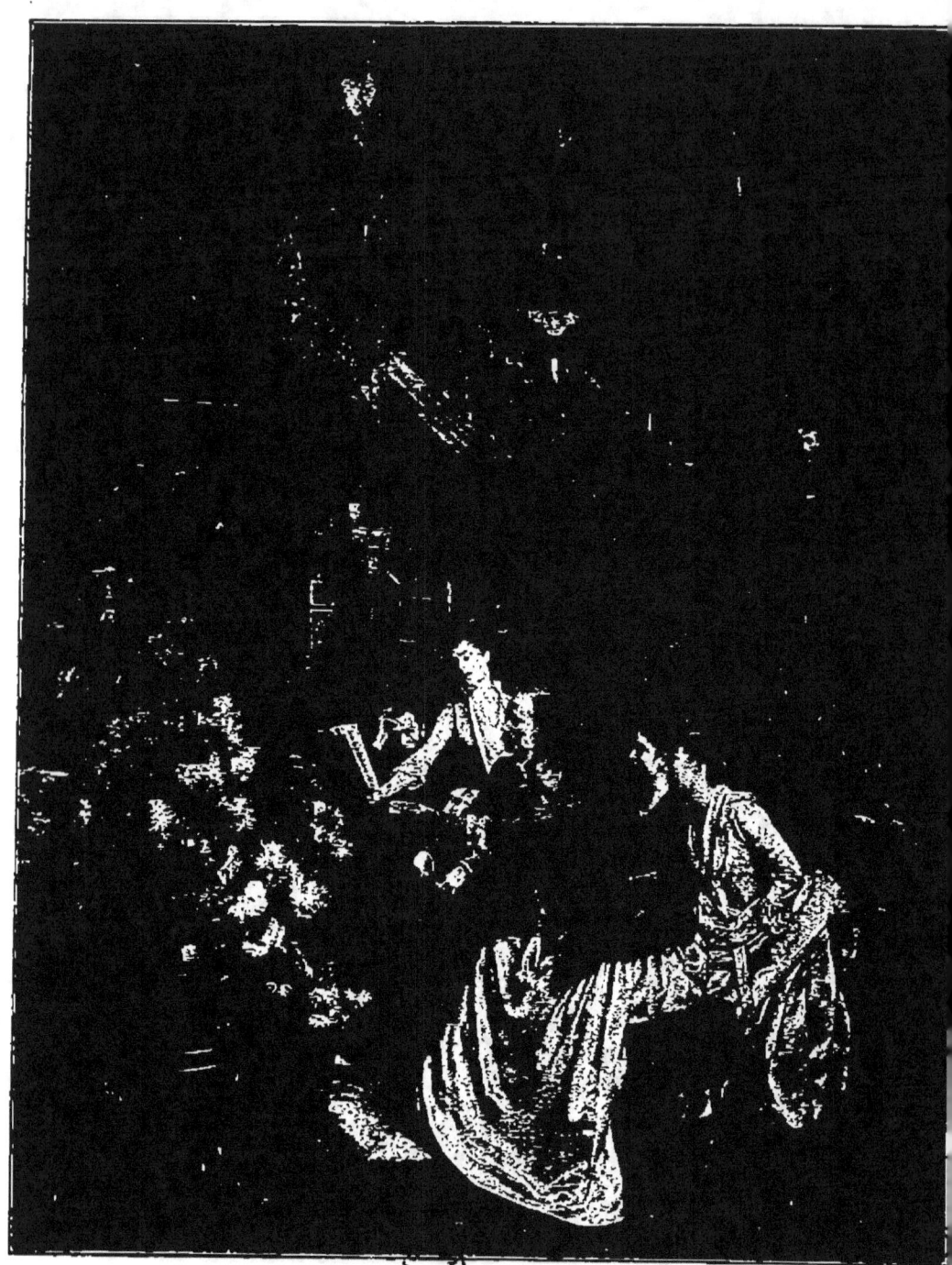

Aublet (A.), Autour d'une partition.

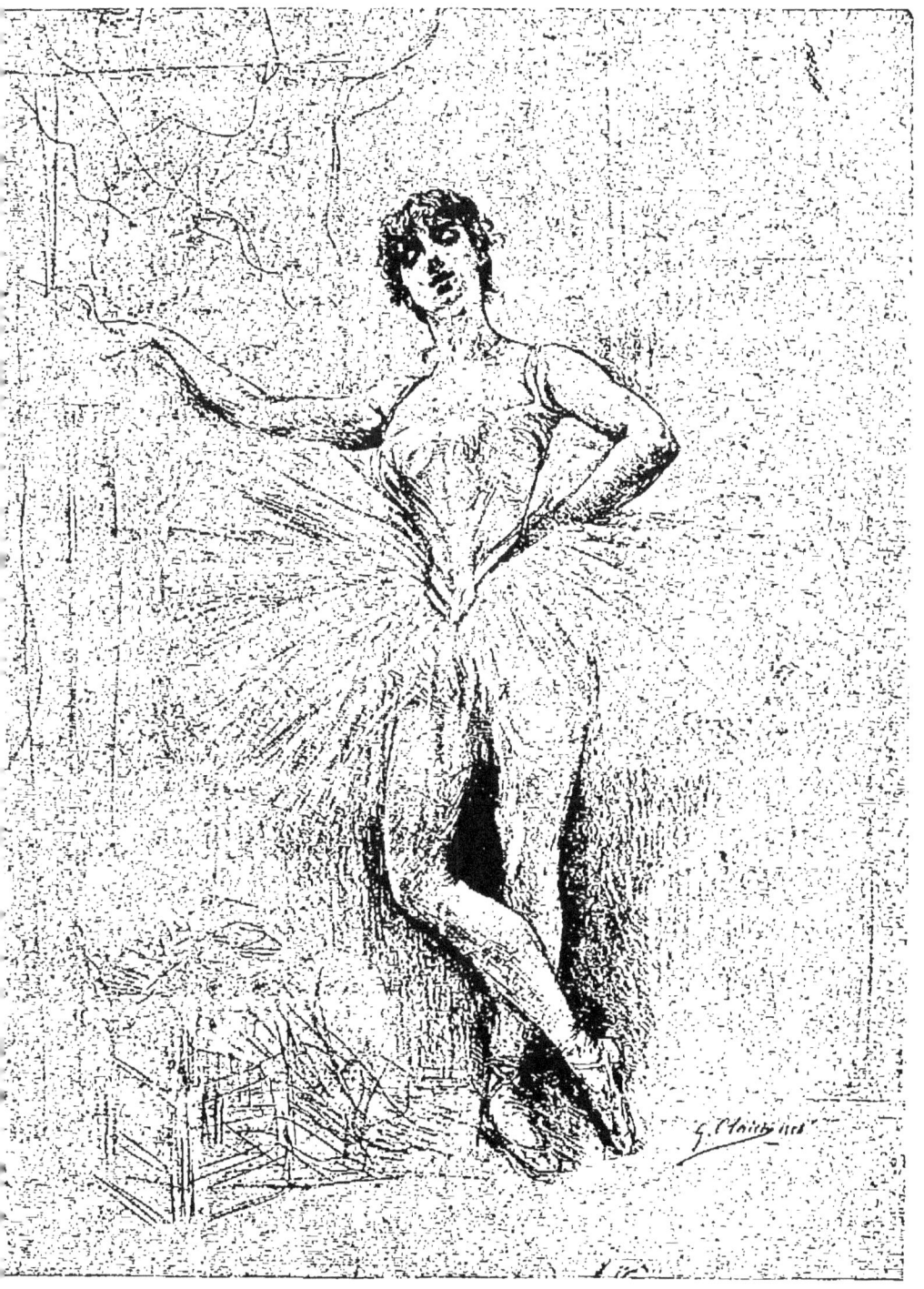

CLAIRIN (G). *Portrait de M^{lle} Zucchi, de l'Eden.*

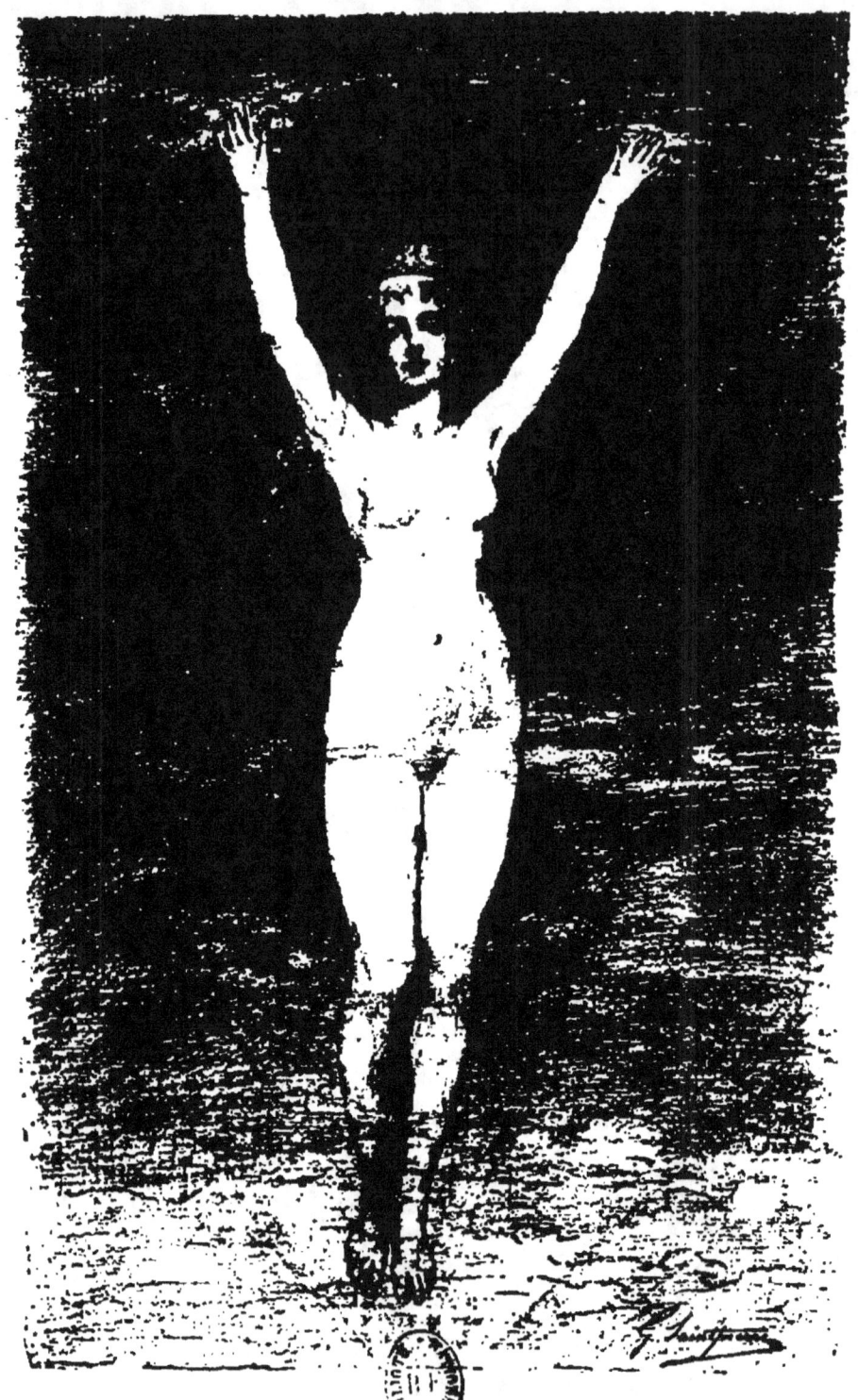

SAINTPIERRE (G.). L'*Arrow* ; panneau décoratif.

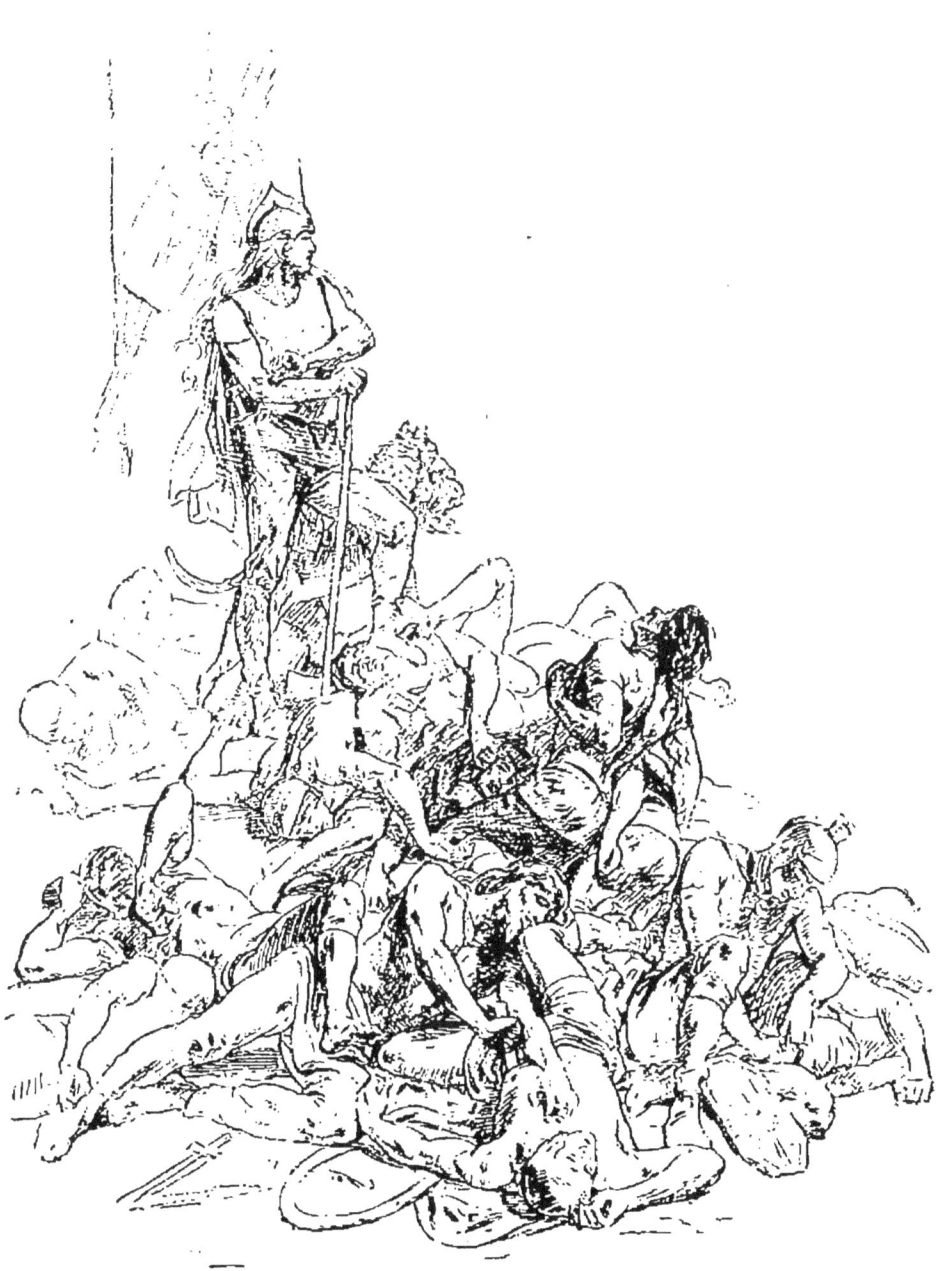

MAILLART (D.). *Mort de Correus, héros bellovaque.*

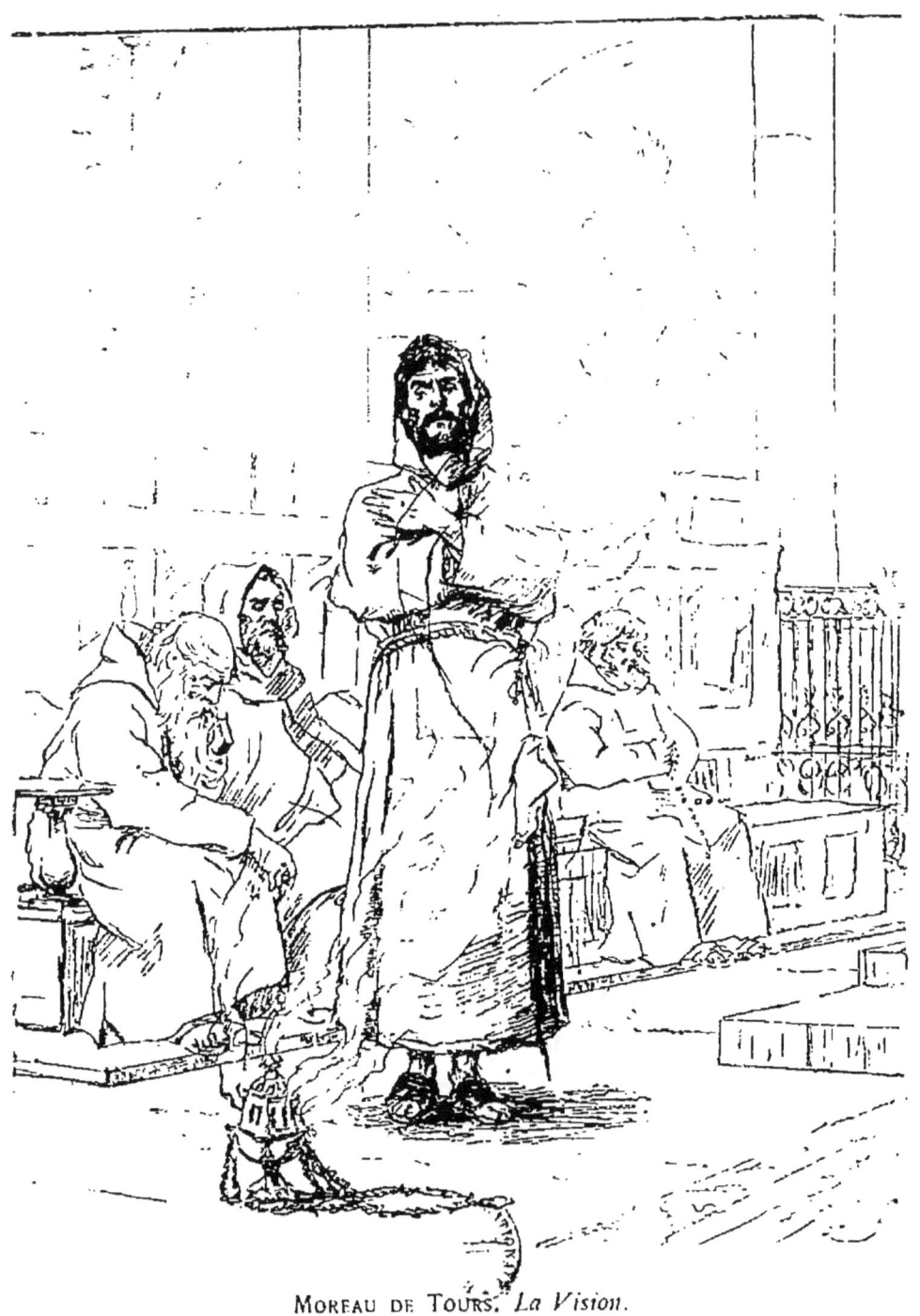

Moreau de Tours. *La Vision.*

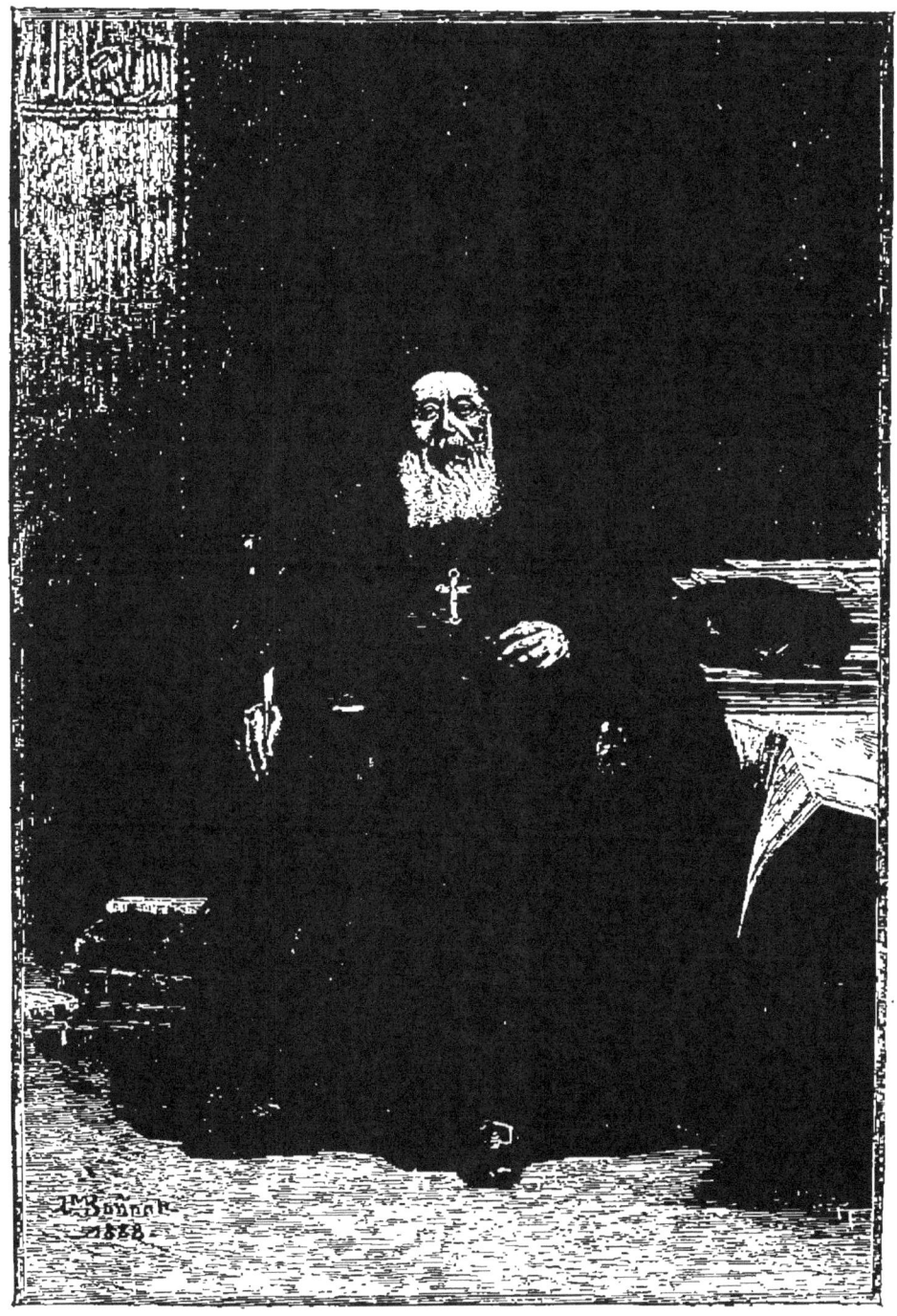

Édité par la maison Ad. Braün et C°.

BONNAT (L.). *Portrait de S. E. le Cardinal Lavigerie.*

Courtois (Gre). « *Un glaive transpercera ton âme.* »

Lemaire (L.) *Pivoines et Roses.*

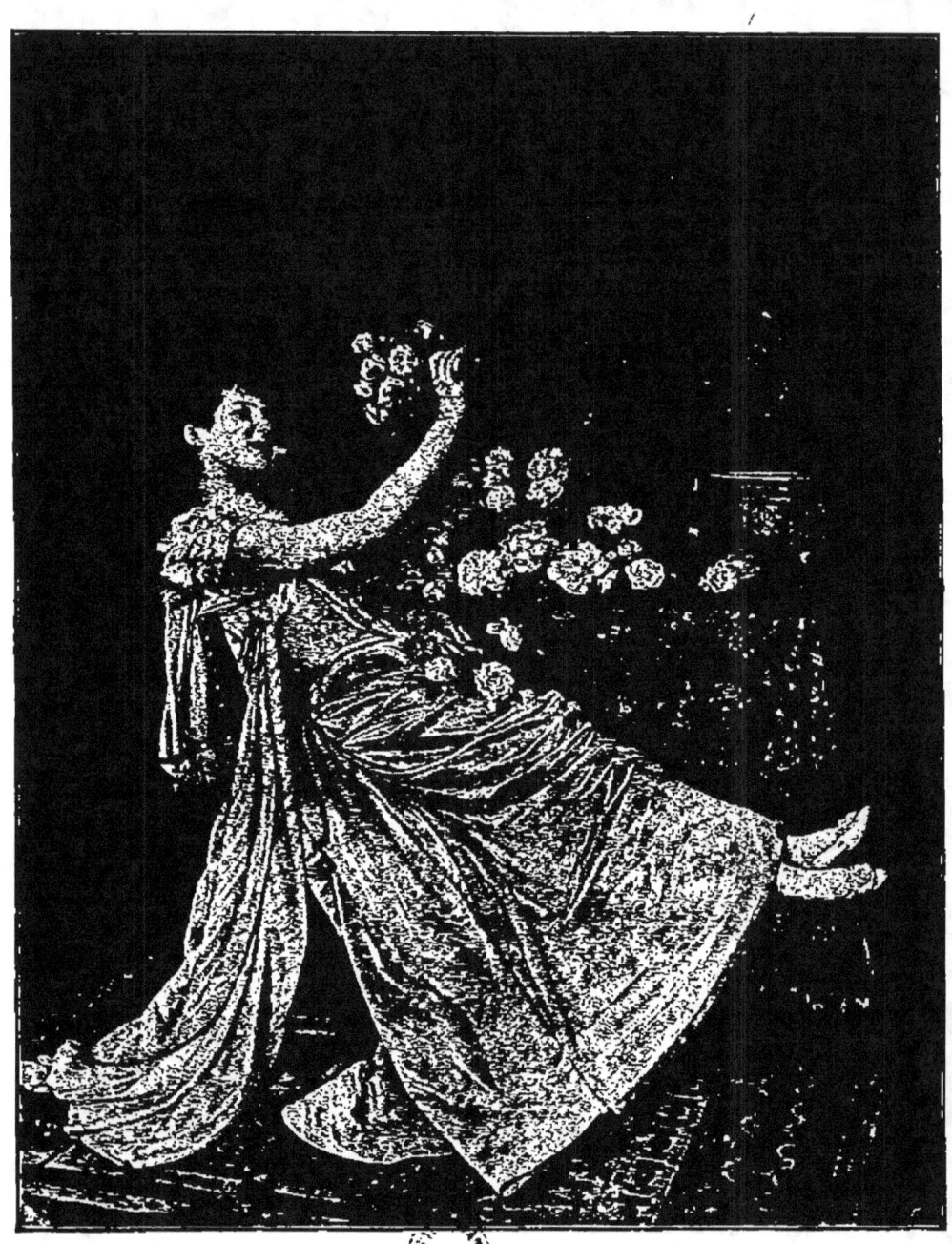

Toulmouche (A.). *Envoi de fleurs.*

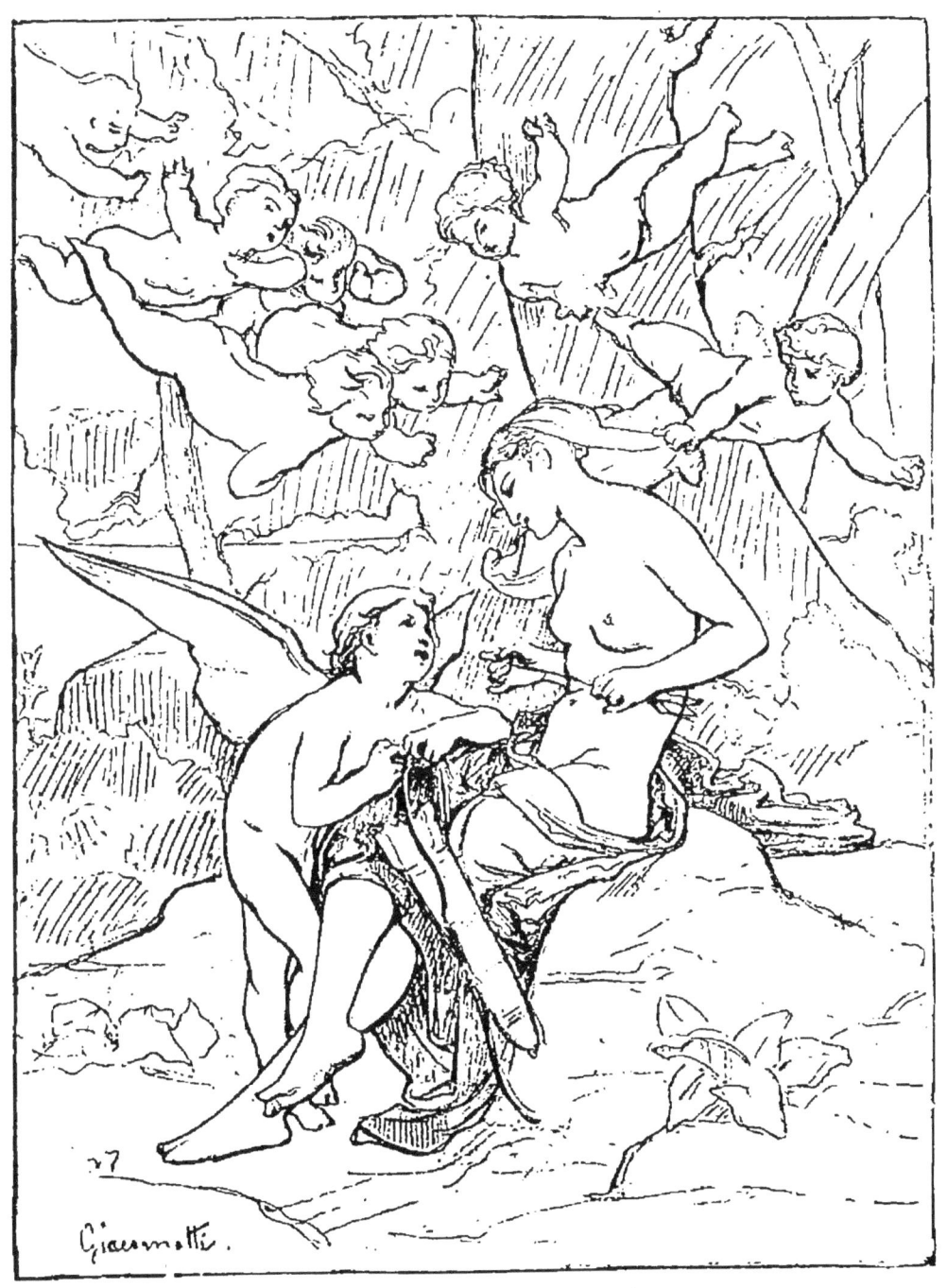

GIACOMOTTI (F.). *L'Innocence.*

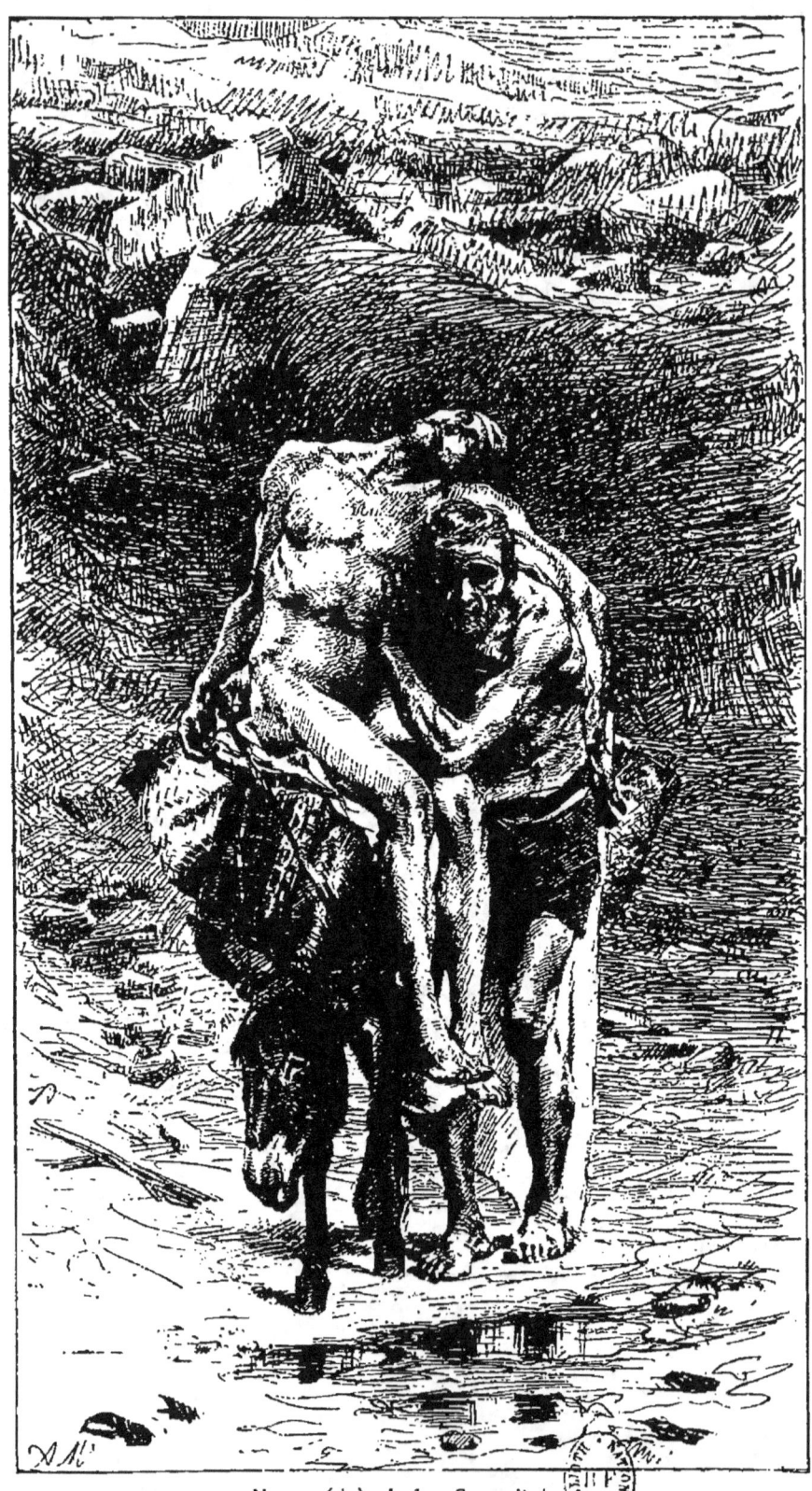

Morot (A.). *Le bon Samaritain.*

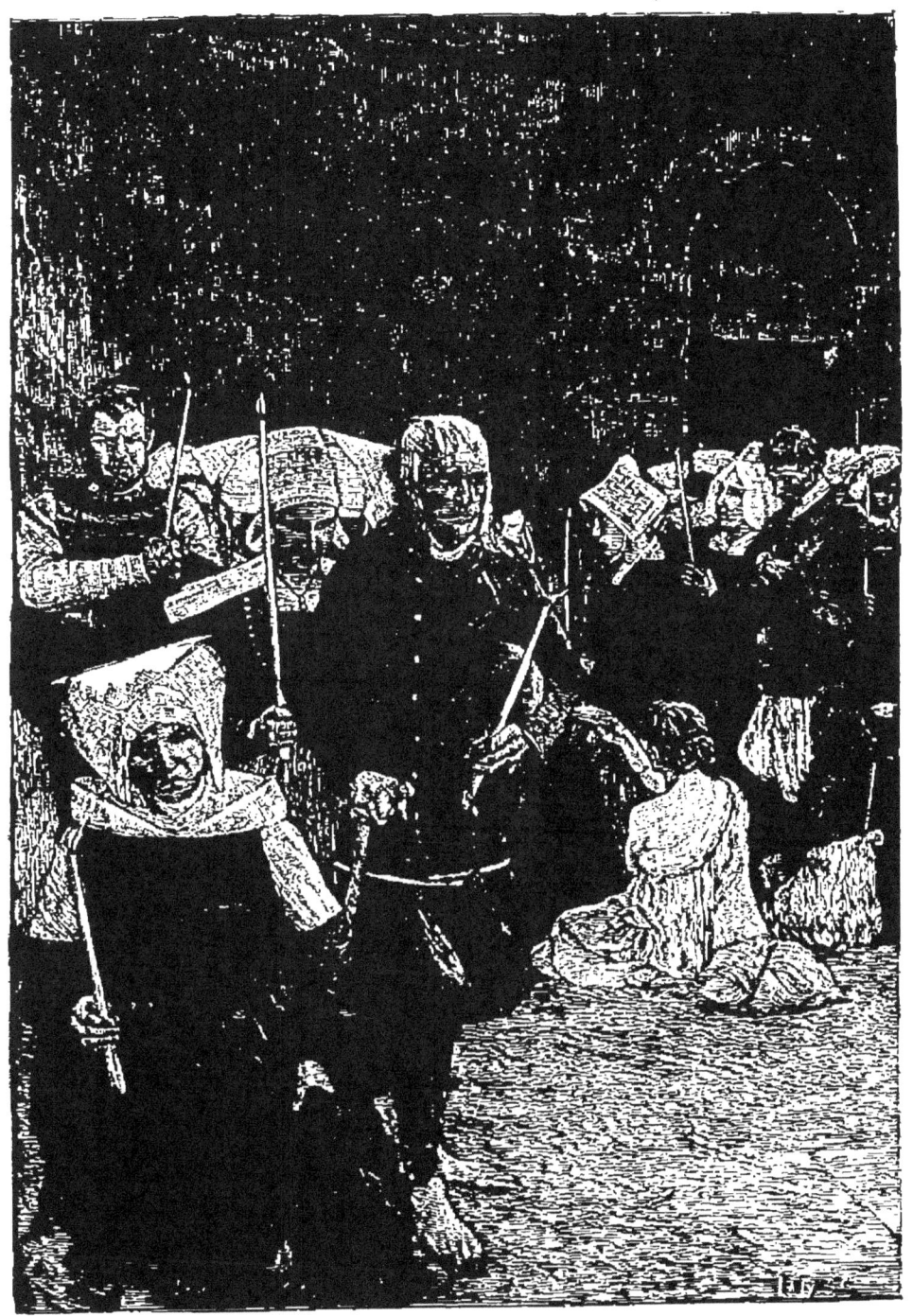

DAGNAN-BOUVERET (P.) *Le Pardon.*

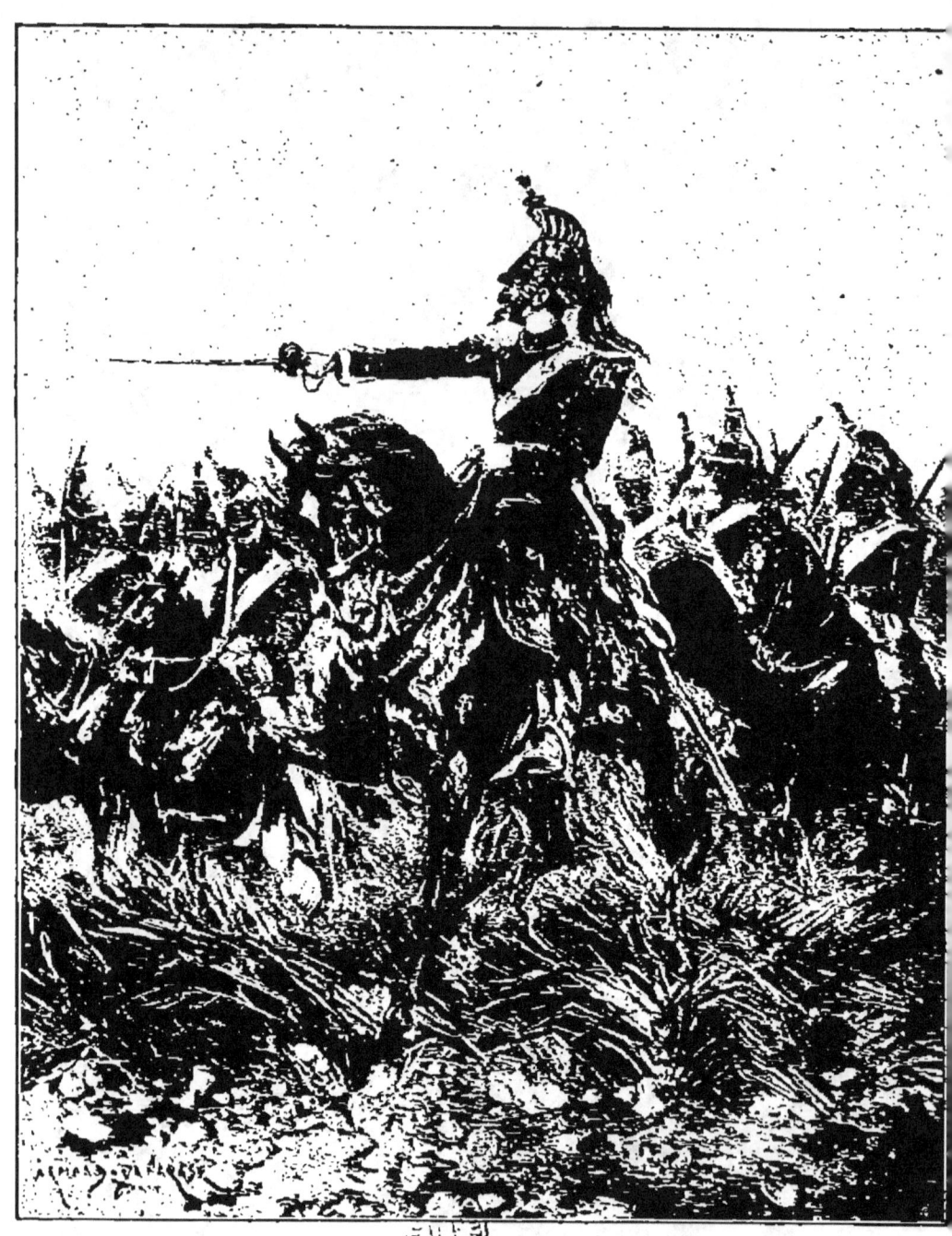

Armand-Dumaresq. *Aligués* ; charge de dragons.

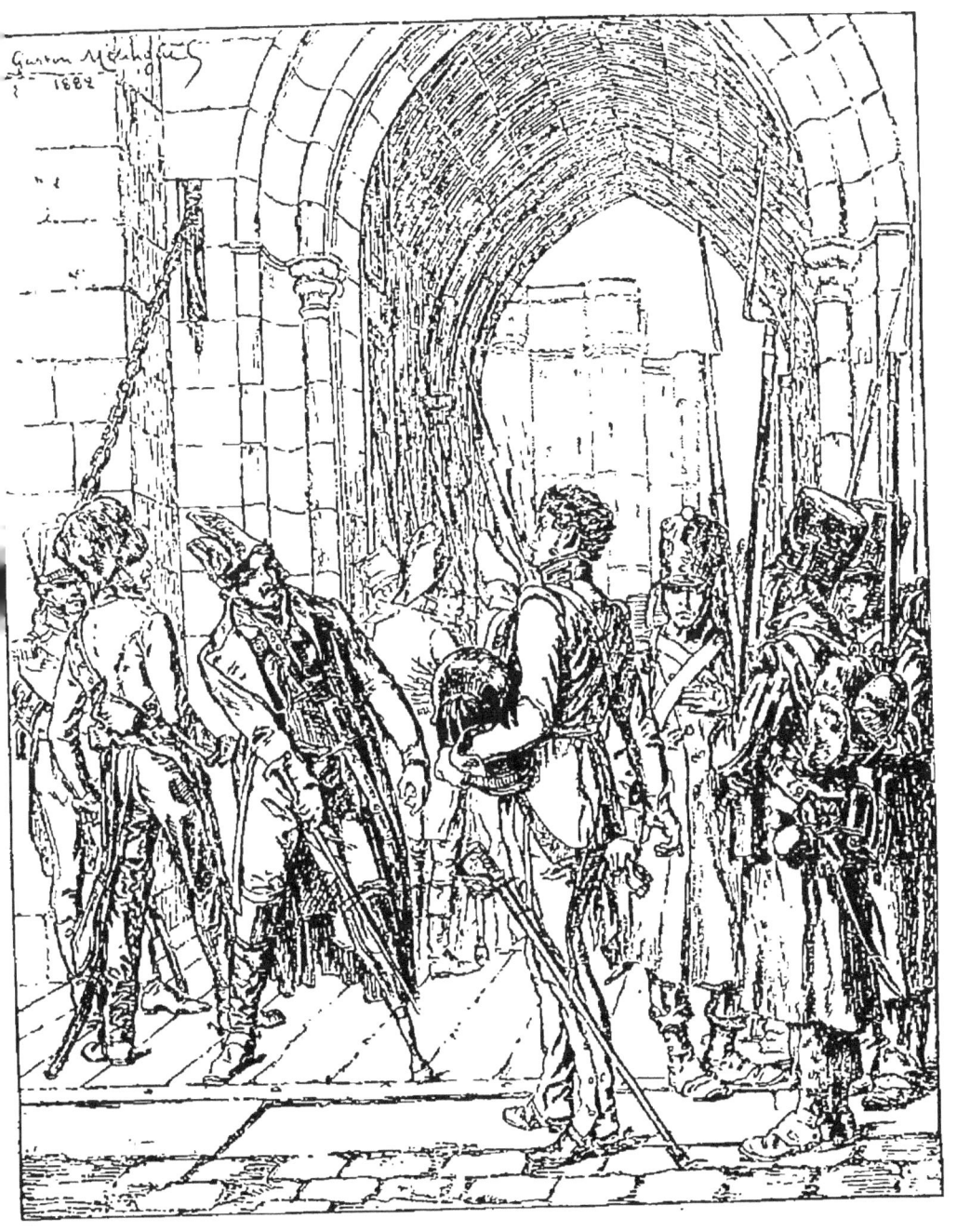

MÉLINGUE (G.). *Le général Daumesnil à Vincennes, 1815.*

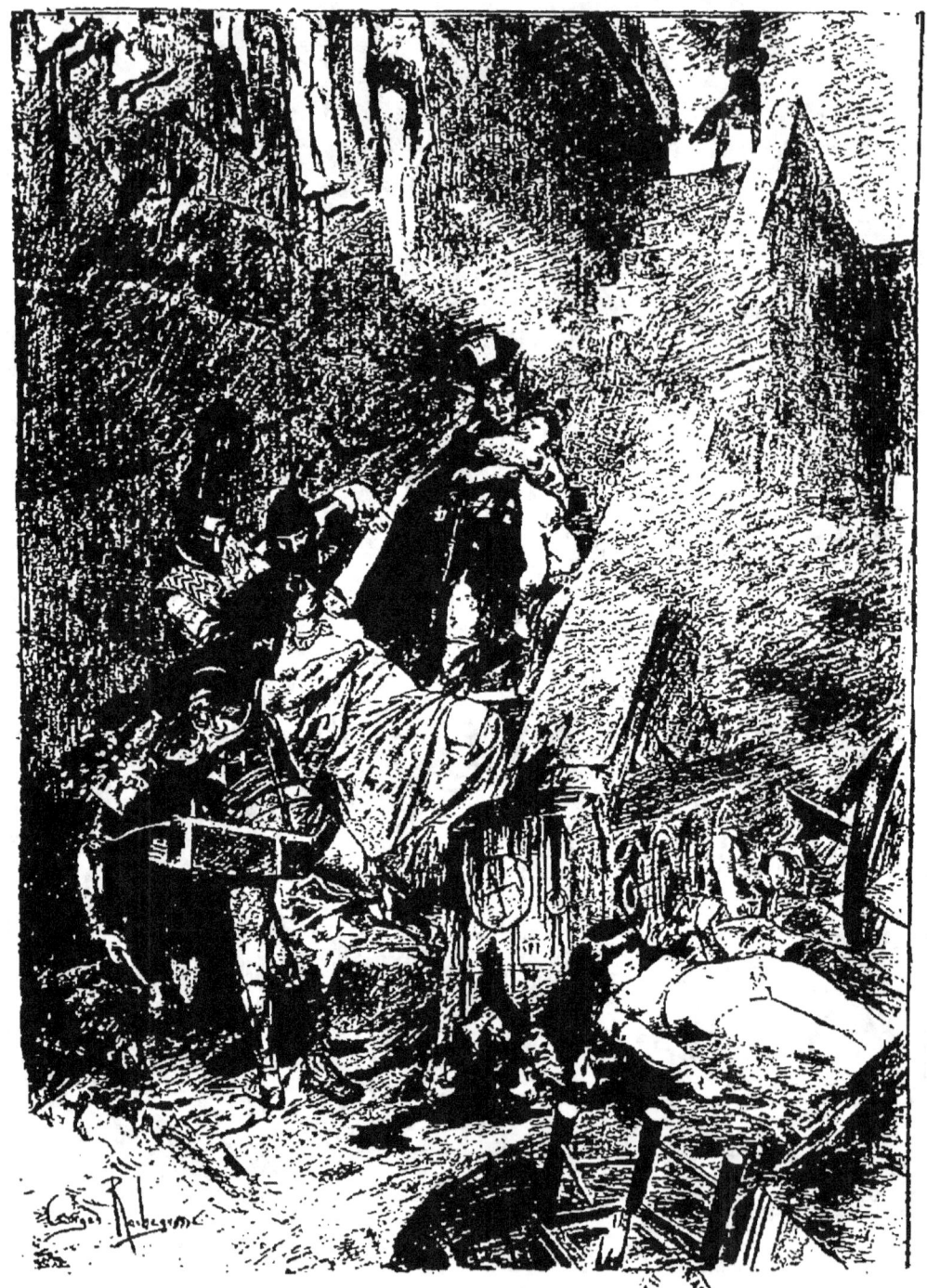

ROCHEGROSSE (G.). *Andromaque.*

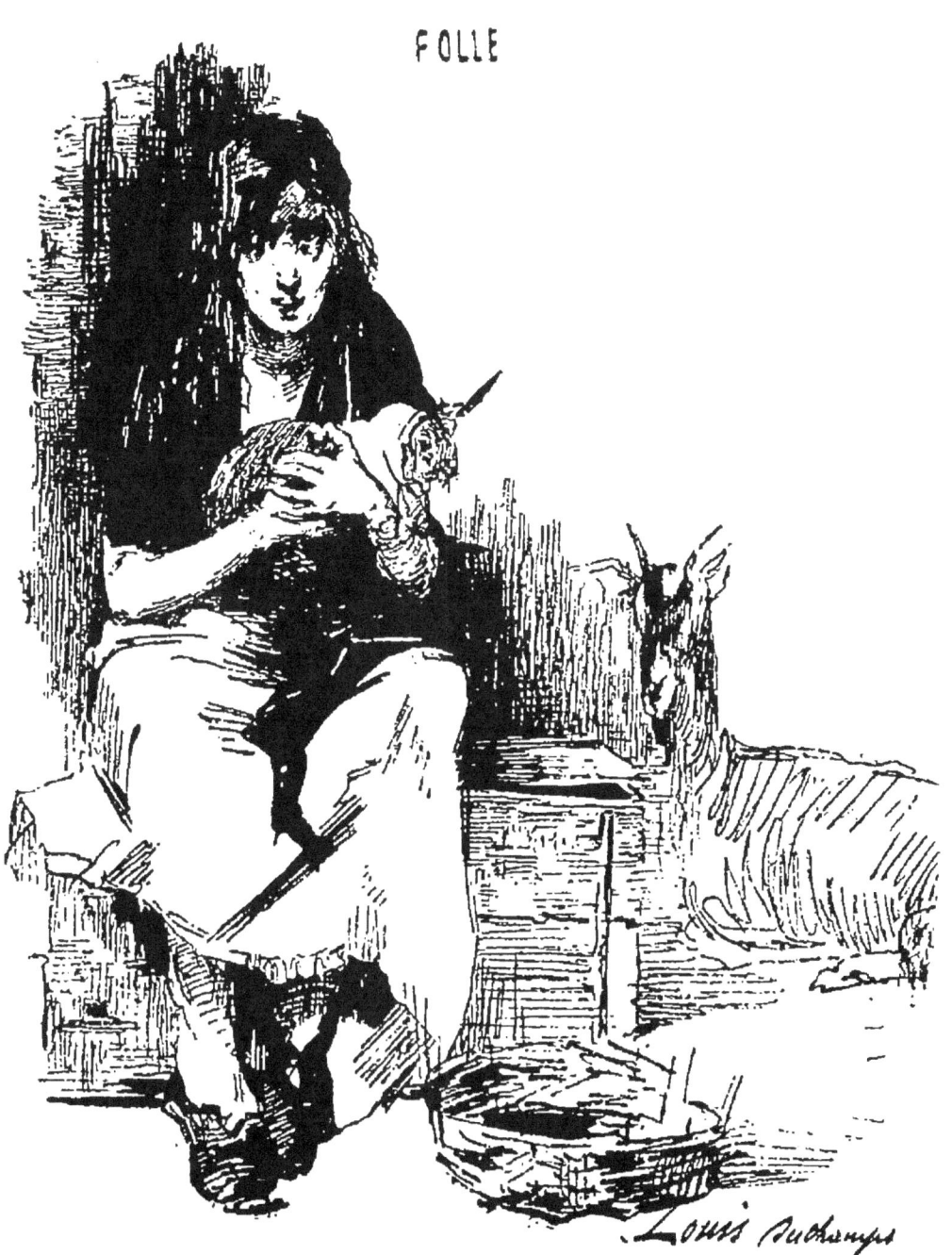

DESCHAMPS (L.). *Folle!*

Rapin (A.). *Novembre, à Digulleville (Manche)*

Lévy (E.). *Portrait de M. Barbey d'Aurévilly.*

COMERRE (L.) — Silène et les Bacchantes.

ROBERT-FLEURY (T.). *Portrait de M. Robert-Fleury, membre de l'Institut.*

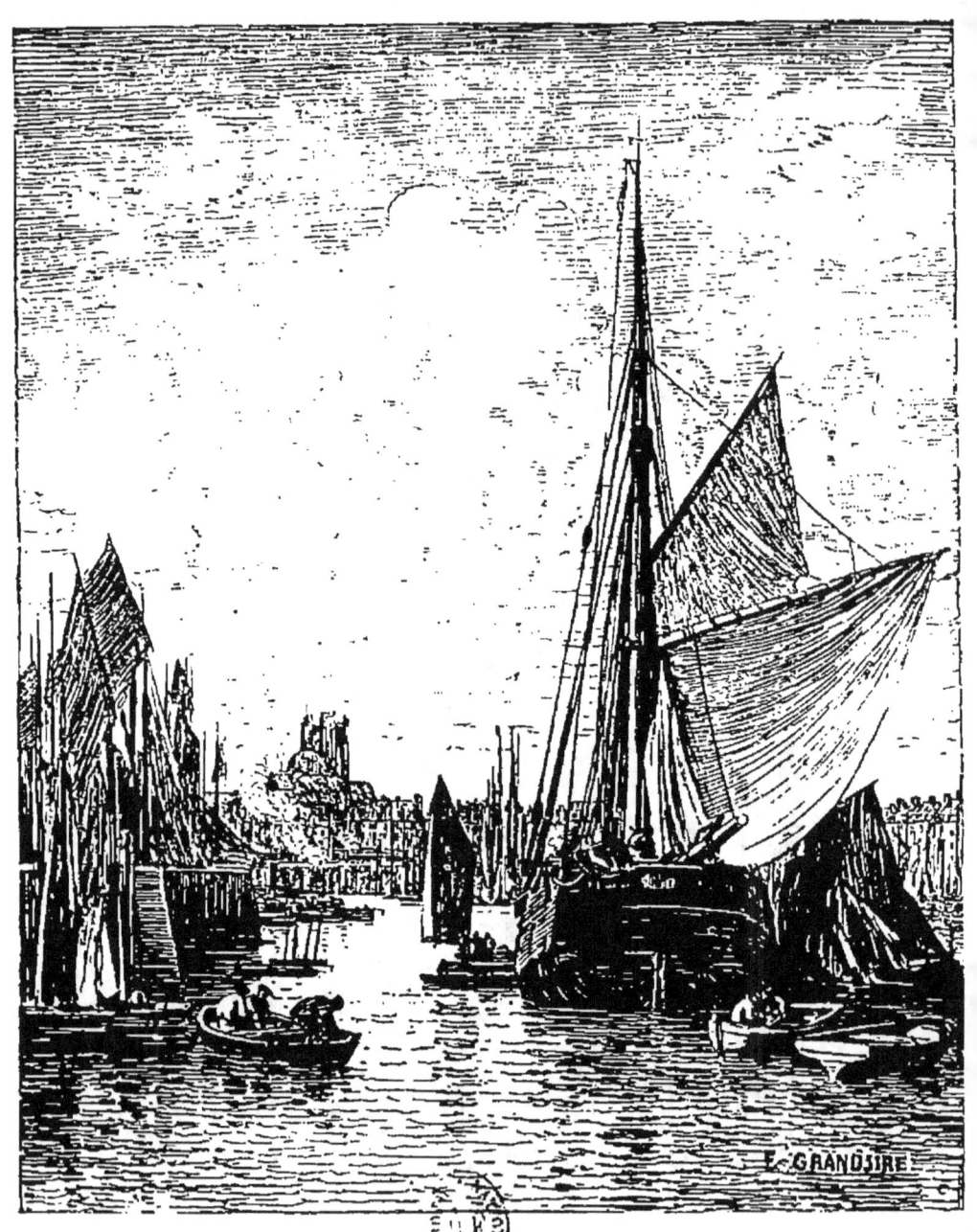

GRANDSIRE (E.). *L'Avant-port à Dieppe.*

BAUDOUIN (E.). *Le dernier voyage*

BRIELMAN (A.). *Les premiers rayons;* gué de l'Oyard à Urçay (Allier).

DIDIER (J.). *Un char de blé.*

LAURENS (J.). *Les châtaigniers de Magny.*

OLIVE (J.-B.): *Marseille* ; soleil couchant.

HARPIGNIES (H.). *Solitude*.

BERTHÉLEMY (E.). *L'Ouragan du 11 octobre 1886 à Bernières (Calvados);*
Naufrage du brick « Adélaïde ».

SCHMIDT (P.). *Le vieux chemin des Moulineaux, près Meudon.*

LE SÉNÉCHAL DE KERDRÉORET. *Le « Flambard » au radoub.*

FLAMENG (A.). *Embarquement d'huîtres à Cancale.*

Pelez (F.). *Grimaces et misère* ; les Saltimbanques.

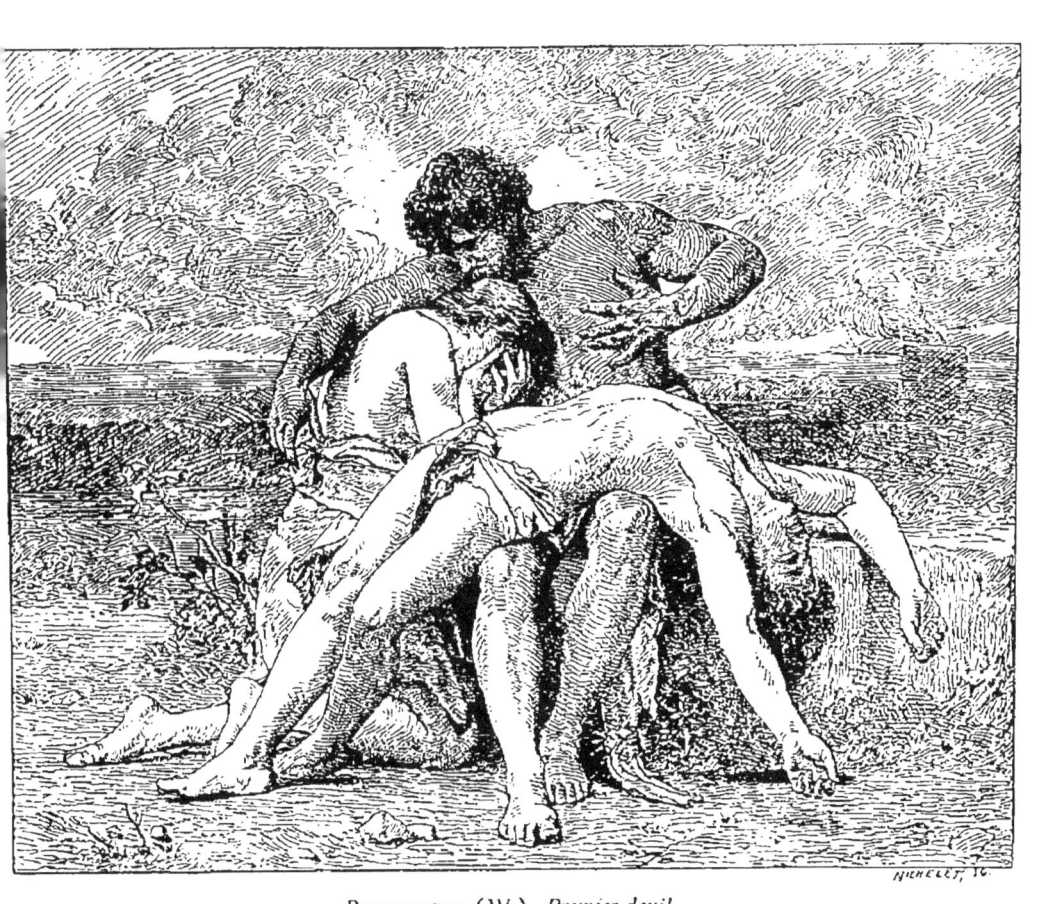

BOUGUEREAU (W.). *Premier deuil.*

BÉRAUD (J.). *A la salle Graffard.*

BEAUVERIE (C.). *La récolte des pommes de terre.*

BENNER (E.). *Magdeleine.*

LAUGÉE (D.). *La Question.*

Perrault (L.). *L'Été* (panneau décoratif).

Duez (E.). *Portrait rouge;* M^me D...

BENJAMIN-CONSTANT. *Les Chérifas.*

KREYDER (A.). *Branche de roses « Gloire de Dijon »*

TISSOT (J.). *L'enfant Prodigue;* le retour.

Rozier (D.). *La soupe aux choux.*

Tissot (J.). *L'enfant Prodigue ; le départ*

LE SÉNÉCHAL DE KERDRÉORET. *La rentrée au port.*

DANTAN (E.). *La Consultation*

Berne-Bellecour (E.). *Manœuvre d'embarquement.*

Leroy (P.). *Mardochée.*

Geoffroy (J.). *L'heure du goûter.*

JOURDAIN (R.). « *Le Chaland.* »

Luminais (E.). *Fuite du roi Gradlon;* légende bretonne.

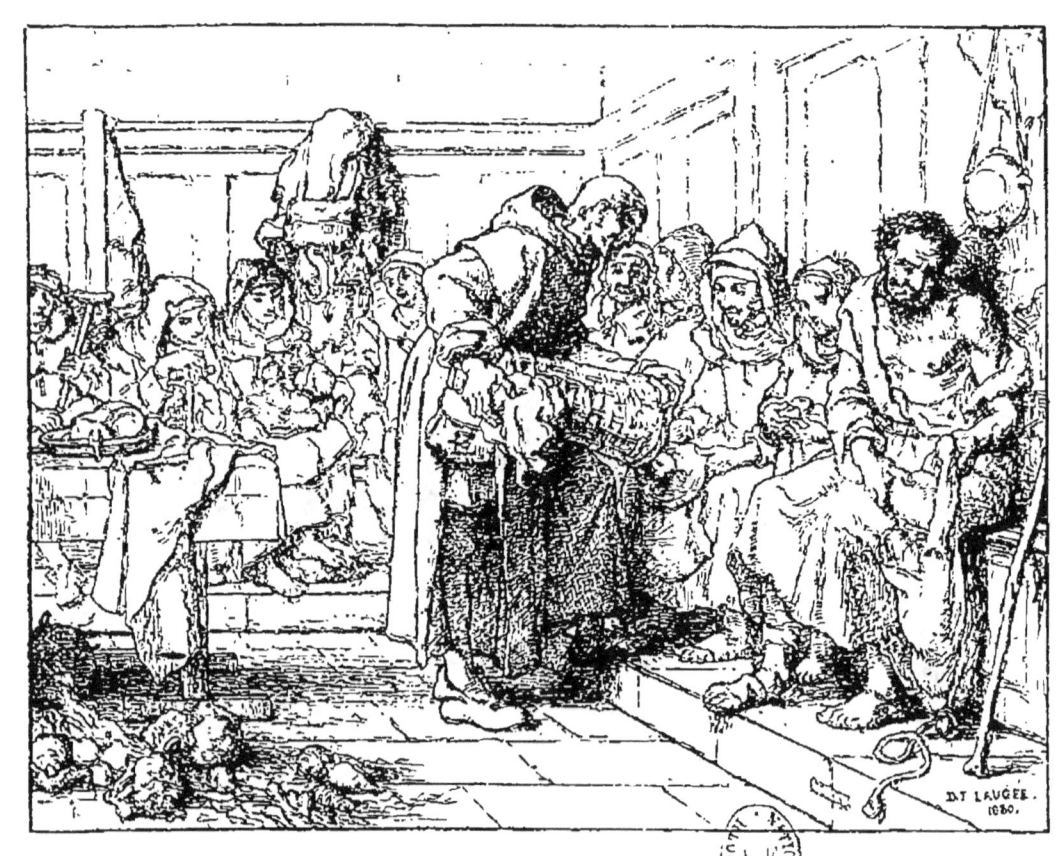

LAUGÉE (D.). *Serviteur des pauvres*

PERRET (A.). *Bal champêtre*; (Bourgogne, XVIIIe siècle).

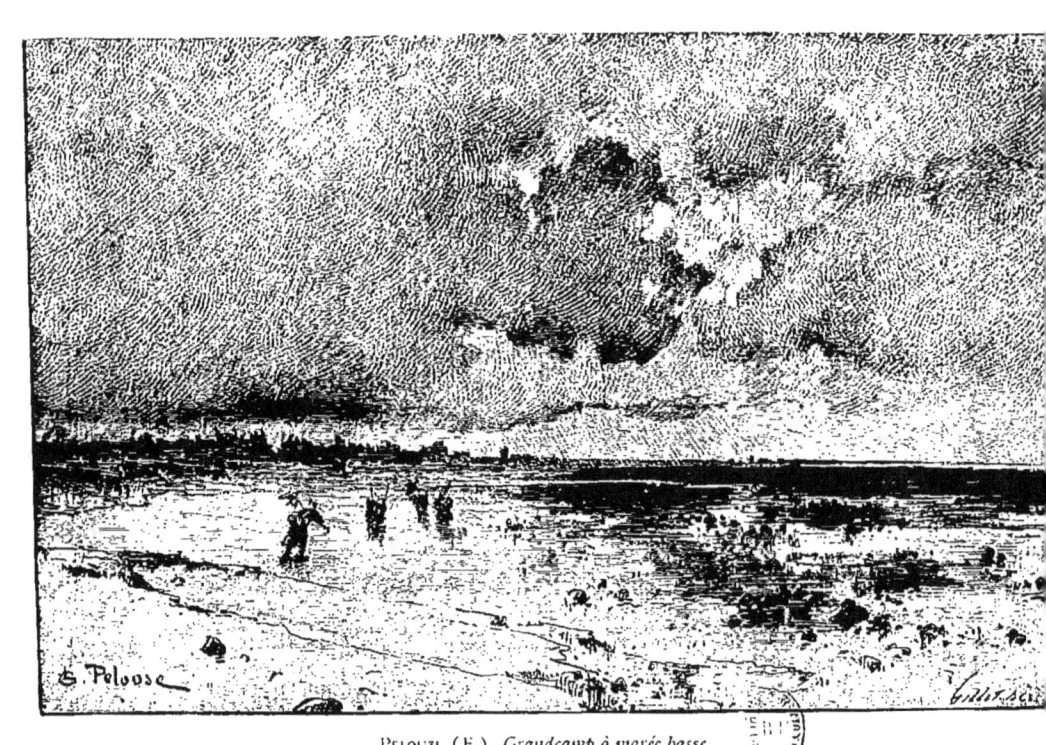

Pelouze (E.). *Grandcamp à marée basse.*

DIDIER (J.). *Entre Rome et Civita-Vecchia.*

Duez (E.). *Autour de la lampe.*

GELHAY (E.). *Laboratoire d'Anatomie comparée au Muséum.*

FOURIÉ (A.). *La mort de M^me Bovary.*

LEMATTE (F.). *Judith et Holopherne.*

Soyer (P.). *La grève des Forgerons.*

GEOFFROY (J.). L'heure de la rentrée.

Pelouse (G.). *Charbonniers au bord du Doubs.*

JOURDAIN (R.) *Le Halage.*

Garnier (J.). *Pavane.*

MAILLARD (E.). *Les derniers secours.*

Le Blant (J.). *Exécution de Charette*

Brouillet (A.). *Portrait de M. de Fourcaud.*

HENNER (J.-J.). *Femme qui lit.*

MAIGNAN (A.). *La Répudiée.*

LA VILLETTE (M^{me} E.). *La Vague*

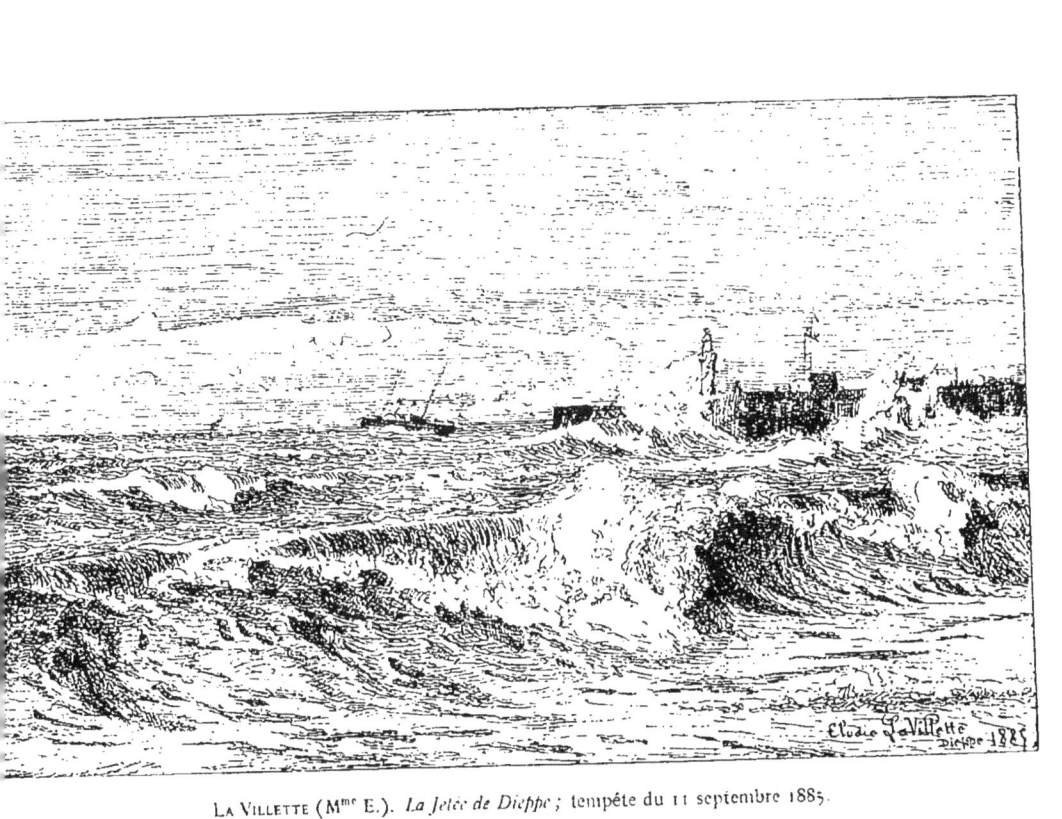

La Villette (M^me E.). *La Jetée de Dieppe* ; tempête du 11 septembre 1885.

GUILLON (A.). *Menton au clair de lune.*

FLAMENG (A.). *Bateau de pêche à La Rochelle.*

LUMINAIS (E.). *Les Énervés de Jumièges.*

HANOTEAU (H.). *En automne.*

MASURE (J). *Soir.*

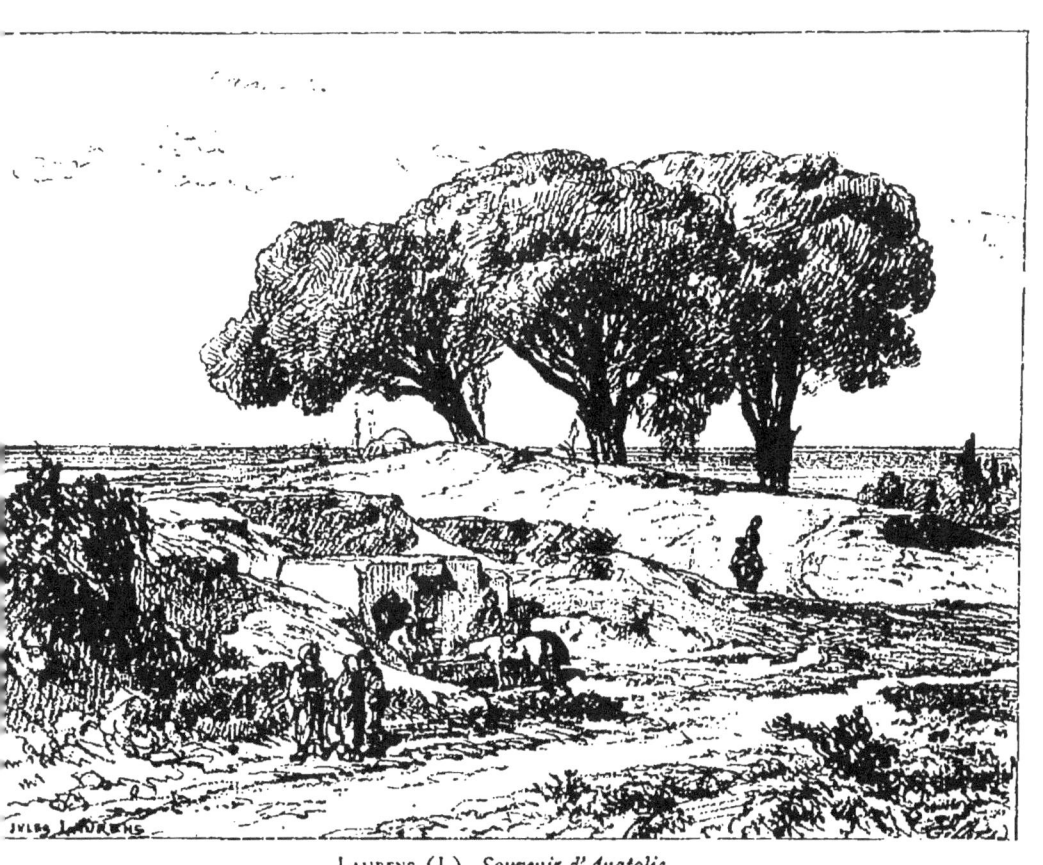

LAURENS (J.). *Souvenir d'Anatolie.*

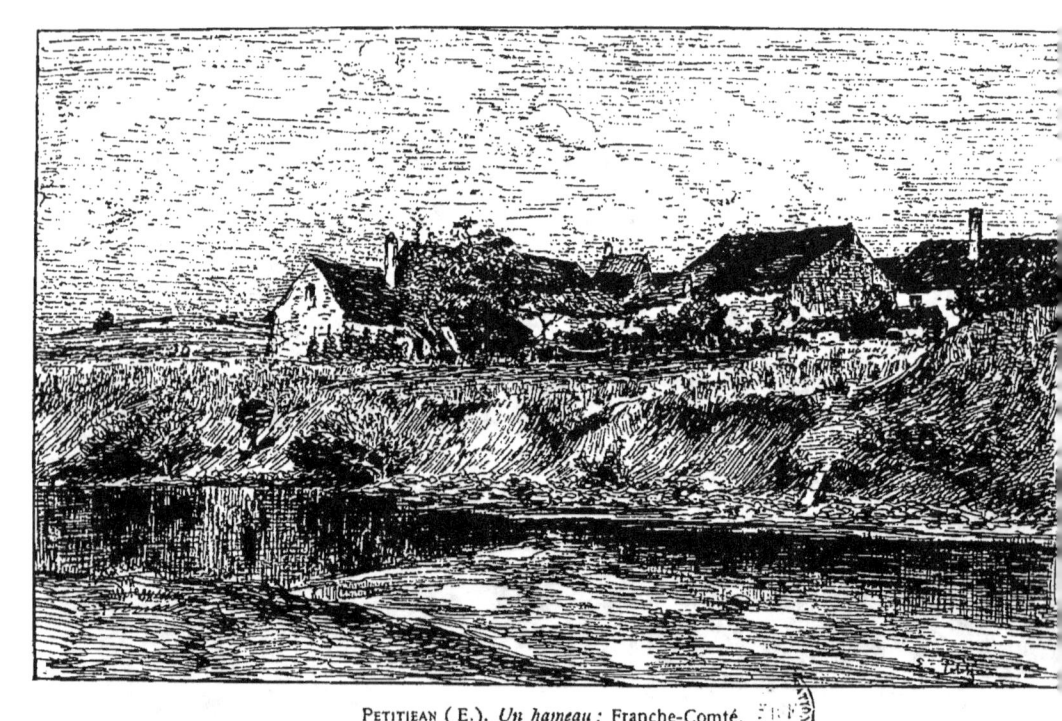

PETITJEAN (E.). *Un hameau;* Franche-Comté.

LEMAIRE (L.). *Massif de pivoines.*

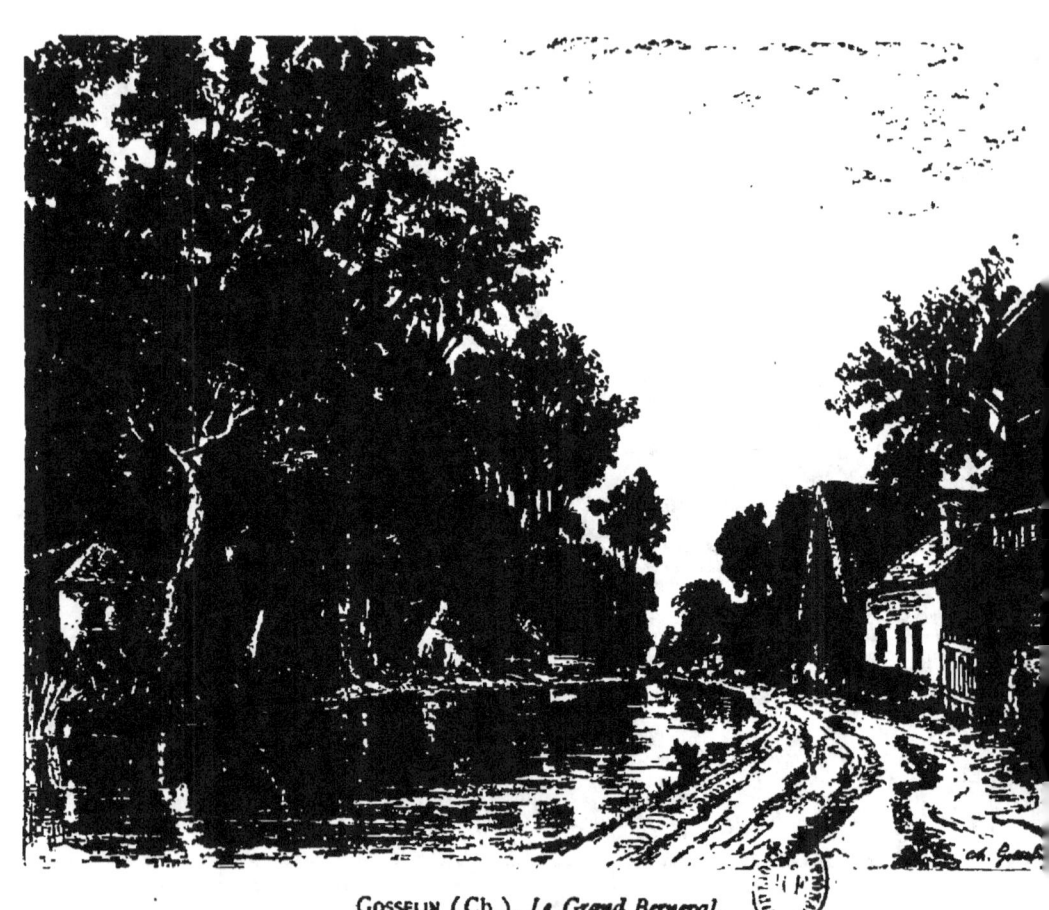

GOSSELIN (Ch.). *Le Grand Berneval.*

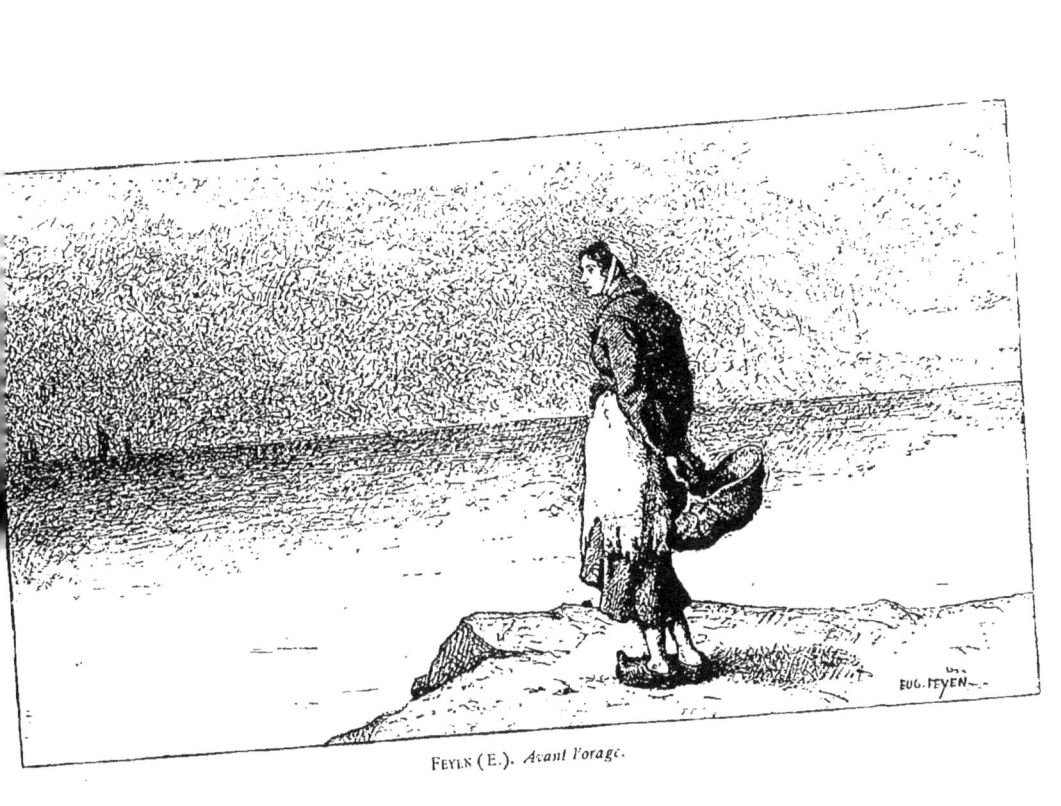
Feyen (E.). *Avant l'orage.*

ZUBER (H.). *Septembre au pâturage.*

Robinet (P.). *La baie des hérons près de Vitznau (Lac des Quatre Cantons)*.

FRÈRE (CH.). *La Platrière.*

Damoye (E.). *L'Ile Saint-Denis en hiver.*

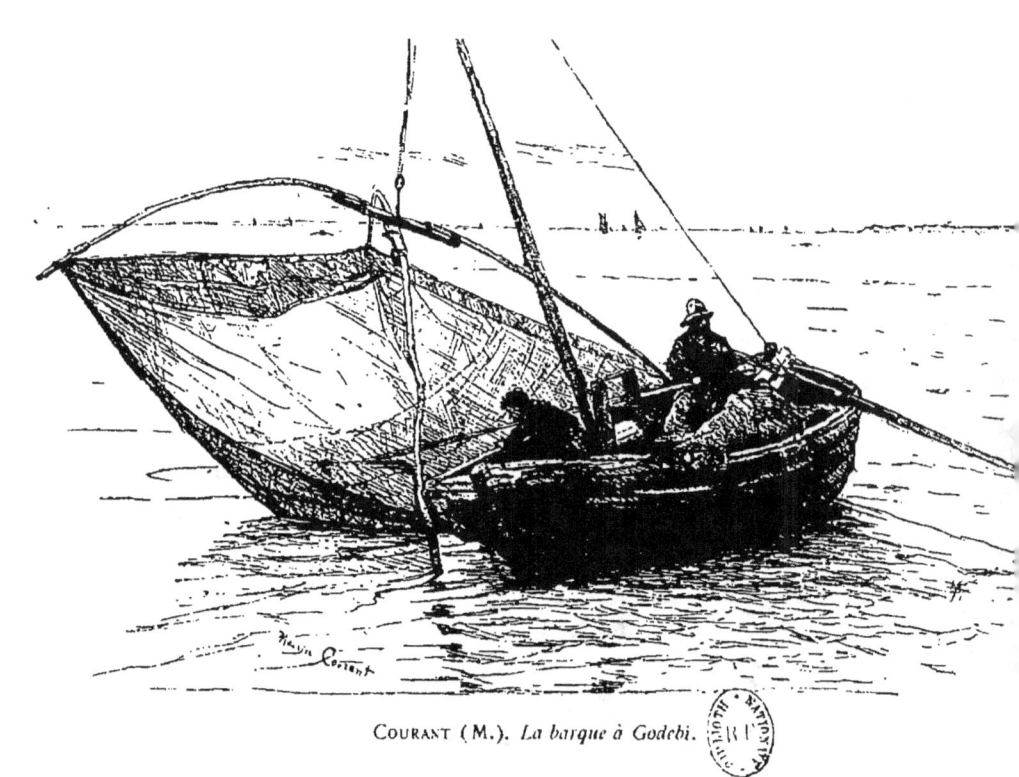

COURANT (M.). *La barque à Godebi.*

Yon (E.). *La Meuse à Dordrecht.*

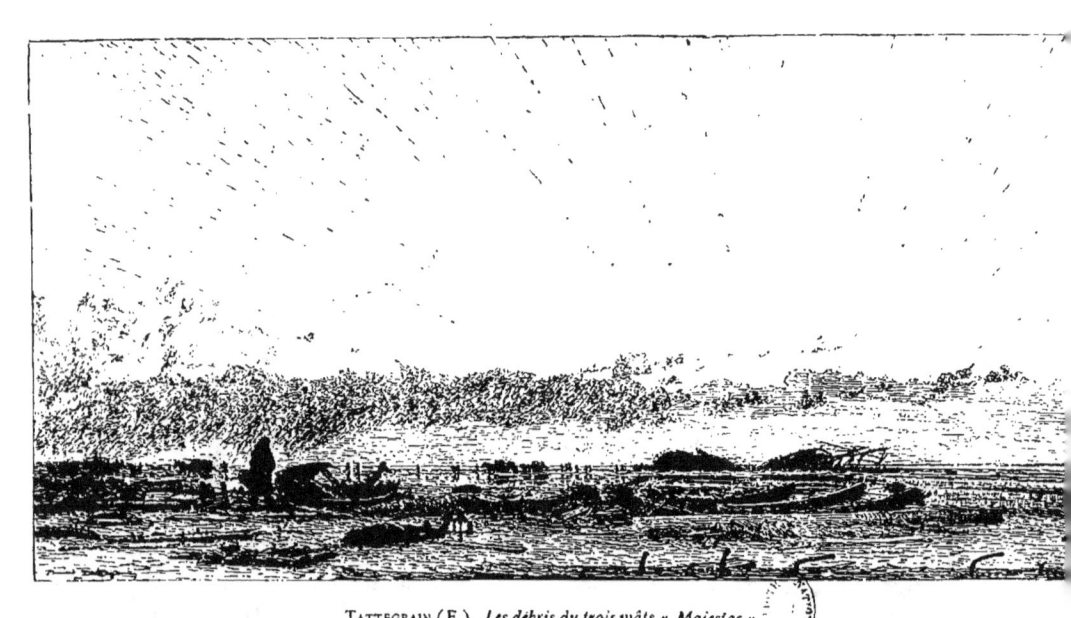

TATTEGRAIN (F.). *Les débris du trois mâts « Majestas »*.

VAYSON (P.). *La foire de St. Trinit en Provence.*

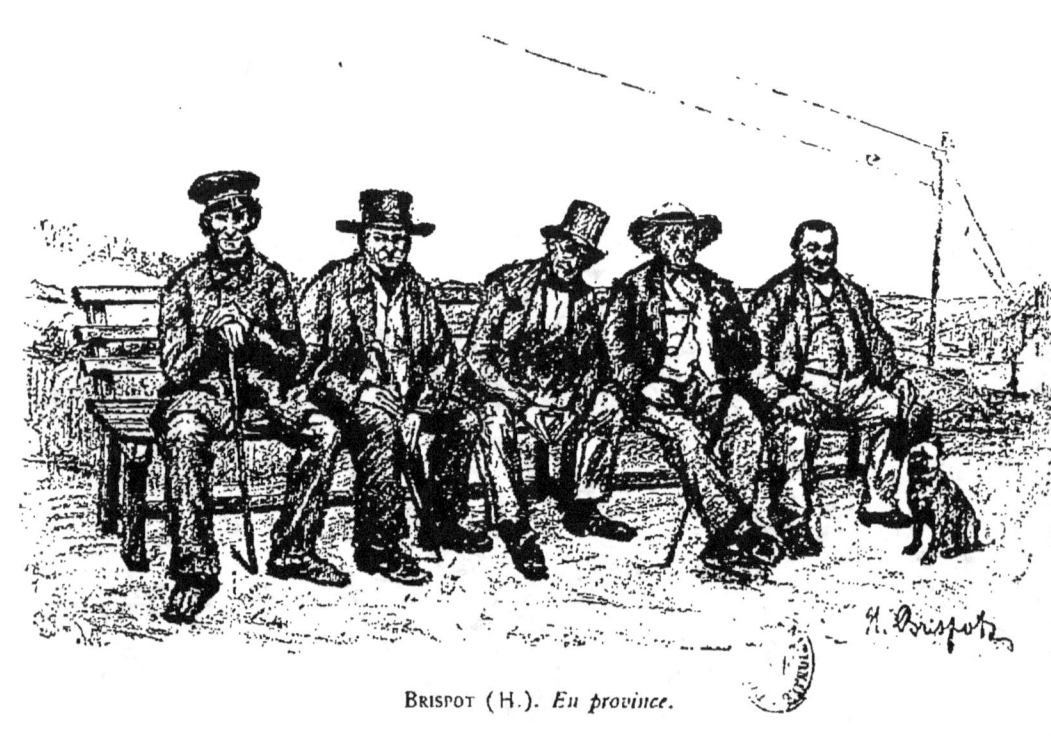

Brispot (H.). *En province.*

GUILLEMET (A.). *La Chapelle des Marins, à St.-Waast La Hougue.*

Bénouville (J.-A.). *Torre dei Schiavi*, *viâ Nomentana* ; campagne de Rome.

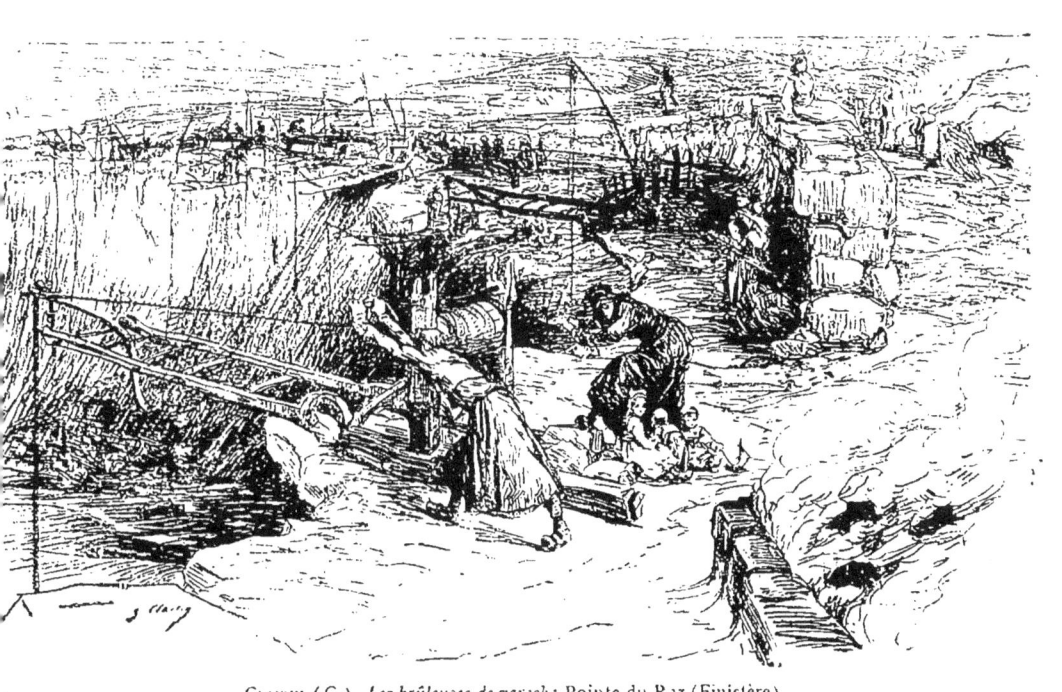

CLAIRIN (G.). *Les brûleuses de varech;* Pointe du Raz (Finistère)

BRAMTOT (A.). *Leda.*

Moyse (E.). *Une discussion théologique.*

BOMPARD (M.). *Le repos du modèle.*

KREYDER (A.). *Roses et Fruits.*

Béraud (J.). *La Brasserie.*

ADAN (E.). *Soir d'Automne.*

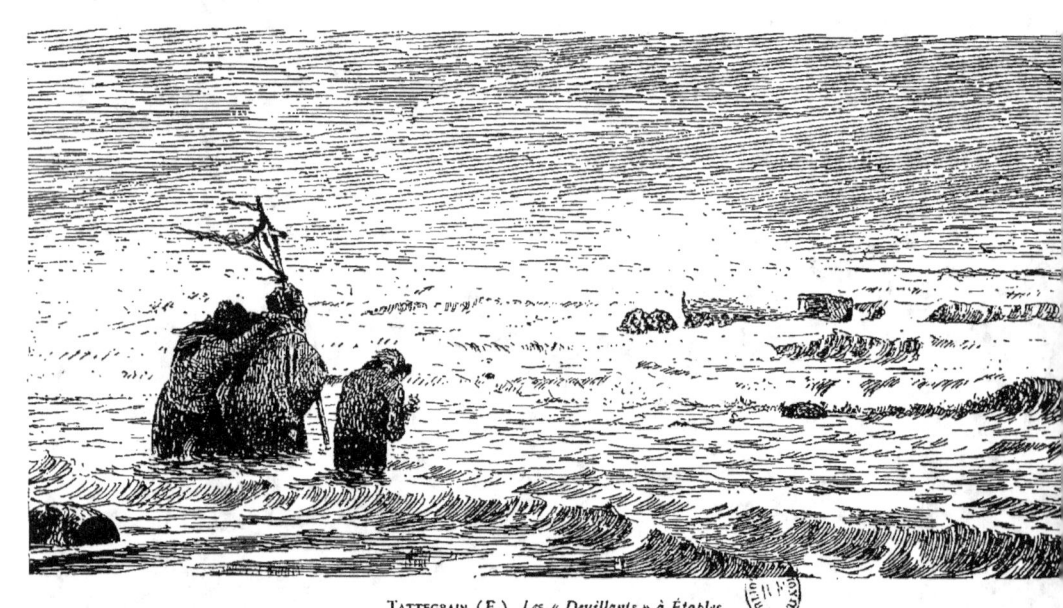

TATTEGRAIN (F.). Les « Deuillants » à Étaples.

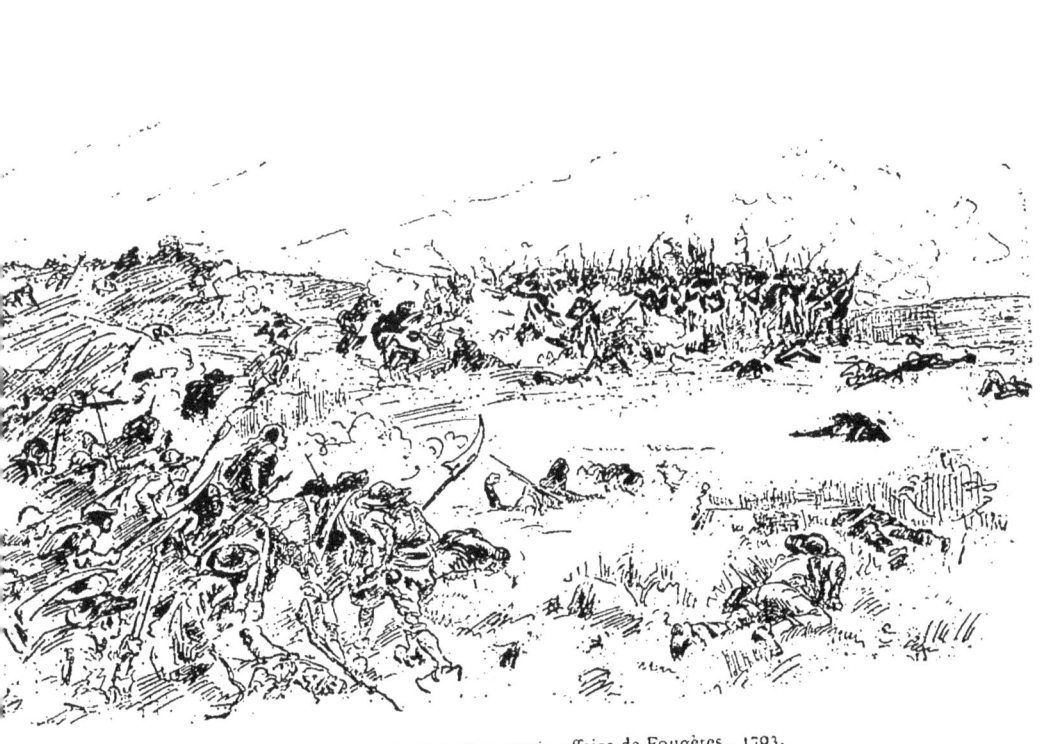

Le Blant (J.). *Le Bataillon carré*; affaire de Fougères, 1793.

DESCHAMPS (L.). *Vu un jour de printemps.*

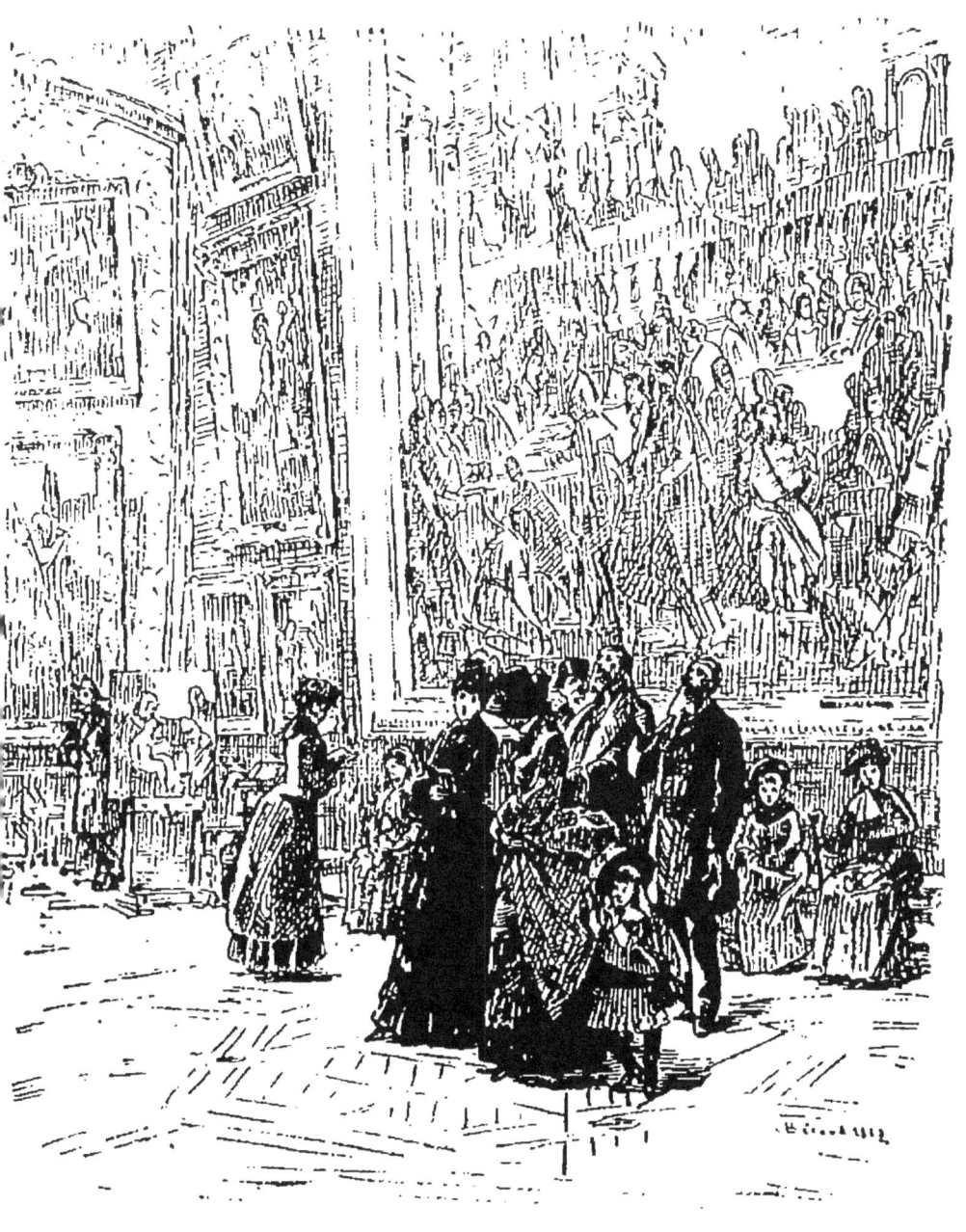

BÉROUD (L.). *La Salle des États au Musée du Louvre.*

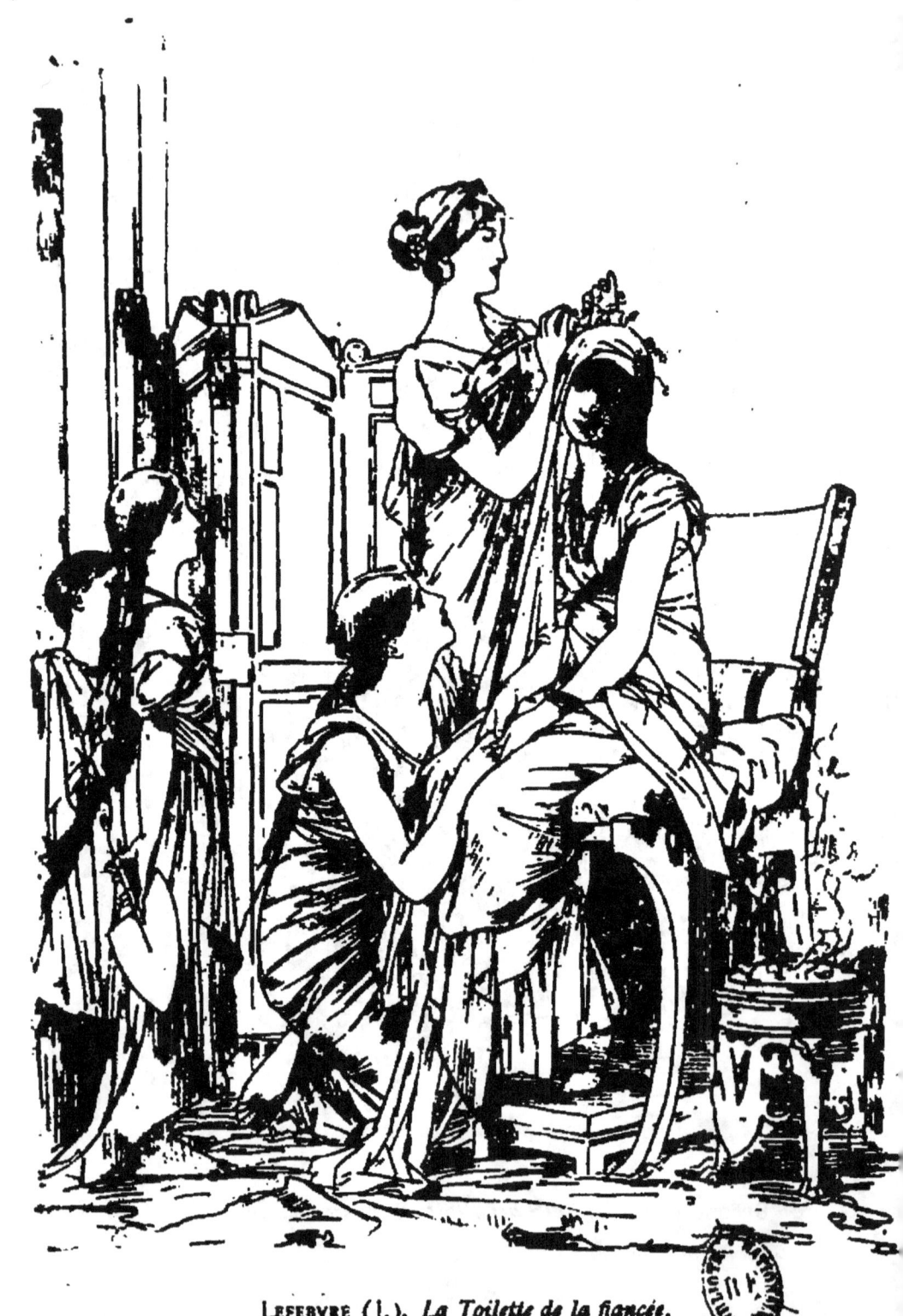

LEFEBVRE (J.). *La Toilette de la fiancée.*

LEFEBVRE (J.). *Psyché.*

FOUBERT (E.). *Tentation*.

VALADON (J.). *Rêverie.*

RICHARD BERGH. *Ma femme.*

Truphème (A.). « En retenue ».

Moutte (A.). La partie de boules aux Lecques de St Cyr; Provence.

CHAPERON (E.). *La douche au régiment.*

GEOFFROY (J.). *Le collier de misère.*

PETITJEAN (E.). *Voray (Haute-Saône)*.

Rochegrosse (G.). *La Curée.*

COLIN (F.). *Le fossé de la ferme Loysel.*

MOREAU DE TOURS. *Le Drapeau.*

JACQUE (C.). *Le retour du Troupeau.*

LEFEBVRE (J.). *L'Orpheline.*

Courtois (G.). *Dante et Virgile aux Enfers; cercle des traitres à la patrie.*

Breton (J.). *L'Étoile du berger*

BERTHAULT (L.). *Propos d'amour*.

Schryver (L. de). *Un deuil*.

WINTER (PH. DE). *En Flandre.*

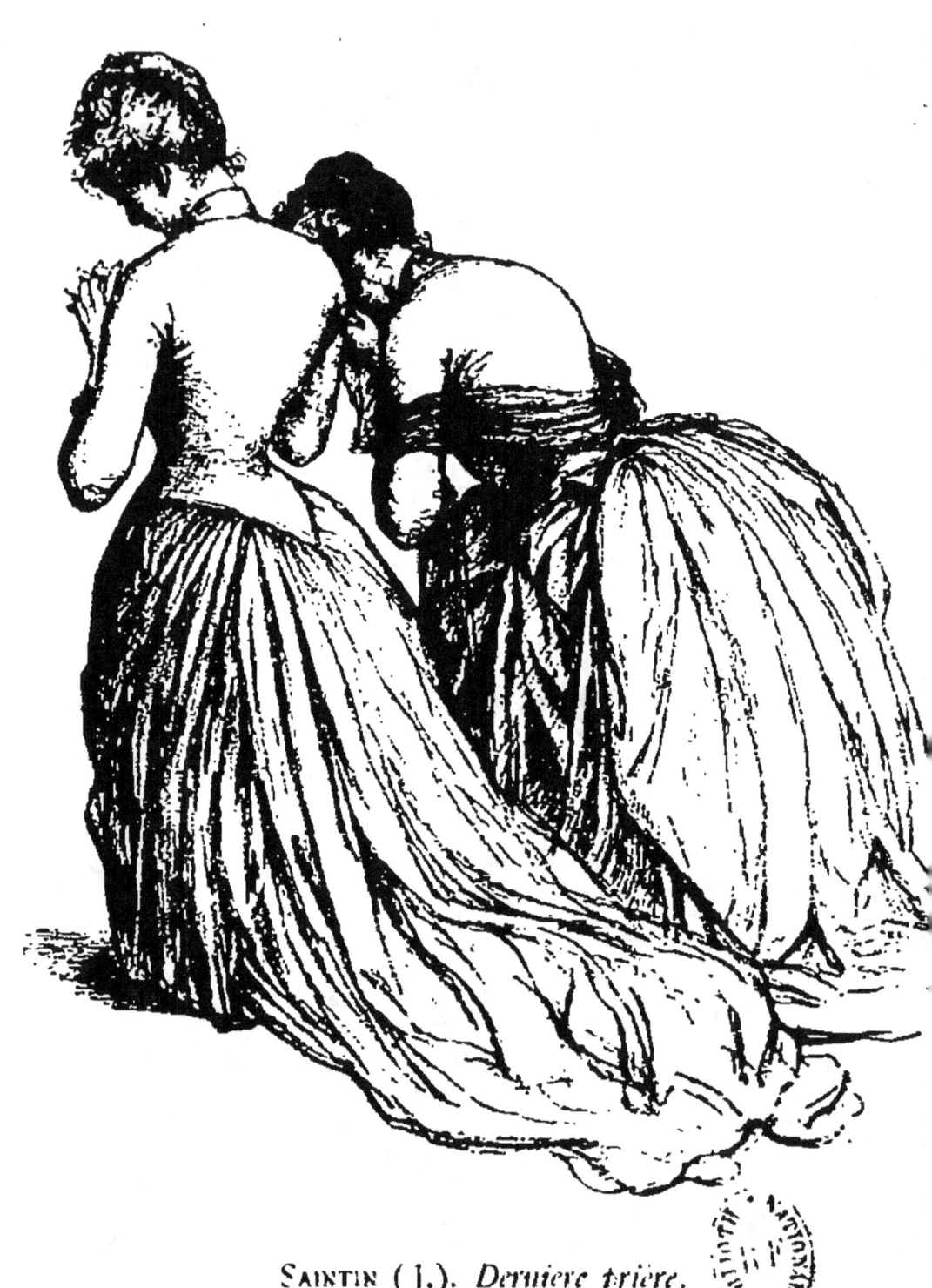

Saintin (J.). Dernière prière.

OUTIN (P.). *Piété filiale.*

ROLL (A.). *Manda Lamétrie, fermière.*

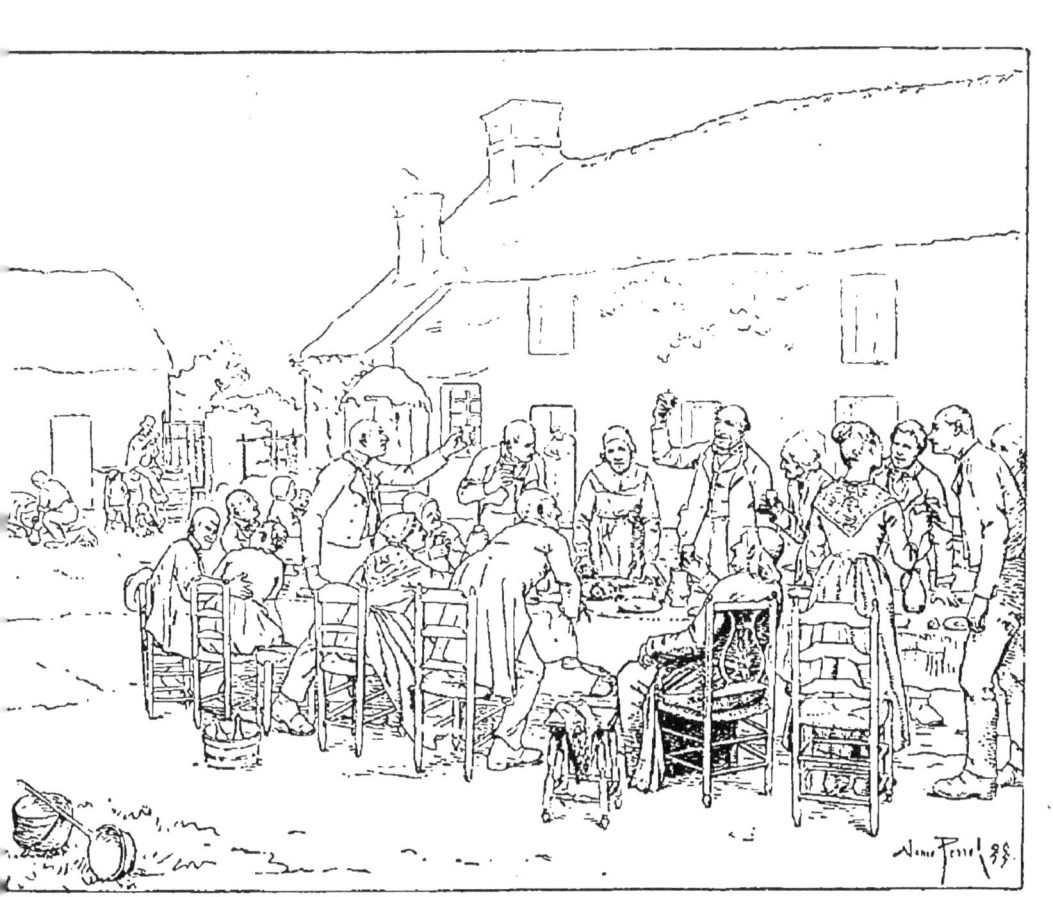

PERRET (A.). *La Cinquantaine.*

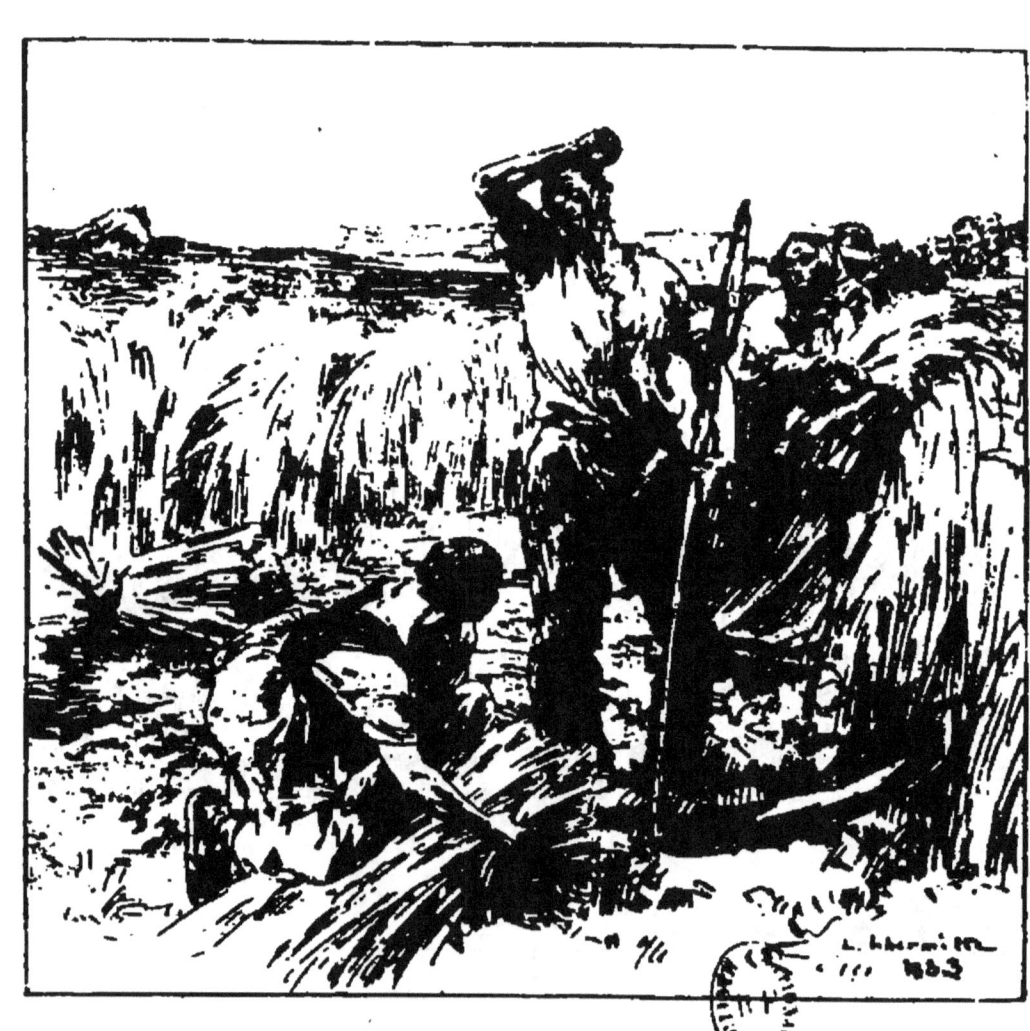

LHERMITTE (L.) *La Moisson.*

COLIN (P.). *L'entrée de la ferme de maître Émile.*

CABAT (L.). *Un rivage.*

GARAUD (G.). *Bords de la Viosne.*

LAPOSTOLET (CH.). *En vue de Rouen.*

WATTELIN (L.). *Le marais de Boves (Somme)*.

DUPRÉ (J.). *Faucheurs de luzerne*.

LE VILLAIN (E.) *Brume d'avril à Combs-la-Ville.*

BEAUVAIS (A.). *A travers la lande (Berry).*

BEAUVERIE (C). *La cueillette des pois à Anvers.*

Morot (A.). *Reischoffen* ; 8ᵉ et 9ᵉ Cuirassiers.

SAIN (E.). *Pensierosa.*

LOBRICHON (T.). *Portrait d'Andrée.*

LARSSON (C.). Triptyque : *L'Art moderne.* — *La Renaissance.* — *Le XVIII^e siècle.*

Fouace (G.). *Les confitures.*

Berthelon (E.). *La tempête au Tréport.*

DIDIER (J.). *Une bagarre*; scène de la campagne romaine.

LE SÉNÉCHAL DE KERDRÉORET. *Préparatifs de la pêche aux harengs.*

VIMONT (E.). *Vitellius.*

COURANT (M.). *Le calme.*

GERVEX (H.). *Le docteur Péan, avant l'opération.*

DESCHAMPS (L.). *Le sommeil de Jésus.*

Delance (P.). *La Légende de saint Denis.*

BROUILLET (A.). *Une leçon clinique à La Salpêtrière.*

Pirtz (F.). *Un nid de misère.*

HAGBORG (A.). Cimetière de Tourville.

GUILLON (A.). *Vézelay au XVI^e siècle.*

BARRIAS (J.-F.). *Le Mont-Dore au temps d'Auguste* (bain de vapeur).

Yvon (A.). *Portrait de M. Carnot, Président de la République.*

MAILLART (D.). *Étienne Marcel et la lecture de la Grande Ordonnance de 1357.*

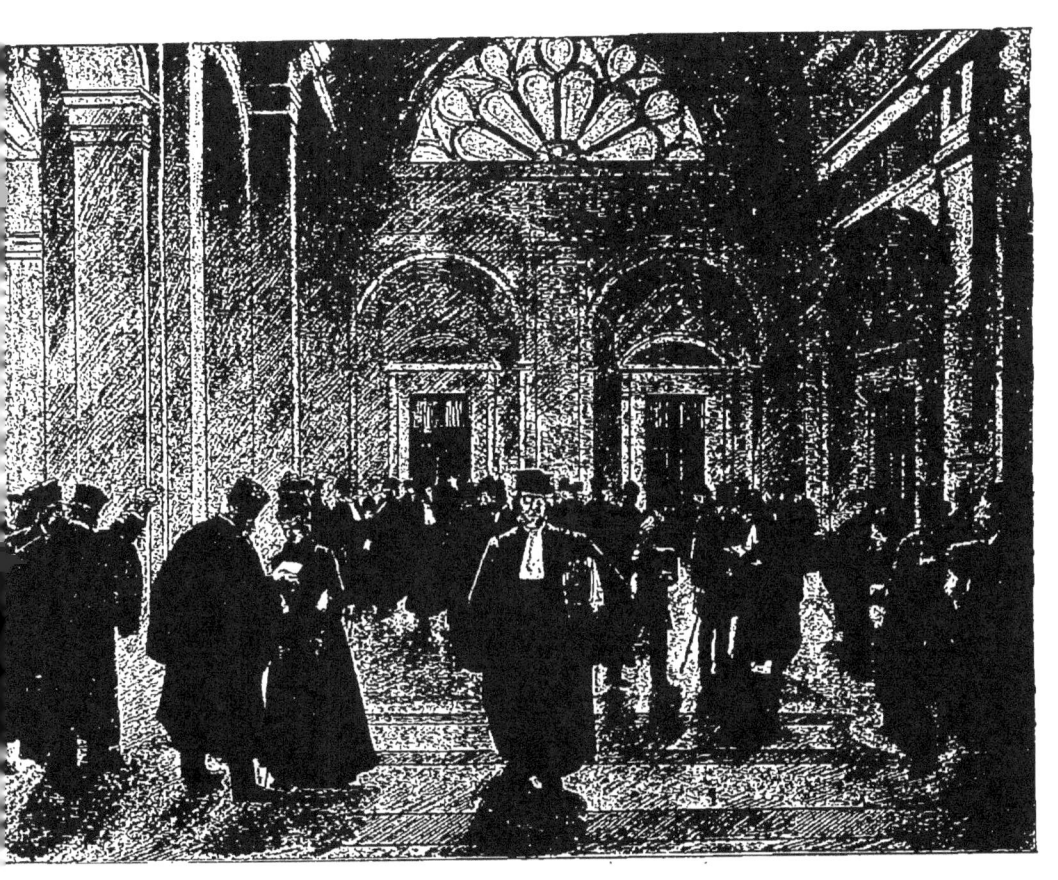

BÉRAUD (J.). *Les Avocats.*

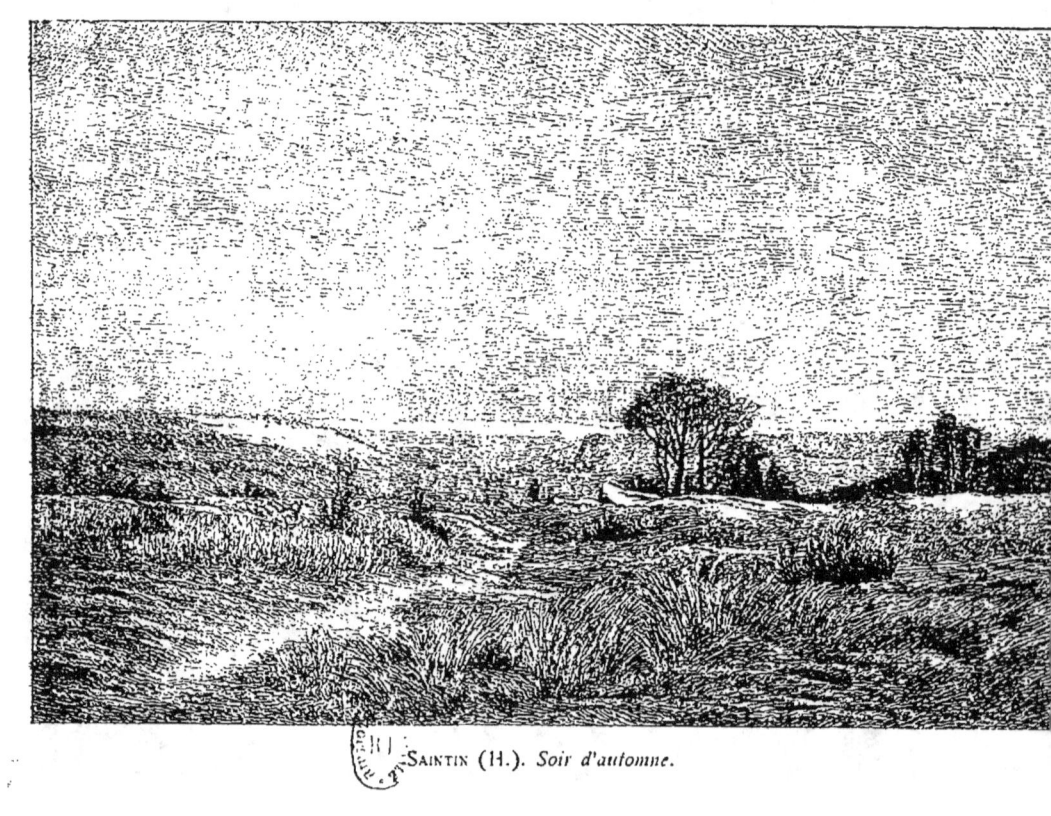

Saintin (H.). *Soir d'automne.*

THIOLLET (A.). *La côte normande.*

PELOUSE (G.). *L'îlot aux oies.*

Pury (E. de). *Enfileuses de perles.*

Pelouse (G.). *Le matin sous bois en Franche Comté.*

LHERMITTE (L.). *Le Vin.*

GUELDRY (F.) — *Laboratoire municipal.*

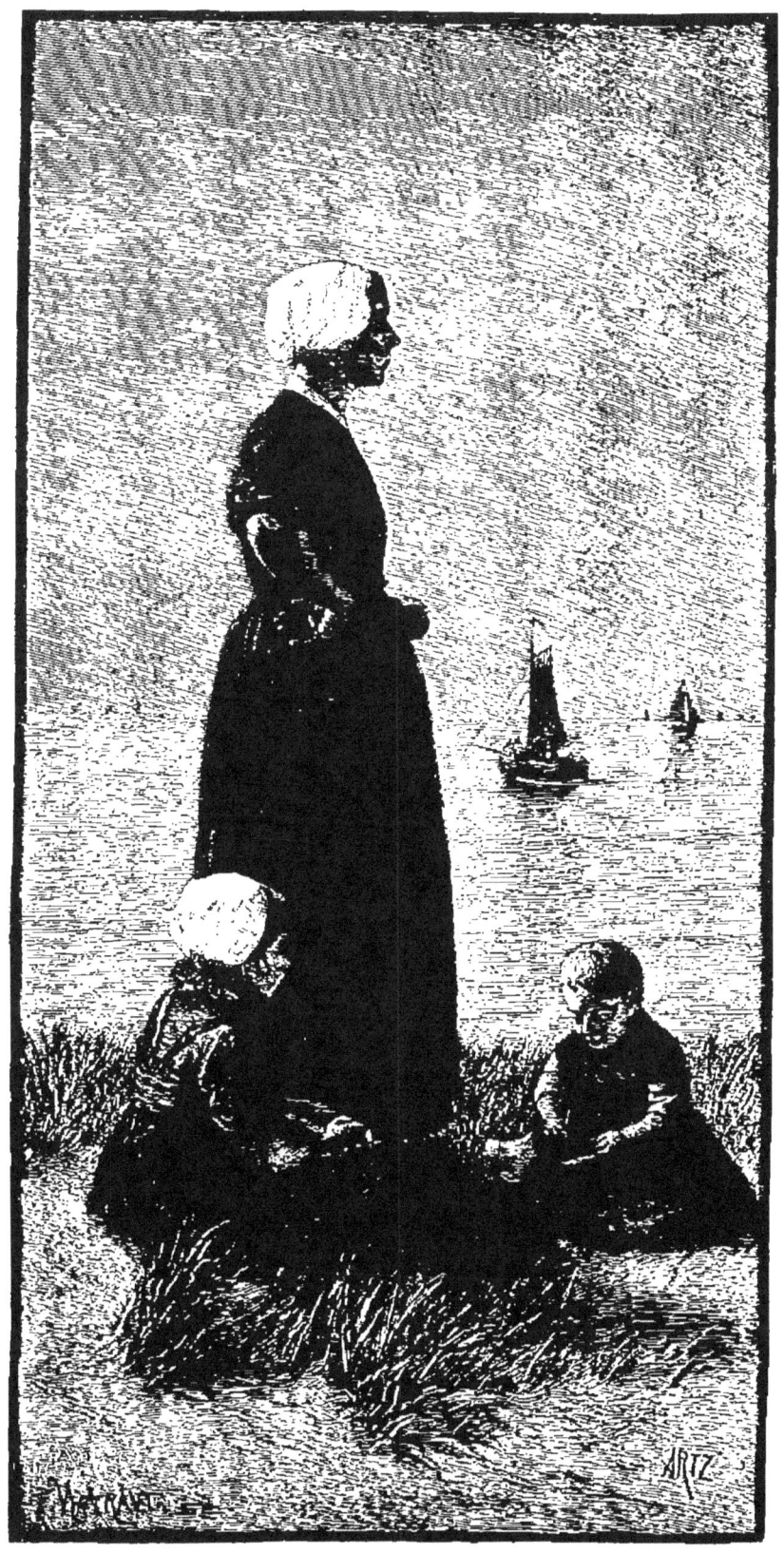

Artz (D.-A.-C.). *Départ de la flotte.*

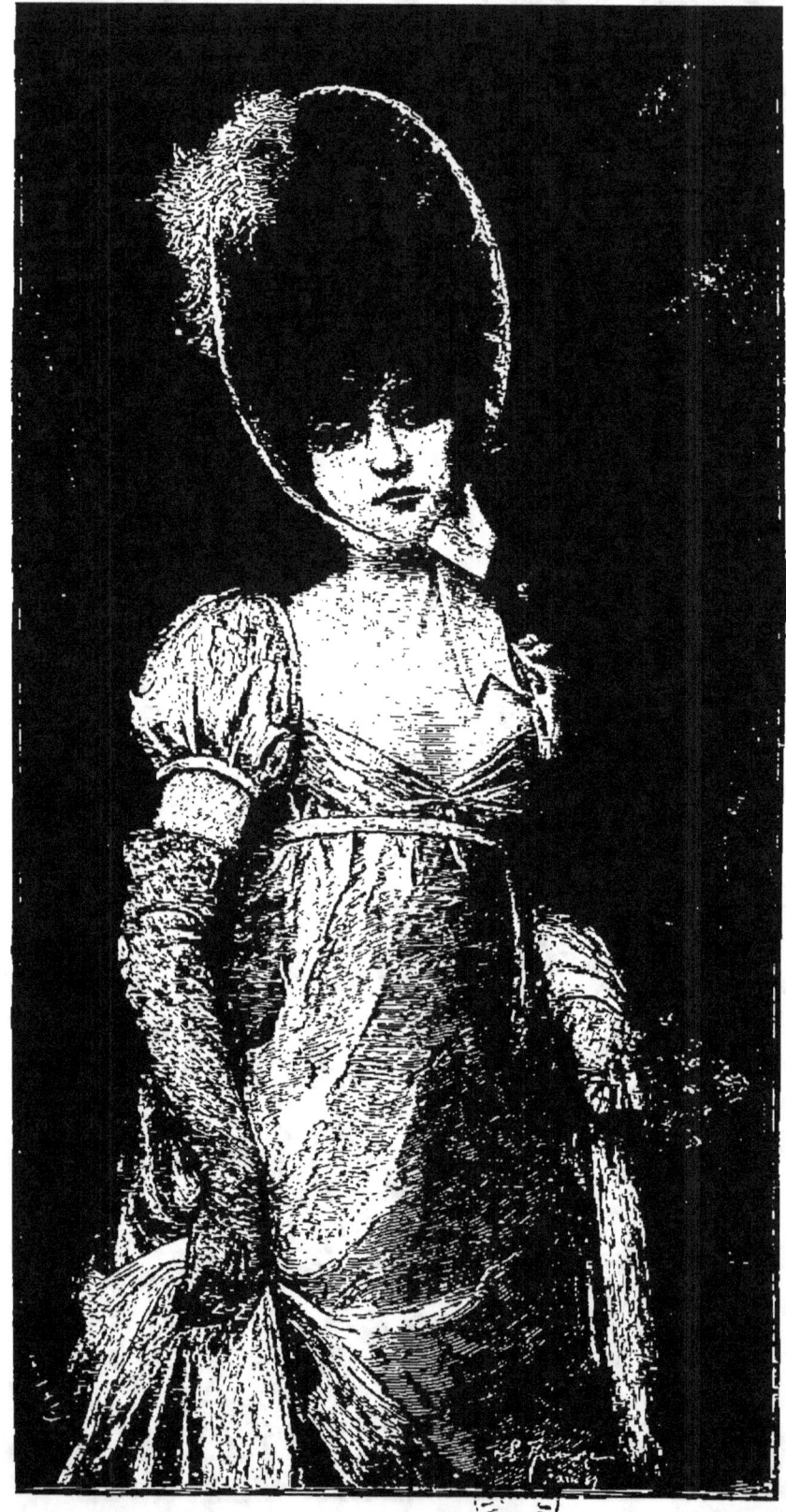

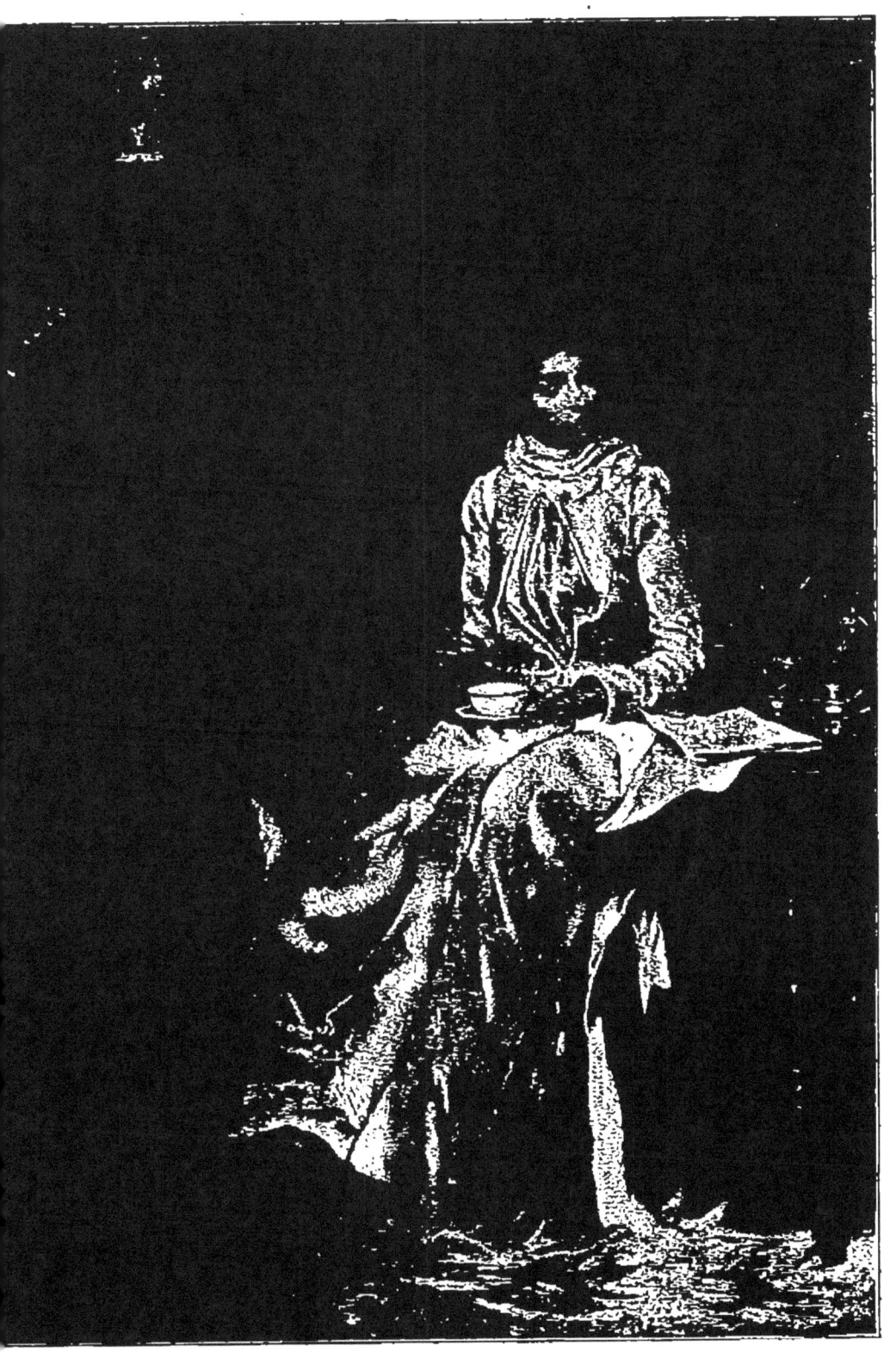

MARTENS (W.). *Le déjeuner.*

ROUSSEAU (J.-J.). *Portrait de ma mère.*

AUBERT (J.). *Saint François Régis consolant les infirmes.*

LAUGÉE (G.). *La Veuve.*

Reproduction autorisée par la Maison Goupil.

DUBUFE (E.). *Musique profane.*

Dubufe (E.). *Musique sacrée.*

VUILLEFROY (DE). *Journée d'automne.*

KREUGER (N.) En passant.

Yon (Ch.). *La Seine près Vernon.*

Sochor (V.). *Procession de la Fête-Dieu en Bohême.*

WINTER (Ph. de). *Au Couvent.*

ROELOTS (W.). *Après midi en Hollande.*

JOBERT (P.). *Balancelles de pêche à Alger.*

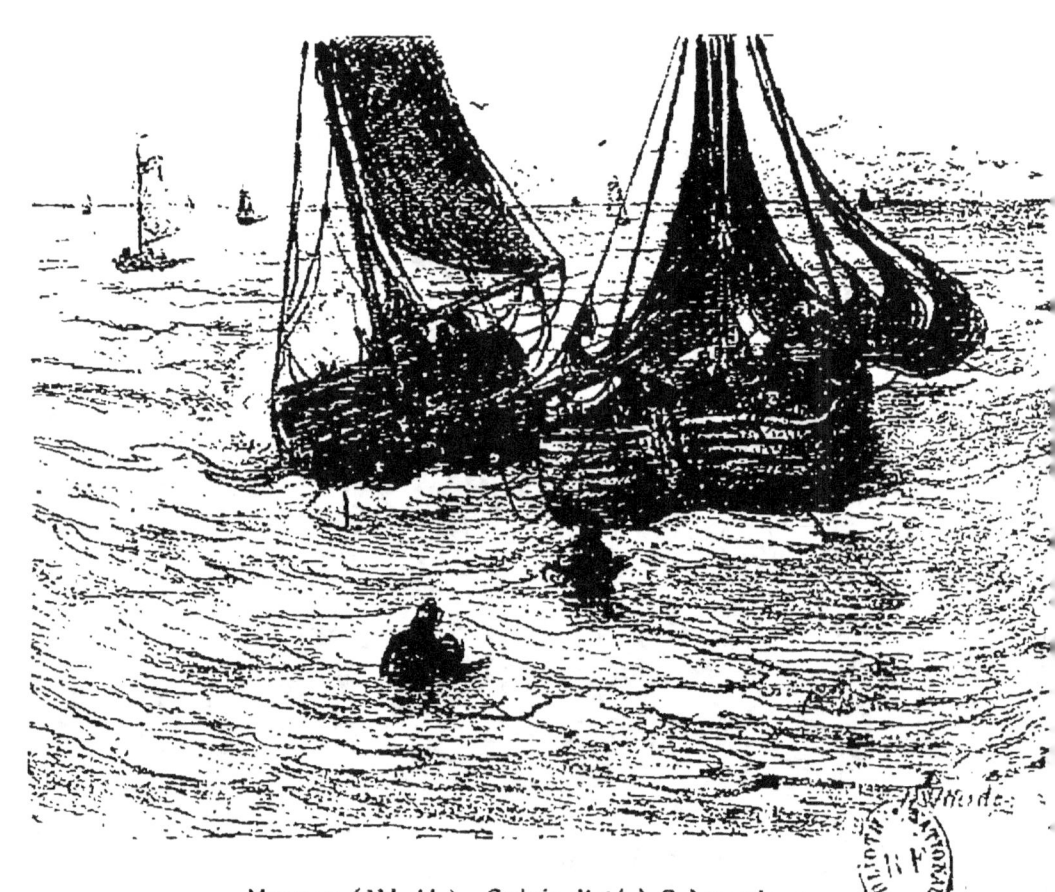

MESDAG (W.-H.). *Soirée d'été à Scheveningen.*

CHARNAY (A.). *Soirée d'automne, parc de Sansac (Touraine).*

DETAILLE (E.). *Le Rêve.* Édité par Ad. Braun et Cie.

Neuhuys (A).. *Moments de peine.*

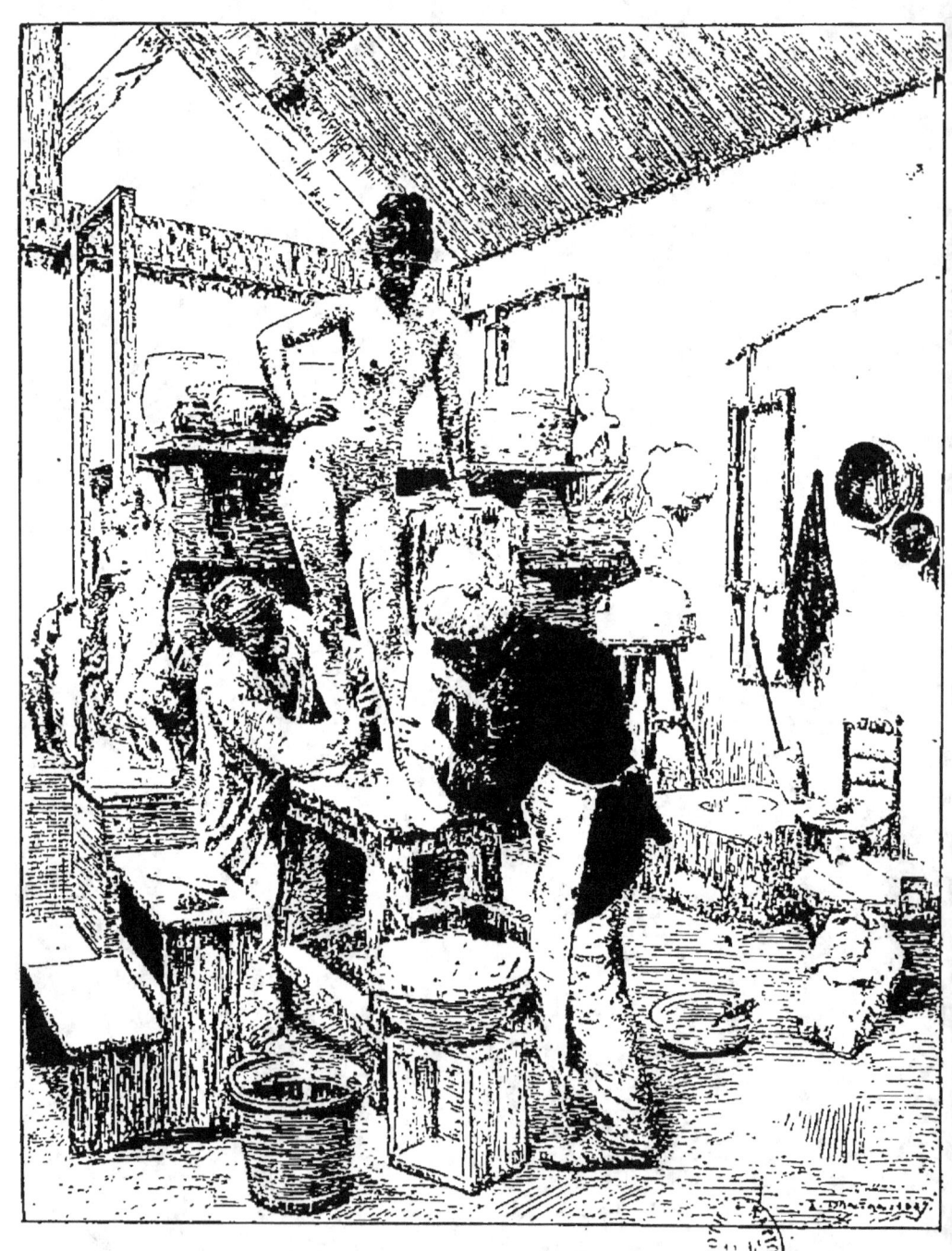

DANTAN (E.). *Un moulage sur nature.*

LE LIÈVRE. *Juin* ; paysage.

DAMERON (E.). *Le petit bras de la Seine à Villennes.*

GUILLEMET (A.). *Le hameau de Lendemer.*

LE MARIÉ DES LANDELLES. *Les bords de la Sauldre.*

RAVEL (E.). *Fête patronale dans le val d'Hérens.*

MAIGNAN (A.). *Louis IX console un lépreux.*

BURNAND (E.). *Taureau dans les Alpes.*

APPIAN (A.). *Un matin brumeux* ; au Brure.

Japy (L.). *Crépuscule*.

DEMONT-BRETON (Mme). *Les loups de mer.*

OFFERMANS (T.). *Marché aux bestiaux à Leyde.*

HAGBORG (A.). *Lavoir* ; Dalarö (Suède).

SOCHOR (V) *Portrait du colonel Dally.*

BERGERET. *Perdrix*.

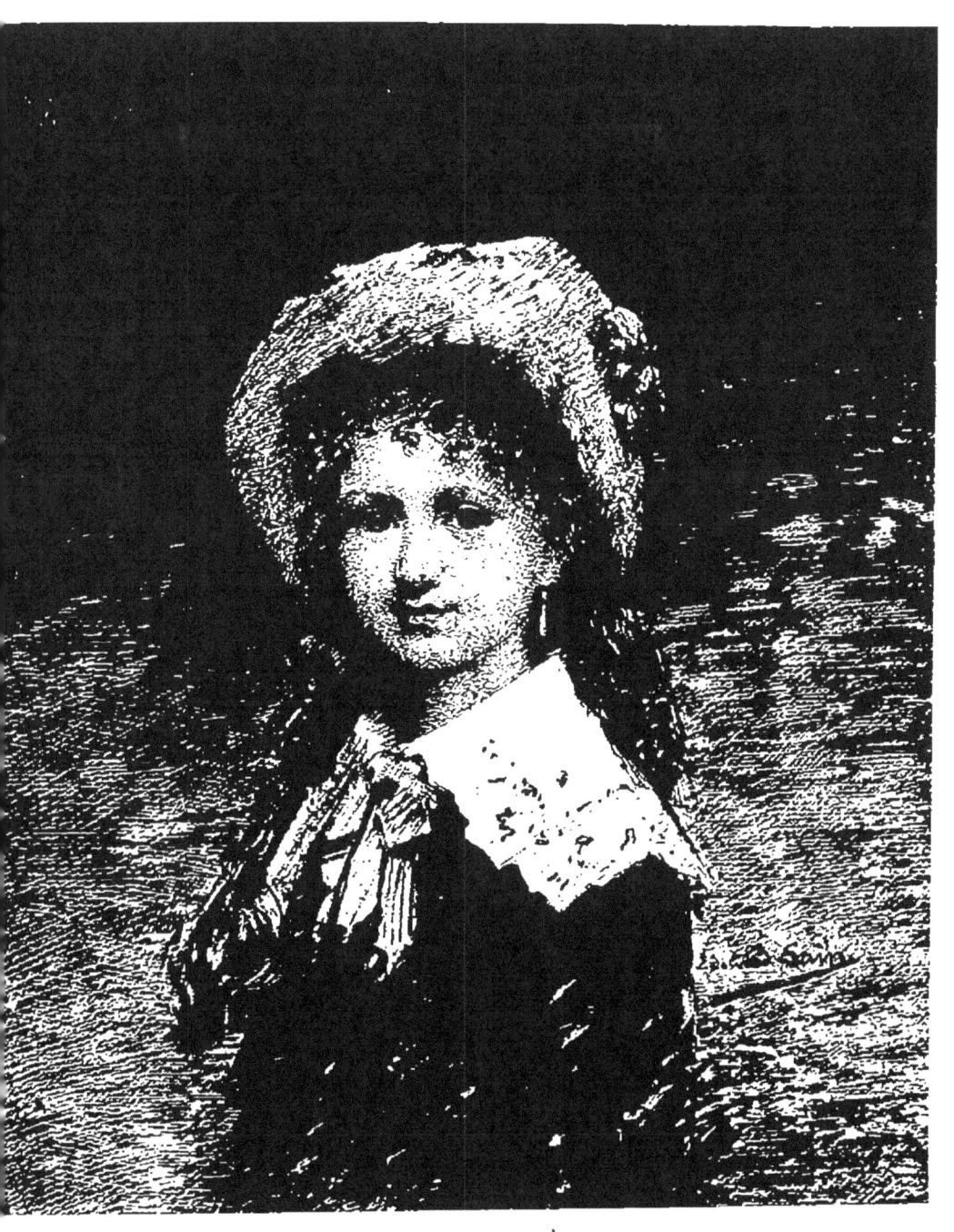

SAIN (E.). *Mimi*.

SCULPTURE.

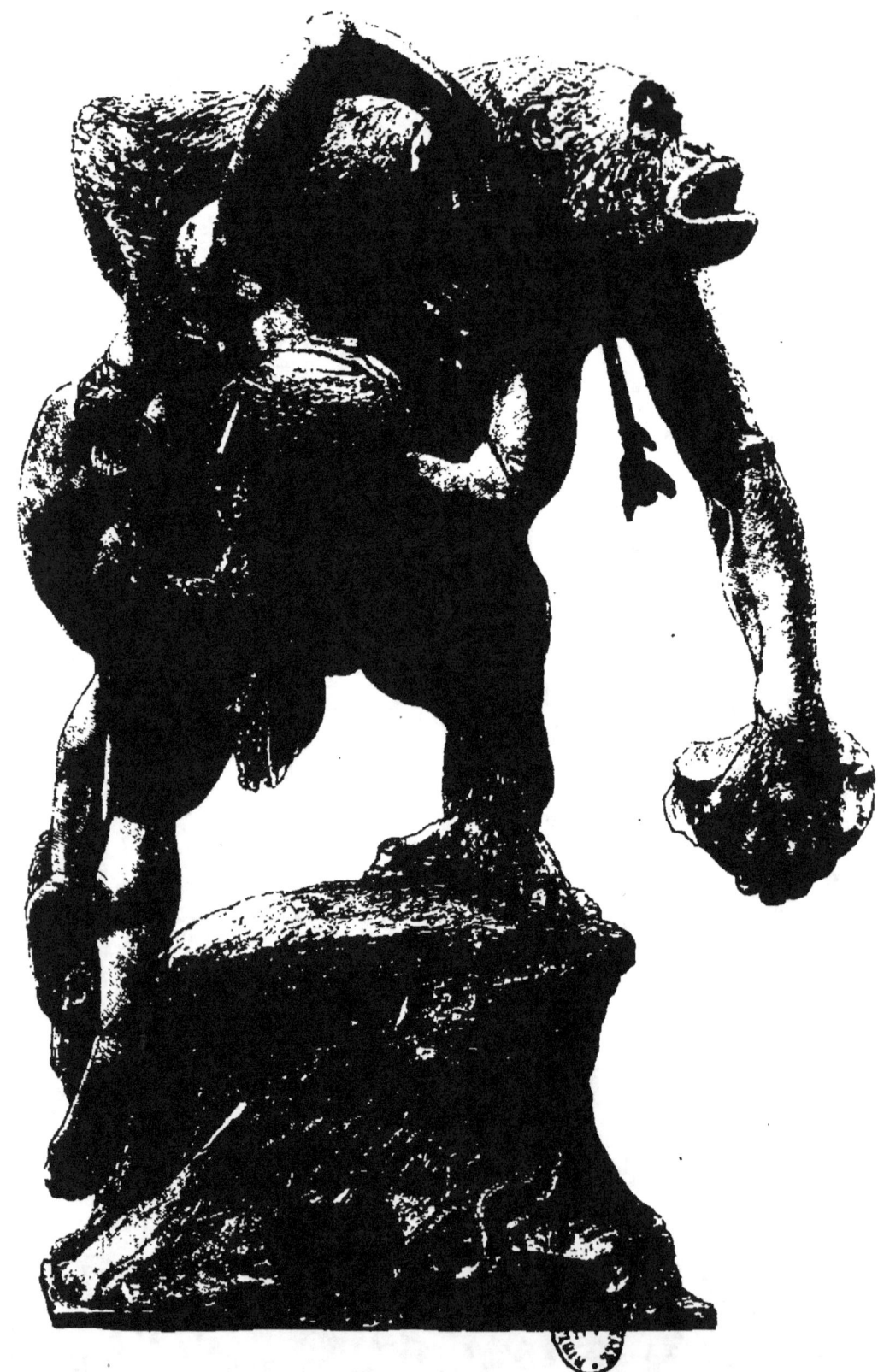

FREMIET (E.). Gorille « Troglodytes Gorilla » (Gabon).

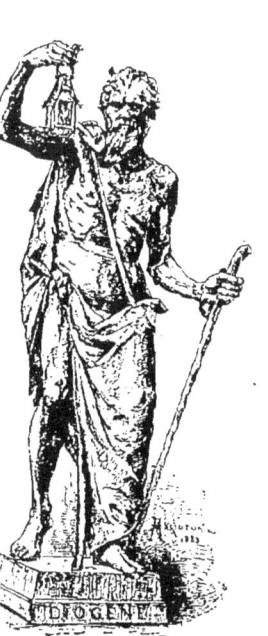

Marioton (C.). *Diogène.* Marioton (C.). *L'amour fait tourner le monde.* Millet (A.). *Denis Papin.*

Ringel d'Illzach. *La marche de Rakocsy.* Houssin (E.-C.). *La Esmeralda.* Printemps (J.). *Le représentant Baud tué sur la Barricade (1851).*

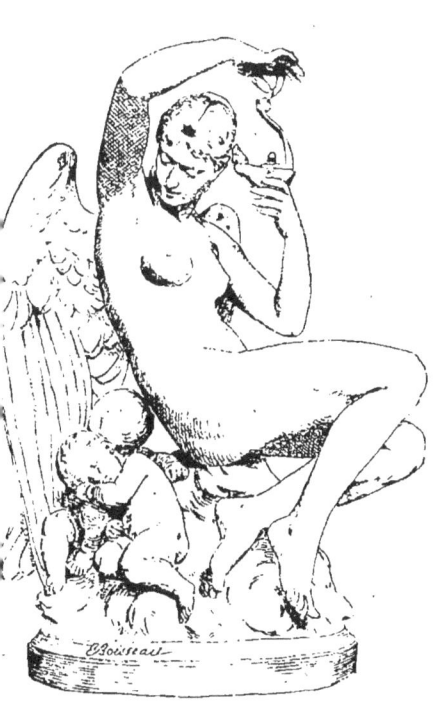

BOISSEAU (E.). *Le Crépuscule.*

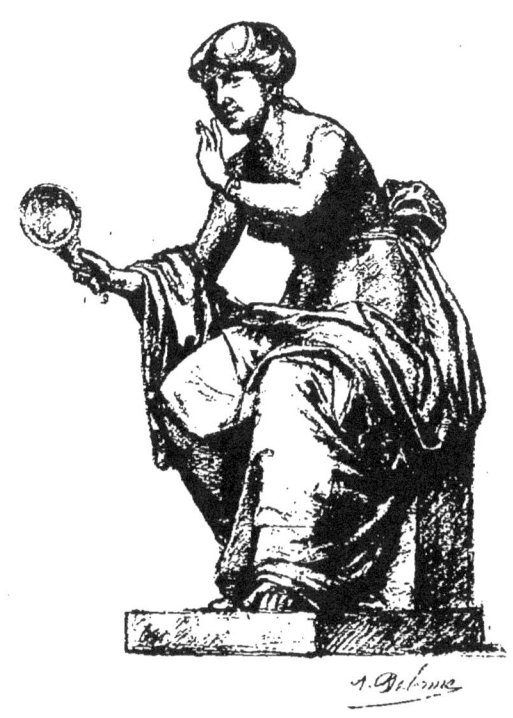

DELORME (A.). *La Vérité railleuse.*

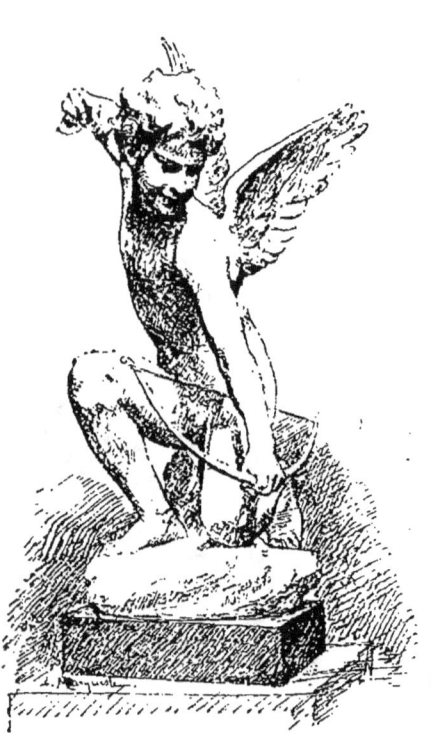

MARQUESTE (L.-H.). *Cupidon.*

MARIOTON (C.). *Musique Champêtre.*

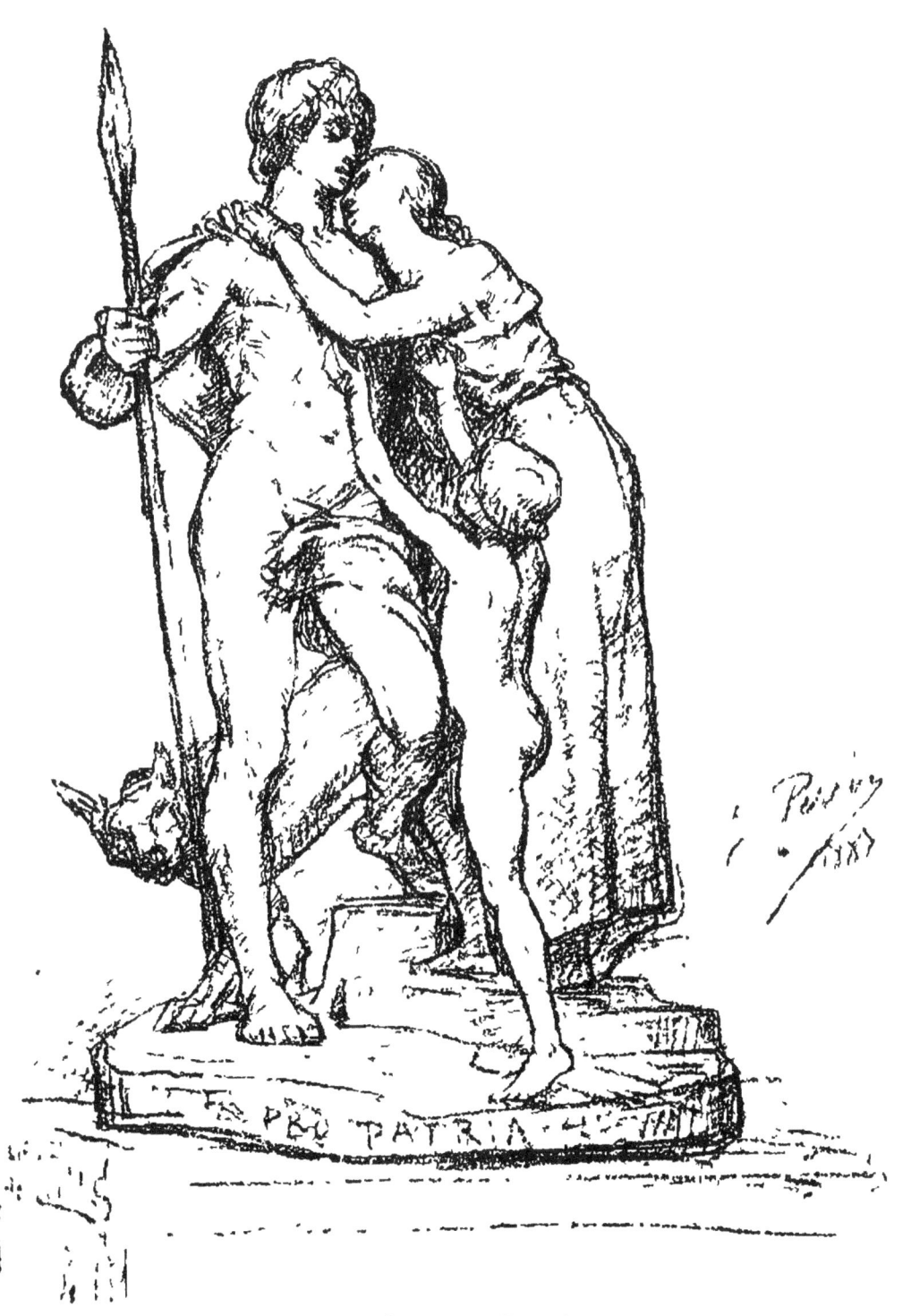

PERRIN (J) *Pro Patriâ.*

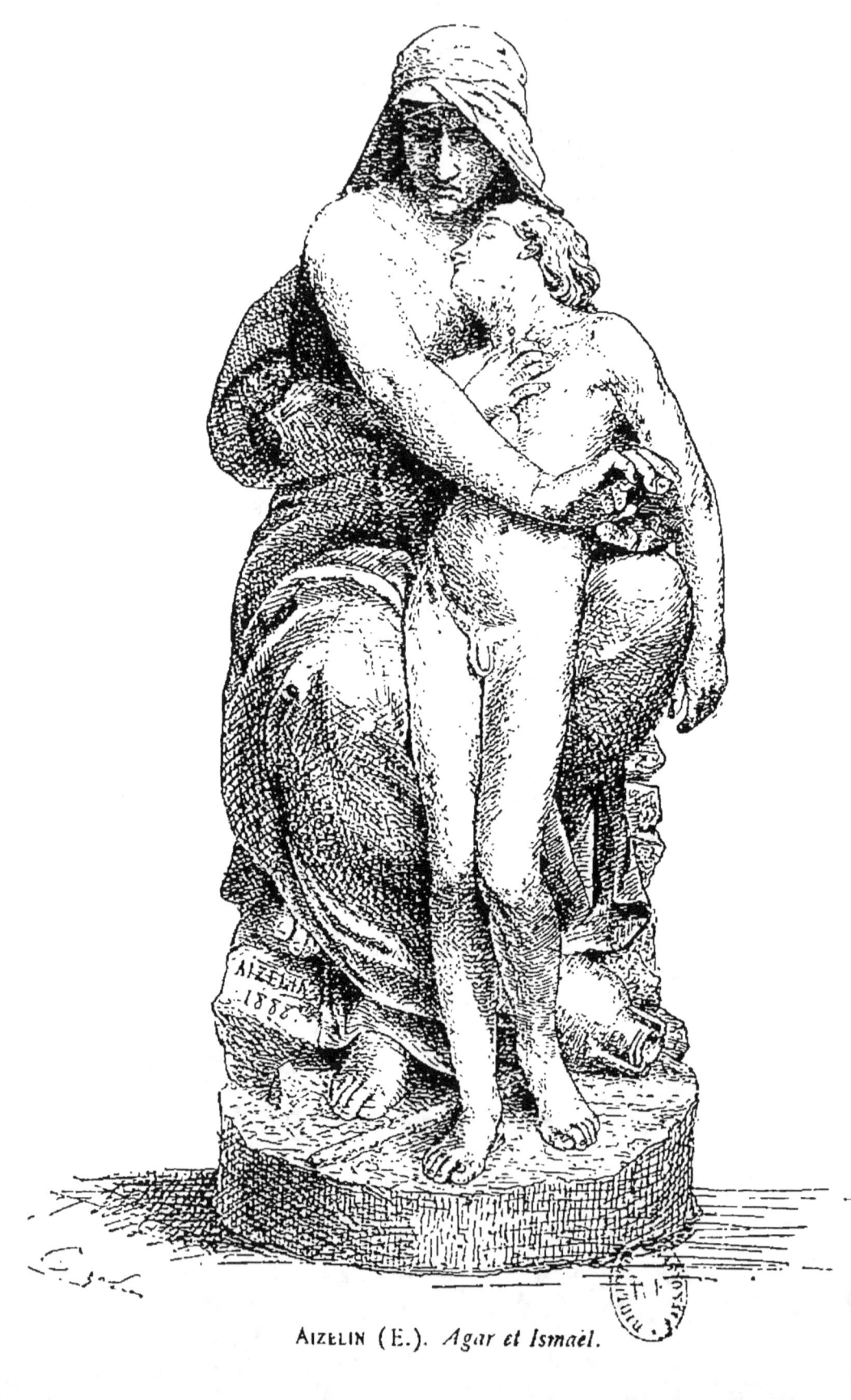

AIZELIN (E.). *Agar et Ismaël.*

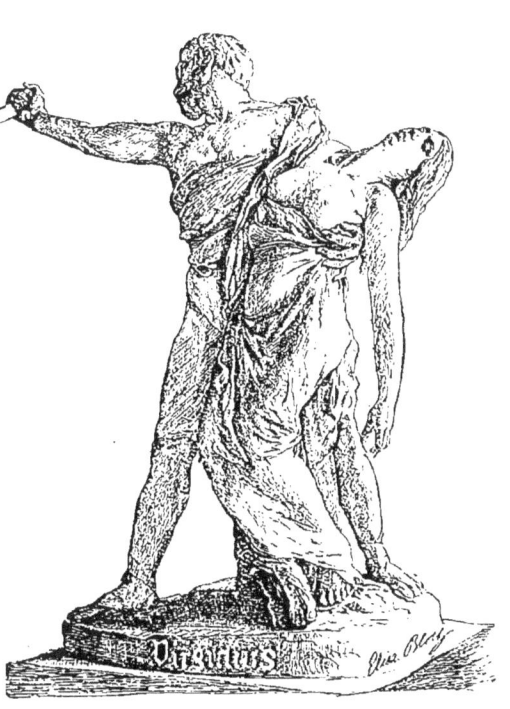

BLOCH (Mme E.). *Virginius.*

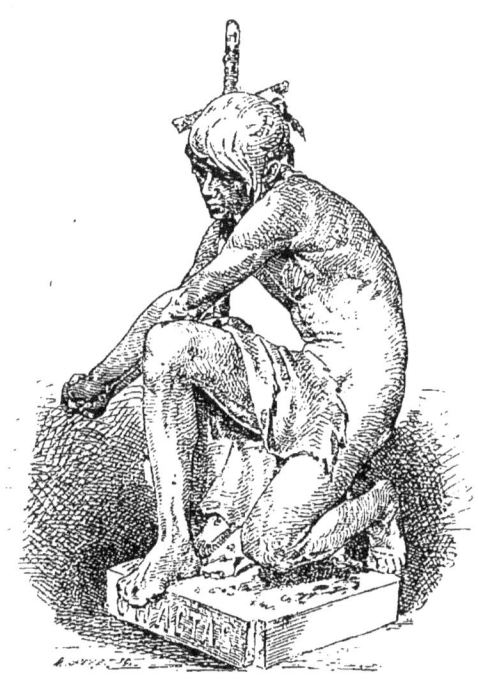

MARIOTON (E.). *Chactas.*

Paris (A.). *Buste marbre du petit Bara.*

Huet (F.-V.). *Le Potier.*

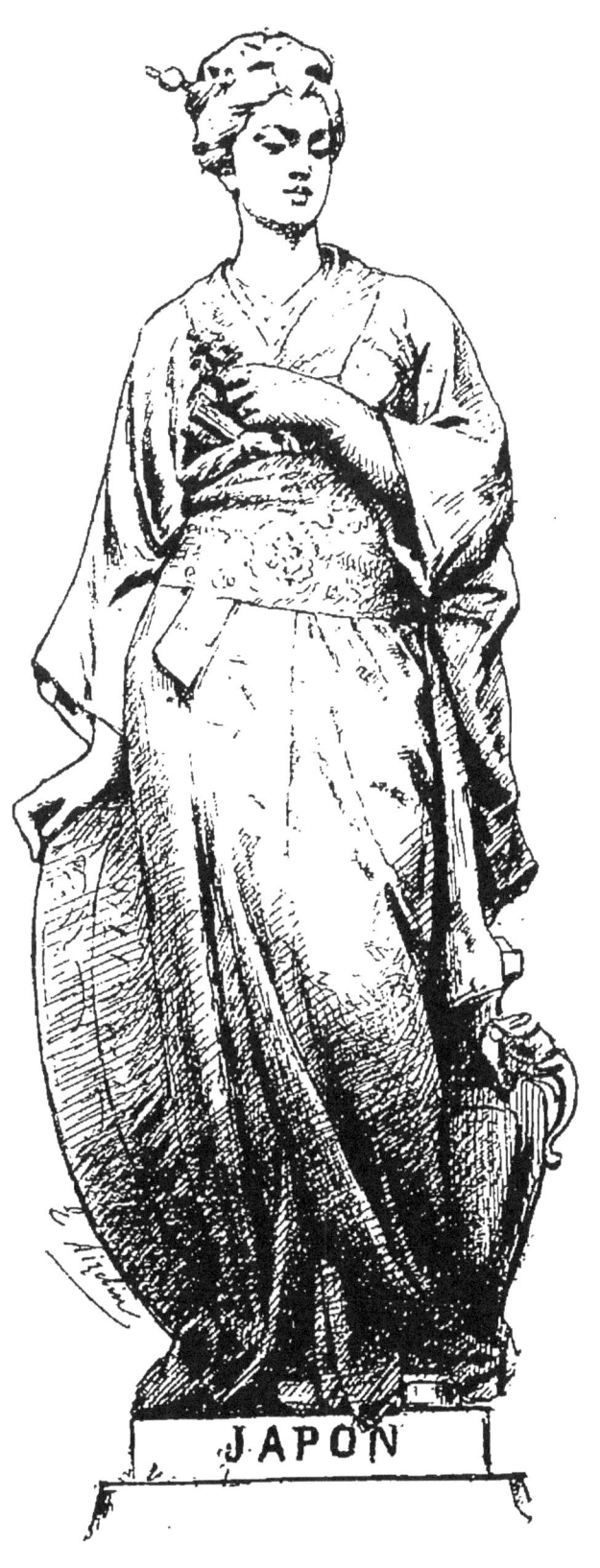

AIZELIN (E.). *Japon.*

ALLOUARD (H.-E.). *Derniers moments de Molière.*

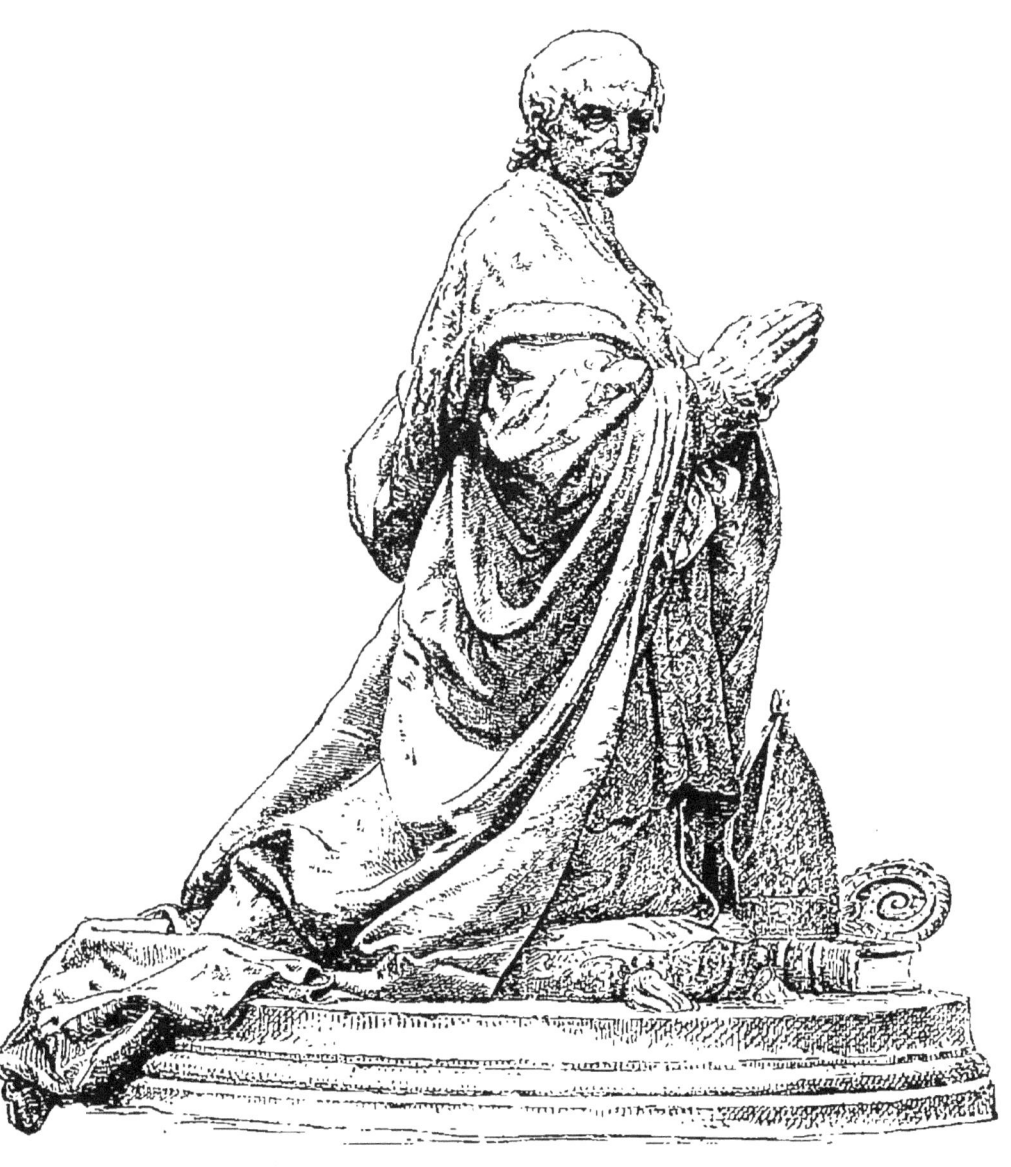

Thomas (G.-J.). *Portrait de M^{gr} Landriot.*

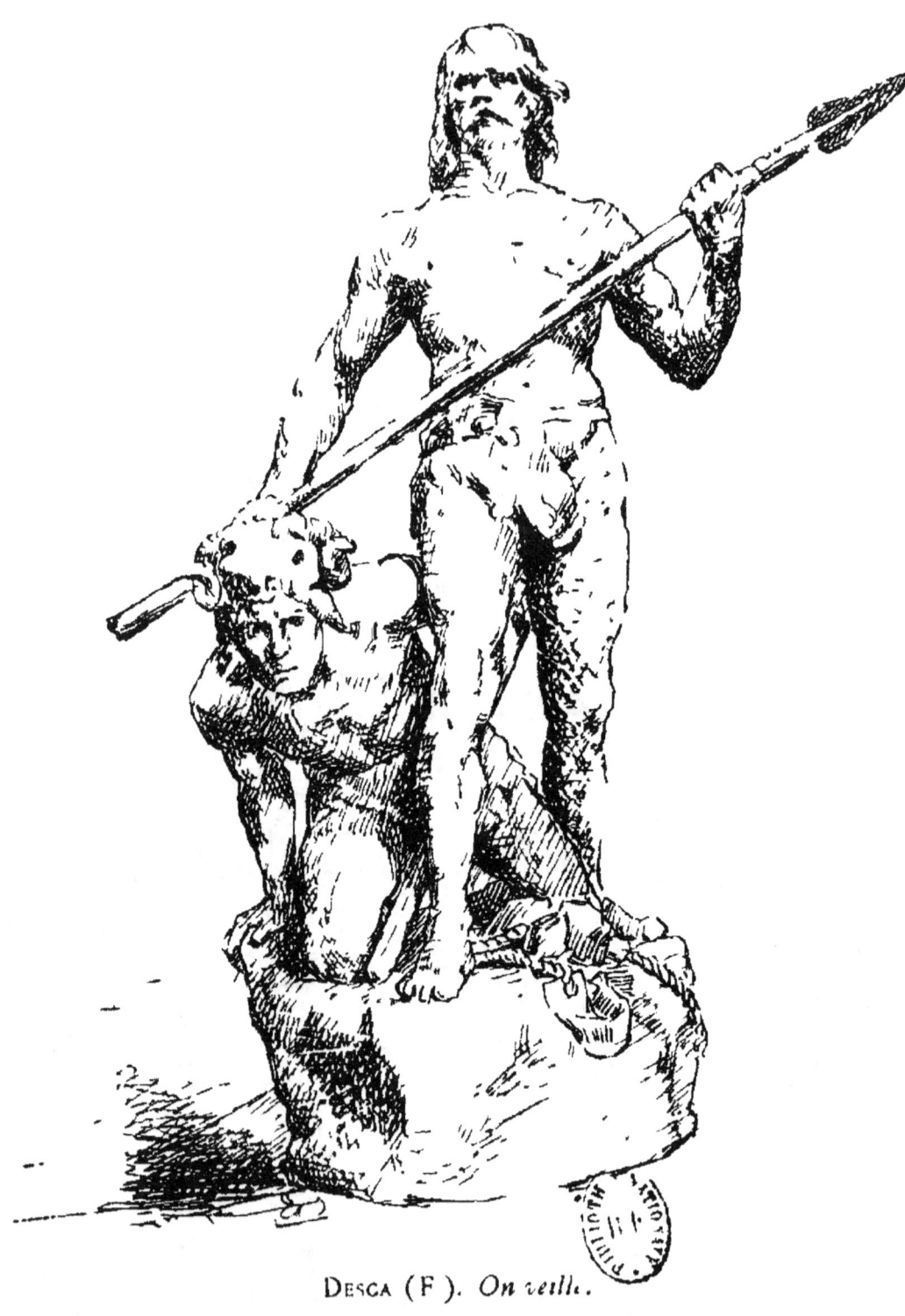

DESCA (F). *On veille.*

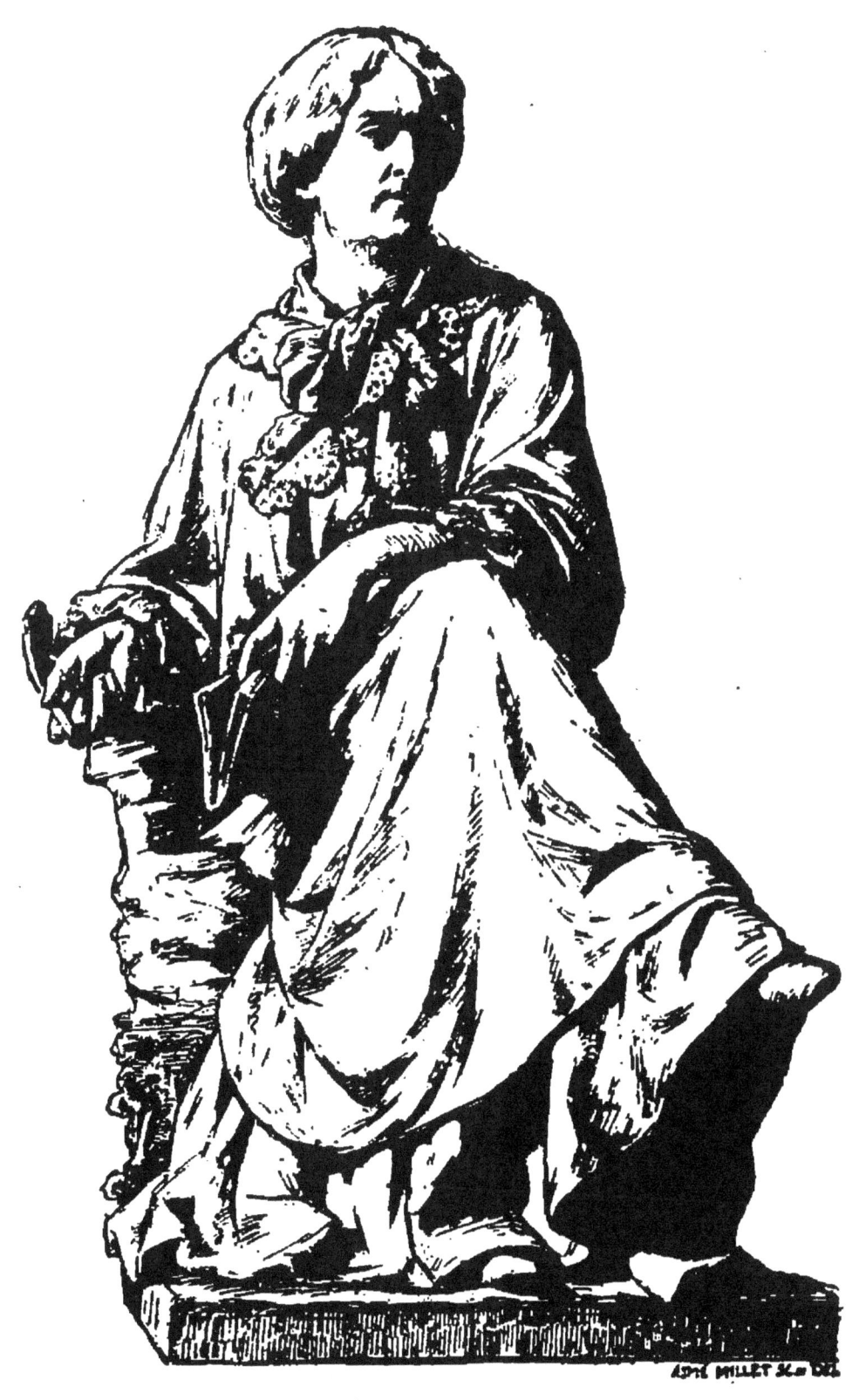

MILLET (A.). *George Sand.*

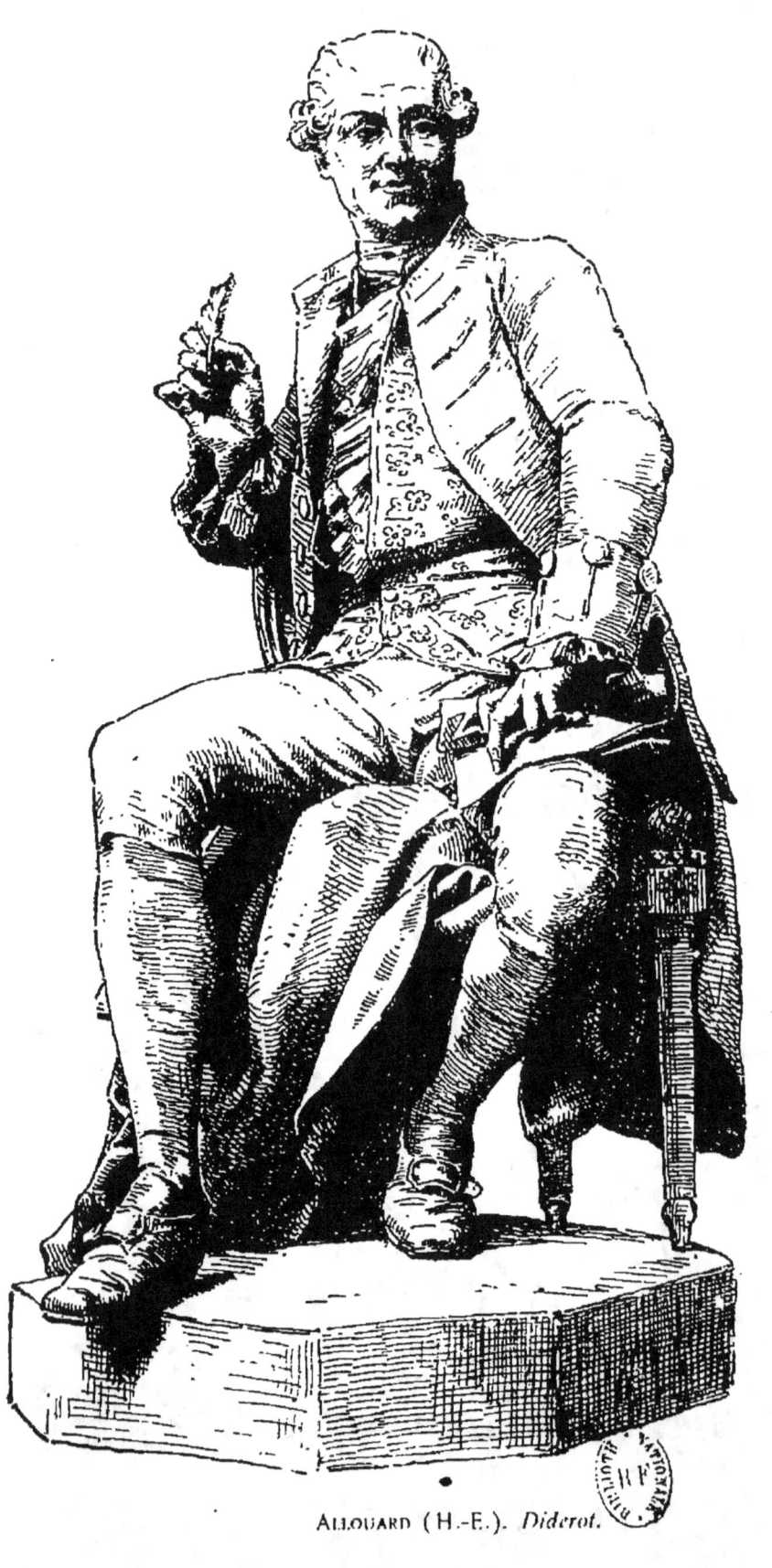

ALLOUARD (H.-E.). *Diderot.*

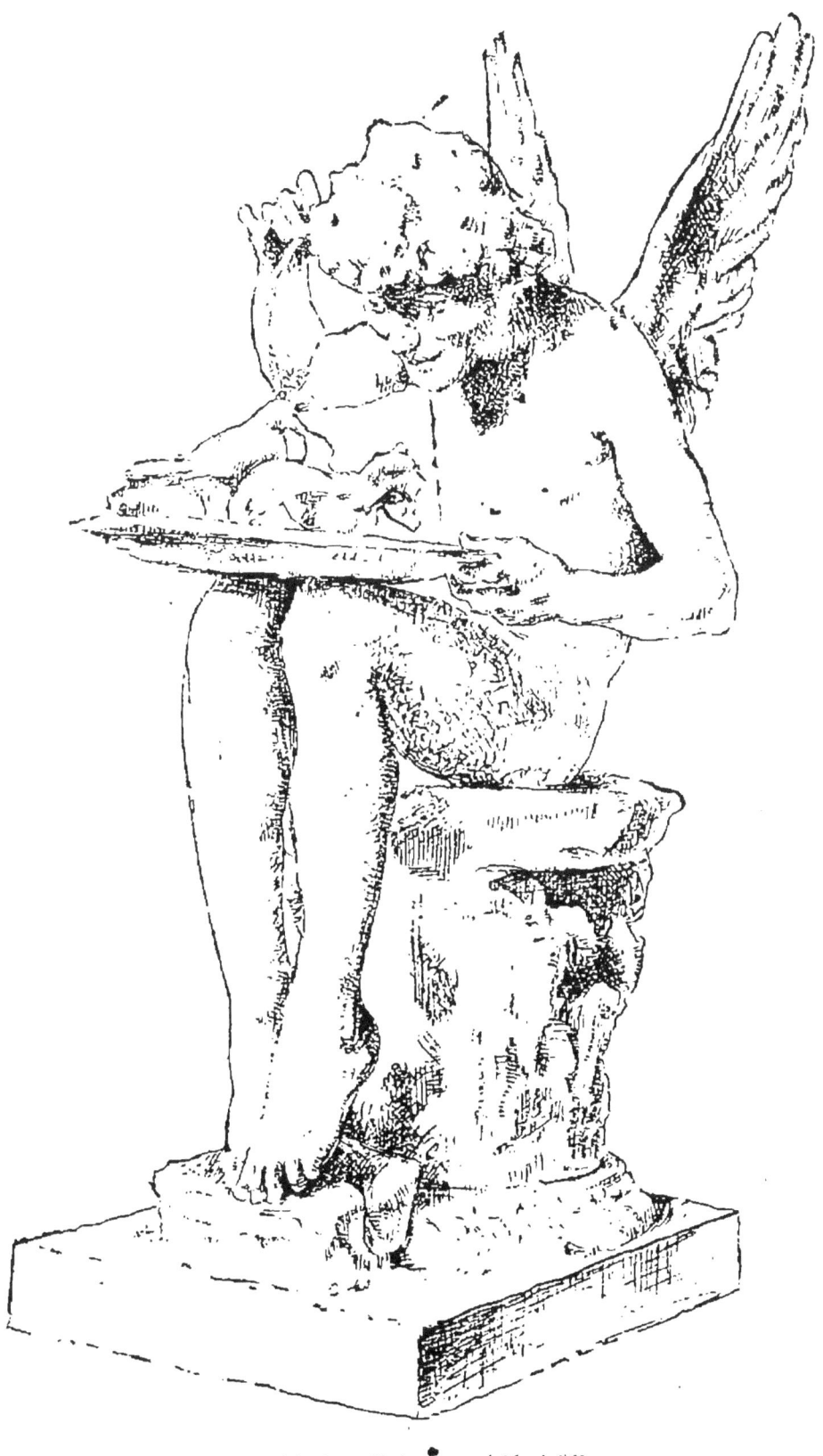

INJALBERT (J.-A.). *L'Amour préside à l'Hymen.*

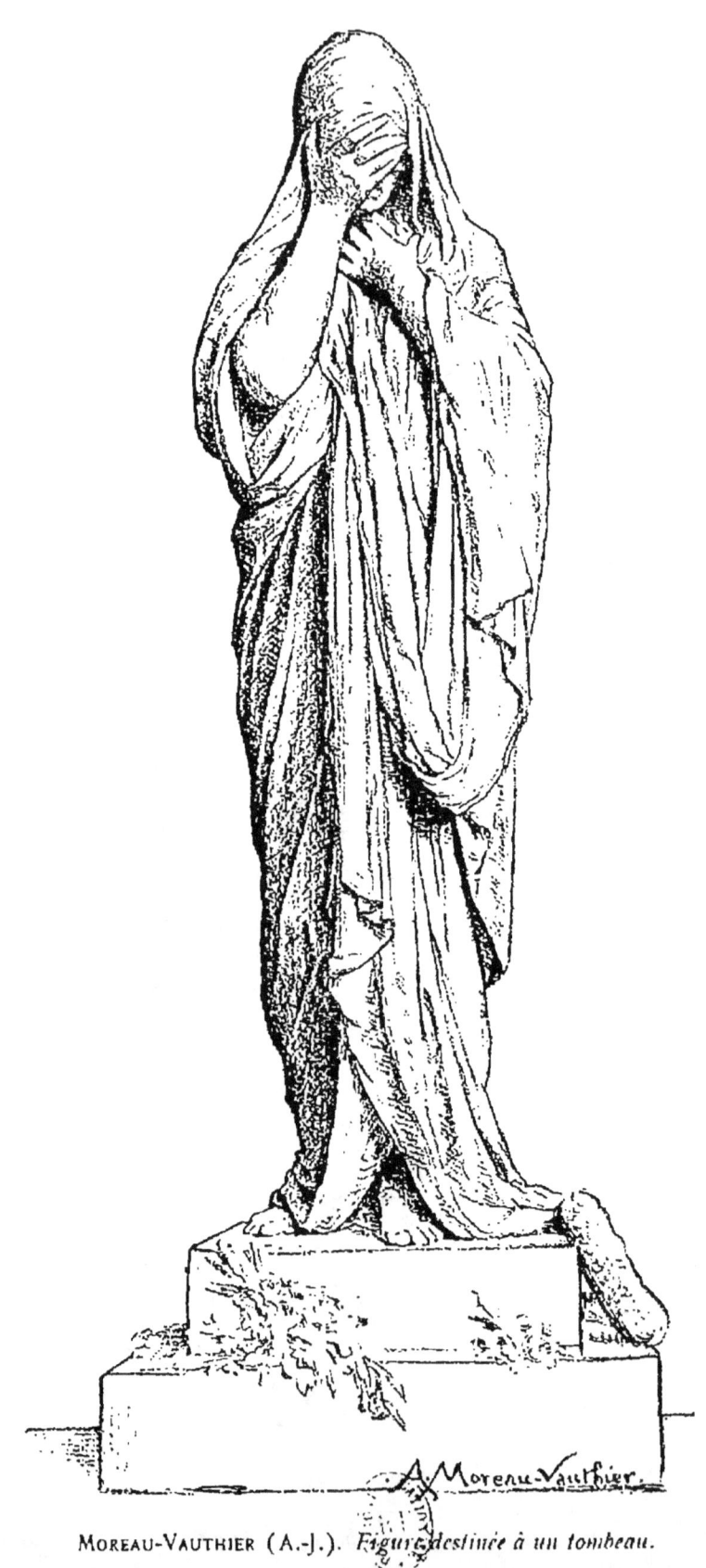

MOREAU-VAUTHIER (A.-J.). *Figure destinée à un tombeau.*

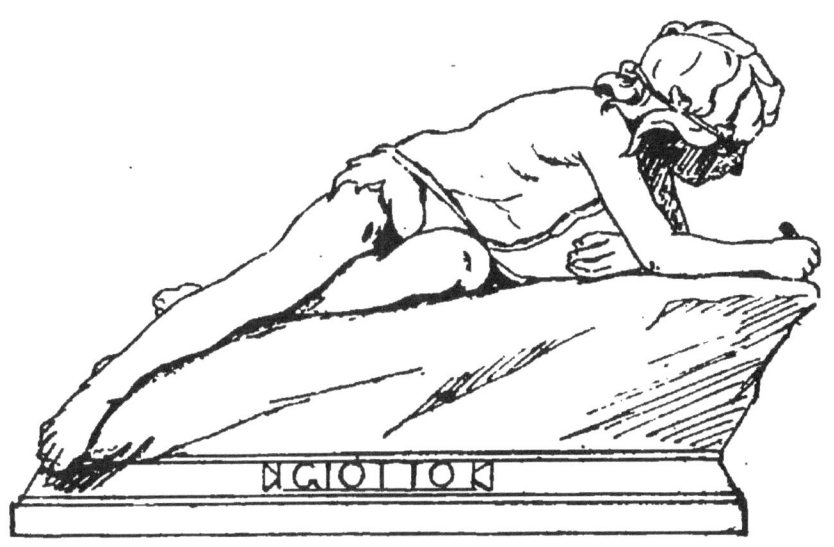

GUGLIEMO (L.). *Giotto*.

RINGEL D'ILLZACH. *La Saga*.

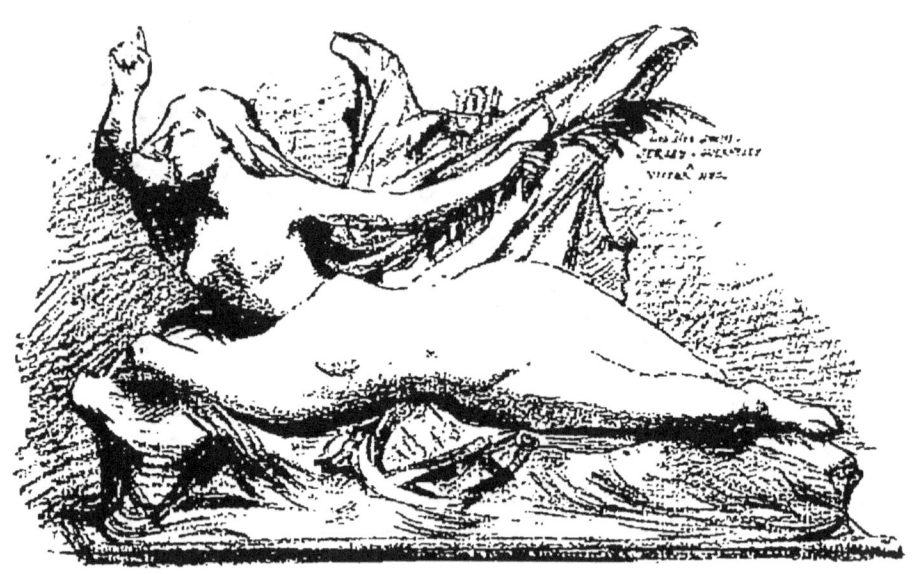

LOISEAU (G.). *Les Iles sœurs, Jersey et Guernesey.*

GRANET (P.). *Jeunesse et Chimère.*

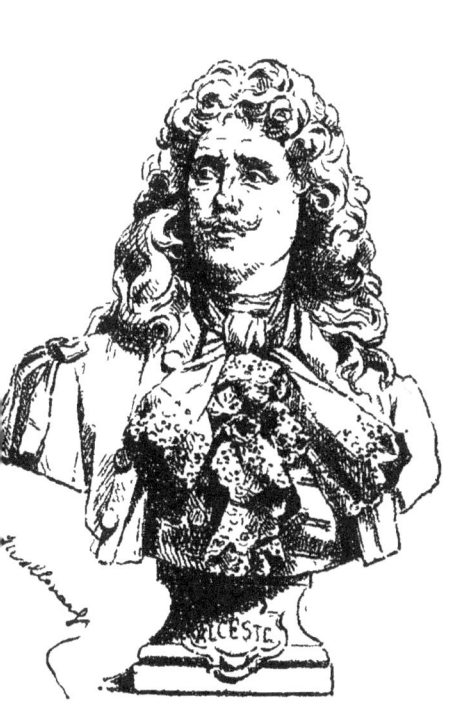

AILOUARD (H E) *Alceste*

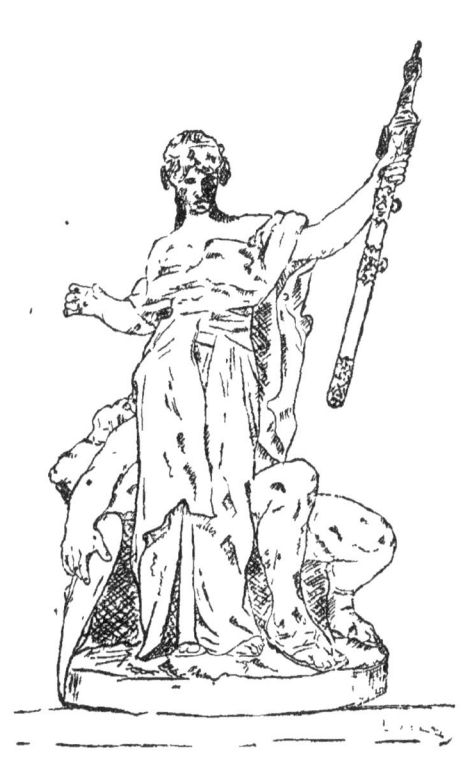

LANSON (A) *Judith*.

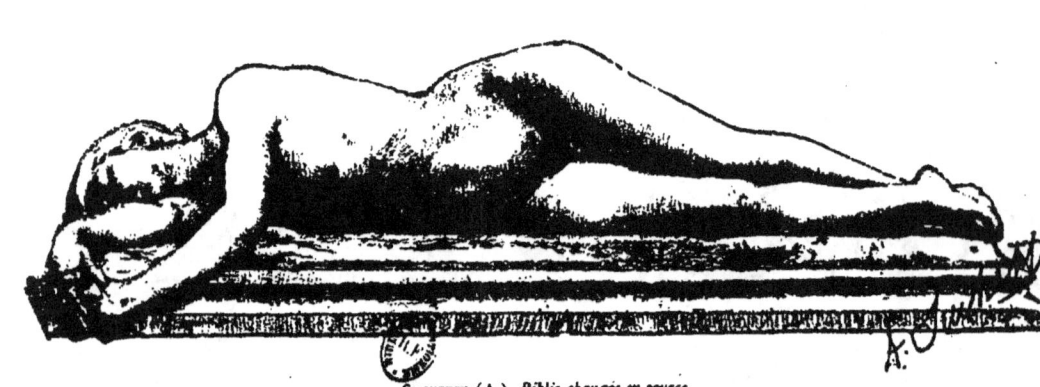

SUCHETET (A.). *Biblis changée en source.*

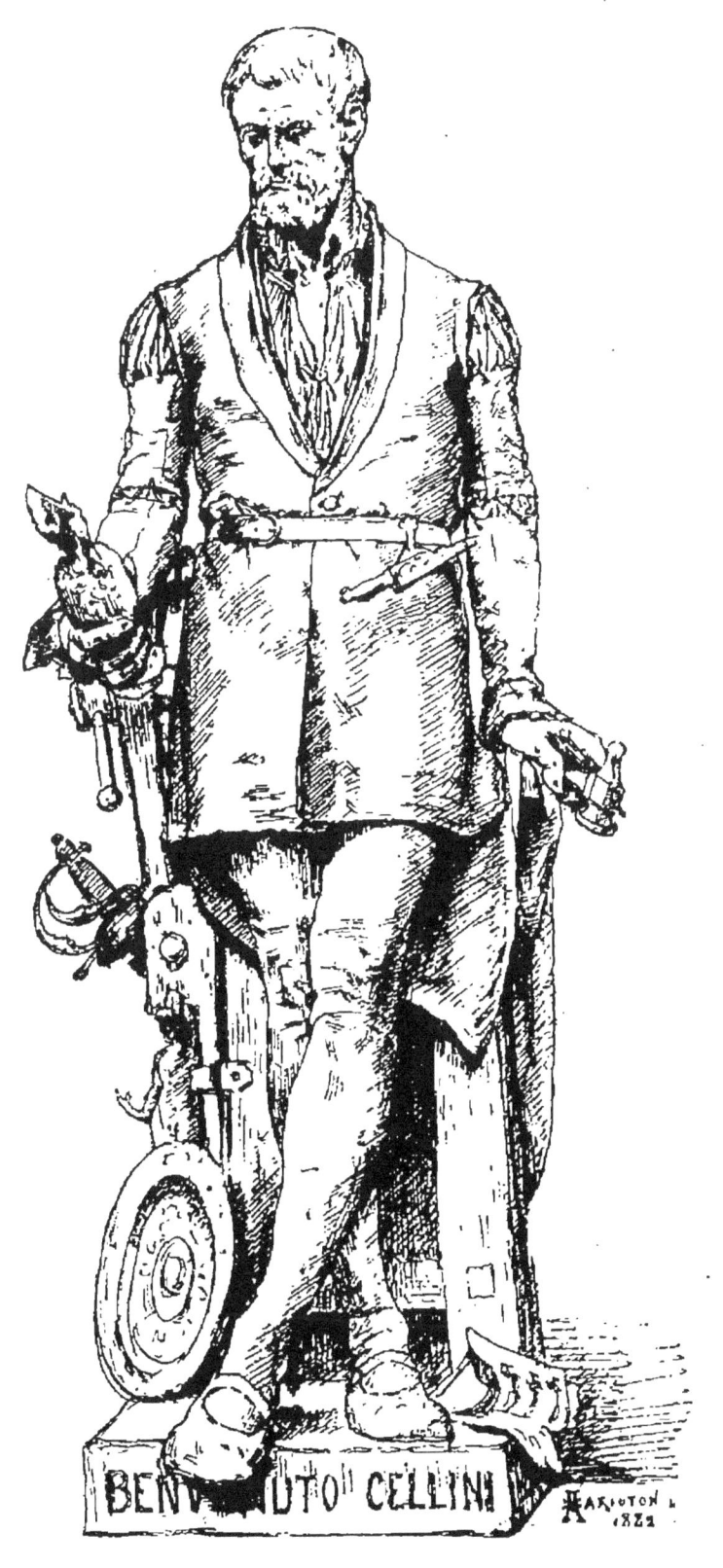

MARIOTON (C.). *Benvenuto Cellini.*

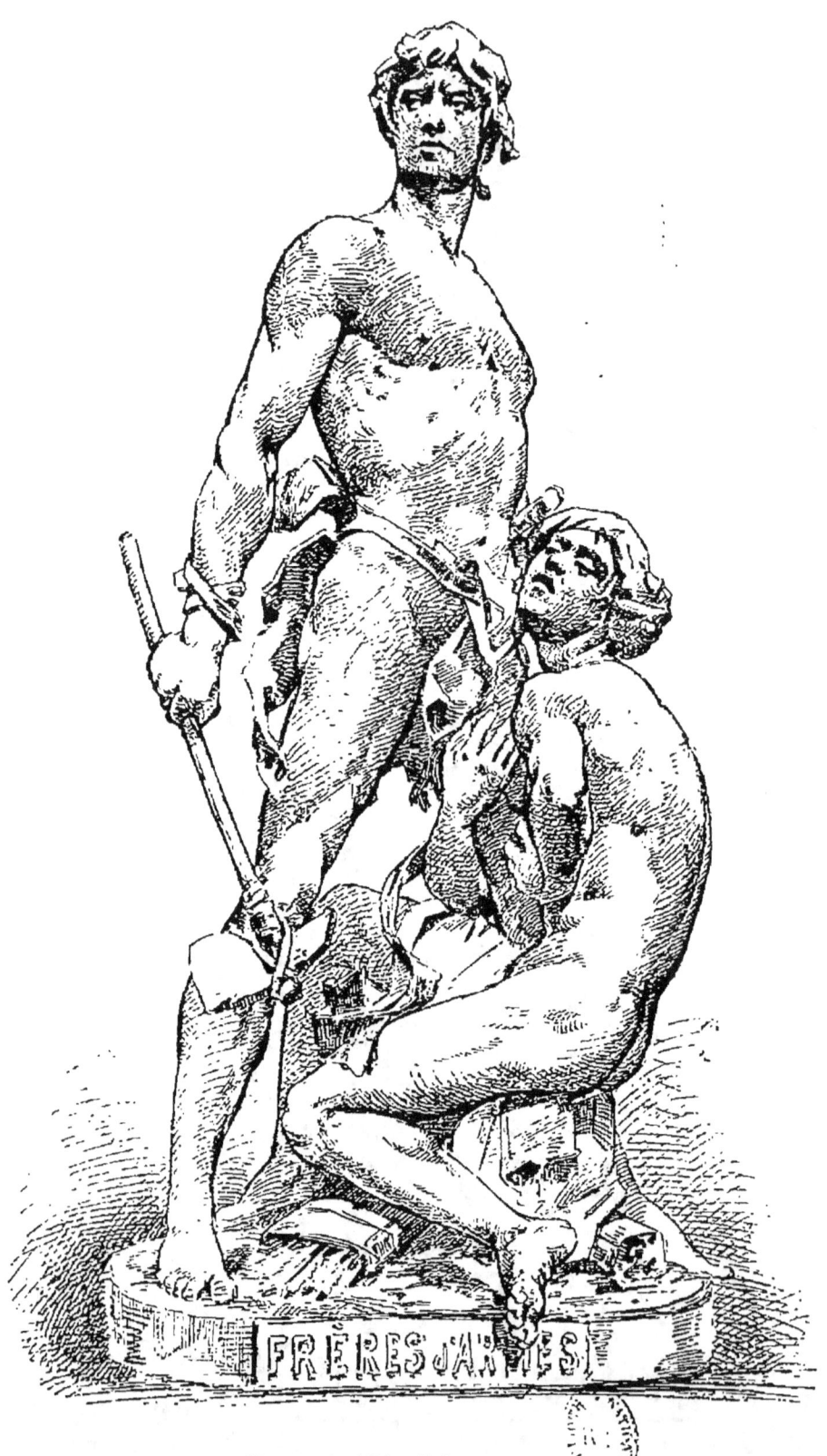

MARIOTON (E.). *Frères d'armes.*

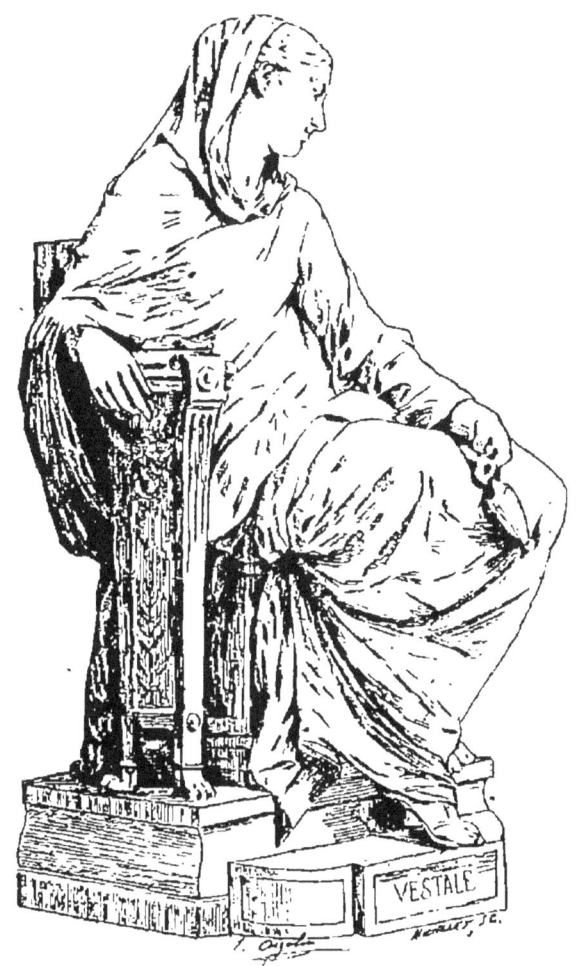

AIZELIN (E.). *Vestale.*

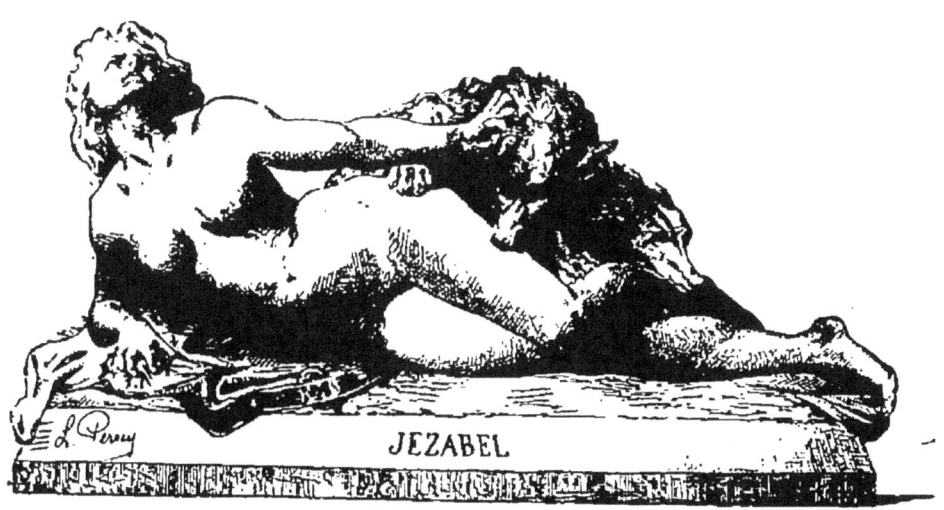

PERREY (L.). *Jézabel.*

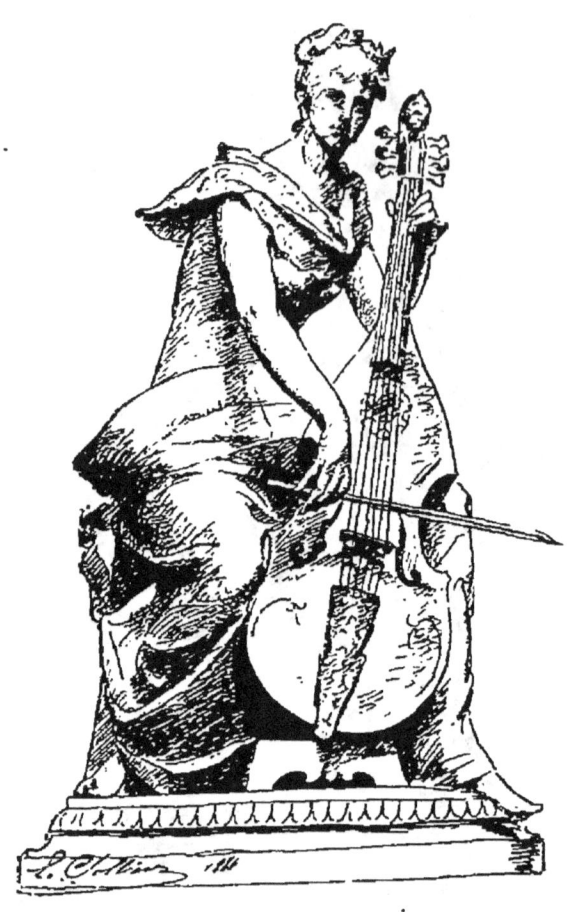

SOLLIER (E.). *La Musique.*

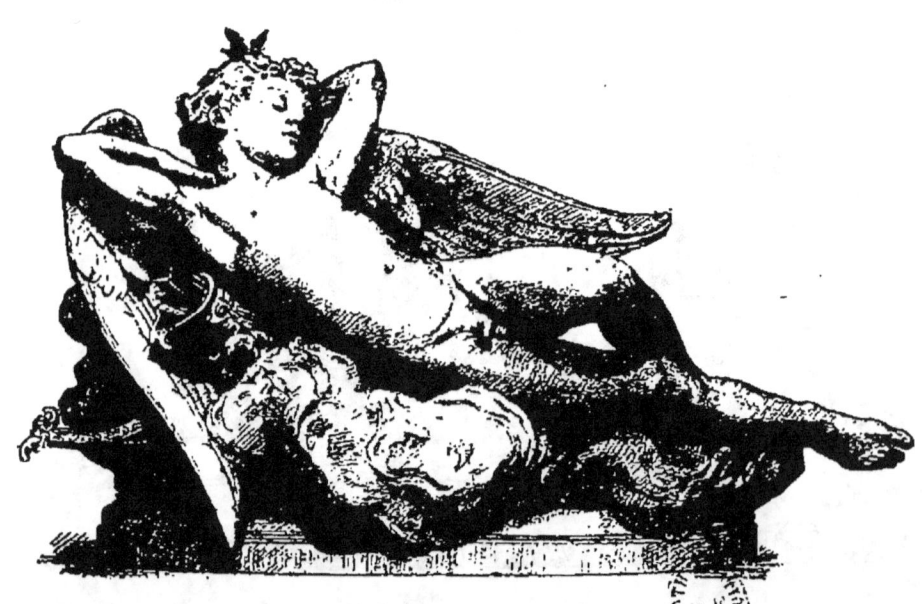

GERMAIN (G.). *L'Amour s'endort.*

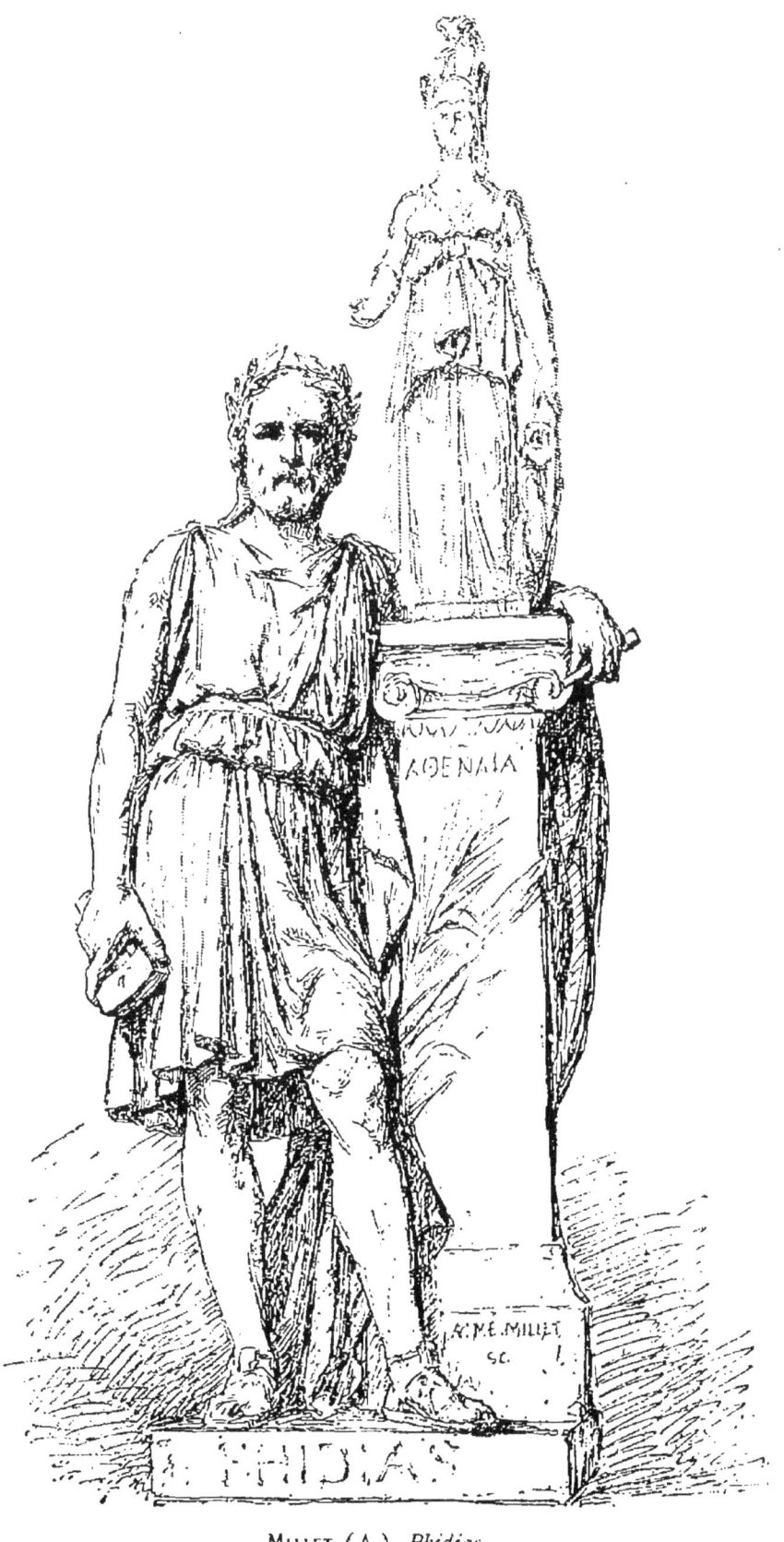

MILLET (A.). *Phidias.*

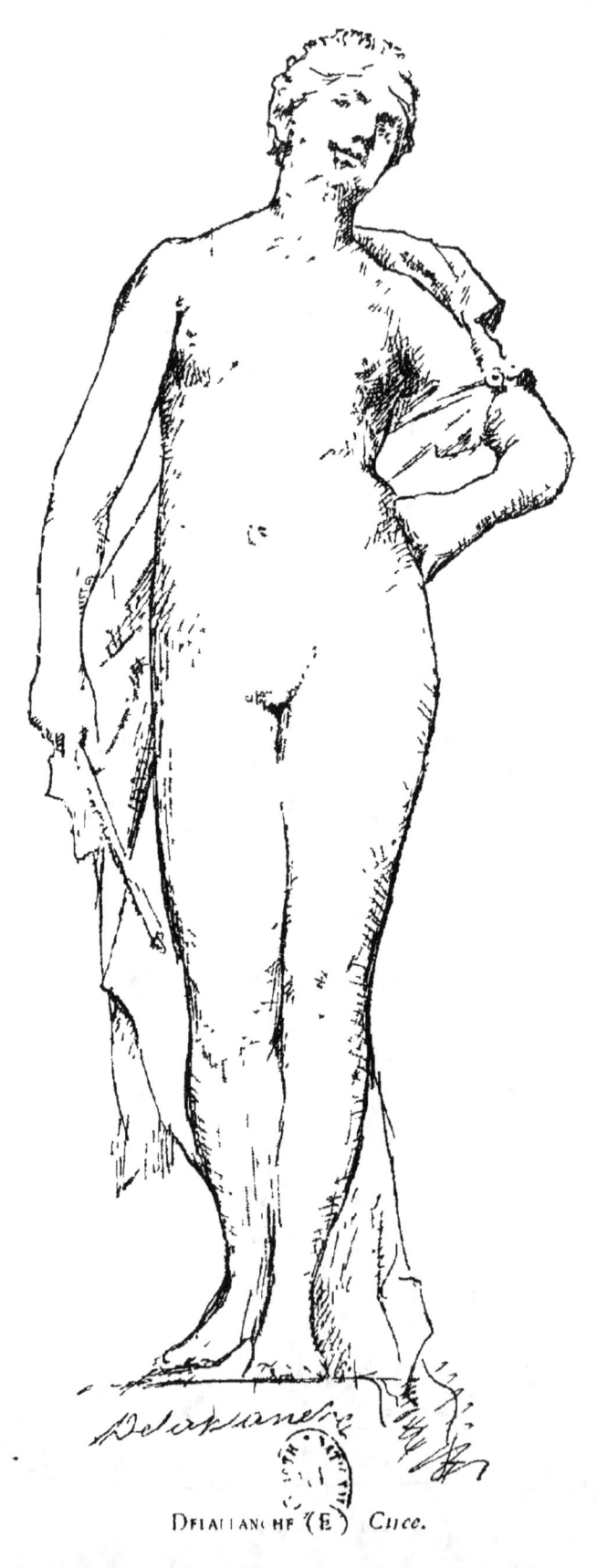
Delaplanche (E). Circé.

EXPOSITION CENTENNALE.

PEINTURE.

BASTIEN-LEPAGE (J.). « *Portrait de mon Grand-Père* ».

BASTIEN-LEPAGE (J.). *Le petit Ramoneur.*

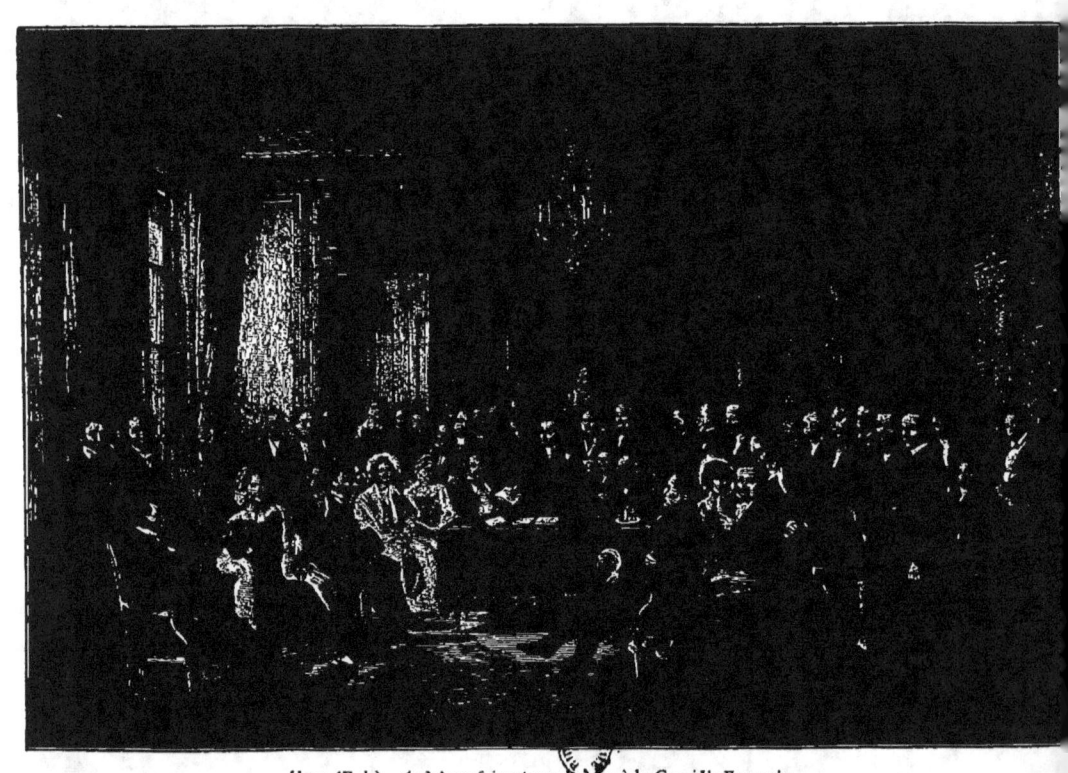

HEIM (F.-J.). *Andrieux faisant une lecture à la Comédie Française.*

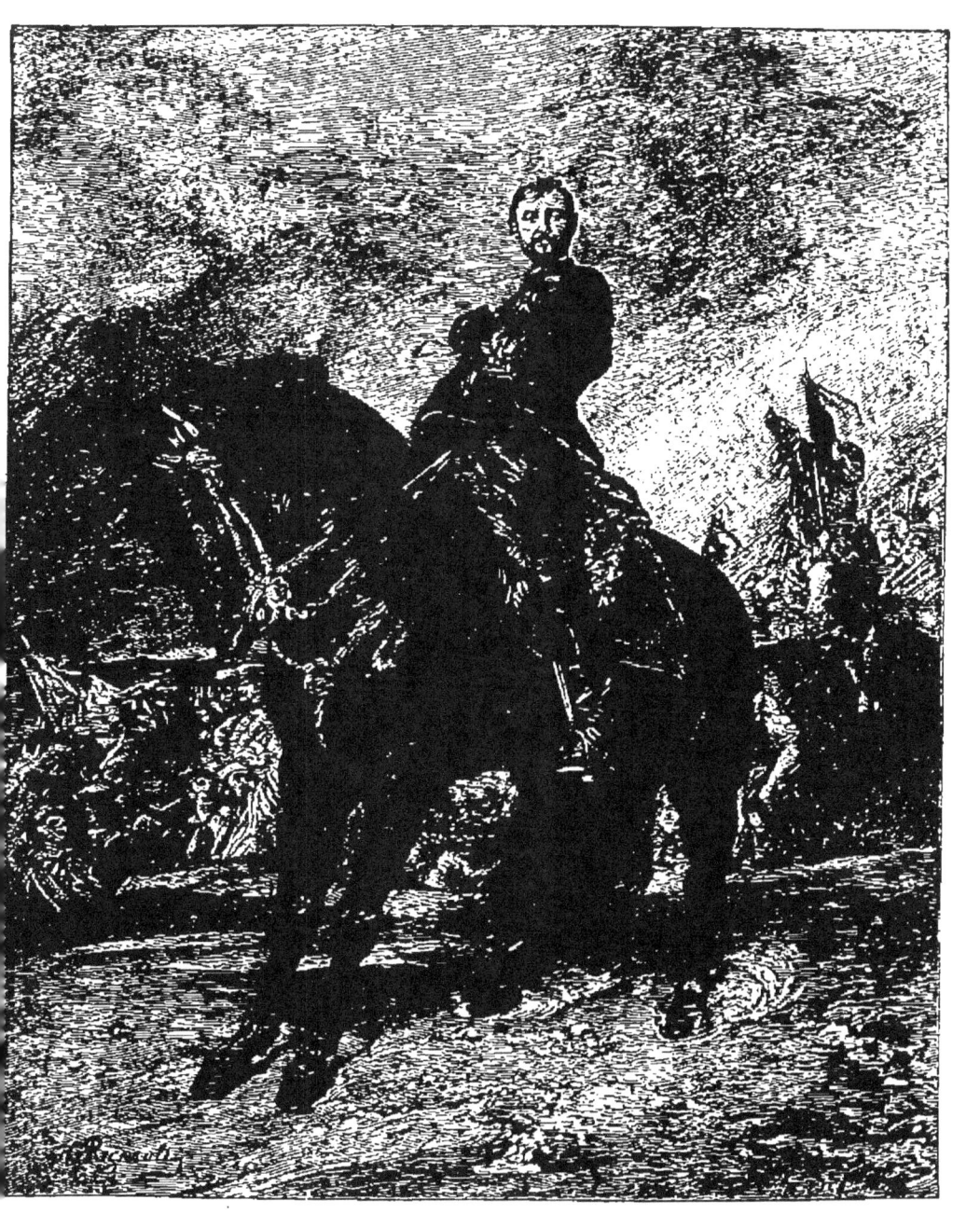

REGNAULT (H.). *Maréchal Juan Prim, 8 octobre 1863.*

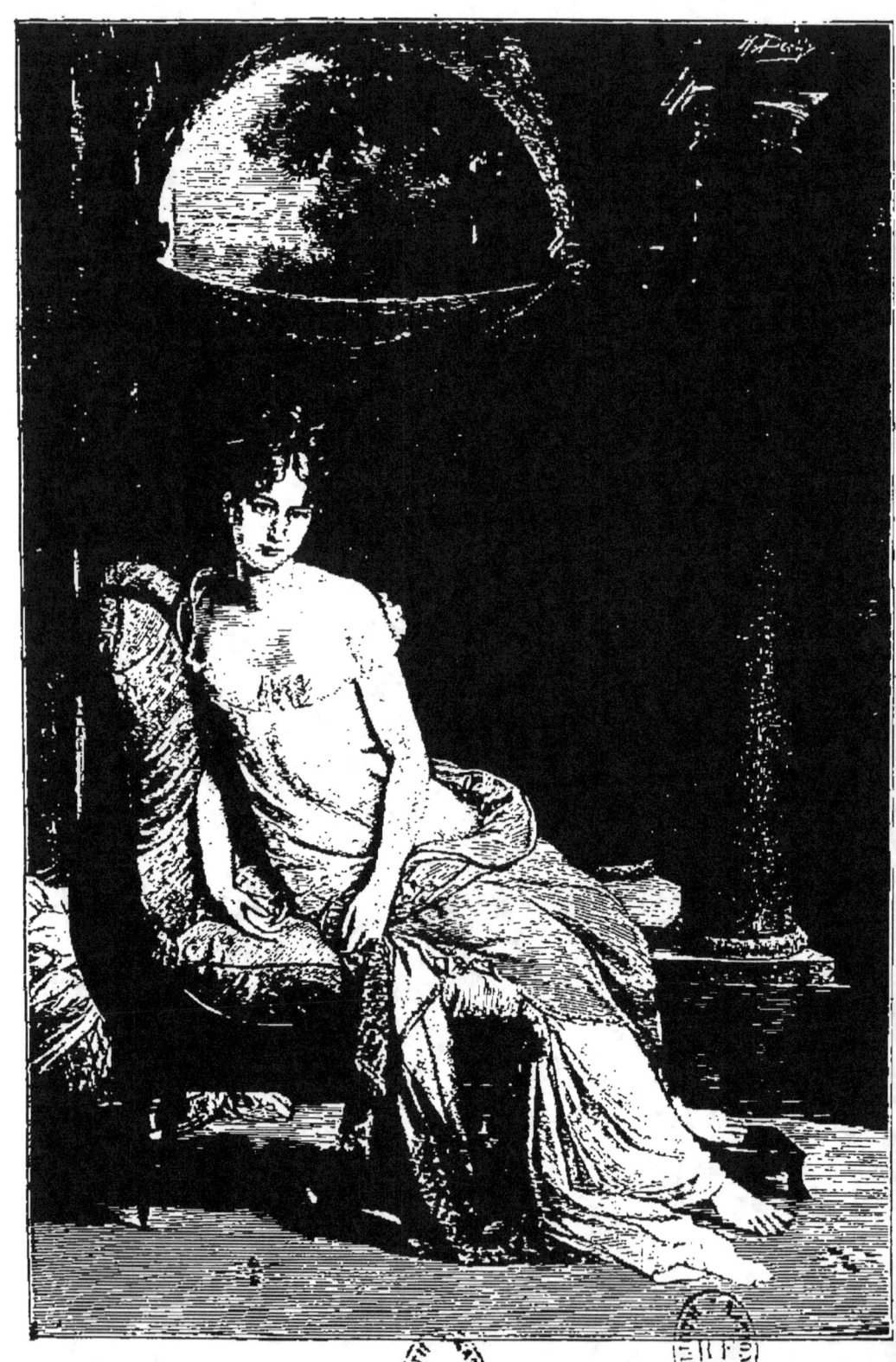

Gérard (Baron). *Portrait de M.me Récamier.*

Roll (A.). *L'Inondation dans la banlieue de Toulouse (Juin 1875)*.

Decamps (A.-G.). *La sortie de l'école turque.*

Manet (E.). *Femme en blanc.*

TABLE DES MATIÈRES

CATALOGUE DES SECTIONS.

FRANCE. Exposition décennale.....	1
Colonies...............	41
Exposition Centennale.........	43
Allemagne......	59
Autriche-Hongrie...	61
Belgique......	64
Danemark	71
Espagne......	75
États-Unis............	78
Finlande..	85
Grande-Bretagne.........	87
Grèce....	92
Italie ...	93
Norwège ..	101
Pays-Bas ...	104
Roumanie	108
Russie ..	109
Serbie ...	113
Suède.....	114
Suisse........	118
Exposition Internationale ...	120
Luxembourg......	122
Principauté de Monaco....	122
Saint-Marin...	122
Hawaï ...	123
République Argentine	123
Bolivie.........	123
Chili	124
Équateur.	125
Guatemala	125
Salvador	126
Uruguay........	126

TABLE DES DESSINS

SECTION DE PEINTURE.

Adan (E.)	104	Dagnan-Bouveret	22
Appian	185	Dameron	180
Armand-Dumaresq	23	Damoye	90
Artz	162	Dantan	51, 179
Aubert	166	Delance	146
Aublet	11	Deschamps	26, 107, 145
		Demont-Breton (Mme)	187
Barrias	151	Detaille	177
Baudouin	32	Didier	33, 60, 141
Beauvais	135	Duez	44, 61
Beauverie	40, 136	Dubufe	168, 169
Benjamin-Constant	45	Dupré	134
Benner	41		
Bénouville	97	Ferrier	10
Beraud	39, 103, 154	Feyen	86
Bergeret	191	Flameng	36, 78
Bergh	113	Fouace	140
Berne-Bellecour	52	Foubert	111
Béroud	108	Fourié	63
Berthault	124	Frère	89
Berthelemy	35		
Berthelon	140	Garaud	133
Bompard	101	Garnier	69
Bonnat	16	Gelhay	62
Bouguereau	38	Geoffroy	54, 66, 115
Bramtot	99	Gervex	144
Breton	123	Giacomotti	20
Brielman	32	Gosselin	85
Brispot	95	Grandsire	31
Brouillet	72, 147	Gueldry	161
Burnand	184	Guillemet	96, 181
		Guillon	77, 150
Cabat	132		
Carolus-Duran	1	Hagborg	149, 189
Chaperon	115	Hanoteau	80
Charnay	176	Harpignies	34
Clairin	12, 98	Henner	9, 73
Colin (P.)	118, 132		
Comerre	29	Jacque	120
Courant	91, 143	Japy	186
Courtois	17, 122		

Jobert	174
Jourdain	55, 68
Klumpke (Mlle)	163
Kreuger	171
Kreyder	46, 102
Lapostolet	133
Larsson	139
Laugée (G.)	167
Laugée (D.)	42, 57
Laurens (J.)	33, 82
La Villette (Mme)	75, 76
Le Blant	71, 106
Lecomte du Nouy	6
Lefebvre	109, 110, 121
Le Lievre	180
Lemaire	18, 84
Le Marie des Landelles	181
Lematte	64
Le Roux (H.)	7
Leroy	53
Le Senechal de Kerdréoret	36, 50, 141
Le Villain	135
Lévy	2, 28
Lhermitte	131, 160
Lobrichon	138
Luminais	56, 79
Maignan	74, 183
Maillard (E.)	70
Maillart (D.)	14, 153
Martens (W.)	164
Masure	81
Mathey	8
Melingue	24
Mesdag	175
Metzmacher	5
Moreau de Tours	119
Morot (A.)	15, 21, 137
Moutte	114
Moyse	100
Neuhuys	178
Offermans	188
Olive	34
Outin	128
Pelez	37, 148
Pelouse	59, 67, 157, 159
Perrault	43
Perret (A.)	58, 130
Petitjean	83, 116
Pury (E. de)	158
Rapin	27
Ravel	182
Robert Fleury (T.)	30
Robinet	88
Rochegrosse	25, 117
Rœlots (W.)	173
Roll	129
Rousseau (J.-J.)	16
Rozier	48
Sain (E.)	138, 192
Saintin	127, 155
Saintpierre	13
Sautai	3
Schmidt	35
Schrywer (L. de)	125
Sochor	172, 190
Soyer	65
Tattegrain	93, 105
Thiollet	156
Tissot	47, 49
Toulmouche	19
Truphême	114
Valadon	112
Vayson	94
Vimont	142
Vuillefroy	170
Wattelin	134
Weerts	4
Winter (Ph. de)	126, 173
Yon	92, 172
Yvon	152
Zuber	87

SECTION DE SCULPTURE.

Aizelin	201, 204	Lanson	214
Allouard	205, 209, 214, 218	Loiseau	213
Boisseau	198	Marioton (C.)	196, 196, 199, 216
Bloch	202	Marioton (E.)	202, 217
		Marqueste	199
Delaplanche	221	Millet	196, 208, 220
Delorme	198	Moreau-Vauthier	211
Desca	207		
		Paris	203
Fremiet	195	Perrey	218
		Perrin	200
Germain	219	Printemps	197
Granet	213		
Guglielmo	212	Ringel d'Illzach	197, 213
Houssin	197	Sollier	219
Huet	203	Suchetet	215
Injalbert	210	Thomas	206

EXPOSITION CENTENNALE

PEINTURE.

Bastien-Lepage	I
Id.	II
Heim	III
Regnault	IV
Gérard (Baron)	V
Roll	VI
Decamps	VII
Manet	VIII

LIBRAIRIE ARTISTIQUE
H. LAUNETTE & C^{ie}, ÉDITEURS
G. BOUDET, Successeur
197, Boulevard Saint-Germain, Paris

HISTOIRE

DES

QUATRE FILS AYMON

TRÈS NOBLES ET TRÈS VAILLANTS CHEVALIERS

Illustrée à chaque page de compositions en couleurs

PAR

Eugène GRASSET

Gravure et Impression de Ch. GILLOT

Prix du volume : 100 fr.

L'*Histoire des Quatre fils Aymon, très nobles et très vaillants chevaliers*, une des plus plaisantes histoires de batailles et d'aventures que nous a léguées le moyen âge, a fourni, grâce à l'inépuisable invention de M. Grasset, le sujet d'un véritable tour de force d'impression en couleurs. C'est un livre unique. L'artiste a dessiné pour chaque page un encadrement différent, dans ce style des costumes, des architectures et des types du moyen âge où il est passé maître. Il n'est pas d'ouvrage qui comporte en illustrations ornementales une telle variété. Il restera longtemps encore un type inimitable de publication en couleurs.

Voulant présenter au public les annonces de ce catalogue illustré dans un cadre qui ne soit point indigne des œuvres remarquables que nous avons réunies, nous nous sommes entendus avec les éditeurs pour reproduire un choix des plus charmantes de ces compositions décoratives.

Chacune des pages suivantes sera donc ornée par l'une des vignettes en couleurs des *Quatre fils Aymon*, ce curieux monument de science, de fantaisie, de goût dans l'arrangement polychrome.

Ad. BRAUN & Cie

Éditeurs-Photographes Officiels

DU LOUVRE
ET DES MUSÉES NATIONAUX

18, Rue Louis-le-Grand

(AVENUE DE L'OPÉRA)

PARIS

Reproductions en photographie inaltérable au charbon des Musées d'Europe et des Collections particulières les plus remarquables.

Amsterdam, Bâle, Dresde, Francfort, Florence, Harlem, La Haye, Londres, Madrid, Rome, Vienne, Saint-Pétersbourg, etc., etc.

Reproductions en fac-similé des dessins de maîtres anciens et modernes : COROT, MILLET, ROUSSEAU.

Bâle, Chatsworth, Venise, Weimar, Windsor

ŒUVRES CHOISIES DE PEINTRES MODERNES
SALON ANNUEL
Expositions internationales des Beaux-Arts

BAUDRY, BONNAT, BOUGUEREAU, BENJAMIN-CONSTANT, JULES BRETON, BIDA, CABANEL, CAROLUS DURAN, CHAPLIN, COLLIN, CORMON, DAGNAN, DANTAN, DUPRÉ, FRANÇAIS, GERVEX, HÉBERT, HENNER, HUMBERT, LANDELLE, LAUGÉE, J. LEFEBVRE, LEROLLE, LE ROUX, LEVY, MACHARD, MAIGNAN, MERSON, MERCIÉ, PUVIS DE CHAVANNES, ROBERT-FLEURY, MUNKACSY, VERESCHAGIN.

Portraits d'après nature. — Agrandissements.

Librairie d'Art
LUDOVIC BASCHET, ÉDITEUR
12, *Rue de l'Abbaye*, 12
PARIS

REVUE
DE
L'EXPOSITION UNIVERSELLE
DE 1889
—o—
F.-G. DUMAS
Directeur

L. DE FOURCAUD
Rédacteur en chef

Publication hebdomadaire éditée en 24 fascicules de Mai à Novembre 1889
Formant 2 volumes de 400 pages quart raisin (25 × 33) de plus de 700 dessins originaux et reproductions
AQUARELLES EN FAC-SIMILÉ,
GRAVURES AU BURIN, A L'EAU FORTE, SUR BOIS, PHOTOGRAVURES ET PHOTOTYPIES

Organisation et Description générale de l'Exposition
Plans, Vues, Pavillons, Bazars, Jardins, Serres, Aquarium, etc.
Histoire de l'habitation.
La Tour Eiffel, Chroniques, Promenades, Fêtes, Concerts, Spectacles
BEAUX-ARTS — ARTS DÉCORATIFS — GRANDES INDUSTRIES
Expositions Coloniales, Exposition Rétrospective du Travail et des Sciences Anthropologiques
Mouvement intellectuel du Siècle

Principaux Collaborateurs

LITTÉRATEURS	DSSINATEURS ET GRAVEURS
P. Arène, Th. de Banville,	J. Béraud, Ad. Binet,
Émile Bergerat, Victor Champier,	F. Calmettes, Caran d'Ache,
G. de Cherville,	G. Clairin, E. Courboin, Ch. David, E. Duez.
François Coppée, de l'Académie française,	Ehrmann, P.-V. Galland,
Alex. Dumas fils, de l'Académie française.	Gilbert, E. Grasset, Grigny, Guéldry,
Étincelle, C. Flammarion,	E. de Haenen, G. Jeanniot, M. Leloir,
E. Fuchs, professeur à l'École des Mines,	Lepère, Léveillé, L. Lhermitte, H. Lucas
P. Mantz.	Ad. Marie, L.-O. Merson, Myrbach,
Guy de Maupassant, H. de Parville.	S. Pannemaker, J.-F. Raffaëlli,
E. Renan, de l'Académie française,	Renouard, Rochegrosse,
J. Richepin, F. Sarcey,	Sinibaldi,
J. Simon, de l'Académie française, etc.	A. Vollon, Wagrez, etc.

Chaque numéro de 36 à 40 pages comprendra : *Deux planches hors texte, de nombreuses gravures sur bois et reproductions en fac-similé;* une chronique pittoresque *de la vie dans l'Exposition;* un article descriptif de l'Exposition *et de ses produits;* un chapitre sur les Beaux-Arts; un compte rendu sur les grandes industries; enfin une variété *sur le mouvement intellectuel et moral du siècle.*

Imprimée avec le plus grand soin par MOTTEROZ,
cette publication contiendra des dessins d'après nature, compositions décoratives, ornements, etc., œuvres originales de tous les artistes contemporains renommés.

Le Numéro : 2 fr. EN SOUSCRIPTION : l'ouvrage complet, Paris, 40 fr.; Province, 46 fr.; Union postale, 50 fr.

K. NILSSON (PER LAM, Successeur) 8, Rue d'Alger,
concessionnaire pour la vente à l'Étranger (Angleterre et Amérique exceptées).

VÉRITABLE

EAU DE BOTOT

Seul Dentifrice approuvé

par l'ACADÉMIE de MÉDECINE de PARIS

Le meilleur calmant contre les rages de dents

Recommandé spécialement pour les soins de la bouche, avec

la **POUDRE** de **BOTOT** au quinquina

PARIS, 229, Rue Saint-Honoré, 229, PARIS. et chez tous les principaux Commerçants.

HISTORIQUE DE L'EAU DENTIFRICE DE BOTOT

L'*Eau de Botot* fut inventée en 1755 par M. J. Botot, chirurgien dentiste reçu au collège de chirurgie.

Il fit approuver son dentifrice par la Faculté de médecine de Paris, le 1er octobre 1777 ; la Société Royale de médecine lui donnait également son approbation le 16 mai 1783 ; enfin le 19 février 1789, il obtenait le privilège général du roi Louis XVI pour la publication de son livre sur les soins de la bouche.

L'*Eau de Botot* est le plus ancien des dentifrices dignes de ce nom.

La Médecine depuis plus d'un siècle recommande l'emploi de ce dentifrice, et aujourd'hui la pharmacie ne reconnaît encore véritablement efficace que l'eau selon la formule de Botot.

En général les produits similaires donnent par leur mélange avec l'eau un liquide opaque dû à la précipitation des matières résineuses qui en font justement l'infériorité.

Certaines plantes aromatiques possédant des vertus spéciales, macérées dans l'alcool de vin, sont la base de l'*Eau de Botot*. Elle doit à ces aromates son excellent parfum, à peu près inimitable, car les nombreux concurrents qu'elle a vu naître n'ont pu se rapprocher, même de loin, de ce goût agréable qui, avec ses qualités, ont perpétué sa réputation.

Spécialités d'Amazones.
Costumes de Promenade et de Visite.
Robes de Drap, Soie et Velours.
Jaquettes, Manteaux et Fourrures, etc.
Exposition dans la Section Française
Classe 36,—Confections.
 aussi
Classe 36,—Modes (Amazones).

L. Danel, Lille.

Georges PETIT

Éditeur

TABLEAUX MODERNES

ESTAMPES

Gravures d'après les Maîtres anciens et modernes.

SEUL ÉDITEUR DE L'ANGELUS,
DE MILLET.

12, rue Godot-de-Mauroy, 12

GALERIE GEORGES PETIT

8, rue de Sèze, 8,

OUVERTE TOUTE L'ANNÉE.

ACTUELLEMENT

EXPOSITION de PEINTURE et de SCULPTURE

par MM. Claude MONET et A. RODIN.

1889.

SPÉCIALITÉ
DE
TAPISSERIES
ANCIENNES

OBJETS D'ART
D'AMEUBLEMENT & DE CURIOSITÉ.

E. LOWENGARD
26, rue de Buffault, PARIS.

AUX VIEUX GOBELINS

TAPISSERIES ANCIENNES

AMEUBLEMENTS ANCIENS

Réparations de Tapisseries.

OBJETS D'ART

PARIS. — 28, rue Laffitte, 28 — PARIS.

Plus de quatre-vingts fabriques françaises et anglaises envoient le meilleur de leur fabrication, l'élite de leurs modèles au *Grand Dépôt*.

C'est une idée heureuse entre toutes que cet éclectisme intelligent qui, au lieu de s'en tenir à une seule spécialité, à un seul genre, réunit dans une exposition permanente et toujours renouvelée les pièces magnifiques ou simples mais toujours artistiques de toutes les marques renommées de la céramique et de la verrerie.

M. Bourgeois, qui en 1862 créa cet établissement sans précédent, n'entreprit pas une fabrication particulière. Comme il voulait répondre à tous les goûts et à toutes les bourses, il s'adressa à tous les producteurs en ne leur demandant qu'une fabrication sans défaut et un goût digne de Paris. En suivant cette large voie qu'il avait été le premier à tracer, M. Bourgeois a fait de ses magasins un dépôt sans analogue et lui a assuré par une clientèle toujours plus étendue, un succès européen.

Un simple coup d'œil jeté sur l'album du *Grand Dépôt* suffit à prouver la variété et le bel aspect des centaines de modèles offerts au public, et qui portent la marque des premiers établissements de céramique de France et d'Angleterre.

Cet album, magnifiquement exécuté en couleurs, ne reproduit pas seulement les créations nouvelles, mais aussi toutes les pièces des précédentes années, ce qui, pour les réassortiments, est infiniment précieux.

Imprimé avec les encres Lorilleux

PANNEAU DÉCORATIF d'après M. A. LECOMTE

Par **JOOST THOOFT & LABOUCHERE**

FAÏENCERIE ARTISTIQUE, DELFT (Hollande).

CHEMIN DE FER DU NORD.

VOYAGES CIRCULAIRES A PRIX RÉDUITS

Billets valables pour **un mois**, délivrés du 1ᵉʳ Mai au 30 Septembre
avec facilité de s'arrêter aux principaux points du parcours, soit en France, soit à l'étrange

VOYAGE EN BELGIQUE ET DANS LE NORD DE LA FRANCE

Première classe : **91 fr. 15**. — Deuxième classe : **68 fr. 55**

ON DÉLIVRE DES BILLETS POUR CE VOYAGE

A Paris, à la gare du Nord, et dans les départements, aux gares de Lille, d'Amiens Rouen, Douai et Saint-Quentin.

BORDS DE LA MEUSE

Première classe : **74 fr. 90**. — Deuxième classe : **56 fr. 40**.

ON DÉLIVRE DES BILLETS POUR CE VOYAGE :

A Paris, à la gare du Nord, et dans les départements, aux principales gares du réseau du Nord situées sur l'itinéraire.

VOYAGE EN BELGIQUE & EN HOLLANDE

Première classe : **123 fr. 70**. — Deuxième classe : **92 fr. 60**.

ON DÉLIVRE DES BILLETS POUR CE VOYAGE :

A Paris, à la gare du Nord, et dans les départements, aux gares d'Amiens, Rouen Douai et Saint-Quentin.

Chaque billet donne droit au transport gratuit de 25 kilog. de bagages sur tout le parcours.

(Excepté sur les chemins de fer de l'État belge).

Services directs entre PARIS et LONDRES

1° Par Calais et Douvres :

Trois départs par jour à heures fixes
Trains rapides à 8 h. 22, 11 h. 15 du matin et 8 h. 40 du soir (1ʳᵉ et 2ᵉ classes)
Train de luxe à 2 h. 40 à 4 h. du soir (les samedis exceptés) suivant les dates du mois,
(pour renseignements, consulter l'indicateur Chaix et le bulletin délivré gratuitement par la Cⁱᵉ)
Traversée maritime en 1 h. 1/4.

2° Par Boulogne & Folkestone :

Train rapide à 10 h. du matin (1ʳᵉ et 2ᵉ classe).
Traversée maritime en 1 h. 1/2.

BILLETS D'ALLER ET RETOUR VALABLES POUR UN MOIS, SOIT PAR BOULOGNE, SOIT PAR CALAIS

Première classe : **118 fr. 75**. — Deuxième classe : **93 fr. 75**.

Service de nuit accéléré, par train express, et à *prix réduits*, en 2ᵉ et 3ᵉ classes.
Départ de Paris à 6 h. 10 du soir.

SAISON DES BAINS DE MER

Du 1ᵉʳ Juin au 30 Septembre.

BILLETS D'ALLER ET RETOUR VALABLES DU VENDREDI AU MARDI

Et en outre, par exception, du 14 au 20 Août

PRIX AU DÉPART DE PARIS

POUR

	1ʳᵉ cl.	2ᵉ cl.		1ʳᵉ cl.	2ᵉ cl.
Le Tréport-Mers.fr.	33 20	23 60	Boulogne	37 40	32 85
Le Bourg d'Ault (Eu)	33 60	23 60	Wimille-Wimereux	38 60	33 65
Saint-Valery	28 60	25 20	Ambleteuse, Audresselles, Wissant (Marquise)	40 »	35 »
Cayeux	31 90	27 70			
Le Crotoy	30 10	26 05			
Berck (Verton)	33 »	30 45	Calais	44 »	38 35
Etaples-Le Touquet (Paris-Plage	33 50	29 35	Gravelines	45 10	39 40
			Dunkerque	45 10	39 40

PLEYEL, WOLFF & Cie

Manufacture de Pianos

FONDÉE EN 1807.

ÉTABLISSEMENT PRINCIPAL

Et Salle de Concert

22 & 24, Rue ROCHECHOUART, 22 & 24.

SUCCURSALES POUR LA LOCATION & LA VENTE :

52, Rue de la Chaussée-d'Antin, 52 | *252, Boulevard St-Germain, 242*

PARIS | PARIS

LONDRES, W., 170, New bond Street, 170.

AU BON MARCHÉ

Nouveautés
MAISON ARISTIDE BOUCICAUT

PLASSARD, MORIN, FILLOT & C^{ie}
Société en commandite par Actions au capital de
20 millions entièrement versé.
Réserves actuellement réalisées : 21.800.000 francs

PARIS

Maison reconnue la plus digne de ce titre par la qualité et le bon marché réel de toutes ses marchandises.

Toute marchandise qui a cessé de convenir ou qui ne répond pas à la garantie donnée, est sans difficulté échangée ou remboursée.

Vue générale des Magasins du Bon Marché.

Les Magasins du BON MARCHÉ spécialement construits pour un *commerce de Nouveautés* sont les plus grands, les mieux agencés et les mieux organisés ; ils renferment tout ce que l'expérience a pu produire d'utile, de commode et de confortable, et sont à ce titre, une des curiosités les plus remarquables de Paris.

Les récents agrandissements sont très considérables et font de la Maison du BON MARCHÉ un magasin unique au Monde.

Des INTERPRÈTES dans toutes les langues sont à la disposition des Étrangers qui désirent visiter les Magasins et les Agencements.

Le système de vendre tout à petit bénéfice et entièrement de confiance est absolu dans les Magasins du BON MARCHÉ. Ce principe, sincèrement et loyalement appliqué, leur a valu un succès non interrompu et sans précédent.

La Maison du BON MARCHÉ a pour principe de ne mettre en vente, même aux prix les plus réduits, que des marchandises de premier choix et de très bonne qualité.

Envoi franco, sur demande, dans le monde entier, de tous les Échantillons, Catalogues, Prospectus, Albums, etc. Expéditions franco de port des commandes à partir de 25 francs, pour la France, la Belgique, la Hollande, l'Allemagne, l'Autriche-Hongrie, la Suisse, l'Italie continentale, l'Angleterre, l'Écosse et l'Irlande.

Les Magasins du *Bon Marché* figurent à l'Exposition Universelle de 1889 dans le 3^e Groupe (Mobilier et Accessoires), classe 18, Ouvrages de Tapisseries, et dans le 4^e Groupe (Tissus, Vêtements et Accessoires), classe 35, Articles de Lingerie, et classe 36, Habillement des deux sexes.

Cie Coloniale

Établissement spécial pour la Fabrication
DES

 CHOCOLATS

DE

QUALITÉ SUPÉRIEURE

Tous les CHOCOLATS de la COMPAGNIE COLONIALE, *sans exception*, sont composés de matières premières de choix ; ils sont exempts de tout mélange, de toute addition de substances étrangères, et préparés avec des soins inusités jusqu'à ce jour.

Fondée spécialement dans le but de donner au CHOCOLAT, *considéré au point de vue de l'hygiène et de la santé*, toutes les propriétés bienfaisantes dont ce précieux aliment est susceptible, la COMPAGNIE COLONIALE ne fait *du bon marché qu'une question secondaire ;* elle veut, avant tout, livrer aux Consommateurs des produits d'une supériorité incontestable.

CHOCOLAT DE SANTÉ LE DEMI-KIL.		CHOCOLAT VANILLÉ LE DEMI-KIL.		CHOCOLAT DE POCHE et de Voyage EN BOITES CACHETÉES DE 250 GR.	
Bon ordinaire..	2 50	Bon ordinaire..	3 »		
Fin.........	3 »	Fin.........	3 50	Superfin......	2 25
Superfin......	3 50	Superfin......	4 »	Extra.........	2 50
Extra.........	4 »	Extra.........	5 »	Extra-supérieur.	3 »

ENTREPOT GRAL : Avenue de l'Opéra, 19, PARIS

Dans toutes les Villes, chez les principaux Commerçants

NOTA. — *Les Cacaos en poudre étant toujours privés du Beurre de Cacao, n'ont absolument aucune valeur nutritive ; les Chocolats seuls, constituant un aliment complet, leur doivent donc être préférés.*

LIBRAIRIE DES BIBLIOPHILES

rue de Lille, 7, PARIS.

ÉDITIONS JOUAUST

OUVRAGES A GRAVURES

Imprimés sur papier à la forme.

Grandes Publications Artistiques. — In-8 raisin.

Fables de la Fontaine, édition des douze peintres. 2 vol.	70 fr.
Imitation de Jésus-Christ. Dessins d'Henri Lévy gravés par Waltner. 1 vol.	30 »
Théâtre de Molière. Dessins de Louis Leloir gravés par Flameng. 1 vol.	240 »
Faust, de Gœthe. Dessins de J.-P. Laurens gravés par Champollion. 1 vol.	35 »

Bibliothèque Artistique moderne. — In-8 écu.

Comprenant les principaux romans et contes contemporains.

Contes de A. Daudet. Eaux-fortes de Burnand	30 fr.
Le Roi des Montagnes, d'About. Dessins de Delort gravés par Mongin	30 »
Le Capitaine Fracasse, de Th. Gauthier. Dessins de Delort gravés par Mongin. 3 vol.	75 »
Une Page d'Amour, de Zola. Dessins de Dantan gravés par Duvivier. 2 vol.	45 »
Servitude et Grandeur militaires, de De Vigny. Dessins de Le Blant gravés par Champollion.	30 »
Jocelyn, de Lamartine. Dessins de Besnard gravés par Los Rios	30 »
Graziella, de Lamartine. Dessins de Bramtot gravés par Champollion	25 »
Le Chevalier des Touches, de Barbey d'Aurevilly. Dessins de Le Blant gravés par Champollion	27 50
Nouvelles de Mérimée (LA MOSAÏQUE). Dessins de sept artistes différents.	30 »
Les Filles du feu, de Gérard de Nerval. Dessins d'Émile Adan gravés par Le Rat	25 »

Collection Bijou.

Volumes in-18 raisin. Texte encadré en rouge.
Dessins d'ÉMILE LÉVY et de RANVIER gravés à l'eau-forte.
Ornements de GIACOMELLI gravés sur bois.

Daphnis et Chloé	Épuisé.	*Psyché*, de La Fontaine	20 fr.
Paul et Virginie	25 fr.	*Aminte*, du Tasse	20 »
Atala, suivi de *René*	20 »	*Anacréon*	20 »

Théocrite (Idylles de) 20 fr.

Petite Bibliothèque Artistique. — In-16.

(Contes et Romans. — Plus de cent volumes en vente).

PRINCIPAUX OUVRAGES PARUS:

Voyage autour de ma chambre. Eaux-fortes d'Hédouin..................	20 »
Robinson Crusoé, Eaux-fortes de Mouilleron. 4 vol..................	40 »
Paul et Virginie. Eaux-fortes de Laguillermie...................	20 »
Physiologie du goût, de Brillat-Savarin. 52 eaux-fortes de Lalauze imprimées dans le texte. 2 vol............................	60 »
Confessions de Rousseau. Eaux-fortes d'Hédouin, 4 vol.............	50 »
Les Mille et Une Nuits. Eaux-fortes de Lalauze. 10 vol............	90 »
Dames Galantes, de Brantôme Dessins d'Ed. de Beaumont gravés par Boilvin. 3 vol..........................	40 »
Contes d'Hoffmann. Gravures de Lalauze. 2 vol....................	36 »
Don Quichotte. Dessins de J. Worms gravés par Los Rios. 6 vol.....	75 »
Fables de La Fontaine. Dessins d'Ed. Adan gravés par Le Rat. 2 vol.	40 »
Contes de La Fontaine. Dessins d'Ed. de Beaumont gravés par Boilvin. 2 vol.....................................	35 »
Werther. Eaux-fortes de Lalauze...............................	20 »
Les Quinze Joyes de Mariage. 21 eaux-fortes de Lalauze imprimées dans le texte................................	30 »
Mes Prisons, de Silvio Pellico. Dessins de Bramtot gravés par Toussaint.	20 »
Le Vicaire de Wakefield. Eaux-fortes de Lalauze. 2 vol..........	25 »

NOTA. — *Il a été tiré, sur les ouvrages des différentes collections, des exemplaires en* GRAND PAPIER *et en papiers* WHATMAN, *de* CHINE *et du* JAPON. — *Pour se renseigner sur ces exemplaires, demander le Catalogue complet.*

Publications diverses.

Colloques d'Érasme, avec 53 eaux-fortes de Chauvet imprimées dans le texte. 3 vol. in-8 carré..................	60 fr.
Peintres et Sculpteurs: Texte par Jules Claretie. — Dessin original de chaque artiste. — Portraits gravés par Massard. — TOME I : Artistes décédés avant 1881. — TOME II : Artistes vivants en 1881. — Chaque volume, in-8 raisin...................	40 »
Le Livre d'Or du Salon de Peinture et de Sculpture. Texte par G. Lafenestre. Eaux-fortes reproduisant les œuvres principales. — In-8 colombier. — Dix années en vente. — Chaque année, contenant quatorze ou quinze eaux-fortes................	25 »

NOTA. — *Pour les autres collections de la maison, demander le CATALOGUE COMPLET.*

CHEMINS DE FER
DE
PARIS A LYON & A LA MÉDITERRANÉE

Voyages circulaires à itinéraires fixes.

Il est délivré pendant toute l'année à la gare de Paris-Lyon, ainsi que dans les principales gares situées sur les itinéraires des *billets de voyages circulaires à itinéraires fixes*, extrêmement variés, permettant de visiter en **1re** ou en **2e classe**, à des *prix très réduits*, les contrées les plus intéressantes de la France (notamment l'Auvergne, le Dauphiné, la Savoie, la Provence, les Pyrénées, etc.), ainsi que l'Algérie, la Tunisie, l'Espagne, le Portugal, l'Italie et la Suisse.

Voyages circulaires à itinéraires facultatifs, individuels ou collectifs.

Il est délivré, *pendant toute l'année*, dans toutes les gares du réseau P.-L.-M. des *billets individuels et de famille*, à prix *très réduits*, pour effectuer sur ce réseau des voyages circulaires à itinéraires établis par les voyageurs eux-mêmes, avec parcours totaux d'au moins 300 kilomètres. Ces billets, qui donnent à leur porteur le droit de s'arrêter dans toutes les gares de l'itinéraire, sont valables pendant 30, 45 ou 60 jours suivant l'importance du parcours. Les réductions de prix varient entre 20 et 50 0/0.

Les *billets de famille* ou *collectifs* sont délivrés aux familles d'au moins 4 personnes payant place entière et voyageant ensemble. Le prix s'obtient en ajoutant au prix de trois billets de voyages circulaires à itinéraires facultatifs ordinaires, la moitié du prix d'un de ces billets pour chaque membre de la famille en plus de trois, sans toutefois, que ce prix puisse descendre au-dessous de 50 0/0 du Tarif général appliqué à l'ensemble des membres de la famille.

Billets d'aller & retour des Bains de mer.
INDIVIDUELS et COLLECTIFS.

Il est délivré, du 1er juin jusqu'au 15 septembre, dans toutes les gares P.-L.-M., des billets d'aller et retour de Bains de mer individuels et collectifs, de première, deuxième et troisième classe pour les stations balnéaires suivantes :

Aigues-mortes, Antibes, Beaulieu, Cannes, Hyères, La Ciotat, Menton, Monte-Carlo, Montpellier, Nice, Saint-Raphaël, Toulon et Villefranche-sur-Mer, sous condition d'effectuer un parcours minimum de 300 kilomètres, aller et retour. — Validité : 33 jours. — Arrêts facultatifs.

RÉDUCTIONS DE PRIX : pour les BILLETS INDIVIDUELS, de 20 à 37 0/0.

Pour les BILLETS COLLECTIFS, la réduction peut atteindre 50 0/0.

Billets directs de Paris en Suisse
(viâ DIJON, PONTARLIER, NEUFCHATEL ou LAUSANNE).

De PARIS aux gares ci-dessous ou *vice-versâ*	PRIX DES BILLETS		
	1re classe	2e classe	3e classe
	fr. c.	fr. c.	fr. c.
Berne	68 75	51 45	37 80
Berthoud	69 75	52 10	38 30
Bienne	65 25	49 »	36 05
Fribourg	71 50	53 15	38 95
Interlaken	75 15	56 80	41 »
Lausanne	64 05	47 80	35 »
Neuchâtel	61 95	46 55	34 25
Sion	74 35	54 90	40 15
Soleure	67 85	50 80	37 35
Thoune	72 10	53 80	39 50
Vevey	65 90	49 10	35 95

BILLETS D'ALLER ET RETOUR
De Paris à Berne et à Interlaken
(Viâ DIJON, PONTARLIER, LES VERRIÈRES)
ou *réciproquement*.

Valables 60 jours. — Arrêts facultatifs.

PRIX DES BILLETS :

	1re classe	2e classe
Paris à Berne	113 50	85 50
Paris à Interlaken	127 25	97 05

Franchise de 30 kilog. de bagages sur tout le parcours.

Trajet rapide entre Paris & Berne en 11 heures 1/2.

Départs de Paris	Arrivées à Berne
8 h. 55 matin	9 h. 50 soir
7 h. » soir	7 h. 05 matin

Billets délivrés du 15 Avril au 15 Octobre.

De Paris à Evian
(Viâ MACON-CULOZ), sans réciprocité.

Valable 40 jours.

1re classe : **135 fr.** — 2e classe : **100 fr.**

Délivrés du 1er Juin au 30 Septembre.

Relations directes entre Paris et l'Italie
(Viâ MONT-CENIS).

La voie la plus commode et la plus rapide pour se rendre de Paris en Italie est celle du Mont-Cenis. On va de Paris à Turin en 16 heures et à Milan en 19 heures 1/2.

De PARIS aux gares ci-dessous ou *vice-versâ*.	BILLETS DIRECTS			BILLETS D'ALLER et RETOUR		
	validité	1re cl.	2e cl.	validité	1re cl.	2e cl.
Turin	10 jours	98 70	73 45	30 j. (1)	160 »	115 »
Milan	10 jours	116 75	86 05	30 jours	172 »	125 »
Venise	10 jours	149 70	109 15			

(1) La durée de validité des billets d'aller et retour de Paris à Turin est portée à 45 jours, lorsque les voyageurs justifient avoir pris à Turin un billet de voyage circulaire italien.

Cartes d'Abonnement

La Compagnie P.-L.-M. délivre les 1er et 15 de chaque mois des **Cartes d'abonnement** de 1re, 2e et 3e classe, **à prix très réduits**, de *trois mois*, *six mois* et *un an*, pour des parcours limités, et même pour tout son réseau. Les élèves des Lycées et Institutions, ainsi que les apprentis et élèves suivant les cours de dessin municipaux, âgés de moins de 21 ans, ne paient que la moitié de ces prix réduits.

Il est également délivré des cartes d'abonnement valables pour une partie ou même la totalité des deux réseaux P.-L.-M. et Est réunis.

Les abonnés ont le droit de prendre et de quitter le train à toutes les stations comprises dans les parcours indiqués sur leurs cartes.

Observation importante. — Les renseignements les plus complets sur les voyages circulaires (conditions, prix, cartes, itinéraires) ainsi que sur les Cartes d'abonnement, Billets directs d'aller et retour, Relations internationales, etc., sont renfermés dans un *Livret spécial* édité par la Compagnie P.-L.-M. et mis en vente dans les principales gares de son réseau et dans ses bureaux de ville au prix de **30 centimes**.

GUIDE ILLUSTRÉ
DE
L'EXPOSITION UNIVERSELLE
DE 1889
Contenant 100 GRAVURES & 21 PLANS

CHAMP-DE-MARS — TROCADÉRO
ESPLANADE DES INVALIDES — BERGES DE LA SEINE
ŒUVRES ET PRODUITS EXPOSÉS.

QUATRIÈME ÉDITION.

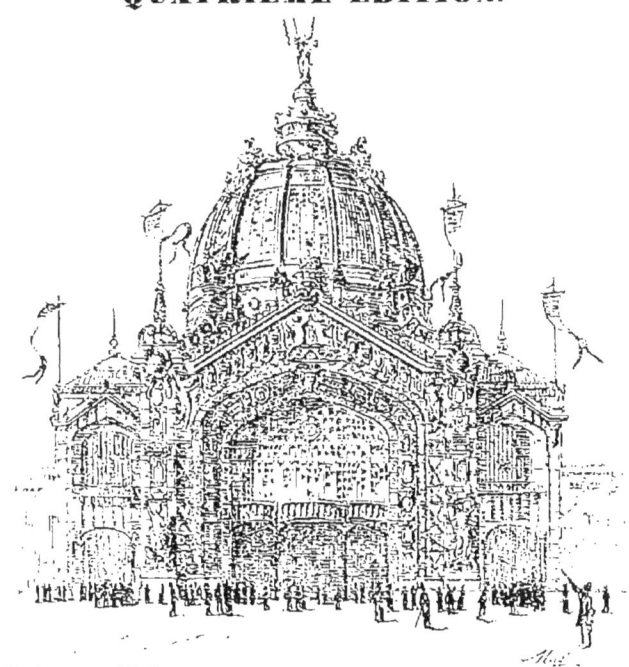

ÉDITÉ PAR L. DANEL
Concessionnaire du Catalogue Officiel
IMPRIMEUR A LILLE
ET E. DENTU, LIBRAIRE
Place de Valois, 3, PARIS.

Maison fondée en 1818

ENCRES D'IMPRIMERIE

DE

CH. LORILLEUX & CIE

PARIS — 16, rue Suger, 16 — PARIS

COULEURS, VERNIS, PATES A ROULEAUX

TYPOGRAPHIE & LITHOGRAPHIE

MÉDAILLES D'OR & DIPLOMES D'HONNEUR

AUX

EXPOSITIONS UNIVERSELLES

IMPRIMERIE-LIBRAIRIE DE L. DANEL, A LILLE.

Dépôt à PARIS, 16, Avenue de La Bourdonnais (Direction de l'Exploitation de l'Exposition Universelle).

LE CHAMP DE MARS

(1751-1889)

PAR

ERNEST MAINDRON

Attaché au Secrétariat de l'Institut, Chef du Service du Catalogue de l'Exposition Universelle de 1889,

AVEC LA COLLABORATION DE

M. CAMILLE VIRÉ

Avocat à la Cour d'Appel de Paris.

OUVRAGE ILLUSTRÉ DE 70 LETTRES ORNÉES PAR

JULES ADELINE

ET DE 114 REPRODUCTIONS

d'après les documents originaux.

UN VOLUME IN-8° DE PLUS DE 500 PAGES,

Prix : 12 Francs.

L'auteur de cet ouvrage a eu la pensée de présenter, sous la forme d'un tableau bref et concis, tous les événements qui se sont succédé au milieu du Champ de Mars, depuis sa fondation jusqu'à nos jours.

Jamais semblable étude n'avait été faite. Les documents précieux qui la constituent sont répandus dans différentes publications souvent inconnues, dans tous les cas, difficiles à retrouver. Les traces laissées par Louis XV et Louis XVI, de leur passage dans la vaste plaine, les fêtes républicaines, la mort de Bailly, les pompes funèbres de la Révolution, le Champ de Mai, les fêtes de l'Empire, celles des règnes de Charles X et de Louis-Philippe, les Ateliers nationaux et la fête de la Concorde de 1848, les manifestations militaires du second Empire, les courses de chevaux, les expériences aérostatiques de la fin du siècle précédent et les ascensions célèbres de celui-ci, la première Exposition de l'an VI, les Expositions universelles de 1867 et de 1878, y sont l'objet d'études rapides et consciencieuses, dont l'intérêt échappera d'autant moins au lecteur que chacun des faits rappelés dans l'ouvrage est appuyé par la reproduction de l'estampe originale, noire ou coloriée, qui en consacre le souvenir.

Ainsi présenté, ce livre édité avec luxe et dont nous ne saurions trop recommander la lecture, comble une lacune importante dans l'histoire de Paris.

COUVERTS
et
ORFÈVRERIE
CHRISTOFLE

EXIGER

LA MARQUE DE FABRIQUE

ET

LE NOM **CHRISTOFLE** en TOUTES

LETTRES

www.ingramcontent.com/pod-product-compliance
Lightning Source LLC
Chambersburg PA
CBHW070953240526
45469CB00016B/303